U0102703

麥 田 人 文

王德威／主編

國家圖書館出版品預行編目資料

在藝術終結之後：當代藝術與歷史藩籬／亞瑟·丹托
（Arthur C. Danto）著；林雅琪、鄭惠雯譯. -- 二版.
-- 臺北市：麥田出版：城邦文化發行, 2010.06
面； 公分. --（麥田人文；87）
譯自：After the End of Art : contemporary art and the
pale of history
ISBN 978-986-173-655-6（平裝）

1. 藝術評論 2. 後現代主義

901.2 99009966

麥田人文87

在藝術終結之後：當代藝術與歷史藩籬

After the End of Art: Contemporary Art and the Pale of History

作　　　　者　亞瑟·丹托（Arthur C. Danto）
譯　　　　者　林雅琪　鄭惠雯
主　　　　編　王德威（David D. W. Wang）
責 任 編 輯　吳莉君　吳惠貞
編 輯 總 監　劉麗真
總 經 理　陳逸瑛
發 行 人　涂玉雲
出　　　　版　麥田出版
　　　　　　　城邦文化事業股份有限公司
　　　　　　　104台北市中山區民生東路二段141號5樓
　　　　　　　電話：（02）2500-7696 傳真：（02）2500-1966
發　　　　行　英屬蓋曼群島商家庭傳媒股份有限公司城邦分公司
　　　　　　　104台北市中山區民生東路二段141號2樓
　　　　　　　客服服務專線：(886)2-2500-7718；2500-7719
　　　　　　　24小時傳真專線：(886)2-2500-1990；2500-1991
　　　　　　　服務時間：週一至週五上午09:30-12:00；下午13:00-17:00
　　　　　　　劃撥帳號： 19863813；戶名：書虫股份有限公司
　　　　　　　讀者服務信箱： service@readingclub.com.tw
　　　　　　　城邦讀書花園 http://www.cite.com.tw
　　　　　　　麥田部落格 http://blog.yam.com.rye_field
香 港 發 行 所　城邦（香港）出版集團有限公司
　　　　　　　香港灣仔駱克道193號東超商業中心1樓
　　　　　　　電話：（852）25086231 傳真：（852）25789337
　　　　　　　E-mail: hkcite@biznetvigator.com
馬 新 發 行 所　城邦（馬新）出版集團【Cite(M)Sdn Bhd】
　　　　　　　41, Jalan Radin Anum, Bandar Baru Sri Petaling, 57000 Kuala Lumpur, Malaysia.
　　　　　　　電話：(603) 90578822　傳真：(603) 90576622
　　　　　　　E-mail : cite@cite.com.my
製 版 印 刷　中原造像股份有限公司
初 版 一 刷　2004年7月15日
二 版 六 刷　2013年7月31日

著作權所有·翻印必究（Printed in Taiwan）
ISBN 978-986-173-655-6
售價360元
※本書如有缺頁、破損、倒裝，請寄回更換。

AFTER THE END OF ART CONTEMPORARY ART AND THE PALE OF HISTORY

在 藝術 終結 之後

當 代 藝 術 與 歷 史 藩 籬

亞瑟‧丹托 ARTHUR C. DANTO...........著

林雅琪　鄭惠雯...........譯

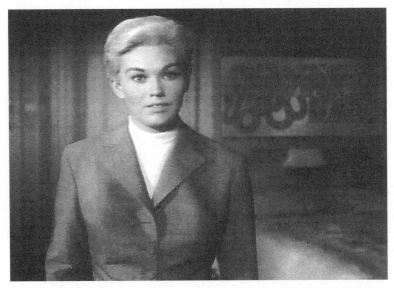

希區考克驚悚片《迷魂記》（1958）畫面，並嵌入大衛‧瑞德作品《#328》（1990-93）

目　次

序

　　本書封面是以希區考克（Alfred Hitchcock）1958年電影名作《迷魂記》（*Vertigo*）為底所創作的合成影片中一景，創作者為大衛‧瑞德（David Reed），他將自己1990年的畫作《#328》嵌入該片飯店房間一景，用以取代原本牆面上希區考克用來讓場景更寫實的一幅畫，該畫極為普通，是一般飯店都有的裝飾掛畫，可是電影裡床頭上方真的掛了什麼嗎？誰記得這些細節呢？這張合成照完成於1995年[1]。

　　瑞德將這段合成影片製作成迴帶，由電視機重複播放，電視機周圍的家具擺設，和片中女主角茱蒂（由金‧露華 [Kim Novak] 飾）在舊金山投宿的那家飯店房間如出一轍。1958年時，一般廉價旅館恐怕還不會在房間裡擺放電視，不過在今天，電視跟床，當然已經是這類住宿地點最基本的配備。瑞德將電視機放在床前面，這張床跟片中那張幾乎一模一樣，只不過它是仿製品，是瑞德為了這個作品親手製作的。這些物件再加上懸掛在臨時牆面上的真實畫作《#328》，就是瑞德在「科隆藝術聯盟」（Kölnischer Kunstverein）——位於德國科隆的藝術展場——舉辦的回顧展裡的一件裝置作品。《#328》這幅畫作在這裡具有兩種實在（reality）模式，即中世

[1] 關於瑞德及其畫作與裝置藝術，包括本文提及的幾件作品，可參閱網站 http://www.davidreedstudio.com/installations.html。

紀哲學家所謂的**形式**（formal）和**客觀**（objective）實在，也可以說它同時以意象和實體的方式存在，佔據了觀者所在的空間和影片中某個角色的虛擬空間。

這段合成影片代表瑞德著迷的兩樣事物，一是他喜愛的電影《迷魂記》，瑞德甚至親自到舊金山朝聖，拜訪所有曾出現在希區考克電影裡的場景。1992 年他在舊金山藝術學院製作了一件裝置藝術，算是上述科隆展覽的原型，使用的媒材為一張床、畫作《#251》，和一個擺放在鋼製攝影車上的錄像螢幕——攝影車過於專業，不像飯店房間裡的設備——螢幕上播放著希區考克電影裡的一個場景：茉蒂站在她房間裡，對她的愛人說自己是「瑪德蓮」（Madeleine）。這件裝置作品裡的影片未經合成，他當時還沒想到這個做法。

「臥室畫」（bedroom painting）的概念是另一件讓瑞德著迷的事物。他的老師尼可拉斯‧威爾德（Nicholas Wilder）曾用「臥室畫」一詞形容約翰‧麥克勞夫倫（John McLaughlin）的畫，這類作品的買主一開始會把畫掛在家裡比較公共的空間，根據威爾德的說法：「他們遲早會把畫移進臥室，讓自己和畫作的距離更加接近。」瑞德聞此大受啟發，表示自己「此生的目標即是成為臥室畫家」。瑞德剪接的那段影片暗示茉蒂和畫作《#328》之間有種親密的關係，而將《#328》連同床一起放在觀者的空間（在紐約麥克斯波特奇藝廊 [Max Protetch Gallery] 展出的一項裝置作品中，瑞德將男主角史考第的浴袍複製品，不經意地丟在床上），等於是在指示觀者，如果他或她有機會得到《#328》或瑞德的其他畫作，應該把它們放置在怎樣的位置。

瑞德還有另一項著迷之事值得一提，那就是樣式主義（Mannerist，又譯矯飾主義）和巴洛克繪畫，他最近的創作中，就有一系列的習作是模仿多美尼哥‧斐地（Domenico Feti）失傳的一

件祭壇作品當中的一幅畫，這一系列習作是為了馬里蘭州巴爾的摩華特斯美術館（Walters Gallery of Art）名為「尋找巴洛克」（Going for Baroque）的展覽製作。祭壇作品包括複雜框架中的一組畫，通常會搭配其他畫作，其目的是為了界定我們所謂的使用者（非觀者）與畫作之間的關係。最常見的關係，當然是使用者向畫裡的人像祈求。瑞德的裝置作品與祭壇作品所處的複雜家具組件之間，可說存在著一種類比關係，因為兩者都可以界定人與畫作的關係，人和畫應該親密的生活在一起，就像臥室裡的那幅畫的位置一樣。

　　一幅畫的外框、祭壇的構造、把繪畫當做珠寶般供奉的裝置作品，其背後有著一套共同的邏輯，身為哲學家的我，對此非常敏感：它們界定了我們面對一幅繪畫時應該採取的態度，而單靠繪畫本身是不足以滿足這些目的。我無法在短短的序言裡把這個邏輯交代清楚，總之瑞德運用迴帶裝置、繪畫混置技法，還有螢幕——當然也包括床、浴袍、甚至看似臥室擺設一部分的畫作——在我看來，正是當代藝術創作的示範。在這種創作過程中，畫家再也不會猶豫將自己的畫作放在完全不同的媒材裡，譬如雕塑、錄影帶、影片、裝置藝術等等。從瑞德這類畫家以此方式創作的熱烈程度，便可看出當代畫家脫離現代主義美學正統有多遠——現代主義視媒材的純粹性為其重要目標。瑞德對現代主義規範的漠視，正凸顯出我在本書第六章〈繪畫與歷史的藩籬：純粹的落幕〉裡的立論。或許有人認為當代藝術不夠純粹或毫無純粹性，但這只是相對於現代主義把純粹性視為藝術理想的遺毒而言。這點套用在被我選來做為當下視覺藝術創作典範的大衛・瑞德身上，尤其明確——如果今日真有人達到純粹繪畫的最高標準，此人必定非瑞德莫屬。如果觀者站在瑞德這件裝置作品中間，所看到的《#328》就像本書書封上所印的那樣，這幅全彩的畫作，在螢幕之外，牆面之上，而在影片的空間中，這幅畫也出現在不顯眼的角落，就在美麗的茱蒂身後，當她

向男主角坦承,是她故意讓他以為她是另一位女人。

　　本書收錄1995年春天我在華盛頓國家藝廊發表的梅倫藝術講座（Mellon Lectures in Fine Art）講稿,講題為「當代藝術與歷史藩籬」（Contemporary Art and the Pale of History）,這個看似奇怪的組合現在納為本書的副標題。這個題目的第一部分「當代藝術」,開宗明義指出講座內容乃關於當代藝術——梅倫講座很少出現這類主題——但我是以將當代藝術和現代藝術截然二分的方式來處理這個主題。要有一點特別的想像力,才能把瑞德的作品看成是繪畫史上的某個先聲,不過想要從美學角度分析這樣一件作品,需要的恐怕不只是想像力而已。在這裡,純粹的美學顯然不適用,想要確切說出什麼樣的美學才適用,勢必得把當代和現代藝術作品搬上手術台進行比較解剖,唯有如此才能看出瑞德的作品跟（比方說）抽象表現主義（abstract expressionism）的歧異有多大——不管它們的外表相似性有多高——後者運用的正巧也是隨意揮灑的筆觸,無庸置疑地,瑞德是這種技法的接班人,甚至將此技法操練得更精緻、更複雜。

　　至於講座主題的第二個部分「歷史藩籬」,與我數年來一直不斷強調的藝術終結特殊論點有關,以一種帶點戲劇性的方式宣稱那種先後定義了傳統藝術與現代藝術的大敘述（master narrative）不但已步入末路,而且當代藝術再也不願服膺於這種大敘述。這類敘述無可避免地將特定的藝術傳統和創作劃歸在「歷史的藩籬之外」——這是我多次援引的黑格爾措詞。當代——或說我所謂的「後歷史時期」（post-historical moment）——藝術的諸多特色之一,就是歷史的藩籬不復存在。不會再有什麼創作遭到封殺隔離,不會再有葛林伯格（Clement Greenberg）抨擊超現實主義藝術不屬於他所理解的現代主義那樣的事情發生。因為我們所屬的時代,是個多元主義深化和完全寬容的時期,至少（或許只有）在藝術方面是如此,再也沒有什麼事物會被排除在外。

　　當代藝術不斷地發展，1951年首次舉辦梅倫系列講座時（我的演講是這個系列的第四十四期），實在很難想像當代藝術會這般演進。瑞德合成的這張影片劇照，說明了一些歷史的不可能，進而引發我展開哲學探索的興趣。瑞德1990年的這張畫作，絕不可能放在1958年的臥室裡，原因就跟它無法擺在三十八年後的臥室裡一樣（《迷魂記》上演時瑞德十二歲）。不過比起這種短暫時期的不可能，更重要的是歷史的不可能：1957年的藝術世界容不下瑞德的畫，更遑論其裝置藝術。而未來的藝術也是在我們的想像之外，我們就這麼的陷於此時此刻。1951年梅倫講座首次舉辦時，幾乎不會有人想到，第四十四期的講座主題會是以這種合成劇照所指涉的藝術形態，藝術竟會發展到這般樣貌。我的目的並非以鑑賞的角度評論這種藝術，我的關注焦點也不像藝術史家那樣，在於圖像學（iconography）及其影響。我的興趣既是純理論的和哲學的，也是實踐（practice）的，畢竟我的專業生涯中有一大部分是花在藝術評論上面。我急於指出，在這個敘述不復存在的時代裡，甚至在特定情況下，可以說是凡事皆有可能的時代裡，藝術評論的原則可能會是什麼？本書旨在探討藝術史的哲學、敘述結構、藝術終結以及藝術評論的原則，試問諸如瑞德這樣的藝術作品在歷史上何以可能，而這類藝術的評論又何以可行。行文中不斷探討現代主義的結束，並試圖緩解傳統美學被迫接受現代主義觀點時所造成的創傷，最後則點出何謂在後歷史的現實裡自得其樂。如能洞悉這段時期的發展軌跡，我想會是件值得欣慰之事。讚頌過往時期的藝術，不論當時的成就再怎麼輝煌，都只是就藝術的哲學本質進行幻想。當代的藝術世界正是我們為了哲學啟明所付出的代價，這當然是對哲學的一項貢獻，就這點而言，哲學得感謝藝術。

紐約市，1996

謝辭

　　其實在視覺藝術進階研究中心（Center for Advanced Studies in the Visual Arts）館長以言詞懇切的親筆信邀我在國家藝廊美術中心（Fine Arts at the National Gallery）舉行的第四十四期梅倫講座發表演說之前，我一直都沒有特定意願要再寫一本藝術方面的書，無論是哲學性或非哲學性的。我已經有過充分的機會針對哲學性美學領域裡的概念問題發表我的意見，因為我已在1981年出版了與這個主題有關的專書《平凡的變形》（*The Transfiguration of the Commonplace*）；此外，自從1984年我開始為《國家》（*The Nation*）雜誌撰寫藝評後，我已擁有對世界藝壇重大事件發表己見的舞台。在《平凡的變形》一書後，我又先後出版了兩本與藝術哲學相關的著作，而我的評論文章也已經集結出版。儘管如此，我仍深諳良機勿失的道理，更何況能在這聲譽卓著的講座上發表演說，本就是莫大的殊榮。我有一個我認為值得用一系列講座來好好處理的題目，那就是被我標舉為「藝術終結」的藝術史哲學。其實這十年來，經過不斷的思慮沉澱，我對「藝術終結」的理解和一開始的時候已大有差別。

　　我已經逐漸理解到，「藝術終結」這個無疑是煽動力十足的說法，實際上意味的是藝術大敘述的終結——不只是代表視覺表象的傳統敘述（貢布里希爵士 [Sir Ernest Gombrich] 曾以此做為其梅倫講座的主題）的死亡，也不是緊接其後的現代主義敘述的結束（因為現代主義根本稱不上已結束），而是各種大敘述的集體終結。就歷

史觀點而言，藝術世界的客觀結構已經完全顯露出來，如今它是由激進的多元主義加以定義，我認為應該盡快讓人們理解到這個事實，因為這意味著社會上對藝術的一般見解及各機構處理藝術的做法有必要徹底的改弦更張。此外，在主觀上，我希望能用系統性的方式來連結我的哲學想法，將做為這個問題之源起的歷史哲學與這個問題所積累的藝術哲學融於一爐。儘管如此，我確信若非有漢克‧米倫（Hank Millon）這項出乎意料之外的邀請，這本書可能根本還沒動工，故於此我要再度感謝漢克‧米倫，他給我的機會就像上帝對默禱於心中的願望，主動加以回應。所以我首先要特別感謝視覺藝術進階研究中心的慷慨大度，願意邀請一位哲學家，而且是一位其藝術興趣與這個領域的學術慣例大相逕庭的哲學家，來主持這個著名的講座。

　　這個講座的時間是定在1995年春天一連六個禮拜的週日，六次並非規定的上限，如果意猶未盡，要舉行第七或第八場也是可以的，但不論是之前的主講人或我都無法再多講，因為準備工作十分不易。在這六場演講的前後，我也曾受邀在其他場合發表演說，這本書就是這些演講的集結，由十一場講座構成的十一個篇章，將梅倫講座所引發的這個主題，擴充成一本具有單一思路的關於藝術、敘述、批評與當代世界的作品。梅倫講座的內容構成本書第二、三、四、六、八、九等章，但其中的二、四兩章是衍伸自先前的講座，在此有必要對贊助單位提出致謝。其中第二章的概要最早發表於巴伐利亞科學學會（Bavarian Academy of Sciences）的海森堡講座（Werner Heisenberg Lecture），贊助者是慕尼黑的西門子基金會（Siemens Foundation in Munich）。我尤其要感謝梅耶博士（Dr. Heinrich Meyer），這次活動就是他的安排，此外，也要感謝我的朋友，哲學學者迪特爾‧亨利希（Dieter Henrich）的熱情參與，讓我有機會和他進行公開對話，那實在是非常可貴的腦力激盪。第四章

是針對葛林伯格的作品所進行一系列研討會的部分內容，研討會的地點在巴黎的龐畢度中心，由史考提夫（Daniel Scoutif）所主持。我在研討會開始前不久才終於有幸結識葛林伯格本人，而且對於他思想的原創性印象深刻，因此就某方面而言，這本書也可視為是屬於約翰・斯圖亞特・穆勒（John Stuart Mill）的《對威廉・漢米爾頓爵士哲學的檢視》（*An Examination of Sir William Hamilton's Philosophy*）或布若德（C. D. Broad）的《對麥克塔加特哲學之檢視》（*An Examination of MacTaggart's Philosophy*）這個傳統。也許有些時刻讀者會以為這本書是《對葛林伯格哲學之檢視》，因為我確實想證明他的想法是現代主義敘述的核心所在。如果葛林伯格還在世，並且讀了我這本著作，真不知道他會說什麼——研討會舉行時，他因病重無法依計畫飛往巴黎，針對相關批評提出說明。但他曾用爽朗的口氣告訴我，他閱讀過我的作品，對於我的想法，他幾乎都不敢苟同，雖然他還是讀得很開心——所以別奢望他會跪地感謝終於有人了解他了。然而，我要強調一點，這本書如果少了他將會大大不同，或甚至不會誕生。

　　第一章的內容源自愛蜜莉・崔緬講座（Emily Tremaine Lecture），那是某個冬天下午在哈特福文藝協會（Hartford Atheneum）所舉行，目的是為慶祝該機構的瑪崔斯藝廊（Matrix Gallery）二十五週年紀念，該藝廊在館長安卓莉亞・米凱（Andrea Miller-Keller）的領導下，對當代藝術的態度特別友善。實驗藝廊在美國的數量比歐洲少多了，這是令人頗感意外的事實，但無論如何，那似乎是一個適當的場合，讓我試著將當代藝術與現代藝術做出大致的區分，並說明後現代主義是當代藝術範圍內的一個風格分支。

　　第五章整章的內容發表於第六屆國際美學大會（Sixth International Congress of Aesthetics），地點在芬蘭的拉提市（Lahti），由赫爾辛基大學贊助。該屆大會的主題是「實踐美學」（Aesthetics in

Practice），幸運的是，大會主持人桑尼亞‧瑟沃瑪（Sonya Servomaa）認為藝術批評也屬於實踐美學的範例，並承蒙他的抬愛，認為我是一個理想人選，來討論做為一種哲學科目的美學與做為其可想見之應用方式之一的批評之間的關聯。當然，那是葛林伯格的觀點，至於我，或許猜得到，是持相反立場。這次演說的內容在修改之後，應約翰霍普金斯大學藝術史系之邀，在巴爾的摩美術館（Baltimore Museum of Art）的魯賓講座（Rubin Lecture）再度發表，其後又在威廉斯大學（Williams College）紀念喬治‧漢米爾頓（George Heard Hamilton）的場合中三度發表。能有以上兩次機會我要感謝凱斯勒教授（Herbert Kessler）與赫可桑森（Mark Haxthausen）教授的成全與熱情，當然還有桑尼亞‧瑟沃瑪的邀請與她優秀的組織能力。此外，也要感謝《美學與藝術批評雜誌》（*The Journal of Aesthetics and Art Criticism*）的主編菲利普‧愛爾帕森（Philip Alperson），刊登了這章的原始版本，這篇文章的章名正好結合了該雜誌的兩個主題，不過在收入本書時，我又做了必要的修改以便更貼合本書的結構。

　　第七章是在俄亥俄州立大學偉克斯納中心（Wexner Center）主任雪莉‧葛登（Sherri Gelden）的力促之下完成，當時是做為普普藝術的系列講座之一，這系列的講座乃配合李其登斯坦（Roy Litchtenstein）的作品展同時舉行。雪莉是個很難讓我說「不」的人，但我得承認在我答應的同時，內心卻是叫苦連天。所幸收穫的心情總是喜悅的，當文章逐步成形，我隨即明白它也屬於這本書的一環，缺了這篇演說內容，本書勢必遜色不少。同時，這也給了我一次機會，對我一向心儀的普普藝術進行一次更深入的檢視。

　　第十章〈美術館與求知若渴的普羅大眾〉這篇講稿，是特別為一場關於藝術與民主的會議所寫，贊助者是密西根州立大學政治學系，講稿的主要內容最初發表於一場關於當代美術館角色的研討會上，這場研討會是1994年愛荷華市為慶祝愛荷華大學美術館成立二

十五週年紀念而舉辦。我要特別感謝密西根州立大學的理查・辛門教授（Richard Zinman）大力促成這次會議。出現在本書中的內容與發表在該次研討會出版品上的內容難免有所出入，但若無該研討會做為刺激源頭，本文將無由存在。

　　第十一章則完全是我個人抒發已見之作，內容是我長久以來不斷苦思的主題：關於歷史模態——可能性、不可能性和必然性——的哲學探討。本章包含兩個具有外在譜系的部分。大衛・開利（David Carrier）應《美學與藝術批評雜誌》主編菲利普・愛爾帕森之邀，針對我的藝術批評觀點寫了一篇十分賞識我的論文，由於該篇論文觸碰到我的思想深處，以致我決心要利用這個機會完成該主題的深入論述。我從我先前寫過的一篇評論中自由借用了一些內容，該篇評論的主角是兩位傑出的藝術家科瑪爾（Vitaly Komar）和梅拉密德（Alexander Melamid），而他兩人的「研究」則是得到國家學會（The Nation Institute）的贊助。這兩位藝術家已證明他們是當代藝術現況的最佳寫照，而其作品所展現的喜劇性，正好符合我認為一本討論藝術終結的作品所該有的完美結局。

　　視覺藝術進階研究中心對我這套有點不尋常的講座組合十分支持，甚至是熱忱贊助，儘管這些內容是那麼絕對的理論性（如果不是哲學性），而討論的主題又是那麼絕對的當代藝術，而非傳統藝術，更別提現代藝術了。我這系列演講的第一場，正好逢上文藝復興時代教堂木製模型展覽的最後一天，這場展覽可說是我所看過的展覽中最精采的之一。展品的規模、大膽和美麗，在在令人屏息讚嘆。這次展出的靈魂人物是亨利・米倫，我認為該展覽充分代表了該研究中心的精神，其實該中心對我演說的熱情贊助一舉，已是其追求創新的具體表現。米倫仉儸是我所認識最了不起的人，而且人見人愛。副館長歐瑪莉（Therese O'Malley）總是熱心幫忙，也對我的工作十分感興趣。此外，要感謝克蘭（Abby M. Krain）的效率，

他在許多實際層面的事物上給我諸多協助，包括追蹤幻燈片的進度；賓斯汪格（Karen Binswanger）像個天使般出現在每次的會場上，幫我架設幻燈片。我很喜歡和放映師漢梭（Paavo Hantsoo）一塊在聽眾入座時，挑選合適的音樂。此外，演講廳管理的民主態度也十分令人敬佩，對所有聽眾一視同仁，來參觀國家藝廊的訪客可能不知不覺就和哲學家、藝術史家、館長及藝文界人士等相關專業領域的聽眾共聚一堂。後來我發現當年在法國傅爾布萊特（Fulbright）共事的人士像 Amelie Rorty、Jerrold Levinson、Richard Arndt 等人，竟也到場，還給我熱烈回響，真令我感動莫名。另外，我有幸與 Elizabeth Cropper、Jean Sutherland Boggs 及該中心的資深服務人員共進晚餐，也是美好的回憶。

　　其實和我同時主張「藝術終結」的學者還大有人在，尤其有信仰堅定、博學多聞的藝術史家貝爾丁博士和我同一陣線，更使我安心、自信不少。他和我就像成對的海豚，十年來悠游於同一個觀念海域，而我也在他六十歲生日的紀念文集中，加入了本書第八章的一小部分以為祝賀。此外，好友理查‧庫恩（Richard Kuhns）與大衛‧開利詳細閱讀了這六場演說的手稿，並提出大量而有益的看法。我們三人魚雁往返多年，互相切磋琢磨，我的藝術生涯也因而豐富受益。許多藝術評論家，例如布蘭森（Michael Brenson）、帕帕羅尼（Demetrio Pararoni）和馬申克（Joseph Masheck）亦惠我良多。我在某些藝術家身上也獲得許多激勵，例如史卡利（Sean Scully）和大衛‧瑞德（David Reed），這兩位藝術家十分認真地看待我的評論，甚至還親自到華盛頓來聽了兩場演講，他們二位在本書中都佔有一席之地，尤其是瑞德，因為這本書的封面就是採用他的油畫《#328》，而我也曾應邀針對瑞德在德國科隆所舉行的作品回顧展寫了一篇論文。我在崔緬講座發表演說的時間，與該協會所舉辦的西維亞‧曼高德回顧展同時，瑪崔斯藝廊就是以展覽西維亞的作品起

家的，該場演講是獻給西維亞和他的先生，羅伯‧曼高德，如今，我也將此書獻給這兩位老友。當代藝術一向是卓越實驗的場域，遠比純粹哲學的想像所能達到的境界來得豐富。至少對一位具有濃厚藝術興趣的哲學家而言，能活在當代，真是件幸福之事。許多傑出的藝術家都令我獲益匪淺，像是雪曼（Cindy Sherman）、樂凡（Sherrie Levine）、畢德羅（Mike Bidlo）、康諾爾（Russell Connor）、科瑪爾和梅拉密德、譚西（Mark Tansey）、費許利和魏斯（Fischli and Weiss）、波許那（Mel Bochner），以及許許多多無法在此一一提及的人，他們的原創力與典範都是成就本書的功臣。

至於把演說手稿結冊出版的浩繁工作，我在此首先要感謝Elizabeth Powers小姐，她代表普林斯頓大學出版部門全程參與演說，並在將文本提供給出版社主編Ann Himmelberger Wald之前，提供了許多寶貴的意見給我。說到這裡，我一定要謝謝Ann Wald，她有哲學的背景，對美學也有濃厚興趣，所以我才能放心把書的出版工作交給她。此外，Helen Hsu在處理書中圖片時所展現的耐心，也十分令人敬佩；還有Molan Chun Goldstein監製整個出版過程，無微不至，還能對我有時不甚理性的堅持與要求統統兼顧，其同情理解的修養，令人銘感五內。

1995年春天，那六個週末通勤往返於紐約和華盛頓的經驗，也十分可貴。通常我都是先到下榻飯店安頓好，接著好整以暇地步行到國家藝廊，在等待音樂聲歇與布幕上升之際，欣賞周圍的景致，然後在那些撥冗前來的聽眾面前開始我的演說，這種成就感真的很令人陶醉。在每一回的旅程中，我最忠實的伴侶就是內人，藝術家芭芭拉‧偉斯特曼（Barbara Westman），她讓這段經驗多了一份甜蜜溫馨的感覺。她那無與倫比的熱忱、幽默的天賦、愛與友誼的力量在本書中處處可見，她的貢獻實不亞於任何前述人士的支持。這本書除獻給曼高德夫婦，也謹獻給她。

在
藝術終結
之後

當 代 藝 術 與 歷 史 藩 籬

AFTER THE END OF ART

CONTEMPORARY ART
AND THE PALE OF HISTORY

導論：現代・後現代和當代

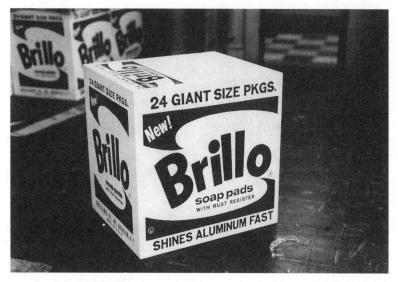

畢德羅《非安迪‧沃荷（的布瑞洛盒）》（1995）

　　在互不知曉對方思想理路的情形下，德國藝術史家貝爾丁（Hans Belting）和我幾乎同時發表了一些關於藝術終結的文章[1]。我們的靈感來自一種強烈的感受，那就是視覺藝術的創作條件已經發生了重大的歷史轉折，儘管在表面上，藝術世界的複雜體制——包括畫廊、藝術學院、期刊、美術館、批評和策展制度等等——看起來還相對穩定。隨後，貝爾丁又有一本了不起的著作問世，追溯自羅馬時代晚期至西元1400年左右，西方基督教世界祭祀圖像（devotional image）的歷史，他為該書取了一個醒目非常的副標題「藝術時代之前的圖像」（The Image before the Era of Art）。這不是說這些圖像不屬於廣義的藝術，而是這些圖像在創作時根本沒有把「藝術」考慮在內，因為當時一般人的意識中還沒有「藝術」的概念，而且這些圖像——事實上是聖像（icons）——在人們生活中所扮演的角色，也迥異後來的「藝術作品」。（當藝術這個概念終於浮現

全書以1, 2, 3表示原書註，以[1] [2] [3] 表示譯者註。

1　在《藝術之死》（The Death of Art, edited by Berel Lang, New York: Haven Publishers, 1984）這本書中，我的論文〈藝術的終結〉（The End of Art）被當成討論的對象。該書的內容是由幾位不同的作者針對我那篇文章所提的觀念做出回應。之後，我陸陸續續又發表了一些關於藝術終結的文章。〈趨近藝術的終點〉（Approaching the End of Art）為1985年2月在惠特尼美術館美國藝術館（Whitney Museum of American Art）所發表的演講，收錄於我的《藝術現況》（The State of the Art, New York: Prentice Hall Press, 1987）。〈藝術終結的敘述〉（Narratives of the End of Art）發表於哥倫比亞大學崔林講座（Lionel Trilling Lecture），最先刊登於《Grand Street》雜誌，其後又收錄於我的《遭遇和反思：歷史當下的藝術》（Encounters and Reflections: Art in the Historical Present, New York: Noonday Press, Farrar, Straus, and Giroux, 1991）。貝爾丁的《藝術歷史的終結》（The End of History of Art, trans. Christopher S. Wood, Chicago: University of Chicago Press, 1987）最初是以德文出版，書名為《藝術歷史的終結？》（Das Ende der Kunstrgeschichte?, Munich: Deutscher Kunstverlag, 1983）。後來貝爾丁把1983年的版本加以擴增再版，拿掉了原標題中的問號，而直稱《藝術歷史的終結：十年後修訂版》（Das Ende der Kunstgeschichte: Eine Revision nach zehn Jahre,

之後，某些類似美學之類的考量才開始主導我們與這些作品的關
係。）這些圖像甚至不被認為是最基本的藝術，也就是由藝術家
——在某些物體表面上施加記號的人——製作出來的東西，在當時
人們眼中，它們是一種超自然的展現，就像耶穌的面容印在維羅妮
卡的頭巾（Veronica's veil）上一樣[2]。因此，在藝術時代開始之前和
之後，「藝術的實踐」（artistic practices）必定經歷過一場深刻的斷

Munich: Verlag C. H. Beck, 1995）。這本書的寫作時間正好也是在我提出「藝術終結」
這個命題的十年之後，我試圖把原先陳述不夠清楚的地方，做最新的澄清。值得一
提的是，「藝術終結」這個概念在1980年代中期必定曾風行一時。喬尼·法提莫
（Gianni Vattimo）的《現代性的終結：後現代文化中的虛無主義與詮釋學》（*The
End of Modernity: Nihilism and Hermeneutics in Post-Modern Culture*, Cambridge: Polity
Press, 1988）一書中，有一章名為〈藝術的死亡或沒落〉（The Death or Decline of
Art）。該書的義文原版標題為《現代性的終結》（*La Fine della Modernita*, Garzanti
Editore, 1985）。相對於我和貝爾丁，法提莫從更寬廣的角度來看這個現象：他認
為，藝術的終結乃是廣義的形上學死亡說的一部分，也是人們對「科技先進社會」
下的美學問題，所提出的哲學回應之一。「藝術終結」只是法提莫所遵循的思想理
路與貝爾丁和我試圖從藝術本身的內在狀態抽離出來的理路的一個交會點，而我和
貝爾丁的理路，或多或少乃獨立於更廣泛的歷史和文化決定因素。因此，法提莫表
示：「地景藝術、身體藝術、街頭劇場等等，就這些作品而言，其作品的本位變得
在構成上越來越模糊：作品不再追求可讓它將自己安置在某個確定的價值組套當中
的那種成功（擁有美學質感的物件的幻想博物館）」（p. 53）。法提莫的論文基本上
是法蘭克福學派（Frankfurt school）觀點的直接衍伸。還有，我這裡想要強調的是
這個概念的「風行一時」，不管其觀點如何。

2「根據這種起源的觀點，我們可以把基督教所公開崇拜的圖像分為兩類。其中一類
最初只包括基督像和北非聖史蒂芬（St. Stephen in North Africa）的布印，後來泛指
所有『非繪製的』（unpainted）、也因而特別具有真實性的圖像，它們若不是來自天
堂，就是在那位模特兒生前以無意識印製的方式製作而成的。a cheiropoieton（意指
『非人手所製』）這個術語就是用來形容這類圖像，拉丁文寫做non manufactum。」
（Hans Belting, *Likeness and Presence: A History of the Image before the Era of Art*, trans.
Edmund Jephcott, Chicago: University of Chicago Press, 1994, p. 49.）事實上，這些圖像
都是身體的痕跡，例如指印，因此具有聖物的地位。

裂，因為宗教圖像的解釋尚未將「藝術家」的觀念納入³，但到了文藝復興時期，「藝術家」的觀念已佔有核心地位，所以瓦薩利（Giorgio Vasari, 1511-1574）[1] 才會想寫一本關於藝術家生平的巨著。在這之前，有的充其量也只是靈光乍現的聖人。

如果以上說法可信，那麼在「藝術時代產生的藝術」與「藝術時代終結之後產生的藝術」之間，也可能存在另一道斷裂，而且其深刻程度不亞於前者。藝術時代絕非於1400年突然開始，也不是在1980年代中期前後——也就是貝爾丁和我的文章分別以德文和英文出版的時間——戛然而止。或許十年前我們對於自己企圖表達的想法，不像現在認識得那麼清楚，既然貝爾丁如今提出了「藝術開始之前的藝術」一說，我們或許也可以思考一下「藝術終結之後的藝術」，彷彿我們正脫離藝術的時代，進入一個渾沌未明的狀態，這個狀態的真確形貌和結構，還有待人們去理解。

我們兩人都無意把我們的觀察當做是對當今藝術的批評判斷（critical judgment）。八〇年代曾有一些激進的理論家主張繪畫之死，他們的根據是：最先進的繪畫似乎顯露出內在枯竭的徵兆，至少已表現出無法超越的限制。他們腦中想的可能是瑞曼（Robert Ryman, 1930- ）那些近乎全白的繪畫，或是法國藝術家布罕（Daniel Buren, 1938- ）那種激進的單色條狀畫。我們很難不把他們的這種論

3 但是被早期基督教會小心翼翼地承認的第二種圖像，事實上就是繪製的，儘管那些畫家是諸如聖路加（St. Luke）之類的聖者。「人們相信瑪麗亞生前曾坐著讓聖路加為她畫肖像……聖母本人被指派來完成這幅畫，或由聖靈所施展的神蹟，更加強化了這幅肖像的真實性。」（Hans Belting, *Likeness and Presence*, p. 49.）不管介入其中的神蹟是什麼，聖路加就這樣自然而然地成了藝術家的守護神，而聖路加為聖母和聖子畫像一事，也成為後世畫家所喜愛的一個自我貼金式的題材。

[1] 瓦薩利（1511-1574），義大利文藝復興時期的畫家、建築師和藝術史家，以替義大利藝術家作傳而名聞遐邇。

調，視為是對這類畫家以及整體繪畫實踐的批評判斷。相對的，貝爾丁和我所謂的「藝術時代的終結」，完全無意否認藝術還是會有極度蓬勃的生機，而且完全看不出任何內在枯竭的徵兆。我們的重點是：一套實踐結構已經被另一套所取代，儘管新結構的樣貌在當時還處於模糊狀態，現在也**還**無法看清。總之，我們兩人所討論的都不是藝術之**死**，雖然我的那篇文章恰巧被一本名為《藝術之死》（*The Death of Art*）的著作當做討論的對象。那不是我下的標題，因為我的主題是某個在藝術史上已經客觀實現的敘述，而這個敘述對我而言，的確已走到終點。這個故事已經結束。但我認為藝術將不會絕跡，誠如「死亡」一詞所明確暗示的那樣；我的看法是不管將來的藝術為何，都不會有一套看似這個故事的下一階段的可靠敘述，做為它的背後支柱。結束的是敘述本身，而不是敘述的對象。我在此特別強調。

在某種意義上，故事結束，生命才真正開始，就像愛情故事裡面，每一對情侶珍惜彼此所得的真愛，「此後過著幸福快樂的生活」（lived happily ever after）[4]。在德國「成長小說」（Bildungsroman，以成長歷程和自我發現為主體的小說）這種文類中，男主角或女主角必須通過各個階段的考驗，方能找到自我意識。這個文類幾乎變成女性主義小說的樣版，女主角最後發現自己的身分，意識到做為女人的意義。套用新時代哲學（New Age philosophy）的一句陳腔濫調，雖然故事結束了，但獲得自我意識的這一天，才真正是她「下半輩子的第一天」。就某個意義而言，黑格爾早期的傑作《精神現象學》（*The Phenomenology of Spirit*）也有成長小說的形式，其主角

[4] 這讓我想到我年輕時候流行的一本暢銷書《人生四十才開始》（*Life Begins at Forty*），或大家偶爾聽到的一則笑話，說猶太人對生命何時開始這個議題的貢獻，就是「狗死了，兒女離家之後」。

「精神」（Geist）不僅必須通過一系列的階段才能認識到自己，而且若非過程中包括了種種不幸和錯置的熱情，它對自我的認識也一定是空泛的[5]。貝爾丁的論點也是針對敘述而言。他寫道：「當代藝術覺察到一種藝術史的存在，但不會再帶著它往前走。」[6] 他還提到：「近來人們對於大型的規範性敘述已失去信念，不再相信事物一定**必須**以特定方式觀看。」[7] 感覺到我們不再屬於某個大型敘述，而這種感覺是介於不安與興奮之間，這點有部分標明了當下的歷史感知，如果我和貝爾丁的理解無誤的話，這種感知有助於指出現代藝術與當代藝術的顯著差異，我認為一直到要1970年代中葉，這種差異才開始為人察覺。當代性的特色之一是：它應該是在無聲無息當中開始，沒有口號、沒有標誌、沒有任何人強烈察覺到它已經發生，這點和現代主義截然不同。1913年的軍械庫展覽會（Armory show）以象徵美國獨立革命的松樹旗做標誌，宣示它與過去的藝術一刀兩斷。柏林的達達運動（dada movement）雖宣稱藝術已死，但在由郝司曼（Raoul Hausmann）製作的同一張海報上，卻明寫著祝「塔特林的機械藝術」（The Machine Art of Tatlin）萬歲。相對而言，當代藝術沒有對過去的藝術提出指控，不覺得必須掙脫過去藝術的禁錮，甚至感覺不出它們和一般的現代藝術作品有任何差別。當代藝術的主要特質之一，就是當代藝術家可以任意將過去的藝術派上用場，同時卻不採用其原先的創作精神與初衷。當代藝術可以用恩斯特（Max Ernst）所謂的「拼貼」（collage）為典範。他認為拼貼是「使兩個距離遙遠的藝術實體，在雙方都陌生的平面上

[5] 就我所知，以這個文類來形容黑格爾這部早期傑作，第一次是出現在羅益士（Josiah Royce）的《現代觀念論講稿》（*Lectures on Modern Idealism*, ed. Jacob Loewenberg, Cambridge: Harvard University Press, 1920）。

[6] Hans Belting, *The End of the History of Art?*, 3.

[7] Ibid., 58.

相遇」[8]。但有一點不同：對不同的藝術實體都陌生的平面已不復存在，而所有實體之間的距離也不再遙遠。因為當代藝術的基本精神是建立在這樣的原則上：所有的藝術作品都可以在美術館找到一席之地；不再有任何先驗標準可以判定進入博物館的藝術應該呈現什麼樣貌；博物館的展覽與收藏也不再需要迎合特定的敘述。今日的藝術家不再把博物館當成陳列死藝術的地方，裡面有的是充滿生氣的藝術可能性。博物館變成一個可以不斷重組的場域，事實上，目前就有一種新的藝術形式浮現：藝術家們把博物館當成材料儲藏室，然後用變化多端的拼貼方式，重新安排其陳列內容，藉以凸顯或支持某種論點，威爾森（Fred Wilson, 1954- ）在馬里蘭歷史博物館做的藝術裝置，以及柯書思（Joseph Kosuth, 1945- ）在布魯克林美術館所做的傑出裝置「玩弄不可說」（The Play of the Unmentionable），就是其中的兩個例子[9]。不過，這類藝術在今天已經不稀奇了：藝術家如今可以自由運用美術館的空間，可以把美術館的資源自由組織成新的展覽，而且這些展品之間除了藝術家賦予它們的關聯之外，不必具備任何歷史或形式上的連結。在某個程度上，美術館可說是那些界定了藝術後歷史時期的態度和實踐的導因、結果及體現，不過我不打算在此深入討論這點。我將回頭繼續探究現代與當代的區別，並討論我們是如何意識到這種區別。事實上，當我開始提出藝術終結這個主張時，我心中所想的，就是某種自我意識的開端。

　　在我的哲學本行裡，歷史大略可分為：古代、中古和現代。一般認為，「現代」哲學始於笛卡兒（René Descartes），特點就在於笛

[8] Cited in William Rubin, *Dada, Surrealism, and Their Heritage* (New York: Museum of Modern Art, 1968), 68.

[9] 參見 Lisa G. Corrin, *Mining the Museum: An Installation Confronting History* (Maryland Historical Society, Baltimore) 和 *The Play of the Unmentionable: An Installation by Joseph Kosuth at the Brooklyn Museum* (New York: New Press, 1992)。

卡兒將哲學思索的焦點轉向內在，他有名的命題「我思」就是這個
意含，他認為哲學的主要問題不是事物的實際是怎樣，而是具有特
定心智構造的人，是如何在不由自主的情況下思考它們是怎樣。至
於事物是不是我們的心智結構要我們去思考的那樣，是我們無法確
定的。不過這不重要，反正我們沒有其他思考它們的方法。於是，
笛卡兒以及漸漸的整個現代哲學，便以人類思想結構為矩陣
（matrix），由內往外地畫出一張哲學的宇宙圖。笛卡兒的成就，在
於他使我們開始意識到思想結構，進而可以在意識層面以批判的方
式來審視這些結構，並且讓我們同時了解到我們是什麼以及世界是
如何，既然世界也是由思想所界定，世界和我們可說是彼此的反
映。古人只顧直截了當地描繪這個世界，完全不關心被現代哲學置
於核心地位的主觀特性。我們可以把貝爾丁那個不凡的標題改成
「自我時代之前的自我」，藉此說明古代哲學與現代哲學的差異。這
不是說在笛卡兒之前完全沒有「自我」，而是自我這個概念在當時
並未界定哲學的整體活動，要到笛卡兒的哲學革命之後，自我才取
得這個地位，並一直維持到「語言」取代「自我」為止。雖然「這
場語言學的轉向」（the linguistic turn）[10] 讓哲學的核心問題從「我們
是什麼」變成「我們怎麼說」，但是這兩個哲學思想階段之間存在
著無庸置疑的連續性，例如杭士基（Noam Chomsky）就把他自己在
語言哲學上的革命稱為「笛卡兒式語言學」（Cartesian linguistics）[11]，

[10] 這是羅逖（Richard Rorty）所編的一本論文集的書名，書中收錄許多立場不同的哲
學家的論文，每一篇都代表了從本體問題轉向語言再現問題這場巨大轉變的某個面
向，這場轉變標示了二十世紀的分析哲學，參見《語言學的轉向》（*The Linguistic
Turn: Recent Essays in Philosophical Method*, Chicago: University of Chicago Press, 1967）。當
然，羅逖在這本書出版後不久，就宣示了反語言學的轉向。

[11] Noam Chomsky, *Cartesian Linguistics: A Chapter in the History of Rationalist Thought* (New
York: Harper and Row, 1966).

這場革命是以先天的語法結構（innate linguistic structures）來取代或擴大笛卡兒的天賦思想（innate thought）。

　　在藝術史上也有類似於哲學界的狀況。現代主義（Modernism）就是藝術史的一個分水嶺，現代主義之前，畫家的任務是把世界呈現在我們眼裡的樣子再現出來，盡可能寫真地畫出人、風景或歷史事件。到了現代主義時期，模擬再現的條件本身變成了藝術注重的焦點，也就是說，藝術變成了它自身的對象。葛林伯格（Clement Greenberg）在 1960 年寫過一篇著名文章〈現代主義繪畫〉（Modernist Painting），文中也有類似的看法。他說：「我認為現代主義的本質，就在於使用某一門學科的特有方法，去批判這個學科本身，目的不為顛覆，而為鞏固它在其獨特領域中的地位。」[12] 有趣的是，葛林伯格認為現代主義的典範人物是哲學家康德（Immanuel Kant），他說「康德是第一位對批判工具本身加以批判的人，因此在我心目中，他是第一位真正的現代主義者」。康德認為，哲學主要不在於增加我們的知識，而在於解答「知識如何成為可能」這個問題。而我認為繪畫上的相應看法，應該是繪畫不在於再現事物的表象，而在於解答繪畫如何成為可能。那麼接下來的問題將是：第一位現代主義畫家是誰？是誰把繪畫藝術的主軸從「再現」變成「再現再現的工具」？

　　對葛林伯格而言，馬內（Edouard Manet）就是現代主義繪畫中的康德，他說：「馬內的作品是第一批現代主義繪畫，因為這些作品很坦白地宣示繪畫是在平面上所進行的活動。」現代主義的歷史由此開始，中間經過印象派（impressionism），該派「棄絕了打底和

[12] Clement Greenberg, "Modernist Painting," in *Clement Greenberg: The Collected Essays and Criticism*, ed. John O'Brian, vol. 4: *Modernism with a Vengeance: 1957-1969*, 85-93. 本段所引用文字皆出於這篇文章。

亮彩，讓觀畫者的眼睛能真正確定，畫中的色彩是來自顏料管或罐子」，發展到塞尚（Paul Cézanne），他「犧牲了畫作的逼真或正確性，就為了要使他的繪畫及設計能更明確地契合於四方形的畫布」。葛林伯格一步一步建構出一套現代主義的敘述，取代了瓦薩利建立的傳統的模擬再現敘述。這套新敘述凸顯了夏彼洛（Meyer Schapiro）[2] 所謂的「非模擬特性」，如平面、對油彩與筆觸的意識、矩形等，雖然一些殘留的模擬性特徵，如扭曲的透視、前縮法、明暗法等，繼續在發展前進的過程中出現。平面性、對油彩與筆觸的意識、矩形——所有這些被夏彼洛形容為存留在模擬繪畫中的「非模擬特性」——取代了透視法、前縮法、明暗法，成為這個發展序列中的進步特徵。從葛林伯格的觀點來看，從「前現代主義」藝術轉向現代主義藝術，就等於從繪畫的模擬特徵轉向非模擬特徵。葛林伯格強調，「現代主義」的重點不在於繪畫一定必須是抽象或非具象（nonobjective）的。而是在前現代主義藝術中佔有舉足輕重地位的模擬再現特徵，在現代主義裡只扮演次要的角色。由於這本書的關懷重點是藝術歷史的各種敘述，因此大部分時候我都會把葛林伯格當成現代主義的偉大敘述者。

重要的是，如果葛林伯格的說法成立，那麼現代主義指的就不只是開始於十九世紀最後三十年的那個風格時期（stylistic period），就像樣式主義（Mannerism）指的是開始於十六世紀前三十年的那個風格時期那樣。也就是說，現代主義不只是文藝復興‧樣式主義‧巴洛克‧洛可可‧新古典主義‧浪漫主義這個序列當中的又一個。每個不同的風格時期，繪畫用來再現這個世界的方式都有深刻的改變，主要是著色技法和基調氛圍的轉變。每個風格時期都是由前一個發展出來，某種程度上也是對其前身的反動，當然，它們也

[2] 夏彼洛（1905-1996），美國藝術史家及評論家。

都回應了歷史上與生活中各種超藝術的力量。我要強調的是，現代主義不是，或不只是，接續在浪漫主義後面的另一個風格時期：它代表了藝術被提高到一個新的意識層次，這反映在繪畫上就是一種斷裂，彷彿強調模擬再現已經不再重要，重要的是如何去反省再現的手段和方法。繪畫開始看起來有點彆扭笨拙，或矯揉造作（照我的編年法，梵谷［Van Gogh］和高更［Paul Gauguin］才是最早出現的現代主義畫家）。實際上，現代主義有意和過去的藝術史保持距離，那種感覺有點像聖保羅（Saint Paul）所說的，成年人想要「拋開童稚的種種」。總之這裡的重點是，「現代」不僅意味著「最晚近」（the most recent）。

在哲學上和藝術上，「現代」更意味著一種策略、風格和議程（agenda）的觀念。如果它只是一種時間觀念，那麼所有與笛卡兒或康德同時期的哲學，以及所有與馬內或塞尚同時期的繪畫，就都屬於現代主義，但事實並非如此，當時有為數不少的哲學派別，是康德所謂的「教條主義」哲學，與他所提出的批判綱領毫不相干。和康德同時期的大部分哲學家都屬於「前批判」派，除了哲學史家，一般人根本不會注意他們。同樣的，和現代主義同時期的那些非現代主義繪畫，例如絲毫沒受到塞尚影響的法國學院派繪畫，或稍後的超現實主義（surrealism）──葛林柏格極盡所能的壓制（suppress），或套用克勞絲（Rosalind Krauss）[13] 和佛斯特（Hal Foster）這類葛林伯格批評家所用的精神分析用語，「壓抑」（repress）這個派別──雖然在美術館裡還有一席之地，但是在現代主義的大敘述裡卻毫無容身之處，這個大敘述完全將其略過，直接進入所謂的「抽象表現主義」（abstract expressionism）（葛林伯格很討厭的標籤），然後是色

[13] Rosalind E. Krauss, *The Optical Unconscious* (Cambridge: MIT Press, 1993); Hal Foster, *Compulsive Beauty* (Cambridge: MIT Press, 1993).

域抽象派（color-field abstraction），葛林伯格在此中斷了這個大敘述，雖然就其本身的發展而言並沒這個必要。在葛林伯格看來，超現實主義和學院派繪畫一樣，都處於「歷史的藩籬之外」（outside the pale of history）──這是我從黑格爾那裡借用的說法。這些確實「發生過」，重點是，它們不屬於歷史進程的一部分。如果你夠刻薄，還可以套用葛林伯格徒子徒孫的話，說他們根本不是真的**藝術**，換句話說，某件作品具不具藝術地位，要看它屬不屬於官方敘述的一部分。佛斯特寫道：「舊敘述內部已出現一個缺口，使超現實主義有了容身之地，有了這個缺口，使我們得以站在有利角度對該敘述提出當代的批判。」[14]「藝術終結」的意義之一，在於原先位於藩籬之外的藝術已獲得認可和接納，這裡的藩籬是一道具有排他性的牆，就像中國的長城，是建來把蒙古游牧民族阻擋在外，或像柏林圍牆，是建來保護社會主義的無知大眾，以免遭受資本主義的毒害。（愛爾蘭裔的美國重要畫家史卡利 [Sean Scully]，特別喜歡「the pale」在英文裡意指「the Irish Pale」，愛爾蘭境內一塊孤立的英國佔領區，將愛爾蘭人變成自己土地上的外人。）根據現代主義的敘述，藩籬外的藝術根本不屬於歷史進程的一部分，要不也只是退回到某種早期的藝術形式。康德曾經稱他那個年代，亦即啟蒙時代，為「人類的成熟期」（mankind's coming of age）。同樣的，我們也可以想像葛林伯格用這些語詞來描述他所謂的藝術，並把超現實主義看成一種藝術的倒退，好像重新肯定藝術兒童時期所堅持的價值，充滿了怪物和恐怖的威脅。對他而言，成熟就是純粹，其意義和康德《純粹理性批判》（*Critique of Pure Reason*）這個書名的意義一模一樣。也就是以理性來批判理性自身，而不涉及其他主體。相對的，純粹藝術就是將藝術運用到藝術自身。根據這個標準，超現實

14 Greenberg, *The Collected Essays and Criticism*, 4: xiii.

主義幾乎就是不純不粹的化身，關心夢、無意識、性，以及佛斯特所謂的「詭異」（uncanny）。同樣，依照葛林伯格的標準來看，當代藝術也是不純粹的，而這就是我想要討論的。

　　正如「現代」不只是時間的概念，指的是「最晚近的」，「當代」也不僅是時間的概念，意指此時此刻正在發生的事件。而且正如從「前現代」到現代的轉變，就像是，用貝爾丁的話來說，從藝術時代之前的圖像轉變到藝術時代的圖像那樣無聲無息，因此藝術家在創造現代藝術時，並不知道他們正在做一些很不相同的東西，一直要到人們開始於事後回顧，才發現一個重大的變革已然發生，而從現代藝術轉變到當代藝術，經歷的也是類似的過程。我想，有一段很長的時間，所謂「當代藝術」一直只是「現在正在被創作的現代藝術」。畢竟，現代意味的是現在與「當時」（back then）的差異，如果一切都相當穩定，大同小異，那麼「現代」一詞就無用武之地。它暗示了一種歷史結構，而且在這個意義上，它是比諸如「最晚近」這樣的術語來得更強烈些。就最明顯的字義而言，「當代」就只是「現在正在發生的」（what is happening now），當代藝術就是我們同時代的人所創造的藝術。顯然，這些藝術尚未通過時間的考驗。不過它對我們有一種特別的意義，那是那些即便通過了時間考驗的現代藝術所沒有的：當代藝術使我們感到格外親切，因為它是「我們」的藝術。可是，隨著藝術史的牽連其中，當代開始意指在某種特定的生產結構中生產出來的藝術，而我認為這種結構在整個藝術史上是空前未見的。因此，就像所謂「現代」藝術不只是**最近的**藝術，而是某種風格和甚至某個時期的指稱，同理，「當代」的意含也不只是當下正在發生的藝術。況且，在我看來，「當代」所意指的，比較不是某個時期，而是此後不會再有任何藝術大敘述的時期；比較不是某種創作藝術的風格，而是一種使用風格的風格。當然，一定會有一些以前所未見的風格創作的當代藝術出現，

不過這不是我此刻所要討論的課題。我只是想提醒讀者注意，我已經在現代和當代之間劃出一條很明顯的界線[15]。

四○年代末我剛到紐約時，我不太認為這條楚河漢界已經出現了。當時，「我們的藝術」就是現代藝術，紐約現代美術館（Museum of Modern Art）也以一種親密的關係屬於我們。當然，那時候有很多正在進行的創作尚未進入現代美術館，但對當時的我們來說，這種事情似乎不必煩惱，我們從沒想過那些作品會是一種與現代藝術截然不同的當代藝術。這些作品當中的某一部分早晚會找到門道進入「現代」，這點似乎再自然不過；而這種安排也會讓現代藝術繼續是當時所定義的那樣，而不是一種封閉的典律。在1949年時，它的確不是封閉的，《生活》（Life）雜誌認為，帕洛克（Jackson Pollock）可能是美國在世畫家當中最偉大的一位。但此一時彼一時，現在有許多人，包括我自己在內，都認為它已經封閉了大門，也就是說，在當時與現在的某個時間點上，現代和當代之間的楚河漢界已經浮現了。當代除了仍保有「最晚近」的這個意義之外，已經和現代分道揚鑣；而現代所指的越來越像一種風格，形成於1880年而在1960年代結束。我認為在那之後，仍有藝術家持續在創作現代藝術，也就是仍恪遵現代主義風格規範的藝術，但同樣的，除了就狹義的時間意義而言，這些作品實際上並不算是當代藝術。因為現代藝術已經顯露出一種風格化的輪廓，而它之所以如此，是因為當代藝術已展現了一種迥異於現代藝術的樣貌。這使得現代美術館陷入一種尷尬處境，這是當它還是「我們的藝術」之家時始料未及的。尷尬的原因是：如今「現代」一詞同時指的是一種風格**和**一段時間。任何人都無法料到，風格和時間這兩個概念竟會

[15]「現代藝術與當代藝術的對照狀況這個問題，必須對這整個學科做出全體的關照——不管你相不相信後現代主義。」（Hans Belting, *The End of the History of Art?*, xii）

發生衝突，當代藝術竟然會不再是現代藝術。可是，在接近二十世紀末的此刻，紐約現代美術館必須面對一個抉擇，那就是究竟要以時間還是風格做為藝術典藏標準，是要開始把風格上不屬於「現代」的當代藝術納入典藏，還是要繼續只收藏那些具有現代主義風格的藝術，儘管這類藝術的創作日益稀少，而且不再代表當代世界。

　　總而言之，直到七○和八○年代，現代和當代的區分才真正明朗化。在那之前，有很長一段時間，當代藝術一直還是「我們當代人所創作的現代藝術」。直到有一天，這種說法明顯與我們的思考方式矛盾，所以才會出現「後現代」（postmodern）這個名詞。做為一種風格的指稱，「後現代」一詞比起「當代」是來得稍嫌貧弱。它似乎只是一種時間術語。但「後現代」又似乎是個太強的風格詞彙，太容易特指當代藝術中的某個流派。事實上，對我而言，「後現代」一詞指稱的確實是某個我們可以學會如何辨認的特定風格，就像我們可以學會辨認哪些作品屬於巴洛克或洛可可那樣。它是一個有點像「camp」（敢曝、假仙）一樣的詞彙，桑塔格（Susan Sontag）在一篇有名的文章裡[16]，把它從同性戀習語變成了一般用語。看過那篇文章的讀者，差不多就能夠指出哪些東西是「camp」，同理，我認為現在大家也多少學會了如何辨識屬於「後現代風格的」東西，雖然在邊界模糊地帶可能會有些辨識困難。不過大部分的風格概念或其他概念，以及人類或動物的認知機能，都是以這種方式運作。范裘利（Robert Venturi）[3] 1966年的《建築中的複雜與矛盾》（*Complexity and Contradiction in Architecture*）一書，提出了一套有用的辨識公式：「元素較混雜而非『純粹』，較折衷而

[16] Susan Sontag, "Notes on Camp," in *Against Interpretation* (New York: Laurel Books, 1966), 277-93.

[3] 范裘利（1925-），美國當代知名建築師和建築理論家。

非『全然』，較『模糊』而非『清晰』，既『有趣』而又怪異。」[17]
如果利用這套公式將作品歸類，多半能找出許多同質性甚高的後現代作品，包括羅森柏格（Robert Rauschenberg, 1925-）的作品、施拿柏（Julian Schnabel, 1951-）和沙勒（David Salle, 1952-）的繪畫，以及蓋瑞（Frank Gehry, 1929-）的建築。但很多當代藝術，例如侯澤（Jenny Holzer, 1950-）的作品，或曼高德（Robert Mangold, 1937-）的繪畫就會被排除在外。於是有人曾經建議我們乾脆用**諸多後現代主義**（postmodernisms）來稱呼。但這又會使我們的辨識機制和判別能力無法運作，也會讓後現代主義做為一種獨特風格的意義消失。當然，我們也可以用大寫的「當代」（Contemporary）來指稱各式各樣的後現代主義意圖括的內容，但這樣一來，等於還是沒有一個可辨識的風格，等於什麼東西都可包含在內。然而弔詭的是，「無所不包」正是現代主義終結之後視覺藝術的貼切定義，這個時代的基本特徵就是沒有所謂的統一風格，就算有，也無法被用來做為分類的判準，做為培養辨識能力的基礎，換句話說，這個時期根本就不可能出現大一統的敘述系統來主導藝術的創作發展。這就是我為什麼寧可將「當代藝術」稱為**後歷史藝術**（post-historical art）的原因。過去所有過的一切藝術創作，今天都還可以繼續，而且都算在後歷史藝術的範圍內。例如，挪用主義派（appropriationist）藝術家畢德羅（Mike Bidlo, 1953-）就挪用了文藝復興時期義大利藝術家法蘭契斯卡（Piero della Francesca）的所有作品，舉行一次法蘭契斯卡作品展。法蘭契斯卡當然不是後歷史藝術家，但畢德羅是，他同時也是一位技藝精湛的挪用主義派藝術家，因此他有辦法把自己的法蘭契斯卡作品弄得像他想要的那麼相似於法蘭契斯卡本人的真跡，

[17] Robert Venturi, *Complexity and Contradiction in Architecture*, 2d ed. (New York: Museum of Modern Art, 1977.

依此類推，他也可以把他的莫蘭迪弄得很像真的莫蘭迪（Giorgio Morandi, 1890-1964），他的畢卡索很像真的畢卡索，他的沃荷很像真的沃荷（Andy Warhol）。然而，在某個肉眼很難輕易看出的重要意義上，畢德羅的法蘭契斯卡系列作品，其實更近似於侯澤、克魯格（Barbara Kruger, 1945-）、雪曼（Cindy Sherman, 1954-）和樂凡（Sherrie Levine, 1947-）等人的作品，而不同於與法蘭契斯卡風格相近的前輩們。所以就某一意義層次而言，當代藝術是一個訊息失序的時期、一種美學完全混亂的情境。但它同時也是一個幾近完全自由的時期。今日不再有任何歷史的藩籬。任何事都是容許的。正因為如此，我們更迫切需要了解從現代主義轉變到後歷史藝術的這段過程。也就是說，我們需要盡快去了解1970年代這十年，雖然原因不同，但這段時期的黑暗程度和西元十世紀可說不相上下。

　　置身於1970年代的人，一定會覺得歷史似乎已迷失了方向，完全看不出任何可資辨識的指引，甚至連出現的徵兆都沒有。如果我們把1962年訂為抽象表現主義結束之年，接下來看到的是一系列風格以令人眼花撩亂的速度陸續出現：色域繪畫（color-field painting）、硬邊抽象（hard-edged abstraction）、法國新寫實主義（French neorealism）、普普（pop）、歐普（op）、極簡主義（minimalism）、貧窮藝術（arte povera），以及後來所謂的新雕塑（New Sculpture），包括賽拉（Richard Serra）、邊立司（Lynda Benglis）、塔脫（Richard Tuttle）、海絲（Eva Hesse）、樂瓦（Barry Le Va）等人的作品，然後是觀念藝術（conceptual art）。接下來似乎是沒什麼值得一提的十年。這期間偶爾有些像是圖案（Pattern）與裝飾（Decoration）運動冒出，但六〇年代風起雲湧的那種結構風格能量已無從復見。然後，在八〇年代早期，突然出現了新表現主義（neo-expressionism），人們以為新的方向已經出現。可是不久卻又發現，至少就歷史方向而言，這個新流派其實也不甚了了。人們這才

恍然大悟，這個新時期的主要特徵就是「欠缺指引方向」，新表現主義不代表真正的方向，充其量只是一種方向的幻覺罷了。最近，人們開始覺得，過去這二十五年來，視覺藝術上的實驗性創作此起彼落，百花齊放，缺乏任何單一的敘述方向可做為區分內外的基礎，而這樣的格局已成為常態。

　　六〇年代是各種風格爭相迸發的時期，在這個充斥著「誰的主張」的過程中，對我而言，下面這個現象似乎越來越清楚：藝術作品和我所謂的「單只是真實的物件」（mere real things）之間，不必存在任何外觀上的差異，這點首先表現在法國新寫實主義和普普運動身上，而這也是我最初提出「藝術終結」時的思考基礎。我最喜歡舉的一個例子，就是沃荷的作品《布瑞洛盒》（Brillo Box），它和超級市場裡那一堆堆的布瑞洛牌肥皂盒，在外觀上不必有任何差別。而觀念藝術甚至以實例告訴我們，「視覺」藝術作品可以不必真的讓人看得見。這意味著我們不再能用作品範例來教授藝術的意義。它也意味著，只要形貌有受到關心，任何東西都可以是藝術作品，而如果想要知道藝術是什麼，你必須從感官經驗轉向思想。也就是說，你必須轉向哲學。

　　在1969年的一次訪談中，觀念藝術家柯書思宣稱，當今藝術家的唯一角色就是「去探討藝術自身的本質」[18]。這話像極了我當初從黑格爾思想體系中引用來支持「藝術終結」的論點：「藝術邀請我們進行理性思考，目的不在於再次創造藝術，而是為了從哲學上理解藝術是什麼。」[19] 柯書思的哲學素養精深，這在藝術家中極為

[18] Joseph Kosuth, "Art after Philosophy", *Studio International* (October 1969), republished in Ursula Meyer, Conceptual Art (New York: E.P. Dutton, 1972), 155-70.

[19] G. W. F. Hegel, *Hegel's Aesthetics: Lectures on Fine Art*, trans. T. M. Knox (Oxford: Clarendon Press, 1975), 11.

罕見，他也是六、七〇年代，少數能夠對藝術的通性進行哲學分析的幾位藝術家之一。無獨有偶，當時有能力從事這項工作的哲學家也近乎絕無僅有，因為幾乎沒有人預料到藝術會以那般炫目而斷裂的形式出現。這個有關藝術本質的哲學性問題，基本上是在藝術家推倒了一道又一道的疆界，最後發現所有疆界都已消失於無形之後，於藝術界內部形成的。六〇年代所有典型的藝術家都各有鮮明的疆界意識，每一道疆界背後都隱含著某種藝術的哲學定義，而我們今天所面對的處境，就是這些疆界擦去之後的狀態。當然，要適應這樣的世界並不容易，這充分說明了為什麼現今的政治實體似乎汲汲於想要在任何可能的地方畫疆定界。總之，唯有在六〇年代，嚴肅的藝術哲學才成為可能，因為它並非奠基在純粹的狹隘事實上──例如藝術在本質上等同於繪畫和雕刻。唯有當我們清楚明白地承認任何東西都可以是藝術作品的時候，我們才可能真正從哲學的角度來思考藝術。唯有到那時，真正的藝術哲學通論才有可能出現。可是，藝術本身會變成什麼樣呢？借用柯書思一篇文章的標題，「哲學之後的藝術」到底是什麼呢？說得更明確點，有哪一件作品本身真的是藝術作品呢？「藝術終結」之後的藝術會是什麼？在此，我所謂的「藝術終結之後」，係指藝術「提升到哲學的自我反思」之後。任何東西只要被認可為藝術，就可以成為藝術作品，但接下來的問題是：「為什麼我是一件藝術作品？」

　　隨著這個問題出現，現代主義的歷史也宣告結束。因為現代主義太過偏狹，太過強調物質性，好像只關心形狀、表面、顏料等等這些可用來界定純粹繪畫的元素。依照葛林伯格的定義，現代主義畫家只能問這個問題：「什麼是我有而其他藝術不能有的？」同理，雕塑家也可以問它自己同樣的問題。但這類問題無法讓我們知道藝術的整體圖像是什麼，它只能告訴我們，某些藝術，也許是歷史上最重要的那些藝術，在本質上是什麼。沃荷的《布瑞洛箱》問

了什麼問題？或波伊斯（Joseph Beuys）[4] 那些黏在一張紙上的巧克力塊，又問了什麼問題呢？葛林伯格所做的，是把一種特定且狹隘的抽象風格定義成藝術的哲學真理，但藝術的哲學真理——如果找到的話——卻必須包含任何可能的藝術形式。

但我知道的是，這種迸發的現象到七〇年代就消退了，彷彿藝術史有一個內在的意圖，試圖以哲學的方式自我詮釋，但這個歷史的最後階段卻也是最難突破的，由於藝術試圖穿透這最堅硬的外殼，於是在過程中有了這場精采的迸發。如今，這層外殼已經打破，至少瞥見了自我意識的一線光芒，而歷史也走到了盡頭。藝術終於可以卸下肩頭的重擔，交棒給哲學家。而解脫了歷史負擔的藝術家們，可以自由自在地依自己喜好的方式、為自己想要的目的來創作藝術，甚至漫無目的地創作也無所謂。這就是當代藝術的標記，和現代主義截然不同，其中不存在所謂「當代風格」的東西。

我認為現代主義的終結並非一夕之間發生。因為七〇年代的藝術界，還是充滿各式各樣的藝術家，他們致力的目標大多與藝術界限的突破或藝術史的延伸沒有多大關係，而是用藝術來為個人或政治的目的服務。七〇年代的藝術家擁有整個藝術史的傳承可供使用，包括前衛藝術的歷史，前衛藝術創造過許多精采的可能性，如今都成為這些藝術家可以任憑處理的豐富資產，雖然現代主義無所不用其極地加以壓抑。在我看來，這十年最主要的藝術貢獻，就是挪用圖像的出現——也就是接收那些具有固定意義和身分的圖像，然後賦與他們一個全新的意義和身分。既然任何圖像都可能被挪用，因此在那些被挪用的圖像之間，自然不可能出現感知上的風格統一性。我喜歡舉的一個例子，是羅契（Kevin Roche, 1922-）於1992年在紐約增建的猶太博物館。舊的猶太博物館只是位於第五大

[4] 波伊斯（1921-1986），德國極簡主義和觀念藝術家。

道上的沃堡（Warburg）大宅，這棟大宅經常讓人聯想起貴族排場和鍍金時代（Gilded Age）。羅契非常聰明地決定複製舊的猶太博物館，而且肉眼根本看不出彼此之間有絲毫差別。然而這棟建築卻是完全屬於後現代時期的：一位後現代主義的建築師，正是會設計出一棟看似樣式主義大宅的建築。這項建築手法既迎合了最保守而懷舊的董事會，也得到最前衛而當代的喝采，當然啦，兩者是基於截然不同的理由。

　　1960年代對藝術的自我認識提供了深刻的哲學貢獻，而這個貢獻的實現與運用又造就了這些藝術的可能性：藝術作品的構想或甚至創作，可以和不具藝術性質的「單只是現實的事物」一模一樣，換言之，我們再也無法利用事物所擁有的視覺特徵來界定藝術作品。藝術作品的外觀再也沒有任何先驗的限制，藝術作品可以和任何事物看起來一模一樣。單只這一點就足以終結現代主義的議程，但它還必須對藝術界的中樞機制，亦即美術館，施以巨大的破壞。美國的第一代大型美術館都預設，美術館的館藏應該是偉大視覺之美的寶藏，進入其中的參觀者，等於是站在象徵著視覺美感的精神真理面前。第二代的美術館假定，藝術作品應該用形式主義的語辭來界定，而且應該用一種與葛林伯格所倡導的敘述差不多的觀點來欣賞：參觀者可以通過這個直線前進的歷史，一方面學習如何欣賞藝術作品，一方面也懂得歷史發展的序列。所有的焦點都必須放在作品本身的視覺形式上。甚至連畫框也因為會造成注意力的分散，或因為隸屬於現代主義所排斥的幻覺（illusion）傳統，而必須被取消：繪畫不再是通往想像世界的一扇窗戶，而變成只是物件本身，儘管它們過去一直被當做是一扇窗戶。由此我們不難理解，為什麼按照這種體驗，超現實主義會受到壓抑，因為它太容易令人分心了，更別提那些和繪畫本質毫不相關的幻覺。總之，畫廊必須清除所有不必要的東西，而把空間全部留給那些作品。

　　然而，隨著藝術的哲學成熟期的到來，視覺性也被甩到一邊，不再和藝術的本質有什麼相關，就像「美」在過去所經歷的那樣。藝術甚至不再需要擁有可以觀看的東西，而且即使畫廊空間中有物件存在，這些物件也可以看起來像任何一樣東西。在這方面，主流美術館曾遭到三次攻擊，值得在此一提。第一次是在1990年的「高與低」（High and Low）展覽中，策展人法內多（Kirk Varnedoe）和高普尼克（Adam Gopnik）准許普普藝術進入紐約現代美術館的展場，當時引起一場批評大火。第二次是克廉司（Thomas Krens）出售了館藏的一件康丁斯基（Wassily Kandinsky）和一件夏卡爾（Marc Chagall）來換取義大利收藏家潘薩（Panza）典藏的部分作品，其中有很多是觀念藝術，也有不少根本沒有任何物件，這次當然也引起一連串抨擊。然後是1993年惠特尼美術館（Whitney Museum）策劃的雙年展，那次展覽可以說是藝術終結之後的那個藝術世界的典型作品展，此舉當然引爆了排山倒海的敵意批評——我當時也置身戰場——大概是惠特尼雙年展有史以來最具爭議性的一次。不管藝術是什麼，總之它不再以觀看為主。也許可以凝視（to stare at），但主要不是觀看（to look at）。在這觀點下，後歷史時期的美術館應該怎麼做，或應該變成什麼呢？

　　在此，我們很清楚看到，美術館至少有三個不同模式，主要取決於我們所面對的是哪一類型的藝術，以及取決於究竟是「美」、「形式」，還是我所謂的「參與介入」（engagement），定義了我們和藝術品之間的關係。就意圖和實踐來說，當代藝術實在太多元多樣了，我們根本無法從單一方面去掌握它，我們甚至可以說，當代藝術與美術館的種種限制的不相容程度，已到了需要重新培養完全不同的策展人的地步，新類型的策展人會繞過美術館的所有結構，以便讓藝術介入到人們的生活之中，這些人們看不出有什麼理由要把美術館當成「美」的寶庫或精神形式的聖殿。如果美術館想要介入

這一類型的藝術，就必須把另外兩類藝術所賦與美術館的許多結構和理論予以拋棄。

　　然而，美術館本身只是藝術的基層結構的一部分，這整個基層結構遲早都必須面對藝術的終結，以及藝術終結之後的藝術。藝術家、畫廊、藝術史的工作，以及哲學式的美學訓練，都必須以某種方式讓步，並變成不同或甚至是迥異於它們長久以來的樣子。在接下來的幾章中，我只能試圖告訴你們這個故事的哲學面。至於制度面的故事，就只能等待歷史來告訴我們。

第二章
藝術終結後的三十年

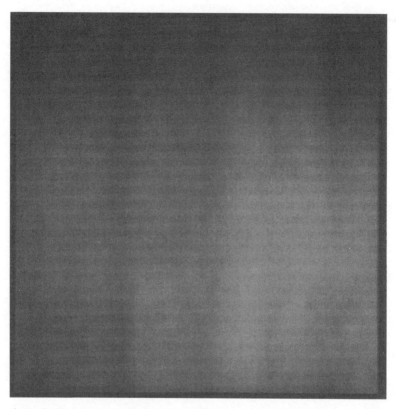

萊因哈特《黑色》（1962）。油畫，60×60公分

　　我在1984年發表了一篇論文，試圖將視覺藝術的地位放在某種歷史觀點中來檢視，但卻在過了整整十年之後，我才突然意識到該篇論文發表的年份——1984——具有某種象徵意義，這個意義足以使本來要大膽預測歷史發展的人猶豫再三，裹足不前。我頗有挑釁意味地將這篇論文題名為〈藝術的終結〉（The End of Art），而且令人難以置信——只要是對1984年及其後幾年的藝術活動發展之蓬勃稍有了解的人，很可能都會這樣認為——的是，我的確是要宣告：藝術歷史的發展已走到某種盡頭；西方藝術史上那個創造力驚人且持續達六個世紀的時代，已到了該劃下句點的時候；此後所創作的任何藝術，都將帶有我所謂的「**後歷史**」的特徵。當時的藝術世界是那麼地繁榮昌盛，藝術家再也不必像典型的藝術家傳記中所描述的那樣，得先經歷沒沒無聞、窮愁潦倒的艱辛歷程才能媳婦熬成婆，而那些剛從藝術學校如加州藝術學院或耶魯大學畢業的年輕畫家，才一出道就相信自己可立刻享有名聲及財富。在這樣的背景下，我的論點顯得十分突兀，彷彿是在太平盛世不斷以《啟示錄》中所預言的世界末日景象，警告世人來日無多。相對於1980年代中期藝術市場所顯現的活絡甚或狂熱——當時有些不太貼切但也非完全誤導的評論者，將這比喻成一度令謹慎節儉的荷蘭人深陷其中、不可自拔的鬱金香投機風潮——1990年代中期的藝術世界真是一副蕭條而令人心痛的景象。原本期待錦衣玉食、名車豪宅生活方式的藝術家，此時爭相謀取教職，只盼能在這不知何時才會跌深反彈的景氣寒冬中求得安身立命之處。

　　市場就是市場，全受供給與需求所驅使，但需求乃取決於它們自身的因果決定因素，讓1980年代人們渴望取得藝術品的那組因果因素，可能再也無法以當時的形式重組，驅使為數可觀的個人將擁有藝術品視為生活風格的一部分。這就像你可以說，讓鬱金香球莖的價格狂飆到超乎十七世紀荷蘭人理性預期的那些因素，永遠不會

再以同樣的方式一塊降臨。當然，鬱金香的市場會持續存在，並像其他花種的市場一樣，隨著園藝愛好者的喜好而波動；同理，我們可以推測藝術市場也會永遠存在，並跟著個別藝術在品味與流行歷史的研究者當中的評價高低而起伏。藝術收藏的歷史可能不如園藝的歷史來得久遠，但收藏行為根植於人心的程度，可能和園藝不相上下——我指的是做為一種藝術形式的園藝，而非一般的農耕行為。不過1980年代的藝術市場恐無再現的可能，而當時的藝術家及藝廊業者所抱有的期待，也不再是合理的了。當然，某種不同的因果組合可能會帶來看似雷同的市場，我的重點是，這種事情可不像我們在市場概念上所講的那種起伏，有一種自然循環的規律，它是完全不可預測的，就像某顆流星突然闖入太陽系那井然有序的運行當中。

但我這藝術終結的論點與市場毫無關聯，或應說，與1980年代那個急速發展的藝術市場的出現所代表的那種歷史亂局無關。我的論點與1980年代讓人暈頭的藝術市場很不搭調，但這種矛盾完全不影響我的論點，就像那個市場在1990年代宣告結束一事，也跟我的論點毫無關聯，雖然後者可以被錯當成一種支持的證據。那麼到底什麼能夠證實或否定我的論點呢？這就要從1984年在世界歷史上的象徵性意義講起了。

無論在世界史的記載上1984年發生過什麼，毫無疑問的是，該年最重要的事件是一件說得煞有其事但終究**沒有**發生的事件，就像西元1000年最重要的事件是世界沒有結束，不像一堆空想家根據《啟示錄》世界末日的說法言之鑿鑿的那樣。在1984年沒有發生的那件事，指的是歐威爾（George Orwell）在他小說《1984》中所預言的那個必然會出現的總管全世界事務的政治實體。事實證明，1984那年的實際情形與歐威爾小說中所預言的景象大異其趣，這不

禁令人疑惑：既然我們在藝術終結的預言出現的十年後，的的確確感受到了藝術品的市況大不如前，那麼這個預言怎能算是與歷史的現實不符呢？如果藝術品需求及產量的萎縮還不足以證明藝術時代的終結，那麼什麼能呢？歐威爾因這本著作而發明了一個譬喻的說法——「像1984一樣」（like 1984）——他的小說讀者也經常引用這個說法來比喻政府對私領域的公然干預和刺探。但到了1984年時，「像1984一樣」（like 1984）就得改成「像《1984》一樣」（like *1984*）——像的是小說家所呈現的事實而不是事實本身。這兩個1984之間的差異想必會讓歐威爾大為驚訝，因為在1948年時（正好是1984的後兩位數字顛倒過來），小說中的預測在當時的政治氛圍下確實是再合理也不過了，當時有許多人相信，冷漠且去人性化的恐怖專制政權，是未來唯一可能的命運。事實上，1989年的政治實況——當時柏林圍牆倒下，歐洲政治踏上一條即便是1948年的小說也無法想像的道路——在1984年時也嗅不出任何跡象，只不過當時的世界確實比較輕鬆，也比較不具威脅性。核子試爆的挑釁語言——只要對方做出被視為有威脅性的舉措，另一個強權就會祭出這個信號——換成另一種同樣富於象徵性的語言：印象派與後期印象派的交換展覽。打從二次世界大戰後，出借國寶級的藝術品給對方展覽，已成為甲國向乙國表達敵對結束的標準舉動，甲國透過這些無價珍品的出借，表達它對乙國的高度信賴。還有什麼東西比珍貴的畫作更脆弱、更有價值呢？某國將其最珍貴的畫作親手交到那些不久之前還對他們綁架勒贖的敵方手裡，此舉所暗示的信賴之深不言而喻，梵谷的《鳶尾花》於1987年以五千三百九十萬美元售出一事，只是更加強調了此舉所代表的價值。（補充說明：我觀察到，就算某國沒有國寶級的藝術收藏可資託付，利用展覽來傳達示好之意的做法依然可行：今天，可以藉由出資贊助某個雙年展，來表示願意成為世界國協的一員。例如南非在剛廢除種族隔離政策後不久，約

翰尼斯堡〔Johannesburg〕官方隨即釋出將舉辦南非首次雙年展的訊息，並邀請世界各國政府共襄盛舉，以為其道德接受度背書[1]。）1986年，四十幅美國國家畫廊（National Gallery）的印象派及後期印象派的畫作遠赴前蘇聯進行巡迴展覽，同年，蘇聯也以一些在藝術價值上同等珍貴且於冷戰時期絕無可能在蘇聯國土以外看得到的作品，做為美學親善大使，在美國各大美術館展出。歐威爾小說中的老大哥（Big Brother）概念，此時越來越不像是政治上的可能，而像是個虛構的存在，其靈感來自1948時看似歷史必然的種種情事。當歐威爾在1948年提出其小說預言時，其內容和當時歷史實況的密合度，遠高於我的藝術史宣言和1984年的密合度，然而在1984年時，《1984》一書的內容顯然就要被歷史判定是錯的。反之，1994年藝壇客觀環境的大幅惡化，似乎充分印證了藝術終結這個命題。但是正如我亟欲解釋的，藝術市場的崩潰與藝術終結這個命題不具任何因果關係，就算是在藝術生產蓬勃發展的時期，也可能出現同樣崩潰的市場。

　　無論如何，於今想來，我所謂的藝術終結，早在1980年代人們想到這個命題之前很久，就已經發生了。比我發表〈藝術的終結〉這篇文章整整早二十年。它不是個轟轟烈烈的歷史事件，不像西方共產政權的結束有柏林圍牆倒下發出巨響。它和許多事件的開端與結束一樣，不為大多數活在當時的人們所察覺。1964年時，藝術終結沒登上《紐約時報》的頭版報導，也沒進入晚報的「即時」快訊。當時我當然留意到這些事件本身，但並未意識到它們代表了藝

[1] 南非政府於1995年舉辦它的首次雙年展，該年正好是威尼斯雙年展（Venice Biennale）的百年紀念。在此之前，南非政府曾受邀參加1993年的威尼斯雙年展，這是在它實行種族隔離政策後首度受邀。在這類大型雙年展中，不管是主辦國或受邀國，都意味著國際社會對其國家道德的肯定。

術的終結，還沒，像我說的，要到1984年我才意會到。然而，那就
是典型的歷史認知。親眼目睹事件發生的人，往往──儘管相當典
型地──都不能意會到其中真正重要的性質。那些知道佩脫拉克
（Petrarch）正拿著聖奧古斯丁（Saint Augustine）的著作登上馮杜山
（Mount Ventoux）的人，有誰當時就看出這件事將成為文藝復興的
開端呢？而那些在曼哈頓東七十四街史岱博畫廊（Stable Gallery）參
觀沃荷作品展的人，又有誰當時就洞見了藝術已然終結[2]？就算有
人講到藝術終結，也是把它當做一種批評判斷（critical judgment），
用以表示他對《布瑞洛箱》及所有普普藝術的鄙夷。但是提出藝術
終結的概念從來就不是要做為一種批判，而是做為一種客觀的歷史
判斷（historical judgment）。在敘述上用來推定歷史定義的開端與結
尾，其結構即便有後見之明，也不容易斷定。立體主義（cubism）
真是起源於畢卡索的畫作《亞維儂的少女》（Demoiselles d'Avignon）
嗎？還是如布瓦（Yves-Alain Bois）[1] 在《繪畫典範》（Painting as
Models）中所稱，是始自於畢卡索1912年發表的小型紙雕作品《吉
他》（Guitar）[3]？1960年代晚期盛傳抽象表現主義已於1962年結
束，但1962年時又有誰相信這回事呢？立體主義和抽象表現主義當
然都是種運動，文藝復興則是個時期（period）。但不論是運動還是
時期，都是一種具有時間性的稱呼，所以說它有終點應屬合理。我

2 以上描述我稱之為**敘事句法**（narrative sentences）──這種句法是用來形容與日後
　事件有關的某個事件，那個日後事件是經歷過先前那起事件的人所無法預知的。這
　種句法的範例及分析，可參見我的著作：*Analytical Philosophy of History* (Cambridge:
　Cambridge University Press, 1965)。

3「如果本世紀藝術的首要斷裂確實是立體主義，那麼這一刀恐怕不是由《亞維儂的
　少女》或分析立體主義所劃，而是出現在（畢卡索所收藏的）格瑞伯面具（Grebo
　mask）和（畢卡索所創作的）《吉他》之間的祕密連結。」（Yves-Alain Bois, *Painting
　as Model*, Cambridge: MIT Press, 1990, p.79）

[1] 布瓦，美國藝術史家及藝評家。

所宣稱的藝術終結，另一方面就是關於這種性質的**藝術**。但這意味著，我也認為被命名為藝術的這種東西，其本身比較不是一種實踐，而是一種有著明確的時間斷限的運動甚或時期。它當然是個相當長時間的流派或時期，不過有許多在歷史上相當持久的時期或運動，因為它們是如此全面地體現在人類活動當中，以致我們常常忘了從歷史的角度來思考它們，然而一旦我們開始從歷史的角度來思考它們，我們就可以想像出它們會在某個時間終結，比方說哲學和科學就是。說它們終結並不表示人們就此停止哲學思考或科學研究。畢竟，我們可以說，它們有了**開端**。試回想貝爾丁那本偉大作品《相似與存在》（*Likeness and Presence*）的副標題——「藝術時代之前的圖像」。貝爾丁認為：所謂的「藝術時代」始於西元1400年左右，雖然在圖像成為「藝術」之前圖像就已存在，但當時並沒有人這樣看待它們，而且在這些圖像變成藝術的過程中，藝術的概念並未扮演任何角色。貝爾丁表示，在（約）西元1400年之前圖像儘管受到崇敬，卻沒有人以美學的觀點來欣賞，此論點一出，方才明確地將美學建入藝術的歷史意義之中。在本書稍後的章節裡，我將說明於十八世紀發展達到顛峰的那種美學觀點，本質上並不適用於我所謂的「藝術終結後的藝術」，也就是1960年代晚期之後的藝術創作。而在所謂的「藝術時代」之前與之後都有藝術這點，顯示出藝術與美學之間的關聯只是歷史上的偶然，而非藝術本質的一部分[4]。我已經超前太多，待稍後再做詳細說明。

　　我想要用另一起發生於1984年的事件，來串聯這些問題，這事

[4] 針對這點，我曾提出哲學性的論證，參見 *The Transfiguration of the Commonplace* (Cambridge: Harvard University Press, 1981), chap. 4以及 *The Philosophical Disenfranchisement of Art* (New York: Columbia University Press, 1986), chap. 2。

件在世界歷史上無足輕重，對我卻有決定性的影響。那年10月，我的生命產生了重大的轉折：在原先專注的哲學領域之外，我開始為《國家》（*The Nation*）期刊撰寫藝評，這項轉變和我先前曾經預想的生涯發展全然無關，並不是因為我想要成為藝評家，才有這項轉變。這純粹是一次偶然的插曲，雖然一跨進這個領域，我立刻發現它十分吻合深藏在我性格中的某種衝動，這股衝動埋藏之深，若非機緣湊巧，恐怕永無面世的可能。因此就我所知，在我發表〈藝術的終結〉這篇文章與我成為藝評家這兩起事件之間，並不存在任何因果關聯，但其中確實有另一種關係存在。首先，有人提出這樣的疑問，你怎麼可能一面聲稱藝術終結，隨即又開始從事藝術評論工作：這好像是說，如果此項歷史聲明無誤，藝術實踐將立刻因為缺乏主體而成為不可能。我當然完全無意宣稱，藝術將就此**停止創作**！在藝術終結之後——如果是真正的藝術終結之後——仍會有大量的藝術作品被人創作，就好像依據貝爾丁的歷史觀點，在藝術時代開始之前也有大量的藝術作品早已存在一樣。因此，想要在經驗上否決我的論點，光靠藝術作品仍不斷被人創作這個事實，是無法成立的，你最好要說明藝術是什麼，以及，借用哲學家黑格爾的術語——我已經把他當做這場探索的臨時導師——所謂的藝術創作的「精神」是什麼。總之，藝術作品將不斷誕生，藝評家也不乏寫作的題材[5]，但藝術終歸要終結，這是無可避免的，兩者並不矛盾。然而，符合我的史觀的評論實踐，必然和那些符合其他史觀的評論實踐十分不同，例如那類把某些特定的藝術形式視為歷史命定的史觀。這類觀點就好比是：有一群被認定和歷史意義緊密相連的選民，或特殊階級，例如無產階級，注定要扮演歷史命運的載具，相對於這些人，其他人——或藝術——根本不具任何重要的歷史意

[5] 當然，在藝術終結之前也已舉辦過無數的藝術展覽。

義。黑格爾曾這麼形容非洲（他若生在我們這個時代，這番言論鐵定會給他帶來大麻煩）：「在這個世界上不具歷史地位……我們正確理解到的非洲，就是未開發且不具歷史性的一股精神，仍處於純自然的狀態中。」[6] 此外，黑格爾以同樣決定性的口吻將西伯利亞擯除在「歷史的藩籬」之外，因為就他的歷史觀而言，世界上只有某些特定的地區在某些特定的時刻是有歷史意義的，至於其他地區或非特定時刻的同一地區，則不屬於真正有歷史發生的世界的一部分。之所以提黑格爾，是因為那些與我所持的觀點正好相反的那些藝術史觀，也有著類似的定義，它們都認為只有某些藝術形式在歷史上具有重要性，其他種類的藝術則不真正屬於當下此刻的「歷史世界」，因此不需費心研究。這類藝術，例如原始藝術、民俗藝術、手工藝術，根本算不上真正的藝術，因為——套一句黑格爾的話——它們「位於歷史的藩籬之外」。

　　這類理論在現代主義時期尤為盛行，它們已定義出一套評論的形式，而那正是我亟欲提出自己的理論加以反駁的。在1913年的2月，馬列維奇（Kazimir Malevich）向馬太烏欣（Mikhail Matiushin）斬釘截鐵地說[2]：「繪畫藝術唯一有意義的方向就是立體未來主義（Cubo-Futurism）」[7]；1922年，柏林的達達派藝術家慶祝所有藝術形式的終結，但將塔特林的機械文化（Maschinekunst）除外；同年，莫斯科的藝術家宣稱架上畫（easel painting）[3]，不論是抽象還是象徵的，已走入歷史，屬於過氣的藝術形式。蒙德里安（Piet

[6] G. W. F. Hegel, *The Philosophy of History*, trans. J. Sibree (New York: Wiley Book Co., 1944), 99.

[2] 馬列維奇（1878-1935），俄國構成主義倡導者，幾何抽象派畫家。馬太烏欣（1861-1934），俄國前衛派畫家、音樂家和色彩理論家。

[7] *Malevich* (Los Angeles: Armand Hammer Museum of Art and Cultural Center, 1990), 8.

[3] 架上畫，在畫架上繪製的畫的總稱。又稱畫室繪畫。

達達主義第一次國際展「裝置攝影」（柏林，1921）
PHOTO CREDIT: JOHN BLAZEJEWSKI.

Mondrain）曾於1937年如是寫道：「真正的藝術就如真實的生命，**只有一個方向**」[8]，蒙德里安認為藝術之路就是他的生命之路，生命因藝術才有意義。他相信其他藝術家的藝術之路若有了偏差，生命便上不了正軌。葛林伯格寫過一篇別具「抽象藝術的歷史辯解」意味的論文，題名為〈勞孔像新解〉（Toward a Newer Laocoön），在文中他堅稱「﹝創造抽象藝術的﹞迫切性來自於歷史」，此刻藝術家正「被歷史緊緊夾住，無法逃脫，除非他願意放棄野心，回到陳腐的過去」。在1940年這篇論文發表時，藝術上唯一「正確」的道路就是抽象藝術。葛林伯格的論點對那些並非全然是抽象藝術派的現

[8] Piet Mondrain, "Essay, 1937," in *Modern Arts Criticism* (Detroit: Gale Research Inc., 1994), 137.

代主義藝術家也是適用的，因為他說：「這個藝術發展方向是不可動搖的必然結果，所以這些（非抽象藝術派的現代主義）藝術家的作品也終將朝這個方向邁進。」[9] 萊因哈特（Ad Reinhardt）[4] 也曾於 1962 年如是寫道：「關於藝術，我們能說的唯有『藝術就是藝術』」，「抽象派藝術五十年來的發展目標就是呈現藝術中的藝術，使藝術更純粹、更虛無、更絕對並且更排外，藝術沒有別的，就是藝術。」[10] 萊因哈特不斷強調：「藝術只有一種」，而他毫無疑問的相信，他那種黑色、無光澤、方塊形的繪畫，就是藝術的本質。

　　藝術終結說法的提出，意味著這一類的藝術評論已失去其正當性。沒有任何一種藝術形式比其他形式更具歷史命定地位。沒有任何一種藝術比其他形式更真實，特別是，沒有任何一種藝術形式比其他形式更屬於歷史上的誤謬。所以，我們至少可以這麼說，如果你相信藝術終結的理論，而你又有意思成為藝評家，那你就不能成為上述那種藝評家：因為如今不可能再有任何歷史命定的藝術形式，所有的藝術形式都是在歷史的藩籬之外。另一方面，要成為那種藝評家還需要一個條件，那就是先前我所引述的那種關於藝術歷史的敘述，此後也一定是錯的。有人可能會說，它們在哲學基礎上是錯的，這點還需要再加說明。以上所引的每一種敘述，包括馬列維奇、蒙德里安、萊因哈特以及其他人的說法，都是一種隱性宣言，而在二十世紀前半葉，宣言可說是主要的藝術產品之一，而且早在十九世紀即有前例可循，最顯著的例子首推在意識形態上持復古態度的前拉斐爾派（pre-Raphaelites）和拿撒勒派（Nazarenes）[5]。

[9] Greenburg, *The Collected Essays and Criticism*, I: 37.

[4] 萊因哈特（1913-1967），美國抽象表現主義和極簡主義畫家。

[10] *Art-as-art: The Selected Writing of Ad Reinhardt*, ed. Barbara Rose (Berkeley and Los Angeles: University of California Press, 1991), 53.

[5] 前拉斐爾派，十九世紀中期崛起於英國的畫派，屬於最初的象徵主義之一。該派認

我認識的一位歷史學家費里曼（Phyllis Freeman），就曾拿這一類的宣言做為研究主題，並廣泛蒐集了約五百個範例，其中有些——例如超現實派及未來主義的藝術宣言——的知名度就幾乎和它們試圖賦予其正當性的作品一樣高。宣言界定了某種特定的運動，以及某種特定的風格，這種運動和風格，在宣言中或多或少都會被標舉為唯一真正的藝術。二十世紀的主要藝術流派幾乎都有十分明確的宣言聲明，且極少數的例外情形都是偶然造成的。例如立體派與野獸派當時都致力於在藝術界建立一種新秩序，這兩派自認發現（或重新發現）了一種基本的真理或秩序，任何有礙於此種真理或秩序彰顯的事物，都遭到他們的摒棄。畢卡索曾對吉洛（Francoise Gilot）[6] 解釋道：「正因如此，立體派才拋棄了色彩、情緒、感知和所有由印象派引進的繪畫概念。」11 每個藝術流派都是由一種藝術的哲學真理觀點所驅動：藝術在本質上若是 X，任何非 X 的事物都不是（或本質上不是）藝術。所以，每個流派都把它們的藝術視為一種敘述，對那些為人所遺忘或輕忽的事實，提出釐清、恢復或彰顯。每個流派都有一套歷史哲學加以支撐，這套哲學是以存在於真實藝術中的某種終結狀態來定義歷史。一旦到了自我意識的層次，所有在史上佔有一席之地的藝術流派都會顯露出這項事實：「在這個範圍內，」如同葛林伯格一度說過的：「藝術依然是不變的。」

　　如此一來，我們看到這樣的局面：不論何時何地，藝術的本質是超越歷史的（transhistorical），但這個本質卻必須藉由歷史才能顯現得出來。我認為在相當大的程度上這種說法是合理的。我認為有

為拉斐爾之後的西洋繪畫已經衰退，主張恢復到義大利文藝復興時期的理想狀態。拿撒勒派（Nazarenes），1809 年創辦於維也納，以模仿杜勒（Duller）和年輕時期的拉斐爾為主，旨在重建德國的宗教藝術。

[6] 吉洛，畢卡索的情婦兼模特兒。

11 Françoise Gilot and Carleton Lake, *Life with Picasso* (New York: Avon Books, 1964), 69.

問題的地方是，把這種本質等同於某種特定的藝術風格——例如單色畫或抽象藝術等——連帶暗示其他任何風格的藝術都是假的。這導出一種「非歷史」（ahistorical）的藝術史解讀方式，根據這種解讀法，一旦我們排除掉所有不屬於「藝術就是藝術」這種本質的偽裝或歷史意外，所有的藝術在本質上就會是一樣的——例如，所有的藝術本質上都會是抽象的。然後藝術評論即由此著手，穿過藝術的外在形式，透視其所聲稱的核心本質。不幸的是，這些評論內容也包括了譴責那些不接受這種天啟的所有藝術。不管其正當性為何，黑格爾宣稱藝術、哲學和宗教是絕對精神（Absolute Spirit）的三個要素，三者互為變形，可說是一首主旋律的三種變奏。而現代時期的藝評家似乎就這麼不可思議地支持了黑格爾的說法，如同以往一樣，他們的背書一直就是信仰的裁判（auto-da-fe），或許這就是所謂「宣言」的另一層涵義吧，只不過這層涵義還進一步暗示了，凡是不遵循這種信仰的人就該被消滅，就像對待異教徒那樣。因為異教徒阻礙歷史的進展。根據藝評界的慣例，如果某些藝術流派自己沒有發表宣言，藝評家就會替他們「代勞」。在大多數具有影響力的藝術雜誌上，例如《藝術論壇》（*Artforum*）、《十月》（*October*）、《新判準》（*The New Criterion*），都有一篇又一篇接連發表的宣言，不斷把藝術分成重要的和不重要的。而這類宣言式評論家的典型做法就是：在讚揚某位藝術家時，一定要連帶地譴責另一位，比方說當他們說了湯布里（Cy Twombly）的好話，就一定會無情地批評馬哲維爾（Robert Motherwell）[7]。整體而言，現代主義就是宣言的時代。而藝術史的後歷史時代的部分特色，就是擺脫藝術宣言，並要求全新的批評實踐。

[7] 湯布里（1928-），美國抽象表現主義畫家。馬哲維爾（1915-1991），美國抽象表現主義畫家，對抽象表現主義的發展和紐約前衛藝術影響甚大。

　　我目前不能對於現代主義多所著墨，僅將上述重點總結如下：它是藝術終結之前藝術史上的最後一個時代，這個時代的藝術家及思想家都爭相想要為藝術的哲學真理下定論，這個問題在先前的藝術史時期並未真正為人感知，因為藝術本質早已定案的這個想法，在那時多少被視為理所當然，直到孔恩（Thomas Kuhn）主張將科學的歷史加以系統化整理，連帶使得原本一直被認定為藝術本質典範（paradigm）的東西跟著瓦解，這項以哲學來定義藝術的活動才成為必要。許多世紀以來，視覺藝術的偉大傳統典範其實就是「模擬」（mimesis）的典範，而且這一直是藝術的理論目的。這套典範當然也界定了一套與現代主義大異其趣的評論實踐，因此現代主義必須找出一種新的典範，並根除其他的競爭典範。他們期待這個新典範也能適切地為未來的藝術服務，就如同模擬的典範曾適切地為過去的藝術服務那樣。五〇年代早期，羅斯科（Mark Rothko）告訴黑爾（David Hare）[8] 說，他與其他同輩藝術家正打算要「創造一種壽命可達千年的藝術」12。我們得弄清楚這個概念真正的歷史意義是什麼，這點很重要。羅斯科的意思不是創造可以流傳千年、禁得起時間考驗的藝術品，而是要創造一種可用來定義藝術的**風格**（style），這種風格要像模擬的典範一般，能歷時千年。就是依據這個精神，畢卡索才會向吉洛表示，他要與布拉克（Georges Braque）致力於「建立一個新秩序」13，這個新秩序將對藝術發揮一如古典藝術的規則典律曾發揮的影響力，他認為，古典藝術的規則典律已隨著印象派的出現而崩潰。此外，這個新秩序將是具有普世性的

[8] 羅斯科（1903-1970），猶太裔美國抽象表現派大師。黑爾（1919-1992），美國抽象表現主義雕刻家。

12 James Breslin, *Mark Rothko: A Biography* (Chicago: University of Chicago Press, 1993), 431.

13 Gilot and Lake, *Life with Picasso*, 69.

（universal），所以早期立體派的畫作皆為匿名之作，以「不署名」的方式刻意表現出其「反個人」（anti-individual）的作風。當然，這種做法並未持續太久。二十世紀發表過宣言的流派，都只有數年的壽命，有些甚至只有短短數月，例如野獸主義。儘管如此，它們的影響力卻能延續許久，像是抽象表現主義，到今天都還有死忠支持者。不過今天，已不可能有人把它當成歷史意義來宣揚讚頌了！

　　這段宣言時期（Age of Manifestos）的要點在於，它把被視為哲學的東西融入藝術創作的核心之中。將某種藝術視為藝術，意味接受使它成為藝術的那種哲學，這種哲學本身不僅存在於藝術真理的嚴謹定義之中，也經常被當成一種具有特定傾向的對於藝術史的再閱讀，也就是把它當成發現這種哲學真理的故事來讀。在這方面，我的見解與這些理論頗有共通之處，但在該派所暗示的評論實踐上，我的見解又與它們有異，但我與它們之間的差異又與它們彼此間的差異不同。之所以有共同點，首先是因為我的理論也一樣基於某種藝術的哲學理論，說得更確切點，是基於一種「關於藝術本質的適切哲學問題」的理論。此外，我的理論同樣植基於對藝術史的某種閱讀，據此，只有在歷史允許時，方能對歷史進行正確的哲學性思考，也就是說，唯有當藝術的哲學性質這個問題被認為是屬於藝術本身的歷史的一部分時，才有可能。至於我們的差異之處，在此我只能概要地陳述如下：我認為「藝術的終結」就在於覺察到藝術真正的哲學本質是什麼。這觀點是全然黑格爾式的，而黑格爾提出這個看法的那段文字也相當有名：

　　　　藝術，就其最崇高的使命而言，今後對我們來說永遠是一種屬於過去的東西。因此，對我們而言，它已失去真正的真實與生命，並已轉化為我們的**觀念**（ideas），不再需要維持先前在現實中的必要性，也不再需要佔據較高的地位。藝術作品如今不

僅能引發我們立時而直接的歡愉感受，同時還喚起我們的判斷，因為我們的理智會不由自主地思考：1.藝術的內容，以及2.藝術作品的呈現方式，並考慮兩者是否適切吻合。於是，在我們這個時代，對藝術哲學的需求，遠高於藝術本身就能提供完全滿足的那個時代。藝術邀請我們進行知性思考，目的不在於再次創造藝術，而是為了從哲學上理解藝術是什麼。[14]

　　文中「在我們這個時代」，指的是黑格爾以美術（fine art）為主題發表系列演說之際，最後一場是1828年發表於柏林，比我做出我自己的黑格爾版結論的時間（1984年），整整早了一百五十幾年。

　　從黑格爾預言發表後的藝術史演變看來，似乎足以證實他的預言是錯的，只消想想在那之後仍有多少藝術品問世，以及在我所謂的「宣言時期」，有多少不同風格的藝術品目增生廣殖，便可見一斑。有黑格爾的前車之鑑，不難想見類似的矛盾謬誤情形也會在我的預言之後發生，畢竟我的預言根本等於是把黑格爾的話重講一遍而已。如果此後一百五十年的情形，就像黑格爾發表預言後的一百五十年那樣，充斥著不斷上演的藝術事件，那麼我的預言會落到何種田地？屆時恐怕不只是錯，而是錯上加錯？

　　其實，在黑格爾的預言之後仍有藝術事件接連發生的矛盾情形，可以有其他方法來解釋看待。方法之一，是去弄清楚這藝術史上的下一個時期，也就是從1828年到1964年，與先前的時期是多麼的不同。這個時期正好跟我剛剛才描述過其特性的那個時期，也就是我所謂的「宣言時期」，有所重疊。既然每一種宣言都是試圖用哲學的觀點來定義藝術的又一次努力，那麼，黑格爾所預言的發展和實際的情況又有什麼不同呢？不再提供「立時而直接的歡愉感

[14] Hegel, *Aesthetics*, 11.

受」之後，這類藝術不是絕大多數都放棄了「感性」訴求，轉而訴諸於黑格爾所謂的「判斷」？也就是我們對於「藝術是什麼」的哲學信念？依此邏輯，這個藝術世界的建構基礎不正是**為了從哲學上理解藝術是什麼而創造藝術**，並非為了「再次創造藝術」？自黑格爾以降，藝術哲學這個領域，在哲學家這邊幾乎可說繳了白卷，當然尼采（Nietzsche）是例外，可能還有海德格（Heidegger）。海德格在他1950年論文〈藝術作品的起源〉（The Origins of the Artwork）的結語中曾談到，要論定黑格爾思想的是非對錯，為時尚早：

> 黑格爾在1828到1829年那個冬天，講完他最後幾場美學演講，他在這些演講中所傳遞的「判斷」觀念，如今已無法迴避……我們已看到許多新的藝術作品和藝術流派興起。黑格爾的意思並不是要否定這種可能性。但真正的問題依然是：藝術是否仍是一種基本而必要的路徑，可影響哪種真實對我們的歷史存在是具有決定性的。或者藝術已不再包含此一特質了呢？[15]

後黑格爾時代的藝術哲學園地儘管荒蕪，但藝術的內容卻是豐富的，且亟欲突破到哲學的層次來闡釋藝術本身的意義，換句話說，哲學思辨的豐富性已和藝術生產的豐富性合而為一。在黑格爾之前，從未有過類似的情形。當然，當時也發生過風格之爭，像是十六世紀義大利的設計與色彩的路線之爭；或是在黑格爾提出其論述的那段時間，發生於法國的安格爾（Ingres）及德拉克洛瓦（Delacroix）的學派對立。然而，相對於現代主義時期那種以藝術使

[15] Martin Heidegger, "The Origin of the Artwork," trans. Albert Hofstadter, in Albert Hofstadter, and Richard Kuhns, *Philosophies of Art and Beauty* (Chicago: University of Chicago Press, 1964), 701-703.

命為名的哲學論辯，這類風格差異簡直微不足道：它們的差異只在於繪畫的再現方式，對於「再現」這個根本前提，爭論雙方都視為理所當然。二十世紀的最初十年間，紐約也發生了一場由亨利（Robert Henri）[9] 為首的獨立派畫家及學院派之間的風格大戰。這場口角是關乎手法與內容，但有一位聰穎過人的藝評家在1911年看過畢卡索於紐約第五大道291號史帝格里茲藝廊（Stieglitz's Gallery 291）的展覽後，發表以下評論：「這些可憐的獨立派畫家得小心顧好他們的桂冠。他們已經落伍了，很快就會和他們鄙夷不屑的國立設計學院一樣，被我們當成老古董。」[16] 畢卡索與這兩派之間的不同，比起他們彼此之間的差異，其程度激進許多：他與他們的不同，就像哲學與藝術的差別。至於他與馬蒂斯（Matisse）及超現實主義畫家的差異，則像不同哲學立場的差別。所以，從這個角度來看，後黑格爾時代的藝術史發展，非但不能證實黑格爾的預言為非，反倒是確認了他的可信度。

　　關於「藝術終結」這個命題的另一個貼切比喻，可以在柯杰夫（Alexandre Kojève）的「歷史終結」立論中找到，柯杰夫主張，歷史將隨著1806年拿破崙在耶拿之役（Jena）的勝利而結束[17]。當然，他所謂的「歷史」，指的是黑格爾在其歷史哲學著作中的堂皇敘述，據黑格爾所言，歷史指的就是自由的歷史。而且這項歷史成就有著明確的階段性。柯杰夫的意思是，拿破崙的這場勝利，等於是

[9] 亨利（1865-1929），二十世紀初紐約藝術家「八人團體」的領導者，該團體是在1907年為抗議國家設計學院的展覽活動的各項措施而組成。

16 Steven Watson, *Strange Bedfellows: The First American Avant-Garde* (New York: Abbeville Press, 1991), 84.

17 Alexandre Kojève, *Introduction à la lecture de Hegel*, 2d ed. (Paris: Gallimard, 1968), 436n; trans. J. H. Nichols, Jr., *Introduction to the Reading of Hegel* (New York: Basic Books, 1969), 160ff.

將法國大革命所贏得的價值——自由、平等、博愛——帶到貴族統治的心臟地區，在此之前，這塊地區只有少數人是自由的，整個社會的政治結構完全建立在不平等的基礎上。就某方面而言，柯杰夫的主張根本是荒唐的。因為耶拿之役過後，歷史上發生了那麼多大事：美國的南北戰爭、兩次世界大戰，以及共產政權的起落。但柯杰夫卻堅稱，這些事件都只是建立普世自由的過程中的一些活動，這個過程最後甚至會將非洲納入世界歷史的藩籬之內。這些在一般人看來屬於壓倒性反證的事件，在柯杰夫眼裡卻是一項無比的保證，證明在人類的機制中，自由已體現為歷史的推動力量。

當然，後黑格爾時代的視覺藝術，未必全都循著宣言時期藝術的哲學模式。許多創作確實都喚起了黑格爾所謂的「立時而直接的歡愉」，就我的理解，也就是那種並非透過哲學理論為中介的愉悅。許多十九世紀的藝術形式提供給觀者的歡愉，確實是直接而未經中介的，尤其是印象派，儘管他們剛出場時曾掀起一陣騷動。要欣賞印象派畫家的作品，根本用不著透過哲學理論，正因為少了一種誤導的哲學，才使得最初的觀者無法看出作品的原貌。印象派畫作給人一種美學上的愉悅感，這或許是它們能廣泛吸引那些不特別偏好前衛藝術者的重要因素，也說明了何以它們身價不凡：人們記得它們曾惹怒了一群藝評家，但它們卻又是如此的令人賞心悅目，這讓它們的收藏家得以在知識上和品味上都享有極高的優越感。但以哲學的觀點來看，這裡的重點是：歷史上沒有九十度角的大逆轉，也不會在某項潮流貶值不文時立刻停止。在抽象表現主義運動結束許久之後，採用抽象表現主義風格的畫家仍不乏其人，主要是因為這些畫家相信它，並認為它依然行得通。同樣的，在立體派創作結束之後很長一段時間，立體主義依然對二十世紀的繪畫定義發揮極大的影響力。在現代主義時期，藝術活動的意義來自於藝術理論，即便在這些理論以宣言對話的方式完成其歷史使命之後，這項

功能依然存在。這就像是，雖然共產主義已不再是世界性的歷史潮流，但不表示共產主義者已從這世上絕跡！君不見法國還有主張王朝復辟的人士，美國伊利諾利州的史古基城（Skokie）仍有納粹極右分子，而共產主義者也仍流竄於南美的叢林呢。

同理，在藝術終結之後，仍會有現代主義的哲學實驗繼續進行，彷彿現代主義仍未結束似的，就像它還活在那些死忠支持者的心裡，並體現在他們的畫作中那樣。但對我而言，宣言時期的結束是不爭的歷史事實，因為「藉由宣言而驅動的藝術」這個前提，在哲學上已站不住腳。每個宣言都標舉出一種它認為具有正當性的藝術，並將它視為藝術的真實與唯一，就好像它所代表的那個流派，已經完成了「藝術的本質為何」這項哲學發現。然而依我之見，真正的哲學發現是：這個世上沒有任何藝術比其他藝術更真實，也不存在任何藝術非得如此的形式——所有的藝術都一樣，沒有優劣尊卑之分。那些藉由宣言來表達自己的藝術，其心態就是企圖利用哲學的方法劃分出藝術「真偽」的界限，這種心態和某些哲學運動很像，後者致力找出一種判準，以區隔真問題和偽問題。「偽」問題雖然看似真實且重要，其實不過是玩弄文字遊戲的膚淺功夫罷了。維根斯坦（Ludwig Wittgenstein）在《邏輯哲學論》（*Tractatus Logico-Phlosophicus*）中曾如是寫道：「大部分討論哲學內容的命題或爭論，並不是謬誤，而是毫無意義。因此我們無法回答這類問題，只能陳述它們的無意義。」[18] 這個觀點後來成了邏輯實證主義（logical positivism）運動的戰鬥口號，該派誓言證實形上學是無意義的，進

[18] Ludwig Wittgenstein, *Tractatus Logico-Philosophicus* (London: Routledge and Kegan Paul, 1933), proposition 4.003. 濫用「偽問題」這個詞彙，是邏輯實證主義者的標準做法，「偽陳述」這個詞彙也是，後者出現在 Rudolph Carnap, "The elimination of Metaphysics through Logical Analysis of Language," trans. Arthur Pap, in A. J. Ayer, Logical Positivism (Glencoe, Ill.: Free Press, 1959), 61 and passim。

而加以根除。邏輯實證主義者（不包括維根斯坦）宣稱形上學是無意義的，因為它無法驗證。在他們看來，唯有科學的命題是有意義的，因為只有它們可以驗證。如此一來，「哲學本身為何」的問題自然被棄置在一旁，而「能否證實」的標準又無可避免的與其擁護者為敵，從而使它本身也成了無意義的事物。對維根斯坦而言，哲學消失了，所剩的就只是證實「哲學毫無意義」的活動。同樣的情形也會出現在藝術上，如果只有一種有意義的藝術的話，因為那唯一的藝術就是本質上的藝術，比方說在萊因哈特的偉大看法裡，藝術就該是純黑或純白的油畫，方形、平整而無光澤，如此一再重複。除此之外，其他任何形式都不是藝術，雖然他們始終也解釋不出這些「非」藝術到底「是」什麼。總之，在那個各種宣言彼此競爭的時期，宣稱別的流派不是（或不真的算是）藝術的做法，是當時標準的批判架勢。這和我早期接受哲學教育時，哲學界也經常宣稱某種事物不是（或不**真的**是）哲學一樣。在這類哲學批評家眼中，尼采——或柏拉圖或黑格爾——頂多只能定位成詩人。而在他們那些藝術同道眼中，那些不真是藝術的作品，頂多也只是插圖或裝飾或其他更不堪的東西。所以「插圖般的」和「裝飾性的」這類形容詞，就成了宣言時代標準的批評用語。

　　依我之見，「何謂真正的和本質上的藝術」這個問題——相對於「何謂表面的與非本質上的藝術」——是一種錯誤的哲學提問形式，而我在不同文章中針對「藝術終結」所提出的看法，正是為了說明這個哲學問題的正確形式應該為何。在我看來，這個問題的形式是：「如果某件藝術作品和另一件非藝術作品之間沒有明顯可見的差別，那麼導致它們不同的原因何在？」這個命題的靈感得自沃荷於1964年在紐約曼哈頓東七十四街史岱博畫廊的不凡展出——《布瑞洛箱》。這些箱子是發表於後來它們致力推翻的宣言時期，當時有許多人說——那個時期的殘餘分子到今天依然這麼說——沃荷

做的這些箱子不算真的藝術。但我確信它們的確是藝術，而且對我而言，更刺激且更深層的問題是：它們和超市倉庫裡的那些布瑞洛箱之間的差別在哪裡？既然兩者之間沒任何差別可用來說明何者是實物，何者是藝術？我一向主張，所有的哲學問題都有這種形式：兩個外觀上完全一致的東西，卻可能分屬不同的——確實截然不同的——哲學範疇[19]。最有名的例子莫過於笛卡兒在「第一沉思」（The First Meditation）中提出的主張——這項主張開啟了現代哲學的序幕——他發現沒有什麼內在記號可用來區分夢中的經驗與清醒時的經驗。康德曾試圖說明一項道德行為和表面上一模一樣的另一項行為之間的差別，結果只是重新肯定了道德律。而我認為海德格已告訴我們，本真性（authentic）生活與非本真性生活之間沒有任何外顯差異，儘管真實性與非真實性之間的差異是那麼巨大。類似的哲學例子不勝枚舉。直到二十世紀，人們都心照不宣地相信，藝術作品總是可以根據其自身而得到辨識。如今的哲學問題則是：你得去解釋為何藝術作品是藝術作品。沃荷的例子讓事情變得非常清楚：藝術作品並沒有任何特定不可的樣子，它可以長得像布瑞洛肥皂箱，也可以像個湯罐頭。不過，有此端深刻體會的藝術家其實不止沃荷。音樂與噪音之間的區別，舞蹈與動作之間的區別，文學與單只是書寫之間的區別，都在這個時期與沃荷的突破同步發展。

　　這些哲學上的發現出現在藝術史上的某個特定時期，這點讓我猛然醒悟，藝術哲學先前乃以某種特定的方式成為藝術史的人質，意思是，關於藝術本質為何這個哲學問題的真正形式，要等到歷史條件允許時才得以發問，也就是說，要等到歷史條件允許布瑞洛箱這種藝術作品出現之時。注意，是等到它具有歷史的可能性，而不

[19] 在我的著作《與世界的聯結》（*Connections to the World: The Basic Concepts of Philosophy*, New York: Harper and Row, 1989）裡，對這個概念有較詳細的說明。

是哲學的可能性：畢竟，即便是哲學家，也得受限於歷史的可能
性。一旦這個問題在藝術的歷史進程中的某一點被提升到意識層
面，就等於是進入一個新的哲學意識層次。而這意味著兩件事情。
其一，藝術一旦讓自己進入到這個意識層次，就表示藝術已不再需
要為其自身的哲學定義負責。這責任落到藝術哲學家身上。其二，
藝術作品不需要看起來像任何東西，因為藝術的哲學定義必須能適
用於藝術的所有類別——適用於萊因哈特的純粹藝術，也適用於插
畫藝術和裝飾藝術，象徵藝術與抽象藝術，古代藝術與現代藝術，
東方藝術與西方藝術，原始藝術與非原始藝術，以及各式各樣有所
差別的藝術。總之，這種哲學定義必定得包山包海，不能排除任何
一樣。但這終將意味著，自此之後，藝術史的發展將再無歷史軌跡
可循。過去這一個世紀以來，藝術已朝著哲學自覺的方向發展，而
大家也都心照不宣地認為，這指的是藝術家必須創造能體現藝術的
哲學本質的藝術。如今我們知道這是一種誤解，並比較清楚的認知
到，藝術史再沒有任何既定的發展方向。它可以是藝術家及其贊助
人所想要的任何樣子。

　　讓我們回到1984年，以及我們在那一年所得到的教訓，歷史的
真實情況和歐威爾在小說中所提出的驚悚預言大相逕庭。歐威爾所
預見的那種恐怖劃一的獨裁政府，在那些受到「宣言所驅使」的作
品中，至少有三分之二都提到過，這裡的宣言指的是當時最受讚揚
的宣言——馬克思與恩格斯的《共產黨宣言》（Communist
Manifesto）。1984年的實際情形，使得體現在這份文件中的歷史哲學
徹底崩潰，馬克思在《資本論》（Capital）第一版的序言中寫道：歷
史定律「以鋼鐵般的必然性演變為無可避免的結果」，然而，實際
的歷史似乎越來越不可能照著這樣的定律走。馬克思與恩格斯並未
真正以正面的口氣將歷史「無可避免的結果」，描繪成歷史終將免
於長久以來一直做為歷史驅動力的階級鬥爭。他們認為歷史將在階

級衝突完全消除的當兒結束，而後歷史時期必定是某種烏托邦。他們在《德意志意識形態》（*German Ideology*）那個著名段落中，以相當謹慎的筆調為我們提供了後歷史社會的生活圖像：個人將不再被迫進入「某個特定而唯一的活動領域，只要有意願，每個人都能在任何他想要的領域中自我實現」。這「讓我得以今天做這件事，明天做另一件事，得以早上打獵，下午捕魚，傍晚放牛，晚餐後著書立說，就像我一直想望的那樣，而不必變成獵人、漁夫、牧人和評論家」[20]。在1963年的一次訪談中，沃荷以下面這段話傳達了這項偉大預言的精神：「你怎能說某種形式優於其他呢？你應該要有下禮拜就能成為抽象表現主義者，或普普主義者，或寫實主義者的能力，而且在這麼做的同時，不覺得自己放棄了任何東西。」[21] 這段話實在講得很好。這是對為宣言所驅動的藝術的回應，該派信徒對其他流派的基本批評，就是將它歸類為不正確的「風格」。沃荷的這段話指明這種批評不再合理：所有風格都一樣好，沒有某一種「優於」另一種。毋庸贅言，這使得藝術批評的選擇大增。但這不表示藝術作品沒有高下優劣之分，而是好與壞的判準，與它們是否屬於某個正確的風格或是否符應於某個正確的宣言無關。

這就是我所謂「藝術終結」的意義。我指的是某種特定敘述的終結，該敘述在藝術史上擴展了數百年之久，並在歷史免於宣言時期未曾稍歇的派別衝突之際，走到終點。當然，要免於衝突的方法有兩種。其一是徹底消滅掉所有無法套用到某種宣言中的風格。這種做法類似於政治上的種族淨化（ethnic cleansing）。當圖西人

[20] Karl Marx and Friedrich Engels, "The German Ideology," in Robert C. Tucker, ed., *The Marx-Engels Reader* (New York: W. W. Norton, 1978), 160.

[21] G. R. Swenson, "What Is Pop Art?: Answers from 8 Painters, Part I," *Art News 64* (November 1963), 26.

（Tutsis）消失了，圖西人與胡圖人（Hutus）的衝突自然消弭。如果世界上不再有波士尼亞人（Bosnians），當然也就無從與塞爾維亞人（Serbs）產生族群衝突。另一個方法就是與對方和平共處，不要抱著欲除之而後快的想法，也不去強調讓你成為不管是圖西人或胡圖人，是波士尼亞人或塞爾維亞人的特殊之處。重點是，你是哪一種人，而非哪一個民族。道德批評仍存在於多元文化的時代，就如同多元藝術的年代也還會有藝術批評。

　　在藝術的真實實踐上，我的預言的支持度又有多高呢？瞧瞧你的周遭吧。相信當前這個多元的藝術世界將成為未來政治世界的先兆，豈不美妙！

第三章
大敘述與批評原則

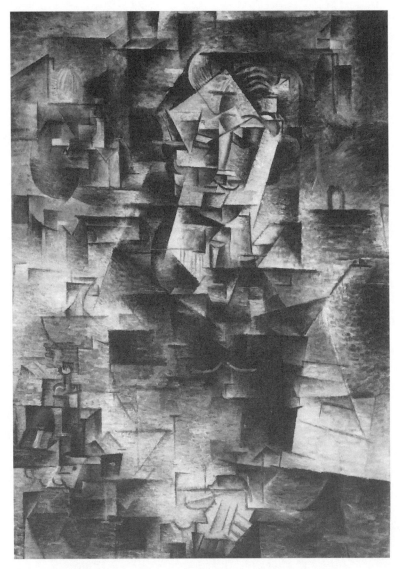

畢卡索《康懷勒先生》（1910）。油畫，100.6×72.8公分

人一生的故事絕非只是內在設定好的敘述，就這樣隨著時間開展出來，儘管有時人生確有其所謂的標準段落結構，例如莎士比亞的「人生七階段」。傳記之所以有寫與讀的價值，是因為人生中有意外，也就是歷史因果中的交叉點，這些意外和交叉點發展出從任何一串線索都無法準確預測的事件。於是，我們說：「我當天『湊巧』沒出門吃午飯」，或是「在去城裡的路上，我『一時興起』拐進了這家書店」。隨後，就發生了對說話者的人生產生重大影響的事，如果沒有這兩件意外，那些事情根本不會發生，甚至連想都不會想到。在我講過了我是如何成為藝術批評家之後，可能有人會要求我緊接下去解釋，我是怎麼看出藝術已到達終點，並且還會繼續問道，假使我成為藝評家純粹是機緣巧合而且完全出乎預期，至少從我的生命故事這個範圍內來考慮是如此，那麼我又憑什麼能如此斬釘截鐵地宣稱，藝術的故事已經終結，而且再不可能出現任何湊巧的機緣，讓藝術的故事沿著今日我們所無法預見的路線接續下去，就像我自己的故事所證明的那樣。於是這類質疑可能會更進一步，並堅持藝術本來就幾乎無任何變化規則可循，完全是人類自由與創造力的體現。畢卡索在1905年畫了《賣藝人家》（*La famille des saltimbanques*），但包括畢卡索自己在內，有誰料得到事隔一年，他居然創作出在1905年完全想像不到的作品《亞維儂的姑娘》？而當1955年抽象表現主義氣勢如虹之時，又有誰料得到它在1962年會成為過氣的藝術運動，且由像普普藝術這樣的流派來取代，就某方面，普普藝術是可以想像的，因其創作題材是一般人所熟悉的，但令人無法想像的是，這些題材竟能**成為藝術**？同樣地，誰又能在喬托（Giotto）的時代預料到馬薩其奧（Masaccio）的藝術[1]？當然，

[1] 喬托（1226-1337），義大利文藝復興的先驅。馬薩其奧（1401-1428），文藝復興時期佛羅倫斯的藝術巨匠，以嚴謹和英雄式的風格著稱。

喬托自是預料不到，要不，有人或許會這麼覺得，喬托早就會在他的畫作中運用我們認為是馬薩其奧發現的那些技巧。的確，如果喬托早就預見了透視法──馬薩其奧用來再現世界的核心技巧──卻**沒有**加以運用，我們今天看待喬托作品的眼光想必會十分不同。如果真是那樣，喬托的作品就會變成是一種藝術上的抉擇，而且牽涉到對某種藝術的排斥。那麼，喬托的例子就會像是清朝的那些中國藝術家，他們當時已從西洋傳教士畫家郎世寧（Father Castiglione）身上學到透視法，但他們認為自己的藝術議程中沒有將此技法吸收同化的空間。但這也意味著，中國繪畫的結構已成為一種刻意的樣式，因為藝術家們已清楚知道有另一種選擇，只是捨之不用罷了。

　　畢竟，透視法不是那種可以事先預測它即將被發現的東西，除非已知如何實際運用它。曾經也有人能預知人類遲早將登陸月球，儘管當時還不知道要應用什麼科技來實現預言。但透視法的情形正好相反，它是那種假如你很想要運用它，那麼當你得知你所預測的東西是什麼的時候，你實際上就已經得到的東西。就像孔夫子明白指出的：單是想要成為有德者這點，就已經踏出成為有德者的第一步[1]。如果喬托的確是我們所謂的「自然主義之父」，那麼我想，沒有人能說透視法對喬托而言就像對中國畫家一樣，全然是派不上用場的技法。然而，就算在抽象表現主義的全盛時期就有人預測，未來將會有畫家以湯罐頭及肥皂箱做為繪畫題材，相關的知識也不可能在預測的當時就可資利用，因為當時的藝術環境尚無空間，至少是沒有那麼大的空間，可以將普普藝術的策略提早融入紐約畫派。雖然馬哲維爾至少早在1956年就在其拼貼畫中使用從商品包裝盒上撕下的商標，但我卻對將他界定為普普藝術先驅的論題持保留態度：那更像是後「美而滋藝術」（Merzbild）[2]，屬於一種完全不同

[1] 子曰：「仁遠乎哉？如欲仁，斯仁至矣！」（語出《論語》）

的藝術動力。就美學及情感而言,馬哲維爾熱愛商標拼貼技法(尤其愛用 Gauloise bleu[3],但是當普普藝術崛起時,他幾乎不曾運用它:他不認為普普藝術實現了他所開啟的議程,同樣地,普普藝術家也從未視馬哲維爾為先驅。當歐羅威(Lawrence Alloway)[4] 造出「普普藝術」這個詞時,他心中所想的是霍克尼(David Hockney)[5]的早期畫作,霍克尼早期的畫作與馬哲維爾的 Gauloise 拼貼有某種外在的相似處,因為他也用了止痛藥 Alka-Selzer 的商標(或許是做為胃痛的詼諧象徵,也因此有後來作品《最美的男孩》[*The Most Beautiful Boy*] 中所描繪的胃灼熱),但它們屬於不同的歷史結構,意義不同,意圖也各異。有位自稱傑士(Jess)的藝術家,幾乎出現在每篇敘述普普藝術的歷史的作品中,因為他把迪克·崔西(Dick Tracy)的漫畫作品變了個樣,但是當我們從他的拼貼脈絡中去分析這些作品時,我們就會發現刺激他創作的驅力,就和馬哲維爾的例子一樣,都與普普藝術相距甚遠。我們不可單憑作品的相似性,就認為它們具有歷史的類同性,這幾場演講的任務之一,就是要找出某種邏輯以判定歷史結構的類別,這也是我提出這些主張所欲傳達的訴求。

　　單只是為了分類系統上的一致性,我就無論如何都該這麼做。「藝術已然終結」的確是一項關於未來的主張──指的並非未來將不再有藝術,而是這些藝術就是「藝術終結」後的藝術,或如我之

[2] 美而滋藝術指的是德國達達主義藝術家史維塔斯(Kurt Schwitters, 1887-1948)所創立的一種拼貼風格,旨在將藝術與非藝術品結合成一種集合藝術。Merz 這個字乃截自德文的 Commerz,是一個無意義的字眼。

[3] 法國香煙品牌。

[4] 歐羅威,美國藝術評論家。

[5] 霍克尼(1937-),英國畫家、印刷家、攝影家和設計家,其早期作品被視為普普藝術的領航者,但他本人並不接受這種歸類。

前所謂的，是**後歷史時期的藝術**。但在我第一本嚴肅的哲學作品
《歷史的分析哲學》（*Analytical Philosophy of History*）一書中，我曾表
示，某些關於未來的主張，使得我在該書中稱之為實體論的
（substantive）歷史哲學變得不合邏輯。那些主張傾向於把歷史當成
客觀的故事對待，故事中的真相只有部分被揭露，而那些實體論的
歷史哲學家，就像以往那樣，聲稱他們擁有某種認知上的特權，為
了了解歷史將如何發展，已搶先看了故事的結局，就像個不耐被吊
胃口的讀者一樣。這當然是預言（prophecy）而非預測
（prediction），這兩者的差別，波柏爵士（Sir Karl Popper）已為我們
區隔得非常清楚，這些預言家當然也知道其間的差別，但絲毫不覺
得自己的主張站不住腳：他的主張並非建立在事情將如何發展的有
根據預測上，而是建立在事件將如何結束的天啟徵兆上。我對未來
的主張到底是預測還是預言呢？又，如果實體論的歷史哲學是不合
邏輯的，那我的主張又為什麼合邏輯呢？我必須說相較於我在1965
年對實體論的歷史哲學可能採取的態度，我現在的想法可能較寬容
——該年正是實證主義熱潮的最後階段，我的書就是在那時完成
的。不過那是因為對我而言，有客觀的歷史結構存在這種說法，似
乎看起來越來越可信——套用方才所舉的例子，這裡所謂的客觀指
的是：並沒有客觀的可能性顯示出，儘管馬哲維爾的拼貼畫與先前
出現的藝術作品有相似之處，就能因此將這些藝術作品歸到馬哲維
爾作品所屬的時代，而馬哲維爾的作品也絕無法納入普普藝術所定
義的歷史結構中。較早出現的歷史結構劃下了一個封閉的可能性的
範圍，將較晚出現的歷史結構的可能性排除在外。這就好像是後來
的結構取代了先前的結構，像是有某組可能性向那不見容於先前結
構的後來者開啟了大門，也像是在這兩個結構之間存在一種斷裂，
這種斷裂是那麼的突然，足以讓那些經歷這項變化的人，感覺到前
一個世界（在本文而言是藝術世界）已然告終，而另一個世界才剛

開始。這又意味著就哲學而言,我們面臨的問題是,要如何同時分析歷史的連續與不連續的問題。第一個情況中的問題是,在一段連續的時期中什麼東西是連續的?這個問題緊接著導出下一個問題的答案,那就是當不連續現象發生時,是什麼發生了改變?其中一個可能的答案是**風格**。這說來話長,但我已約略解釋過這個想法,藝術終結的特徵之一就是,具有某種特定風格的客觀結構將不復存在,換言之,屆時應該存在的客觀結構是,在這個結構裡**凡事皆有可能**。如果凡事皆有可能,就表示沒有什麼派別或風格是歷史命定的:也就是說,大家都一樣好。在我看來,這就是後歷史時代藝術的客觀情況。沒有所謂誰取代誰的情形:回到沃荷說過的話,一個人可以是個抽象表現主義派,或普普藝術家,或寫實主義派,或種種等等。這正好也是馬克思與恩格斯在《德意志意識形態》中所描述的歷史終結後的狀態。

1922年時,沃夫林(Heinrich Wölfflin)在《藝術史的原則》(*Principles of Art History*)第六版的〈序〉中寫道:

> 再怎麼有原創力的天才,也不可能掙脫其生來就已設限的某些條件。不是每件事情在任何時候都是可能的,有些思想只能在某些發展階段中才會被考慮到。[2]

令人驚訝的是,馬蒂斯在與泰希亞德(Teriade)[6]的對話中,也曾提到與上述極為相似的觀點:

[2] Heinrich Wölfflin, *Principles of Art History: The Problem of the Development of Style in Later Art*, trans. M.D. Hottinger (New York: Dover Publication, n.d.), ix.

[6] 泰希亞德(1889-1983),知名的藝術品出版商,與二十世紀藝壇許多知名大師交往甚深。

　　藝術的發展不只來自個人，還來自一股累積的力量，也就是
我們先前的文明。人不可能無所不能。才華洋溢的藝術家也無
法純憑喜好創作。單只運用天賦才能，他將無法在藝術史上立
足。我們不是自己作品的主宰。是歷史將它加諸於我們身上。[3]

　　時至今日，此言仍然不假：我們是在一個封閉的歷史時期所設
定的範圍裡，生活及創作。有些限制是技術方面的：例如在架上畫
發明之前，你不可能創作出架上畫；在發明電腦之前，也不可能有
電腦藝術出現。當我說到藝術終結時，並無意否定未來將有意想不
到的技術產生，讓藝術家得以支配運用，就像架上畫和電腦的發
明，曾為藝術家開創出新的可能性那樣。我怎可能這麼認為呢？然
而，有些限制卻是風格方面的：例如在1890年時，如果你是一位非
洲藝術家，你就有可能以同時期的歐洲藝術家所不知道的形式創作
出面具及祭祀偶像，因為照沃夫林的意思，會創作面具及祭祀偶像
的人，絕不可能是歐洲的藝術家。人必須融入某個可能性的封閉系
統，這類可能性和單只是因為架上畫的技術在1890年時還不為比方
說包勒人（Baule）[7]所知，就把非洲藝術家摒除於架上畫之外的那
些可能性不同。到了今天，美國和歐洲的藝術家也可能製作面具及
祭祀偶像，就如同非洲藝術家也畫得出透視風景畫一樣。也就是
說，在1890年時，有些事情對歐洲或非洲藝術家而言的確是不可
能，但在今天，凡事皆有可能。儘管如此，我們仍受限於歷史。我
們不可能出現排他性的信仰系統來阻止歐洲的藝術家創作面具及祭
祀偶像。我們不可能是這樣的歐洲人，就像這樣的歐洲人也不可能

3　Henri Mattisse, "Statements to Teriade, 1929-1930", in *Mattisse on Art*, trans. Jack Flam
　（London: Phaidon, 1973）, 58.
[7]　包勒人，居住在西非象牙海岸一代的民族。

是非洲人一樣。但今天已經沒有任何形式對我們而言是受到禁止
的。唯一受到禁止的，是這些形式必須具有當年被我們禁止時所具
有的那種意義。這些都是早已不復存在的限制。如今自由的概念毫
無極限，我們已失去成為囚犯的自由！

在歷史終結及藝術終結這兩種情況下，自由這個概念可由兩層
意義來說明其狀態。在馬克思及恩格斯的設想中，人類有自由成為
自己希望成為的樣子，而且也應能免受特定的歷史痛苦，這痛苦
是，在任何一個階段裡，都存在真實與虛假的存在模式，前者指向
未來，而後者則指向過去。當藝術終結後，藝術家也有類似的自由
——可自由成為任何他想要的或甚至所有他想要的，在此我舉出一
些能充分代表當前藝術現況的例子，像是波爾克（Sigmar Polke）、
理希特（Gerhard Richter）、托洛克兒（Rosemarie Trockel）、布魯
斯・瑙曼（Bruce Nauman）、樂凡（Sherrie Levine）、科瑪爾（Vitaly
Komar）與梅拉密德（Alexander Melamid）[8]，此外還有形形色色拒
絕受限於某個單一類型的藝術家，他們始終拒斥某種特定的**純粹**典
範。就某方面而言，他們就相當於拒絕受限於某種學科式純粹風格
的學院派藝術家，而他們的作品使得他們得以超越專業主義所劃下
的界限。此外，藝術家們也同樣能免除於歷史偏見，不再將某些藝
術流派定位為高人一等，而說其他流派已經過氣，例如說在最先進
的藝術史哲學中，抽象主義是入時的，而自然主義則是落伍的。他
們再也無須像蒙德里安那樣相信這種說法，亦即在某個特定時刻只
有一種真正的藝術實踐的形式。馬克思式的預言與我的預言之間的
差別在於：馬克思所描繪的那種不受異化的人類生活，模糊地存在

[8] 波爾克（1941-）和理希特（1932-），德國普普藝術家。托洛克兒（1952-），德國觀
　　念藝術家。瑙曼（1941-），美國裝置藝術家。科瑪爾（1943-）與梅拉密德（1945-），
　　前蘇聯觀念藝術家。

於某個遙遠的歷史未來，而我的預言可以稱之為**當下的預言**
（prophecy of the present）。也就是說，它視當下為天啟。我對未來的
唯一主張是：目前即是終極狀態，即是一個歷史過程的收尾，這個
歷史的結構因我的預言而立時顯現無疑。也就是說，這很像看著故
事的結尾，並目睹其結局，唯一不同的是：我們什麼都沒錯過，反
倒是活過了每一個引領我們至此的歷史歷程，而這，就是藝術故事
的終點。目前尤其需要的，就是去證明當下的確是一個終結狀態，
而不是一個通往某個未知未來的過渡階段。於是，我這就要回到客
觀的歷史結構這個主題，以及這些結構的一系列可能性與不可能
性，以及隨之而來的風格問題。

　　為表達我的觀點，我將以某種異於尋常的方式來使用「風格」
這個詞。以下是我對它的定義：風格就是許多藝術作品共同擁有的
一套屬性，但它又進一步可用來在哲學上定義何謂藝術作品。有相
當長的一段時間，以模仿（imitate）真實或可能的外在實存為主的
模擬（mimetic）風格，幾乎已理所當然地成為藝術作品的界定標
準，尤以視覺藝術為然。當然，這只不過是必要條件而已，因為與
藝術品無關的模擬再現也所在多有，例如：鏡中影像、陰影、水中
倒影、維諾妮卡頭巾上的耶穌面容、都靈（Turin）裏屍布上的基督
身形、攝影技術發明後的單純攝影作品，以及其他許許多多無須在
此一一列舉的情況。從亞里斯多德以降，到晚近的十九甚至二十世
紀，對「何謂藝術」這個問題的標準哲學答案就是「模仿」
（imitation）。因此，根據我的用法，模擬就是一種風格。在由它定
義「何謂藝術作品」的那個時期，它是唯一具有這種意義的風格。
一直要等到現代主義潮流席捲藝壇，也就是我所謂的宣言時期，模
擬才變成眾多風格中的**一種**。眾家宣言無不積極尋求一種新的藝術
哲學定義，好為處於爭議中的藝術固形定貌。正因為這個時期中有
這麼多的定義，這些定義難免強烈到顯得獨斷且欠缺包容胸襟。一

直要到現代主義時期,模擬才被意識形態化,但當然,在這之後才服膺模擬風格的人,又可能轉而排拒現代主義的典範作品,甚至認為這些作品**根本不算藝術**。如我所見,隨著「何謂藝術」這個問題的真實形式的浮現,哲學遂與風格分道揚鑣,宣言時期也隨之告終,這大約發生在1964年。一旦確立藝術的哲學定義不再與任何風格必然相關,如此一來任何東西都可成為藝術作品,我們就進入了這個我所謂的後歷史時期。

依上所述,西方(到後來不只是西方)藝術歷史的大敘述先是模仿的時代,接著是意識形態的時代,然後是我們這個後歷史時代,在這個時期,凡事都可以為藝術。每個時期各有不同的藝術批評結構為其特徵。在傳統或模仿時期,藝術批評乃依據視覺上的真實;至於意識形態時期的藝術批評結構,則是我極力想避免的,那是一種武斷排外的哲學觀點,符合某哲學定義的形式才是藝術,其他則都不能算是真藝術;而後歷史時代的起點就是藝術與哲學分道揚鑣之時,這意味著後歷史時代的藝術批評與其同時期的藝術創作一樣,都呈多元發展的趨勢。這種藝術史分期的三段論居然和黑格爾的政治論述不謀而合,真不可思議。根據黑格爾所言,在最開始的時候,只有一個人享有自由,到了中間階段則是多些人享受自由,再到最後他所屬的時代,所有的人都擁有自由。在我們的敘述裡,一開始只有模擬風格的創作才稱為藝術,到中間階段則百家爭鳴,但卻彼此攻伐,試圖消滅競爭者,直到最後的後歷史時代,藝術不該有風格或哲學上的限制方才成為沛然莫之能禦的情勢。藝術作品已不必符合某種特定形式。這是當前的現況,而且我敢說,也是大敘述的末了時刻。這就是故事的結局。

自從我最早的藝術終結言論發表以來,哲學家便設法要將此論題駁倒,紛紛就各種實證的觀點來發表評述,認為人類藉由藝術來自我表達的傾向是不可消滅的,所以就這層意義而言,藝術是「永

恆的」[4]。其實藝術永恆與藝術終結這兩個論題是相容的，因為後者指的是一則關於許多故事的故事：在西方，藝術的故事在某種程度上是一種包含了許多不同故事的故事，而不只是歷代藝術作品的依序遞嬗。人類仍將以舞蹈或歌唱來表示歡喜或悲哀，這是相當可能的，人們也一樣會打扮自己、裝潢住家，照樣以近乎藝術的儀式來紀念人生重要的階段——出生、成年、結婚，及死亡；而且在某種程度的勞力分工之下，或許真的仍會有人因性向使然，而成為社群中的藝術工作者；未來甚至有可能出現一些藝術理論，來解釋藝術在事物的一般過程中具有何等重要性。對於以上種種我都沒有意見。我的理論不是（套句海德格的用語）「藝術作品源起」的理論，而是歷史架構的理論，或可說是敘述樣模（narrative templates）的理論，歷代的藝術作品都是根據這種理論加以組織，而該理論也進入到那些已將上述樣模內化的藝術家及觀眾的動機與態度裡。我的論題相當類似（但也僅止於類似）所謂 X 世代發言人所發表的評論，他講到自己這個世代的人時說道：「他們生命中沒有敘述性的結構」，而且在舉了些例子後緊接著說：「所有的敘述樣模已磨蝕無蹤。」[5] 藝術歷史的情形也類似，傳統的再現藝術及後來的現代主義藝術的敘述性結構已「磨蝕無蹤」，最起碼，它們在當代藝術的創作上已不再具有積極的地位。現今的藝術創作世界，是一個沒

[4] 馬格里斯（Joseph Margolis）在其論文〈藝術無盡的未來〉（The Endless Future of Art）中，曾極力強調「過去」與「未來」這兩個字眼都屬於敘述，也就是「結構」，因而不能推衍至藝術創作本身。但照這麼說來，他豈不是主張藝術即永恆，所以**絕無可能**有所謂的開始，「開始」這個字眼只是敘述性的文字罷了。針對他的論點，我曾撰文加以駁斥，參見 "Narratives and Never-Endingness: a Reply to Margolis", in Arto Haapala Jerrold Levinson, and Veikko Rantala, eds, *The End of Art and Beyond* (New York: Humanities Press, 1996)。

[5] Steve Lohr, "No More McJobs for Mr. X," *The New York Times*, 29 May 1994, sec. 9, p.2.

有任何大敘述結構的世界，雖然關於這些不再適用的敘述的知識仍存在於藝術家的意識裡。敘述性結構在藝術歷史上確曾扮演過舉足輕重的角色，今天的藝術家就是處於這個歷史終結的時間點，因此他們必須和我先前所想像的那種藝術家有所不同，後者最初是以早期勞力分工體系中的專家身分出現，這種分工體系是為了讓擁有特殊天賦的個人承擔起這個社會的美學責任：在婚禮上跳舞，在葬禮上歌唱，以及裝飾宗教儀式的地點好讓部族中人可與亡靈溝通。

　　接下來，我回到我的敘述，開始從第一個偉大的藝術故事，亦即瓦薩利的故事講起。根據這個故事，藝術是對可見外貌和精湛技法的漸進式征服，藉由這個征服的過程，這個世界的可見表面對人類視覺系統造成的作用，將可透過繪畫表面——其影響人類視覺系統的方式就和世界的可見表面如出一轍——加以複製。這正是貢布里希爵士（Sir Ernst Gombrich）[9] 在其重要著作《藝術與幻覺》（*Art and Illusion*）中所極力著墨的。瓦薩利的著作雖題名為《史上最著名畫家、雕塑家及建築師傳記集》（*Lives of the Most Eminent Painters, Sculptors, and Architects*），但是就該書所頌讚的主題而言，畫家才是歷史的創造者。建築不易被視為是模擬的藝術，當然你可以說文藝復興時期的建築師其目的就是試圖仿真古典建築，但這種模擬和繪畫的模擬是不能相提並論的。這種的模仿比較像是中國繪畫史的情形，藝術家模仿的目的是為了和前輩維妙維肖，而比較不像文藝復興時期的畫家，其目的是想要創作出與外在現實更相似的畫作，並藉此超越前人。整體而言，貢布里希爵士所提出的「創作與貼合」（making and matching）的模式，套用在繪畫上的確沒錯，而這個模式也說明了，進步指的就是：把前人努力要做好的目標，也就是設

[9] 貢布里希（1909-2001），奧裔英籍藝術史家。

法在畫布上「捕捉」真實，做得更好。這個模式全然不適用於建築，但適用於雕塑卻是可以理解的（契里尼 [Benvenuto Cellini] [10] 認為素描在於表現出雕塑的邊界，而繪畫不過就是上了色的素描，所以雕塑藝術是進步的基本動力）6。此外，雕塑早已擁有繪畫想達到的境界，亦即物體在真實自然的空間及光影下所呈現的樣貌。不過仍有其他技法等待雕塑去發掘，像是透視法和明暗對照法，甚至前縮法（foreshortening），還有廣義而言的相面學，和一度對幻覺效果的應用至關緊要的解剖學。就貢布里希論題的字面意義，這種進步是有可能的，主要是因為其中有兩個要件：手工與感知。因為有感知，我們才看得出某件藝術作品做得夠不夠像，因此，我們必須把下面這個事實考慮進去，那就是在我們討論的這段期間——就說是1300到1900年吧——感知本身所經歷的變化相當有限，否則就不會有進步的可能性：所謂的進步，就是作品必須看起來越來越像視覺真實的再現，因此進步指的就是畫家將其繪畫技巧代代相傳。就這種意義而言，我們並未將我們已經學到的如何看待藝術的方式傳遞下去，因為我們根本沒學到什麼可以向下傳承的新方法：這個感知系統的重要特點就是，它無法被認知滲透。沒錯，我們當然從我們正在觀看的東西上學到新知，而我們也會學著去觀看新事物，但這毫不表示觀看這個行為本身也一定會改變，因為「觀看」更像是體悟（digesting）而非相信（believing）。常有人把「感知有其歷史」（perception has a history）這個論題說成是貢布里希的主張，其實不然，我們必須仔細把這個論題與他真正的論點，也就是「何以再現藝術有其歷史？」（他有時也把這簡稱為『何以藝術有其歷史？』），區隔開來7。如我所見，繪畫藝術的歷史就是藝術創作的歷史，這

[10] 契里尼（1500-1571），義大利文藝復興時期著名雕刻家及版畫家。

6 John Pope-Hennessy, *Cellini* (New York: Abbeville Press, 1985), 37.

個歷史在瓦薩利的時代幾乎是由知覺真理（perceptual truth）所主宰，而這個事實從頭到尾都沒有改變，儘管藝術創作顯然已有所不同。

　　在貢布里希看來，藝術的歷史和其同事兼同鄉波柏爵士所主張的科學的歷史有異曲同工之妙。波柏的科學觀涉及排拒某個理論以支持另一理論，因為前者已經證實為誤，而這一連串推測、證實為誤和進一步推測的過程，與貢布里希拒斥再現圖示（schemata）的過程十分相似，他會因為某個再現圖示與視覺現實不夠貼合而支持貼合程度更高的另一個。正如同科學的假設並非觀察後歸納得來，而是將具有創造力的直覺證諸觀察後才得到的[8]，同理，貢布里希也極力主張藝術「並非始於藝術家的視覺印象，而是他的想法或概念」[9]。然後將這個想法或概念證諸視覺現實，並逐步調整，直到令人滿意的貼合度出現為止。他還認為繪畫的再現是「創作先於貼合」[10]，就像科學的再現也是理論先於觀察一樣。兩位理論家都在乎波柏所謂的知識「成長」（growth），於是也都關心可經由敘述加以再現的歷史過程。

　　但藝術與科學的差別又在於，科學的再現之所以能進步或益趨盡善完備，是因為通過了謬誤驗證的測試，而不是貼合於感知現實的結果，它們與感知現實的關係甚至可能連類似的程度都算不上。貢布里希一度曾說到麥片盒上的圖片，必定會讓喬托時代的畫家大為吃驚，因為其逼真程度是連當時最頂尖的藝術家也無法捕捉的[11]。

[7] Ernst Gombrich, *Art and Illusion: A Study in the Psychology of Pictorial Representation* (Princeton: Princeton University Press, 1956), 314, 388.

[8] Karl Popper, *The Logic of Scientific Discovery* (New York: Basic Books, 1959).

[9] Ernst Gombrich, *Art and Illusion*, 73.

[10] Ibid., 116.

[11] Ibid., 8.

那就彷彿是聖母瑪麗亞因同情聖路加而決定在他的畫板上顯像那樣，在那之前，他至多也只能畫出某種「相似性」。要如何**做**出那麼逼真的圖像，**那**是聖路加無從得知的。但他的眼睛辨別得出逼真與否，那是不需要教的。他雖然缺乏創作出逼真圖像的技藝，但他的感知「技藝」卻不遜於任何人。貢布里希引用了柏拉圖著作《偉大的海比爾茲》（*The Greater Hippias*）中關於感知智慧的一段妙語：「我們的雕刻家說，如果代達洛斯（Daidalos）[11] 生於這個時代，並繼續創作那類昔日使他成名的作品，只怕會淪為我們的笑柄。」[12]而取笑代達洛斯轉世分身的這群人，如果發現有哪個人認為代達洛斯的雕像十分逼真，也同樣會取笑他。他們一定會假定這是因為那個人還沒看過普拉克西特利斯（Praxiteles）[12] 的作品，而不是因為他的感知系統和代達洛斯的模仿技巧一樣原始。如果將代達洛斯與普拉克西特利斯的作品並陳，任誰都能立即分辨出其間的差異，儘管此人沒受過特殊的藝術教育。但我認為，在科學領域中並無任何東西扮演著視覺系統在藝術領域中所扮演的角色。所以在科學領域中，並不像藝術領域那樣，只有一種進展。那裡還有關於再現的進步，而且除了細微末節之外，這類再現幾乎都不必與經驗有任何關聯。科學告訴我們的世界，完全不須貼合我們感官所見所聞的那個世界。但那個世界卻是瓦薩利式的繪畫歷史的所有重心。

　　繪畫做為一種藝術形式，套句我同事渥林姆（Richard Wollheim）[13]的說法，就是一套學習策略的系統，至少在瓦薩利的敘述系統下是如此，目的是為了要根據不變的感知標準，創作出日趨神似的再

[11] 代達洛斯，雅典雕刻家和設計家，也是傳說中邁諾安迷宮的建築師。

12 Ibid., 116.

[12] 普拉克西特利斯，西元前四世紀時希臘最偉大的雕刻家。

[13] 渥林姆（1923-2003），英國哲學家，對藝術與精神分析學的關係有精闢的研究。

現。也正是這套繪畫標準模式，才造成人們否定現代主義繪畫為藝術的情形產生。的確，就以往對藝術一詞的認識，現代主義繪畫真的不能稱做藝術，於是自然的反應就是認為現代主義畫家根本沒有精通藝術，也就是說他們不知道如何作畫，另外則是認為現代主義畫家雖然知道作畫技巧，但卻是在處理某種不熟悉的視覺現實。當然這只是觀賞者對抽象繪畫產生的其中一種反應，有趣的是，這和貢布里希的看法頗為一致：他認為人必須想像出新的視覺現實供做繪畫呈現的題材。以上種種努力，證實瓦薩利的模式，當然還包括其全面性的模擬前提，是多麼具有威力。這些努力是為了保存這個模式，好像它是某種不能輕易摒棄的科學理論一樣，一旦有不符合此模式的藝術形態出現，便要想個辦法來自圓其說。但真正引人注目的是，這種種保護瓦薩利模式的努力都是以藝術批評的形式出現，在此值得針對瓦薩利模式所產生的批評原則稍加著墨。

對瓦薩利而言──有時不管多麼牽強──對藝術作品的批判性讚美莫過於宣稱該畫作的逼真程度無與倫比，彷彿觀者就置身真實情境之前。例如他曾一度寫到他對《蒙娜麗莎》（Mona Lisa）這幅畫的觀感（但據信他根本沒看過這幅畫），他寫道：「那鼻子，有著那美麗細緻如玫瑰般的鼻孔，真讓人覺得彷彿畫中人就在面前……臉頰上康乃馨般的紅暈，真不像是畫的，而像是真的有血有肉的軀體；仔細看著喉嚨上的凹窩，任誰都不得不以為當真看到脈搏在跳動。」[13] 但瓦薩利也用同一套公式來稱讚喬托，他對喬托在阿西西城（Assasi）的一系列濕壁畫做了如下評論：「其中一幅畫，描繪口渴彎腰喝泉水的男人，真是經典之作：畫中人口渴至極，傾身向前就水的形象無懈可擊，幾乎令人相信那真的是個活生生的人在喝

[13] Giorgio Vasari, *Lives of the Most Eminent Painters, Sculptors, and Architects*, trans. Mrs. Jonathan Foster (London: Bell and Daldy, 1868), 2:384.

水。」[14] 反之若要以貶損的立場來批評一幅畫作，當然就是順理成章地說其中人物或景物不夠逼真，無法使人產生置身真實的感覺。而通常要等到繪畫藝術已進展到更成熟的階段，這樣的批評才會出現。為了進一步加以說明，我常舉桂爾契諾（Guercino）[14] 那幅描繪聖路加展示其聖母子作品的畫作為例，桂爾契諾的藝術史素養深厚，他知道再現繪畫有其演進歷史，他也知道聖路加無從得知如何畫出十七世紀繪畫大師畫得出的逼真神似，所以那幅被聖路加驕傲展示的聖母子畫像，就被桂爾契諾以他所知的古代風格來處理。儘管那幅聖母子畫像僵硬無神，其逼真程度和桂爾契諾的比起來簡直可笑，但桂爾契諾畫中的一位天使居然還為其逼真所懾，反射性地伸手要觸碰聖母的衣衫。但如果此時天使能置身畫外，比較一下聖路加與桂爾契諾的技巧高低，祂應能理解聖路加時代的藝術家，在設法追求逼真神似時所受到的限制，假設這個條件對當時的畫家確實有關緊要的話。比方說貝爾丁就曾告訴過我們，畫中聖母形象的逼真與否，幾乎不影響其震撼人心的能力。但無論如何，如果立足於桂爾契諾所處的藝術舞台上，我們就不能牽強地說彷彿看得到畫中聖母在「呼吸的動態」（這是套用我兄長的話，他最近參觀了某藝廊，在看到韓森 [Duane Hanson] [15] 所作的啦啦隊長後有感而發）。所以若不是瓦薩利對喬托的作品特別關愛，就是喬托在上述的濕壁畫作品中的表現確實超越了屬於他那個時代的繪畫歷史進程。

　　但我先前指出的批評觀點——藝術家不知道怎麼畫，或是故意畫出驚世駭俗的作品——其實是屬於另一個層次的問題。與其說他

[14] Ibid., 1:98.

[14] 桂爾契諾（1591-1666），義大利巴洛克時代著名畫家。

[15] 韓森（1925-1996），美國照相寫實主義派（Photorealism）雕刻家。

們是在應用瓦薩利的模式，還不如說是在為他的模式辯護，因為那是唯一的批評模式。其實這些藝術家的作品並不是嘗試失敗後的結果，他們根本是刻意違背繪畫創作的規則，而這顯然代表著藝術史本身發生了深刻變化，且這個變化是瓦薩利無由面對與處理的。事實上，在現代主義出現之前，誰都無從這麼做。

　　有一件事比這些為拯救某個敘述所做的努力更使我感興趣，那就是為了承認某種新的現實而力圖陳述一則新故事。佛萊（Roger Fry）曾為後期印象畫派1912年在倫敦格雷夫頓美術館（Grafton Gallery）第二次展覽所出的作品輯作序，開頭便說：「兩年前，當第一次後期印象派展覽在這些藝廊中舉行時，英國民眾才首度充分意識到一個藝術新運動的存在，這個運動更加使人不安，因為它不僅是某些被接受主題的變形，它更意味著繪畫藝術及造型藝術在目的、目標與方法上的重新思考。」佛萊還提到：「群眾一向最欣賞藝術家所充分運用來製造幻覺的繪畫技巧，對於以情感表達為先而繪畫技巧為次的這種藝術，則表示深惡痛絕，紛紛毫不留情指控其笨拙無能。」他在1912年提出如是的看法，他認為參展的藝術家「試圖藉繪畫及造型的形式來表達某種精神上的經驗」。所以藝術家們才會「不求形式的模仿，但求創造形式；不願模仿生命，但願找到生命的等值物……事實上，他們所要的不是幻覺，而是真實」[15]。在此主張下，如何確定下面這兩點便十分重要：其一，只要藝術家願意，他是有能力作畫的，所以問題並不是他**畫不出更好的作品**；其次，畫家都是**真心誠意**在作畫。這些論題在過去六百年的西方藝術中並不曾派上特殊用場。此外，佛萊還必須設法讓盧梭（Henri Rousseau）的作品得到其應有的地位，因為盧梭顯然無法以一般人

15 Roger Fry, "The French Post-Impressionists," in *Vision and Design* (London: Pelican Books, 1937), 194.

接受的標準來作畫，但卻贏得了那些能以一般標準作畫的藝術家的崇敬。

佛萊努力想找出一個新的藝術模式卻又不想延長瓦薩利歷史的這份用心，實在令人敬佩至極，但他還有另一個功勞，那就是他看出這個新模式必須提升到通則的層次，使他可以藉此對這兩個時期的藝術進行批判式的審視與回應，甚至還能使他據以主張，新藝術相較於因符合瓦薩利認定的條件而受到推崇的那種藝術，更能體現某些藝術原則。在那篇序文最後，佛萊將這種新的法國藝術形容成「引人注目的古典」，意思就是他認為這種藝術符合了「公正無私的熱情心境」（a disinterestedly passionate state of mind）。這不啻呼應了康德的美學原則，而他所謂的「這種脫離現實的精神運作完全自由而純粹，不帶有任何實用的意味」，更是將康德的美學表露無疑。他還宣稱：「這種古典的精神，是自十二世紀以降各時期最好的法國藝術作品所共有的」，如此一來，便將藝術重鎮的核心位置移出義大利。他認為：「雖然在這裡找不到對普桑（Nicholas Poussin）作品的直接聯想，然而普桑的精神似乎在像德安（André Derain）這類藝術家的作品中復活了[16]。」顯然地，佛萊的藝術批評模式將與瓦薩利的模式大相逕庭，前者將是形式上、精神上與美學上的，但它和瓦薩利的模式也有相同之處，那就是單一的批評取向可以貫徹藝術古今。佛萊的模式將較瓦薩利的模式優越，因為前者的美學觀容得下法國後印象主義派的藝術，而瓦薩利的幻覺模式則不能。佛萊有一套說法，還可能是一套進步式的說法：有鑑於法國後印象派非敘述性的本質，雖然其題材仍以地景及靜物為主，但該派藝術家可能已開拓出一條以最純粹形式來呈現古典精神的新道路。而藝術

[16] 普桑（1594-1665），法國巴洛克時期著名畫家。德安（1880-1954），法國野獸派畫家與雕刻家。

的歷史就是一點一滴過濾掉任何非本質的事物的過程，直到藝術的本質顯露給那些打算接受它的人。然而，佛萊非但不猶豫，而且還亟欲將他最崇拜的古典主義界定為藝術自身的本質，如此一來，便出現一個嚴重的問題：那些非「法國」的藝術該怎麼辦。佛萊能解釋他欣賞的藝術何以是藝術，儘管這藝術本身並不符合其所應滿足的期待，而他所憑藉的理由，就是堅稱所謂藝術所應滿足的期待根本就不是藝術的本質。以上說法使瓦薩利的輝煌史詩整個黯淡下來，除非它也能在某個角度上符合「古典的」定義，也就是，除非它能徹底美學化（aestheticized）。無論如何，對於一心將現代藝術視為不當或離經叛道之列的力量，佛萊的藝術批評模式無疑是相當有力的反擊，而且也成了率先試圖將現代主義和傳統藝術以新的敘述加以結合的理論之一。

在佛萊那篇展覽目錄序文中，他強烈主張模仿並非藝術的本質與絕對，他藉一個事實說明此論題，那就是不靠模仿的視覺藝術作品是可以想像的。一般咸認為抽象藝術是康丁斯基在1910年發明的，也就是格雷夫頓美術館展出的前兩年，雖然藝術消息在當時的傳播速度究竟如何實在無從得知，但總之，佛萊已使用了「抽象」（abstraction）這個術語。和前人一樣，佛萊也把抽象藝術講得相當抽象：「抽象藝術是就一種揚棄對自然形式一味模仿的嘗試，進而創造出一種純粹抽象的語言形式，一種視覺音樂。」他還認為「畢卡索晚期的作品」至少已顯示出這個可能性。佛萊並不清楚這樣的抽象藝術是否成功，但他卻寫出這段發人深省的話：「抽象藝術的成功與否，只有在將來當我們對這種抽象形式的感受度能較目前更加洗練之時，方能論定。」注意，原本不須經由學習就能得到感知一致，在此已置換為需要學習方能精通的藝術語言。我們不清楚佛萊自己是否精通此種「語言」。當他在1913年看到康丁斯基的《即興作品30號／大砲》（*Improvisation 30 / Cannons*）時，他就宣稱那是

種「純粹的視覺音樂⋯⋯我再也不能懷疑像這樣以抽象視覺符號來表達情感的可能性」[16]。佛萊根本就忽視了這幅作品次標題的那些武器。

　　「語言」這個概念，對佛萊自己而言可能是個詩般的隱喻，卻被立體派最早出現的一位理論家康懷勒（Daniel-Henry Kahnweiler），當成嚴肅的理論提出討論。康懷勒曾在1915年發表的一篇文章中提到：「新的藝術表達方式或說『風格』，最初呈現的樣子經常是難解的，例如之前的印象派和現今的立體派：剛開始時，這令人不習慣的視覺刺激無法喚起一些觀者記憶中的形象，因為沒有聯想得以形成，直到後來這種一開始看似另類的『書寫』（writing）方式成為一種習慣，而且觀者也較常看到這些繪畫之後，觀者腦中終究會形成聯想。」[17] 把立體派看待成語言，甚或更貼切的「書寫方式」，可能真是一項洞見，同時也是和後結構主義觀念相通的一項暗示，這在德希達（Jacques Derrida）的「書寫」（écriture）概念中說明得很清楚。困難的地方在於，康懷勒似乎把所有的藝術風格，特別是印象畫派，都視為書寫形式，並以類比的說法堅稱只要練習充分，立體派終將如印象派一樣為我們所了解。然而他所預言的情形卻未曾發生。我想，儘管就某種意義來說我們已習慣了立體派（立體派風景畫、人物畫或靜物畫現在已成美術館的常態收藏），也儘管如今已沒有人無法「閱讀」立體派畫作，但它們始終抗拒讓自己變成像我們所熟悉的某種書寫語言那樣透明。畢卡索的康懷勒肖像畫還是像以前一樣，看起來一點也不生動逼真。不管對這幅畫作有多熟悉，也無法讓它看起來自然一點。佛萊與康

16　Roger Fry, cited in Richard Cork, *A Bitter Truth: Avant-Garde Art and the Great War* (New Haven: Yale University Press, 1994), 18.

17　Daniel-Henry Kahnweiler, cited in Bois, *Painting as Model*, 95.

懷勒的理論讓我們想到這個畫面：某個人努力地想把一種困難的語言說得流利順暢，所以他們兩人的理論中才會提到「練習」這個字眼。但今天已經沒有人得靠「練習」才能讀懂印象派的油畫：這些畫看起來如此自然，而原因就是它們真的是完全自然的。畢竟，印象派是瓦薩利藝術發展進程的延續，它關心的也是如何征服視覺外貌，處理的也是光影之間的自然變化。

　　至於後期印象派的作品，如今雖然不再引起藝壇公憤，但看起來也不比立體派的畫作自然到哪去，不論大眾對這些畫派再怎麼熟悉，也無法減少它們與瓦薩利式傳統畫作間的差異。儘管如此，這些先驅思想家仍值得我們尊敬，他們試圖藉由重新思考傳統藝術，並以幻覺以外的標準來敘述它，以求減低兩者間的差異。當然，現代主義藝術要受到接納，倒不見得一定要把它納入類似佛萊與康懷勒的理論體系中。人們對這類藝術日漸熱中，且不覺得有需要替它們裱上一個能賦予它們藝術資格的理論外框。以下是當代人士康恩姊妹（Etta and Claribel Cone）[17]對1905年秋季沙龍展的反應：

　　　這家沙龍裡陳列了充滿驚奇的事物，而我們現在來到的展覽館更令人不知所措。你幾乎無法針對這些藝術品加以描述、報告或批評，因為我們眼前所見的事物，除了所使用的材料之外，根本與繪畫無關：只見藍的、紅的、黃的、綠的種種顏色混在一起，不成為任何形體；不然就是把顏料斑點七橫八豎地並陳，活像是小孩子把他耶誕節收到的顏料禮物當做遊戲，作出一些野蠻天真的創意表現罷了！這個展覽館專挑這些脫軌失

[17] 康恩姊妹，著名的現代藝術收藏家，與畢卡索、馬蒂斯等人交情甚篤，收藏許多十九世紀末至二十世紀初的現代主義作品，其收藏品目前典藏於巴爾的摩美術館。

序的畫作來陳列，表現其色彩的瘋狂與難以言喻的幻想，這些
畫家如果不是刻意在玩花招，就是該回學校再讀讀書了！[18]

在這段引文裡，我特別注意「根本與繪畫無關」這句話，她倆用來
表達憤慨不平的措辭，與佛萊在其序文中用來形容一般觀者對後期
印象派展覽之看法的用語竟一模一樣。以下是一位觀者所寫的評論
文字，他所批評的對象，正巧是佛萊認為極富創造力的那場展覽：

這裡展出的作品根本就只是私人牆上粗魯幼稚的塗鴉之作，
作者的程度就像個沒受過教育的小孩，對色彩的概念也比給茶
盤上色的工匠好不到哪去，畫法就像是個學童在畫板上吐了口
水之後再用手指頭去擦一樣。這些都是無聊或無能的愚蠢之
作，根本是無恥的春宮秀。

這段明明白白等同於詆毀的文字，是一位名為布朗特（Wilfred
Scawen Blunt）[18]的詩人所寫，詆毀的主角是塞尚、梵谷、馬蒂斯
及畢卡索的一場聯展，不過類似這種「這展覽要不是個無聊的玩
笑，就是個騙局」的反應，在當時可是標準意見[19]。《慕尼黑最新
藝術消息》（*Munchner Neueste Nachrichten*）雜誌對於 1909 年新藝術家
協會（New Artists' Association）[19]在慕尼黑所辦的聯展有此評論：

18　Brenda Richardson, *Dr. Claribel and Miss Etta: The Cone Collection* (Baltimore: The
　　Baltimore Museum of Art, 1985), 89.

[18]　布朗特（1840-1922），英國詩人、旅行家及政治家。

19　Wilfred Scawen Blunt, *My Diaries: Being a Personal Narrative of Events, 1888-1914* (London:
　　Martin Secker, 1919-20), 2:743.

[19]　新藝術家聯會，1909 年由康丁斯基和喬蘭斯基（Alexei von Jaslensky）於慕尼黑創
　　立的組織，強調繪畫的「內在動力」和表現主義風格。

「這個荒謬的展覽，只有兩個可能的解釋：若不是這個聯盟的會員和顧客都無可救藥地瘋了，就是我們碰上了一群厚顏無恥、裝腔作勢的騙子，他們利用現代人渴求新奇事物的心態，想順勢沽名釣譽一番。」[20] 我不知道布朗特後來是否像康恩姊妹及史坦茵（Gertrude Stein）[20] 一樣，也經歷過一場美學意識的轉變，然後變成自己原先厭惡非常的藝術流派的擁護者，但我相信應該是沒有的。布朗特如是寫道：「我不是初出茅廬的小伙子，以我的年紀，我還記得前拉斐爾畫派在1857及1858年於皇家學院的那段輝煌歷史。」格雷夫頓藝廊的展出大約是在半世紀後。我也不清楚康恩姊妹的轉變是否伴隨著對繪畫的新思考方式，而這種方式正是佛萊理解到並想要培養的。又或者，她們只是單純地先放棄了原先使這些作品不成為繪畫的理論之後，就自然而然地接受了這個新的藝術現實，並學會如何以美學的方式做出回應，即便她們並沒有新的理論取而代之。要做出這樣的調整總是有可能的，人們總是可以學會如何對那些因缺乏經驗而使個人沒有接受準備的作品產生敏感且具鑑別力的回應。如果某人與藝術產生互動的方式是如此，那所謂藝術終結的理論就一點意義也沒有：因為不管出現了什麼樣的作品或流派，他總是能持續調整並做出回應，而不需要理論為後盾。就像在1980年代，有許多收藏家收藏藝術品的標準就只是它們是藝術，而不需要任何強而有力的定義來解釋這些作品何以成為藝術，或它們為何值得收藏。

　　就某個層次而言，佛萊與康懷勒就是屬於這一類，也就是說，他們是在理論出現之前，就對那些他們認為有力且重要的藝術作品

[20] Cited in Bruce Altshuler, *The Avant-Garde in Exhibition: New Art in the Twentieth Century* (New York: Abrams, 1994), 45.

[20] 史坦茵（1874-1976），美國前衛派女作家，是當時舉世知名的沙龍女主人，康恩姊妹便是透過史坦茵而結識畢卡索等人。

做出回應，儘管這樣的作品完全違背了他們心中根深柢固的所有藝術原則。由此我們可以反推，創作出這類藝術作品的畫家，也可能對於自己所要追求的東西並無清楚的概念，或者根本就不知道自己為何要畫出明知一定會招致反感的作品。我們這兩位理論家所做的，只是去填補實踐上的空白，去向藝術家及觀眾解釋到底發生了什麼事，並強加上一種新的敘述樣模。在我看來，他們兩人都只是致力於縮短差距，就康懷勒的例子而言，他告訴我們這不過是去適應一種新的書寫形式而已，但他卻沒有解釋何以需要這個新的「書寫形式」；而就佛萊的例子來看，他只是試圖去證明德安或畢卡索正在做的事與普桑已經做過的事之間的延續性，但他沒有解釋何以普桑的作品沒有像德安及畢卡索的創作一樣招致抗拒。而且我認為，就算他們兩人想要解釋，大概也只會說早期畫作的模擬特徵掩蓋了其真正的本質，而這種本質仍存在於新藝術身上，儘管模擬偽裝已遭剔除。這等於是說新藝術必須先捨棄才能完成──得先捨去模擬特徵，或是把藝術扭曲到幾乎不成藝術的地步，才能真正達到藝術的境界。就我看來，佛萊與康懷勒兩人都不準備承認新藝術的的確確是新的，是一種以新方式所呈現的新。在我所知道的評論家中，眼光格局到達這個層次的，大概只有葛林伯格一人，他值得我用一整章詳加介紹。有趣的是，當葛林伯格把現代主義提升到哲學認知層次的同時，它卻也幾乎在視覺藝術的大敘述中退場了。現代主義就這樣戛然結束，連葛林伯格也不知該如何解釋。

第四章
現代主義與純藝術批評：
葛林伯格的歷史觀

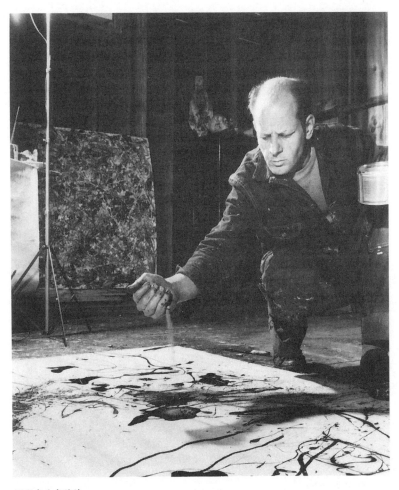

帕洛克作畫神情
PHOTOGRAPH OF JACKSON POLLOCK BY MARTHA HOLMES. REPRODUCED BY PERMISSION FROM *LIFE MAGAZINE*, AUGUST 9, 1949. © TIME INC.

　　里格爾（Alois Riegl）[1] 在他 1893 年出版的《風格問題》（*Problems of Style*）一書的序言中，搶先一步地指出：他知道有些讀者一定會對他所謂「裝飾也有其歷史」一說感到不可思議，里格爾的這項動作，透露出在一百年前的藝術史領域中，人們對「擁有歷史」（having a history）這個概念的理解為何。在當時，擁有歷史之物的範型是繪畫，由於繪畫被建構為模擬再現的藝術，因而繪畫的歷史便可以被理解為再現的適切性的內在發展歷程。藉由建構出符合實在自身所展現之樣貌的視覺配置，藝術家在再現視覺表象上的技藝也日益精進，從這個角度來看，在繪畫的再現序列中——例如從契馬布耶（Cimebue）及喬托到米開朗基羅、達文西及拉斐爾（暫且將範圍限制在瓦薩利式模式之內）——有一種發展上的不對稱。在里格爾看來，他的讀者之所以會對裝飾理應擁有一種他所謂的「進步的發展」（progressive development）這種看法感到不可思議[1]，是因為他們受到「藝術起源唯物論」的麻痺，這理論是得自森佩爾（Gottfried Semper）[2] 的文章，里格爾在書中不厭其煩地一再加以反駁。唯物主義者看待裝飾藝術主要都著眼於表面的裝飾性（decoration），他們認為這些表面裝飾主要都是為了迎合人類的物質需要而產生，也都和人類的物質需求有關，尤其是衣著與遮蔽所，兩者都牽涉到織造技術。裝飾藝術起源於紡織原料或柳樹枝條的編造圖樣，有些是上下左右交錯的十字形，另有些則是 Z 字形的花樣，這與人類每每應用在衣物或圍籬上的圖紋是一樣的。事實上，

[1] 里格爾（1858-1905），奧地利著名的藝術史學者，西方現代藝術史的奠基人。

[1] 「你們當中有多少人光聽到標題就不可置信地搖頭呢？你們問道，什麼叫做裝飾藝術也有其歷史？」(Alois Riegl, *Problems of Styles: Foundations for a History of Ornament*, trans. Evelyn Kain [Princeton: Princeton University Press, 1992], 3)

[2] 森佩爾（1803-1879），德國著名建築師及藝術理論家，主張建築風格是當時社會政治狀態的反映。

由於裝飾藝術具有這麼本質又普世性的特徵，它擁有歷史的可能性
應該很小，就和再製（reproduction）或感知能力一樣（儘管後者尚
有爭議）。然而里格爾認為有必要打破這樣的模式，以求建立一種
進步發展的可能性，也就是說，一如繪畫的發展模式，在裝飾風格
的發展序列上，晚期階段會比早期階段更能符合相同的藝術目的，
而早期階段也會進入晚期階段的解釋當中。如此的裝飾藝術發展
史，在結構上是和貢布里希藉由「創作與貼合」機制所試圖解釋的
繪畫漸進式發展平行的，而「創作與貼合」機制之所以有進展，是
因為後起之秀能將自己的作品與想必是歷代不變的實在外觀以及前
人的作品相比較，對他們而言，前人是學習的對象，同時也是超越
的對象。毋庸贅言地，如果早期作品未能保留並由後人加以研究，
就根本不可能有所謂進步發展的歷史存在，而只會有某種自然的演
進。不過，即便是遠在舊石器時代上期的拉科斯（Lascaux）洞穴壁
畫中，較晚期的繪畫者也是以其前人為師，因為在某個固定的場所
繪畫，就像在某個固定場所生火一樣[2]，都是一種儀式性的決定，
所以山洞中的牆壁便成了某種預期中的教學博物館。當然，沒有人
知道「進步」一事對距離我們二萬年前的那些舊石器時代的祖先
們，究竟有何意義。

　　以上就是里格爾於1893年出版《風格問題》時，人們對於「擁
有歷史」這個概念的想法，依我之見，這種看法在1983年貝爾丁出
版他那本重要卻難解的《藝術歷史的終結？》（ *The End of Art History?* ）
時，仍相當普遍，貝爾丁在書中表達了一個事實：那就是就客觀意
義而言，藝術似乎再也不可能擁有「進步發展的歷史」。那麼，貝

[2] Meyer Schapiro, "On Some Problems in the Semiotics of Visual Art: Field and Vehicle in Image-Sign," in his *Theory and Philosophy of Art: Style, Artist, and Society* (New York: George Braziller, 1994), 1.

爾丁得解決的問題是：如果客觀環境已不允許，那又怎麼會有現下的藝術歷史呢？無疑地，仍會有人針對個別作品提出解釋，因此仍會有藝術批評；也或許仍會有人從事相關的學術工作，但這類研究會受到嚴格的限制，就像里格爾在描述他那個時代裝飾藝術的文獻研究所受到的限制那樣，其特點就是嚴禁提出「任何類型的歷史關聯說，即便是有，也僅限於少數時期或地理上的緊鄰區域」[3]。這裡面有一層意義是「不擁有歷史」，對視覺藝術而言，甚至是有「藝術已走到終點」的意味，因為以繪畫為主體的藝術，曾一度示範了何謂進步發展意義下的「擁有歷史」。在貝爾丁接下來的作品《相似與存在》——就任何標準而言，這都是一部傑作——中，他計畫要寫一本「藝術時代開始之前」的西方祭祀圖像的歷史。有趣的是，他的姿態與論辯都和里格爾極為相似。他必須極力為祭祀圖像擁有歷史的說法辯護，以反駁他所宣稱的圖像本身沒有歷史的主張，就像里格爾必須捍衛裝飾藝術擁有歷史的主張，以對抗森佩爾以物質觀點來解釋裝飾藝術的立場。貝爾丁在某種程度上醜化了費瑞伯格（David Freedberg）[3] 的重要研究《圖像的力量》（*The Power of Images*），以致讓人誤以為費瑞伯格是因為認為圖像創作是人類不分古今中外共同的活動，所以認為圖像沒有歷史。里格爾其實也差不多以同樣的方式醜化了森佩爾，森佩爾的思想遠比里格爾所描述的深刻多了。無論如何，貝爾丁是想提出一套歷史的解釋，來說明祭祀圖像何以能在一個最初把偶像崇拜列為禁令的宗教（基督教）中，具有如此核心的地位。貝爾丁接著指出，就進步發展的意義而言，這並不是一套嚴謹的歷史，因為「我們至今尚無適當的框架，

3 Riegl, *Problems of Style*, 3.

[3] 費瑞伯格，美國哥倫比亞大學藝術史學者，以研究藝術所產生的心理反應著名，特別是關於毀壞聖像和檢查制度的研究。

可以將文藝復興時代之前那些塑造了圖像的事件建構起來」[4]。此外，對祭祀圖像進行藝術批評是否適宜，仍屬未定，因為這些作品的創作年代是在藝術時代開始之前，其創作原意根本不是為了美學欣賞的目的。所以，儘管貝爾丁的想法與研究一直是那麼具有原創性，但他對於「擁有歷史」的看法，顯然還是跟所謂的標準觀點十分接近。他的課題是去替某種缺乏「嚴謹」歷史的東西建構出一套歷史。

　　有另一段歷史介於瓦薩利結構已不再適用的時期，與貝爾丁在他關於藝術終結的文章中所述之藝術場景敘述失調的現今時期之間，這段中介時期就是我所認為的現代主義時期，這段時期的藝術家不再受到某種必然規律的引導，正是這種必然規律使得藝術擁有了里格爾在十九世紀最後十年多少視為理所當然的那種歷史，儘管據我所知，現代主義早在那之前就已開始。據葛林伯格的說法，現代主義的開端始於馬內的作品，就我的看法而言，它始於1880年代晚期梵谷與高更（Gauguin）的作品，這兩人當時的畫作都已和瓦薩利的標準相去甚遠，其改變像是轉了九十度角那般劇烈。我們不可因里格爾並未察覺到這些變化就對他心存成見，這些變化即便是當時最熟知繪畫的人也幾乎未曾留意到，儘管里格爾可能已經對當時的一些現象感到印象深刻：裝飾與繪畫藝術的歷史已開始與新藝術（art nouveau）的到來產生交融；裝飾已成為高更之後的畫家創作時的藝術動機之一；以及1890年代巴黎沙龍（Paris Salon）已開放工藝品甚至室內家具在其中展示。

　　當時的問題是：面對看來已不再承接瓦薩利歷史模式的繪畫

[4]「如果參考費瑞伯格《圖像的力量》一書，我們便能發現作者在立論中抵制圖像歷史的企圖，因為費氏認為圖像是永遠存在的真實，且人類對圖像的看法也亙古不變。」(Hans Belting, *Likeness and Presence*, xxi) 對我而言，費爾伯格此書確實也有隱晦難懂之處，但我可以肯定他絕沒有說過類似的話。

時，要如何延續「進步發展」的敘述。在上一章中，我們看到最初的解決方案是以挽救表象的形式出現，方法有二：一是否認那樣的藝術是「繪畫」，他們只具備繪畫一詞最低限度的物質意義；二是把一些旁門左道的動機附加在這些畫家身上，例如第一次世界大戰後激起達達主義的那類動機，但這些動機在早期現代主義藝術家身上卻找不到任何合理的解釋與跡象。對於指望以這種方式來解釋新藝術的人，我並非不表同情，但有件事值得一提，那就是就我所知，在藝術史的較早階段，也就是任何發展皆能在瓦薩利模式下合理化時，並不需要訴諸這種策略。我特別提出這點是要強調我的信念：從模擬時期到現代主義時期的這種轉變，和藝術史那一連串具有發展特性的繪畫策略的轉變——從文藝復興到樣式主義到巴洛克、洛可可、新古典主義、浪漫主義，甚至在當時看似激進的印象主義——在類型和層次上都是不同的。而在我看來，從現代主義到後現代主義，又是一次異於之前種種轉變的改變。因為之前的轉變多多少少會將繪畫的基本架構留存下來，從拉斐爾、柯雷吉歐（Correggio）、卡拉契（Carracci）、福拉哥那爾（Fragonard）、布歇（Boucher）、安格爾、德拉克洛瓦一直到馬內，我們不難從中看出深刻的連續性，因此在1893年時，進步發展的歷史的確是可以相信的。你可以說，這些改變是發生在我正試圖說明的那種歷史的藩籬之外，在那裡有兩個發展上的斷裂現象，以現代主義開頭，以後現代主義結尾。

最初感受到藝術史上出現了一種不同層次的轉變，這種轉變無法被歸類為線性發展上的另一個階段的理論家們，例如佛萊或康懷勒，其理論可以用兩種不同的方式來理解。第一種方式就是認定舊故事已逝，新故事正值開端。在康懷勒看來，新的符號系統已取代舊系統，而新系統也可能再度被取代。這多少意味著廣義的藝術史畢竟不是進步發展式的，因為實在看不出有明顯的道理可以說立體

主義是接續印象主義的進一步發展。在這方面，康懷勒的立論與帕諾夫斯基（Erwin Panofsky）所建構出來的非凡的藝術史觀點，確實是遙相呼應。帕諾夫斯基認為藝術史是由序列性的象徵形式（symbolic form）所構成，這些形式一個取代一個，但彼此之間卻不構成所謂的進步發展。他的驚人之舉在於：把一種幾乎具有正字標記的直線發展，轉套進他所謂的象徵形式，在那裡，這種發展不過是一個組織空間的不同方式。而做為一種組織空間的方式，它屬於某種潛藏的哲學，體現於文化的其他層面，例如建築、神學、形上學，甚至是道德條例，而以上種種層面又形成一個需要透過帕諾夫斯基所謂的**圖像學**（iconology）來研究的文化整體（culture whole）。但在各個文化整體間，以及在表達這些文化整體的藝術之間，並不存在著持續性發展的歷史。在我看來，擁有發展性歷史的藝術只屬於這些文化整體當中的**一個**，也就是大約從1300年到1900年的西方藝術。然後到了現代主義時期，我們進入了另外一個文化整體，這個文化整體大約從1880年到1965年持續了約八十年之久。而且，根據這種象徵形式的哲學，我們將可在界定我們文化的所有事物中，找到相同的潛藏結構，這些事物包括科學、哲學、政治及道德行為的準則規範。對於這種觀點我絕非沒有同感，關於這點我會在適當的時機加以說明。無論如何，這是一種方式，用來指出藝術史上所謂內在改變及外在改變之間的差別。所謂的內在改變，指的是某個文化整體內部的改變，潛藏其下的複合體則不受影響。至於外在改變，則意味著某個文化整體轉變為另一個文化整體。

　　至於另一種回應，也就是佛萊所發表的，是認為藝術家已不再專司模擬外在的現實，而是要將外在世界於他們心中所引起的情感，藉由客觀的表達方式抒發出來，就如同馬拉美（Stephan Mallarmé）曾寫道：「藝術創作之目標在於呈現內心世界的樣貌。」這句話至今對現代主義的抽象藝術家都還具有相當深遠的意義，例

如馬哲維爾。這項從眼睛到靈魂、從模擬到表現的**轉變**，把許多本來沒有特別相關的因素，例如真誠（sincerity），帶到批評的論述中。或許表現（expression）也有其進步發展的論述，因為藝術家越來越能夠貼切地表達他們的感覺——有人覺得這幾乎就是減少情感壓抑，或是讓受抑制或遏止的情感有抒發管道的故事。這將是一部自由的歷史，表現的自由。無疑，表現的技術是可能存在的，比方說，我們可以在戲劇訓練中發現類似的東西。但如果我們想以佛萊建議的敘述觀點來重新思考藝術史，那麼我們對佛萊的說法的真實性，得要更加確定才行，我不認為現在有任何人已有足夠的信心。

在解讀這些理論家的諸多方式中，沒有任何一種使敘述系統得以向前推展，而且很明確的一點是，如果這些理論是真實的，那麼所謂進步發展的歷史觀，多少是受到限制的。但還有另一種解讀方式，就是把敘述系統移到一個新的層次，**這個**層次的課題是去重新定義藝術，說明哲學意義上的藝術是什麼，並通過藝術本身來完成黑格爾式的使命。藉由這種解讀方式，敘述系統彷彿能夠再往前進，只是前進的方向不再是提升模擬再現的能力，而是提升對藝術本質的哲學再現的能力。所以進步發展的故事還是有得講，但這將是個**哲學**的成熟度漸次提升的故事。在我看來，這些解讀方式並未意識到是什麼東西導致一種新的思考層次的產生，或說是沒有意識到一個敘述結構，在此結構中，新藝術（或現代主義藝術）持續隸屬於一個敘述形式，但卻是在新的層次上進行。要得到這份體認，我們必須從葛林伯格的文章中找答案，我們可以說他達到了自我意識提升的自覺，其思想還受到一種強而有力且令人信服的歷史哲學的引導。還有一個有趣現象值得一提，那就是這些理論家也同時是藝評家，在我看來，他們是在對下面這個問題做出回應：如果瓦薩利的論點在哲學上已無法適用的話，那麼藝術批評該如何實踐。

「提升到哲學上的自我意識」這個情形，可能是一種普遍的文

化現象而非單只發生在藝術之內，而且這種提升很可能是可以用來界定現代主義——被理解為帕諾夫斯基文化整體之一的現代主義——的標記之一。海德格在《存在與時間》(*Being and Time*)的頭幾段中，提出了以下論點，「當科學的基本概念歷經了或多或少算是激進的修正之後，真正的科學『運動』(movement)就展開了……某項科學到達什麼樣的層次，乃取決於它在基本概念上的轉折**能力**有多大。」海德格又進一步寫道：「在今日的各種學門中，都可見到一種新的覺醒，那就是將研究建立在新基礎之上。」[5]他還從廣大的學術光譜中，細數這類的例子，我敢說他也把他自己的學術成果，算成是對哲學領域修正的一項貢獻。我建議，我們可以大致以這樣的條件將現代主義視為某個時刻，在這個時刻中，事物似乎已不再能夠持續舊有的狀態，如果它們想要繼續維繫，當務之急就是要尋求新的基礎。這就解釋了何以現代主義經常是以發表宣言的形式出現。二十世紀所有哲學方面的主要運動，全都提出了「哲學本身是什麼」這個問題：實證主義、實用主義和現象學，每個都採取了激進的哲學評論觀點，每個也都試圖將哲學重新建立在穩固的基礎上。就某種層面而言，後現代主義的特色就如羅逖或德希達的思想所彰顯的，是對這類回歸基礎主張的反動，或至少是這樣的認知：就算有基礎存在，這基礎也必須與貝爾丁所發現的那種無結構(unstructured)的藝術世界一致。葛林伯格在1960年時寫道：「西方文明並不是第一個回過頭來質疑其基礎的文明，但西方文明確實是把這件事做得最徹底的文明。」[6]葛林伯格認為「這種自我批判的傾向」始自於康德，他甚至玩笑似的把康德歸類為「第一個真正

[5] Martin Heidegger, *Being and Time*, trans. John Macquarrie and Edward Robinson (New York: Harper and Row, 1962), 29.

[6] Greenberg, "Modernist Painting," *The Collected Essays and Criticism*, 4:85. 除非特別註明，否則葛氏所有的引言皆出於此文。

的現代主義者」，因為康德是第一位「對批判工具加以批判的哲學家」。葛林伯格還主張「現代主義的精華」存在於「運用某學科的獨特方式來批判該學科本身」。這就是所謂的**內在批評**，以藝術領域而言，它指的是符合現代主義精神的藝術，應該時時刻刻都在自我批判才是，所以再接下去的意思是：藝術的主題就是藝術本身，如果再進一步將範圍縮小到葛林伯格的關注焦點 —— 繪畫 —— 之上，就得到「繪畫的主題就是繪畫本身」的結論。現代主義是一種集合式的內在探尋（collective inquiry from within），藉由將繪畫畫入繪畫的努力，來陳列出繪畫藝術的本質。讓海德格成為一位「現代主義」哲學家的原因，在於他重新提起「存在」這個古老的問題，而且他選擇的策略不是直接迎擊問題本身，而是問道：對提出這個問題的存在而言，存在的性質為何，也就是說，實際上他所探尋的就是關於這個探尋本身。就葛林伯格的說法，現代主義繪畫之所以現代，就是因為它讓自身承擔起「藉由其自身的運作及成果，來決定對其本身而言具有獨特性效果」的任務。葛林伯格認為，這種藝術的本質等同於「所有在其媒介性質上獨一無二的東西」。而為了忠於其本質，每一件現代主義的作品都必須「去除……任何可能被認為是從其他藝術的表達媒介借來的效果」。於是，在這種自我批判的結果下，每一種藝術都將「臻於純粹」——這個看法倒可能真的是葛林伯格從康德的**純粹理性**（pure reason）觀念中借來的。康德將「不摻雜任何經驗論」的知識樣態稱為「純粹」[7]，也就是說，當它純粹是一種先驗的知識時。所以**純粹理性**是所有原則的根源，「使我們藉以得知我們知道某項知識絕對是**先驗**的」[8]。在葛

[7] Immanuel Kant, "Introduction," *Critique of Pure Reason*, trans. Norman Kemp Smith (London: Macmillan, 1963), 43.

[8] Ibid., 58.

林伯格看來，每一幅現代主義的繪畫都將是純粹繪畫的評論：即從這些繪畫中，我們應能演繹出使繪畫之所以為繪畫的獨特原則。不過，葛林伯格卻因為把繪畫的本質定義為「平面性」（flatness）而大受撻伐。他說：「相較於其他特性，繪畫表面不可避免的平面性特質，對其創作過程有著更為根本的重要性，繪畫藝術就是仰賴這些過程，在現代主義的準則下，自我批判與自我定義。」儘管強調平面性並未將再現排除於繪畫之外，但卻明白否定了融入三度空間概念的幻覺表達方式，因為幻覺本身乃借自其他藝術，所以對純粹的繪畫藝術是一種污染。也就是說，瓦薩利的藝術想法根本上是個侵佔式的計畫：繪畫之所以擁有進步發展的歷史，完全是因為剝竊了雕塑藝術獨有的特質。

　　不論別人對葛林伯格有關現代主義繪畫的特色描述有何看法，我個人感興趣的地方，在於他所表達出來的強有力的現代主義歷史觀。有一點必須對他大加讚揚，那就是他把後瓦薩利時代的歷史理解為自我檢驗的歷史，並認為現代主義就是致力於將繪畫——事實上是將每一種藝術——建立在一個不可動搖的基礎之上，而這個基礎就是發掘其自身的哲學本質。但葛林伯格是他試圖要分析的那個時期的典型人物，因為對於「繪畫的本質必須為何」這個問題，他有自己的獨特見解。就這點而言，他也是屬於宣言時期的人物，就像蒙德里安、馬列維奇或萊因哈特一樣，儘管這三位藝術家是藉由示範的方式來定義何謂純粹繪畫。重點是，大致而言，現代主義最顯著的驅力，就是試圖為藝術提供哲學定義。葛林伯格不但將這視為普遍的歷史事實，同時還試圖提出他自己的哲學定義。

　　在仔細檢視葛林伯格的思想之前，讓我們先對與其思想相稱的那個藝術歷史有個通盤的了解。以下用類比法來說明。藝術歷史在結構上與許多個人如你我的成長歷史是平行相當的。在我們的第一個成長階段，其主要特徵是去熟練一些方法，好畫出愈來愈可信的

外在世界的圖像，就像西方繪畫的歷史一樣。無疑地，這樣的歷史可以一直持續下去，但總有一天，我們會精通所有的再現技巧，並畫出相當可靠的外在世界的圖像。然後，我們進入到一個新的思想層次，我們開始察覺自己是故事的一部分，並試圖認清自己所扮演的角色。這就相當於繪畫的自我意識階段，繪畫開始接下探究自身本質的工作（其原因我目前還不打算花力氣去釐清），於是繪畫這項行為同時也變成對繪畫本質的哲學探究。在柏拉圖的《對話錄・費德若斯篇》（*Phaedrus*）中，曾有這感人的一刻，一向穩重自持的蘇格拉底解釋他不願繼續某一詰問的理由，他說他尚無時間理會這些事：「德爾菲神廟有訓示，人貴『自知』，我現在連這點都還做不到，只要這份無知還在，任何急欲探究外在事物的舉動，在我看來都很可笑。」[9] 洛克（John Locke）也在其著作《人類悟性論》（*Essay Concerning Human Understanding*）的導言中寫道：「人類的悟性就像眼睛一樣，它可以使我們看到及察覺到所有的外在事物，卻看不到它自己，因此我們需要運用技巧，努力地將它放置在一定的距離之外，讓它成為自身的對象。」[10] 現代主義可說是與上述情況類似的集體運動，影響遍及文化各層面，使文化活動及事業成為它們自身的對象。在一次現代主義遭受攻擊的場合中——這類攻擊十分常見，這回的對象是1909年慕尼黑新藝術家協會聯展——馬克

[9] Plato, *Phaedrus*, trans. R. Hackforth, in *Plato: The Collected Works*, ed. Edith Hamilton and Huntington Cairns (Princeton: Princeton University Press, 1961), 229e-230a. 和其他地方一樣，柏拉圖在這裡有點狡猾。拿這段話和對話錄先前的說法做個比較：「我知道我的費德若斯。是的沒錯，我對他非常清楚，就像對我自己的身分那麼清楚。」這可能有多清楚呢？感謝我先前教過的學生魏絲忒（Elinor West），她告訴我如何看待對話錄中這些緊張的段落，根據她的說法，這些緊張部分正是對話錄的意義關鍵。希望她已成功地將這些發現有系統的組織完成。

[10] John Locke, *An Essay Concerning Human Understanding*, ed. A. C. Frazier (Oxford: Clarendon Press, 1894), 1: 8.

（Franz Marc）為這個風行全歐洲的運動做了最有力的辯護，他說現代主義是「明顯大膽的自我覺醒」[11]，所以它絕非某些病態心靈所顯現的病徵。於是現代主義時期成為自我批判的時代，不論是在繪畫形式、科學、哲學或道德各方面皆如此，再也沒什麼事是理所當然的，我們幾乎可以毫無疑義地確定，二十世紀是個變動不居的時代。藝術就是反映出這個文化整體的鏡子，但任何其他事物都有這個功能。就這層意思看來，屬於現代主義全盛時期思想家的葛林伯格，身兼哲學家及批評家的角色，他著墨最多的文化層面無非是繪畫方面的評論，其用力之深，無人能出其右：總之，他是個純粹繪畫的批評家，或是將繪畫視為一種純粹來探討的藝評家。

就葛林伯格看來，現代主義的內在驅力是徹頭徹尾的基本教義派。任何形式的藝術，包括繪畫和其他種種，都得要決定自己的獨特性為何──什麼東西是專有的特色。當然，如此一來，繪畫難免會「縮小其權限範圍，但卻可以將專屬於自己的地盤控制得更穩固」。因此，藝術的創作同時也就是對該門藝術的自我批判，這又意味著每一門藝術都要排除「任何可能被認為是從其他藝術的表達媒介借來的效果。如此一來，每一門藝術都能臻於『純粹』，並能在其純粹性中找到該門藝術的水準及其獨立性的保證。『純粹』意味著自我定義」。注意這段話裡所暗示的藝術批評議題：當一件藝術作品摻雜了屬於其他藝術形式的表達媒介時，就會被批評為不純粹。所以在評論這類混合藝術時，標準的反射動作就把它歸類於不是真正的繪畫，或甚至不是真正的藝術。這種本質論（essentialism）是我們這個時代道德批評的矩陣。而本質論的反義也一樣是個矩陣，這就代表我們已進入新的歷史時代。

[11] Franz Marc, "Letter to Heinrich Thannhauser," cited in Bruce Altschuler, *The Avant-Garde in Exhibition: New Art in the 20th Century* (New York: Abrams, 1994), 45.

　　現代主義的歷史就是淨化或說滌清屬性的歷史，要為藝術擺脫掉所有非其本質的成分。不論葛林伯格個人的政治理念為何，這樣的純粹與淨化主張勢必產生政治上的回響。在殘酷的民族主義鬥爭場上，這類的回響往返迴盪，不絕於耳，種族清洗的主張已成為全世界分離主義運動中令人不寒而慄的規則。如果說藝術上的現代主義在政治上的相似形是極權主義，實在是一點都不令人驚訝，因為獨裁主義的內涵就是強調種族「純粹」，其計畫程序就是剷除任何想像得到的「污染源」。葛林伯格寫道：「若某一主義的規範定得愈詳細，它就愈不可能容許多方向的自由。繪畫的本質性基準或成規，同時也是其限制條件，畫作必須符合這些條件，才有資格被視為畫作。」此外，像是有意強調政治類比的深度似的，葛林伯格在評論紐約現代美術館的一場展覽時明確提到：「目前相當普遍的極端折衷主義是不健康的，我們應予以反擊，就算冒著獨斷或褊狹的危機也在所不惜。」[12]葛林伯格本身就是個獨斷、褊狹的人，但獨斷與褊狹也屬於宣言時期的「症狀學」（symptomatology）（沿用葛林伯格喜歡使用醫學比喻的習慣）。你不可能一方面使用「純粹」、「淨化」及「污染」等語彙，同時又能以接受及寬容的態度從容以對。葛林伯格的觀點是從我們所謂的時代精神中擷取能量，這種態度在他的時代中並非異數，甚至在我們這個號稱相對、多元文化而且某種程度上容忍開放的時代裡，這種態度依然是當今紐約批評論述的特色。

　　事實上，葛林伯格有關「獨斷與褊狹」的評論乃寫於1944年，比〈現代主義繪畫〉（Modernist Painting）這篇偉大的表述還早十六年，也就是說，是在抽象表現主義及紐約畫派（New York School）

[12] Greenberg, "A New Installation at the Metropolitan Museum of Art, and a Review of the Exhibition *Art in Progress*," *The Collected Essays and Criticism*, 1: 213.

出現之前，葛林伯格也在之後和這兩派結下不解之緣，而這兩派對他的擁護與支持，也使他在藝評界的地位大為提高。《生活》雜誌曾在1949年8月8日登過一篇關於帕洛克的文章，內容引述一位「素養高深的紐約批評家」的話，將帕洛克描述為「二十世紀最偉大的美國畫家」。而事實上，同樣的觀點，葛林伯格早在1947年時就發表過了，他的措辭是：「帕洛克是當代美國最有影響力的畫家，也是可望成為繪畫大師的唯一人選。」甚至在更早的1943年，葛林伯格就曾對帕洛克展於佩姬古根漢美術館本世紀藝廊（Peggy Guggenheim's Art of This Century Gallery）的油畫作品大加讚許，他說：「在我看過的由美國畫家所畫的抽象畫中，〔帕洛克的作品〕是其中最優秀的之一。」其實葛林伯格早在1939年發表其劃時代的論文〈前衛與媚俗〉（Avant-Garde and Kitsch）時，就已形成他基本的歷史哲學觀。帕洛克那時正以墨西哥藝術為師，尤其受到奧羅茲科（José Clemente Orozco）[4]風格的影響，而當時唯一稱得上是美國抽象派的，幾乎就只有蒙德里安追隨者的幾何新造型主義（Neo-Plasticism）。以下就是當時葛林伯格所定義的前衛派藝術特色：

　　前衛派為了尋找絕對的形式，於是創造出「抽象」或非具象的藝術——和詩詞。前衛派的詩人或藝術家企圖創作一些單憑其自身就足以完美的東西來實際模擬上帝，就像自然本身就足以完美那樣，或像是地景——而非其圖像——本身就足以具有的美感那般，他們要表現一些**早已存在**、不用創造、並具有獨特意義的東西。藝術或文學作品的內容將完全消融於形式當中，再無法將它簡化為除其本身之外的任何整體或部分。[13]

[4] 奧羅茲科（1883-1949），墨西哥社會寫實主義壁畫家。

[13] Greenberg, "Avant-Garde and Kitsch," *The Collected Essays and Criticism*, 1: 8.

這麼看來，前衛藝術的目標彷彿是想藉由創作出一個附屬的實存（adjunct reality），來摧毀實存與藝術之間的區分，這附屬實存所擁有的意義並不比實存本身來得多，它的美學性質可比擬為許多自然界的事物，像是夕陽與海浪、高山與樹林、花草與漂亮人體等等。改述一下那句名言，藝術作品應該要**是**什麼，而非**意味著**什麼（A work of art must not mean but be.）。就哲學的真理而言，這是個不可能的理論，其不可能性在1960年代益加明顯，那個年代的藝術家創作出與實物全然無異的藝術品——我再次想到布瑞洛箱——如此一來，真正的哲學問題其實很明顯，那就是要如何防止藝術作品全然陷入實存的範疇裡去。要解決這個問題的其中一個小步驟就是要有一層體認：（正如葛林伯格所說）實存是不具任何意義的，但是（與他立場相左的是）藝術是有意義的。所以我們最多只能說，實存代表的是藝術所要趨近的極限，但如果藝術真的觸碰到這一點，它就不再是藝術了。葛林伯格曾在1957年寫了有關畢卡索的評論，他說：「就如同任何其他種類的畫作一樣，現代主義繪畫的成功要素就在於：在它被認定是一幅繪畫並被視為是一種繪畫經驗的同時，卻不會讓人意識到它是一件物質實體。」[14] 但這畢竟只是個一百八十度的轉變罷了，試問：一幅紅色的單色畫作要如何凸顯其藝術特質，而不讓人以為那只是一個塗滿了紅漆的平面而已？葛林伯格相信，藝術可以單獨而不需任何輔助地在人們眼中自我展現為一種藝術作品，但這些年來的藝術現狀使我們學到寶貴的一課，那就是實情並非如此，藝術作品與實物間的差別，再也不能單憑視覺上的檢視來區分了。

葛林伯格似乎也感受到這個難題，他在1948年寫了一篇名為〈架上畫的危機〉（The Crisis of the Easel Picture）的論文，描述了那

[14] Greenberg, "Picasso at Seventy Five," *The Collected Essays and Criticism*, 4: 33.

些推動現代主義的衝力噴發後所可能導致的後果。他認為這將傾向
於──「但也僅只傾向於」，他強調──「將畫作變成為相對而言
差別有限的平面」。所以最先進的繪畫，即整面塗滿的平面創作，
幾乎和一面牆沒有兩樣，頂多只能算是「裝飾──將某種壁紙花色
予以廣義發揮的創作而已」[15]。他提到，這種「將繪畫分解成純質
料、純感覺或更小單位的感覺的累積，似乎正回答了深藏在當代感
性裡的某種東西」，葛林伯格還舉出貼切的政治比喻，他說：「這
就像是所有的階層區隔完全消磨殆盡的感覺，經驗中的任何區域或
秩序都不再有內在或相對上的優劣之分。」不論這些言論真正的意
義為何，葛林伯格認為這對一直都是所謂進步發展之藝術史的傳達
媒介的架上畫而言，其後果就是藝術家在「不得不為」的情況下試
圖克服繪畫的哲學界線，但在這麼做的過程中，「藝術家們卻毀滅
了架上畫」。

　　談到「不得不為」，我必須再回到驅使我討論葛林伯格藝術哲
學的那股驅力，亦即歷史必然性的觀點。以下我將盡量用葛林伯格
的話來說明這個理論。他曾說：「詩人或藝術家將注意力從尋常經
驗的主題轉移開來，投注到其自身技藝的媒介上。」這實際上意味
著從再現轉移到物體，以及隨之而來的從內容轉移到平面或顏料本
身，至少在繪畫的例子是如此。葛林伯格堅稱這就是「抽象藝術的
開端」，但這是一種特殊的抽象，或所謂的**物質**（material）抽象，
在這裡，繪畫的物理性質──形狀、顏料、平面──都變成繪畫藝
術中無可避免的本質。我可以拿這種抽象跟所謂的形式抽象加以對
比，葛林伯格的名字與後者有著密不可分的關係。新造型主義就是
形式上的抽象。而就某一層的意義而言，帕洛克則屬於物質抽象的
範圍。在他1943年的評論中，葛林伯格談論了使帕洛克獲致這類效

[15] Greenberg, "The Crisis of the Easel Picture," *The Collected Essays and Criticism*, 2: 223.

果的「泥漿」（mud）手法（他把該手法追溯到美國畫家賴德 [Albert Pinkham Ryder] 及布雷克洛克 [Ralph Blakelock] 身上[5]），他說：「在帕洛克的大型作品中到處是泥漿。」葛林伯格還用了「白堊質的結殼」（chalky incrustations）這樣的字眼來描述，彷彿講的是某種地質現象。為了說明他的唯物論美學（materialist aesthetic）的論點，葛林伯格在1939年援引了幾位藝術家做例子，在我看來，這些例子都很不貼切。他寫道：「畢卡索、布拉克、米羅、康丁斯基、布朗庫西（Contantin Brancusi），甚至是克利（Paul Klee）、馬蒂斯及塞尚，都是從他們所處理的媒介中汲取主要的靈感。」在他發表於1940年的〈勞孔像新解〉一文中，他提到：「受到從音樂得來的純粹概念的引導，前衛藝術在過去五十年來達到了純粹的境界〔注意：這得回溯到1889年，也就是我認為現代主義確實已經開始的時候〕，並徹底地除去了它們活動的領域，這在文化史上是首開先例的。」如今純粹的特徵已定，二十年後的面貌也將是如此：「心甘情願的接受某特定藝術媒介的限制。」這和瓦薩利的敘述系統一樣，都是進步式的，就某方面而言甚至是發展性的：就好像是一則「對媒介的抵拒節節敗退」的故事。此外，葛林伯格還說「這個發展邏輯是無可阻擋的」，這句話雖然沒有引述完，但我將就此打住，因為我的目的只是要大家注意到葛林伯格在談論某個進步故事時所提到的歷史必然性這個概念，這則故事隨著架上畫的毀滅以及繪畫與牆壁再也無法清楚區隔而宣告結束。所以說，葛林伯格對藝術終結也有他個人的看法，事實上，任何用發展式的敘述結構來看待藝術史的人，都必定會有一套這樣的看法。

　　儘管葛林伯格所舉的例子和他的特性描述有所牴觸，但這對於他的敘述開展或許絲毫沒有影響。不管畢卡索在畫《格爾尼卡》

[5] 兩位都是美國十九世紀中葉到二十世紀初的浪漫派畫家。

（*Guernica*）時的心思想法為何，表達媒介的限制幾乎不在他的考量之內，他最在意的毋寧是戰爭的意義與人民的痛苦。米羅將他的畫作《靜物與舊鞋》（*Still Life with Old Shoe*）比喻為自己的《格爾尼卡》，他也不認為這幅畫作有任何方面是抽象的，他說：「西班牙內戰淨是砲火、死亡和行刑隊伍的場景，我的目的是要描繪這戲劇性且悲傷的時刻。」[16] 米羅不但極力駁斥加諸他身上的抽象藝術家的標籤，甚至還在晚年的一次訪談中，全然否定蒙德里安是一位真正的抽象畫家。依我之見，就算以上說法全都成立，也不會影響到葛林伯格那種徹頭徹尾的唯物主義，他在〈現代主義繪畫〉這篇廣受討論的文章中，表達了這樣的觀點：

> 　　寫實主義和自然主義藝術假裝沒有媒介的存在，用藝術來隱藏藝術，現代主義則是利用藝術來引起對藝術的注意。過去，藝術大師都是以負面的角度在看待繪畫媒介的限制，例如平面性、畫布的形狀、顏料的性質，而且通常只以隱含或間接的方式加以承認。在現代主義之下，這些限制都被看待為正面的因素，並得到公開的承認。馬內的作品是第一批現代主義繪畫，因為這些作品很坦白地宣示繪畫是在平面上所進行的活動。緊接著馬內的印象派畫家，也棄絕了打底和亮彩，讓觀畫者的眼睛能真正確定，畫中的色彩是來自顏料管或罐子。塞尚也犧牲了畫作的逼真或正確性，就為了要使他的繪畫及設計能更明確地適合四方形的畫布。[17]

[16] Joan Miró, *Selected Writings and Interviews*, ed. Margit Rowell (Boston: G. K. Hall, 1986), 293.

[17] Greenberg, "Modernist Painting," *The Collected Essays and Criticism*, 4: 87.

如果以上所言為真，我們就不難了解印象派第一次展覽時，那麼多的非議與排斥是從何而來了。但我想要強調一下馬內做為葛林伯格那非凡的歷史直覺的證據與開端的身分。斯賓格勒（Oswald Spengler）也認為在西方的沒落中，繪畫的**終結**的確與馬內有關，他說：「馬內的出現，使一切再次終結。」不管是終結還是開端，無論如何，很明顯的，馬內確實代表了某種深刻的改變。斯賓格勒曾問道：「畢竟，繪畫在過去兩百年來還活著嗎？它現在還存在嗎？我們絕不能為外表所騙。」[18] 現代主義的逝去，最近被人認同於「繪畫之死」，這個問題我將留待適當時機再加以處理。我目前唯一關心的焦點，就是要強調葛林伯格非凡的成就，儘管他認為「繪畫媒介的本質為平面性」這個觀點曾引起反彈，但他將藝術史的敘述提升至一個新的水平，卻是一項不容否認的貢獻。

行筆至今，請容我針對繪畫的筆觸（brushstroke）發表一下我的看法（也順便談一下其表現主義派的姻親，即滴流、塗抹、揮灑和揩擦等等），我一方面是把筆觸當做對葛林伯格觀點的局部肯定，但另一方面也把它視為葛林伯格可以採用的另一種選擇，用它來取代平面性，做為判定「繪畫之所以為繪畫」的標準。我突然想到筆觸在西方繪畫的整個主流歷史中，大多數時候必定是看不見的，它是大家都知道存在那兒的東西，但卻總是視而不見，就好像我們看電視時，也對螢幕的光柵視而不見一樣：所以，筆觸在繪畫創作中所扮演的角色，就和電視螢幕中的光柵一樣，都是一種把圖像帶到觀者眼前的工具，而本身並不構成圖像意義的一部分；而其

18 Oswald Spengler, *The Decline of the West: Form and Actuality*, trans. C. F. Atkinson (New York: Knopf, 1946), 1:288. 感謝哈克斯陶森（Chares Haxtausen）讓我注意到斯賓格勒的討論。

最終的目的，再一次套用電視的例子，就是要讓影像呈現的解析度越來越高，高到讓光柵從視覺的感知中消失，不過這部分比較像是一種光學機制，而不是美學成規。我所謂的「美學成規」，指的是一種忽視繪畫筆觸的默契。要形成這種默契很容易，因為在一般情況下，筆觸本來就不被認為是它所構成的圖像的一部分，再者，也是因為繪畫再現的模擬理論歷久不衰的威力，最後則是因為幻覺這個概念，在1870年代之前的整個繪畫歷史上，一直扮演著舉足輕重的角色。請容我針對這點詳加說明。

當1839年攝影發明時，畫家德拉霍許（Paul Delaroche）[6] 便曾提出著名的「繪畫已死」的說法。當他得知達蓋爾（Louis Daguerre）的發明時，他正在進行以藝術史為題材的三十呎油畫。不論該油畫顯示出怎麼樣的筆觸運用，它的表面看起來就像是攝影作品一樣，也就是說，好像未曾有過筆觸的痕跡似的。所以對德拉霍許來說，他當時一定以為他所精通的創作模式都能建立在機械原理上，一旦克服尺寸的問題後，機械便能製造出和他自己的作品全無二致的產品。他從未想過要問：「那筆觸是怎樣呢？」這個問題暗示了：相機並無法複製出由看得見、摸得著的筆觸所達到的那種畫面質感與觸感。德拉霍許的作品充分說明了我所謂的筆觸的不可見性，而且他本人也不賦予筆觸任何美學上的重要性，否則他就不會說出「繪畫已死」。

在印象派的畫作中，筆觸則明顯可見，雖然凸顯筆觸並非該流派的本意。印象派是想藉由視覺而非物理上的融合，以及並列的色點來達到色彩張力的效果，實際上色點並未真的糅合在一起。這些色點十分顯眼，像是可能出現在油畫草圖裡的樣子，但當這些作品被當做已完成的畫作展出時，其中便隱含了一種筆觸偽裝的概念。

[6] 德拉霍許（1797-1856），法國知名的歷史畫家和雕刻家。

所以對我而言有一件事顯而易見，那就是只有當幻覺主義從繪畫的基本目標上退下，而模擬也讓出界定藝術理論的地位時，筆觸才會有其重要性，在我看來，這等於是回頭追認印象派油畫的合法性。現在印象派油畫被接受的理由卻正是當時印象派畫家所否定的。其實在點畫派的作品中，觀者所應著眼的不是那些色點，因為該派所假定的理想情形是，色點應該要消失在明亮的影像中，只不過這種情況當然從未曾發生，因為人類的視覺運作有其限制。在我看來，要在下列這兩種情況下，上述現象才能實現：其一，當繪畫本身變成一種目的而非工具時，其二，當筆觸能顯示繪畫是要被看（look at）而非被看透（look through）時，「透」在這裡是取其「透明」之意。當以上條件實現時，我相信局內人與局外人、專家與觀眾的分野亦將同顯模糊。將繪畫視為繪畫**的過程**（see the painting as paint-ing），意思就是從藝術家的角度來欣賞畫作，差別在於：印象派畫家運用筆觸的目的，是希望它們能在觀者的感知中融為一體，所以從藝術家的角度來欣賞作品，意味著我們的欣賞角度，將由藝術家所假設的觀者的角度（如果幻覺確實運作的話）來決定。這和戲劇製作有異曲同工之妙，因為舞台的設置，也是根據**導演**所相信的有助於幻覺的方式來安排。很自然的，想讓觀畫者意識到筆觸存在的那種藝術本能，也一樣在戲劇的製作過程中運作著，其方法是讓戲劇生產的機制也成為戲劇經驗的一部分，比方說，讓我們同時看到幕前與幕後。但就我所知，不可能有任何戲劇家會讓這種本能擴張到整場戲裡只見後台工作人員在拉繩子或搬板子：這種情形就像是畫了一幅只有筆觸的畫作，而這正是抽象表現主義繪畫的標準模式。無論如何，隨著印象派繪畫的出現，局內人的觀點頭一次真正變成了局外人的觀點。此外，顏料成了主角，藝術家相信原本屬於畫家所有的樂趣，可以釋放出來成為觀者的樂趣，觀者就像畫家一樣，變成了顏料的愛好者。

如果我們接受葛林伯格唯物主義的美學觀點，現代主義時期始於印象派的這項論證便可以成立，理由正是因為他們讓色點或塗痕清晰可見，儘管印象派的繪畫題材，就如近年來的藝術史家所堅稱的一般，幾乎限於中產階級享樂的一面（也幾乎確實如此）。而類似的情況套用在梵谷身上也是正確的，不論我們受他的藝術圖像的支配有多深，還是無法不注意到他那彷彿刨挖過的表面。確實，我們從那清楚無誤的表面上所感受到的藝術家熱情，無疑是個重要因素，即便在我們這個時代，它仍持續不懈地強化了「這位藝術家」的浪漫形象，這也正是他的畫作能如此受歡迎的重要原因之一。

葛林伯格強調繪畫的平面性 ──「創作表面無可避免的平面性」── 因為「平面性是繪畫唯一不與其他藝術共享的創作特性」，而現代主義（根據他的看法）是一股根據各個媒介所獨有的、並因之得以和其他媒介有所區隔的特質來定義各個媒介的驅力。實在很難想像除了筆觸之外，還有什麼特質是繪畫獨一無二的 ── 即便缺乏筆觸也是某種繪畫的特性 ── 這正好和詩相反，缺乏筆觸是這個文類的特性（至少西方的詩是如此，東方的詩當然就是另一回事）。但這不重要。重要的是葛林伯格定義了一套接續瓦薩利歷史敘述的系統，但在他的敘述結構中，藝術的本質慢慢變成了藝術的主題。而且這一切都是在不知不覺中進行的，期間沒有人警覺到，我們應該談論整體媒介的提升這個問題，也沒人理解到它們已經造成了這樣的改變。「現代主義從馬內開始」這句話很像是「佩脫拉克開啟了文藝復興」，我的意思是，在這些關鍵性的歷史描繪中，不論是馬內還是佩脫拉克，都不知道自己的所作所為有這麼重要。可見新的意識層次的提升，也可以在當事人毫無知覺的情況下達成。當事人以為自己不過是承先啟後，接續前人的腳步，但其實他們已使先前的敘述產生革命性的轉變。「在現代主義時期中，藝術的進展方式與先前並無二致。」

　　當葛林伯格體認到藝術作品與實物之間已無法從外觀加以分辨，而且當歷史已走到必須放棄唯物美學，轉而擁抱意義的美學時，現代主義便走到了盡頭。再一次，我認為這是隨著普普藝術的到來而產生的。就像現代主義在其早期階段也常被攻擊說該派成員根本不懂繪畫，並因而飽受抵拒，在葛林伯格眼中，後現代主義根本不是一個新藝術時代的開始，而只是藝術唯物歷史中的一個不明光點，對他而言，現代主義的下一個階段是後繪畫性抽象派（post-painterly abstraction）[7] 時期。然而，或許最適合用來說明介於現代主義和我們這個時代中間的那段過渡期的，莫過於古典美學理論對現今藝術的適用性正逐日遞減。我將接著在下一章中詳加闡明。

[7] 後繪畫性抽象派，保留抽象繪畫的特性，但作品更有抒情味道，色彩流暢清晰透明，有時畫面如一層彩霧。代表人物有路易斯（Morris Louis）和法蘭肯哈勒（Helen Frankenthaler）。

第五章
從美學到藝術批評

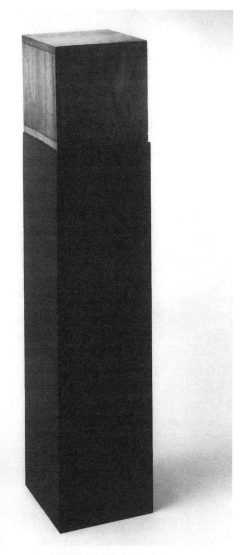

莫理斯《箱子與其製造過程的噪音》（1961）

　　叔本華（Arthur Schopenhauer）的哲學大作《意志與表象的世界》
（*The World as Will and Representation*）中，有一段探討了美與實用性
之間的關係，這兩者在叔本華看來是對立的價值體系。在本章一開
始，我打算藉這個段落引出我的正題。叔本華這段是在討論天才
（genius）的浪漫觀念，他將天才定義為獨立於意志的思維運作，因
此天才的創作毫無實用目的可言：

> 　　天才的作品可能是音樂、哲學、繪畫或詩，它沒有任何用處
> 或利益。所以天才作品的特色之一，就是無用和無利可圖；這
> 是他們專有的高貴特徵。其他所有的人類作品都只是為了維持
> 和緩解我們的存在而存在；只有我們在此討論的這些不是如
> 此，它們只為了自身的緣故而存在，並在這個意義上被視為存
> 在的……花朵。我們的心靈因此樂於享受它們帶來的愉悅，讓
> 我們藉以掙脫塵世的需求與欲望的沉重氛圍。[1]

在叔本華這部偉大又具有原創性的哲學美學著作中，美學與實踐考
量之間的分野是那麼地涇渭分明，以致讓「美學經驗本身可能具有
怎樣的實踐用處」這個問題，顯得十分愚蠢。關於實踐性
（practicality）的問題，一般是從某個個體或團體可能擁有的利害來
界定——在叔本華看來這指的是「意志」——但是康德卻在一本著
作（這本著作建立了一個包括叔本華在內的傳統，而且其影響力還
延伸到了現代，並仍在延伸當中）中寫道：「品味（taste）是一種
判斷的機能，藉由一種**完全不涉及利害關係**的滿足或不滿足來判斷

[1] Arthur Schopenhauer, *The World as Will and Representation*, trans. E. F. G. Payne (New York: Hafner Publishing Company, 1958), 2:388. 除非另外註明，否則文中所有叔本華的言論皆引自本書。

某個客體或某個表象它的方法。具有這種滿足的客體就稱之為
美。」²

　　叔本華堅稱「我們很少看到實用和美麗結合的例子」，這和美學
與實用性（utility）彼此脫鉤的情形類似，「所以最美的建築並非最
具實用性的；廟宇並非居所。」現代主義向來沒這麼嚴格。紐約現
代美術館就陳列了一些公認具有實用價值卻又能體現高雅風格（high
style）的美學原則的物品。巴恩斯收藏（The Barnes collection）[1] 就
是個好例子，讓我們在許多繪畫與雕刻的傑作中，見識到如假包換
的實用性。而震顫派教徒（Shakers）[2] 的家具似乎也明顯地融合了
美與實用性。當然，叔本華可能還是會問，美與實用性的關聯到底
有幾分。有些人可能會把火星塞看成美的物體，因為它有凸邊與光
滑的表面，因為它的金屬與陶瓷質材的分布比例非常漂亮，但不管
它有多美，這種美都無法滿足火星塞之所以存在所要滿足的那種利
害：如果你急著想要的是一顆能用的火星塞，那麼火星塞美不美這
個議題就無法存在，因為根據康德的說法，只有當它是一個「完全
不涉及利害關係的滿足的客體」時，才可以判斷它是美的，因為
「任何一種利害關係都會傷害到品味的判斷」³。那麼惱人的問題來
了：這種不涉及利害關係的滿足到底是什麼樣的滿足？如果沒有任
何利害關係需要它來提供的話，那到底是什麼構成了所謂的滿足呢？

² Immanuel Kant, *Critique of Judgment*, trans. J. M. Bernard (New York: Hafner Publishing Company, 1951), 45.

[1] 巴恩斯收藏，指收藏於巴恩斯基金會的藝術珍品，該基金會於 1922 由巴恩斯博士（Albert Barnes）創建，包含藝術學校及博物館，珍藏作品以早期的現代繪畫最為著名，包括雷諾瓦、塞尚、馬蒂斯和畢卡索等人的作品。

[2] 震顫派，美國的一個基督教派別，屬貴格會的分支，十九世紀時曾在美國實驗宗教性的團體生活，並因而知名。該派製作的家具以簡潔樸素的美感著稱。

³ Ibid., 58.

　　還是讓我們循著康德的說法，假定有一種「滿足自體」（satisfaction an sich），是「物自體」（the thing an sich）的哲學遠親。正如同「物自體」是獨立於其他事物而存在一樣，「滿足自體」的存在也一如古典美學家所堅持的那樣，不必依賴於可能的實際利益或它本身的滿意度。所以接下來的結論自然是，任何美學的考量，都被排除在功能或實用性的領域之外，而這個重大的結論，正是我們一直用來將以下行為合理化的根據，例如將裝飾與美化從建築設計的領域剝除，或將藝術補助從聯邦預算中刪除，因為根據定義，只要藝術作品在分類上仍屬於美學的範疇，那麼這項補助就是不必要的。就像是火星塞（有限）的美一樣，美可能只是這些特徵的意外副產品而已，因為這些特徵各有其清楚明白的實用理由。但在談到火星塞如何產生作用時，美就派不上用場了。

　　康德並沒有特意區分自然之美與藝術之美，他說：「自然之所以美，是因為它看起來像藝術；而藝術要配稱得上美，則須看似自然並被我們意識為藝術。」[4] 所以美的判斷標準應是恆常的，不論對象是美的藝術或自然的美，雖然在判斷一件作品是否為藝術時，我們難免會遭到幻覺蒙蔽而犯錯，但就它的美而言，我們卻不可能出錯——「美的藝術一定**看**似自然」。儘管叔本華特別強調天才說，但他也在一般不被認為是天才創作的事物上，看到了美與實用性的脫節現象，他說：「外觀高大健康的樹是結不出果實的；倒是矮小、其貌不揚、發育不良的樹能結實纍纍。同樣地，著名品種的玫瑰開花並不茂盛，反而是沒有香味的野生小玫瑰才會朵朵盛開。」叔本華這條思路有其危險性存在，因為這麼一來好像認定實用的東西必定平凡，甚至醜陋。如果你知道德文的 gut（好）／

[4] Ibid., 149.

schlecht（劣）之的差別，與 gut（好）／böse（惡）之間的差別是不同的，也許你就不難體會叔本華想法的可怕所在。「好」（good）同時是「劣」（bad）和「惡」（evil）的對立面，叔本華的高徒尼采在他的《道德系譜學》（*The Genealogy of Morals*）一書中告訴我們，所謂的「好」，就是主人自詡的身分標誌，憑藉的是界定這個身分的特質——奴隸當然會把這些特質稱為「惡」。但至少，這些特質不會是「劣」，不像奴隸那樣，是「矮小、其貌不揚、發育不良」的人類。不過不管是對康德或叔本華，我的興趣都在於引出以下的想法，亦即：在藝術美與自然美之間，並無明顯特別的界線。因為——拜那些不斷教誨我們美與實用性乃斷然二分的人所賜——這已從哲學美學進入到影響更為深遠的藝術批評的實踐形式，可視為區別好藝術與劣藝術的判準。畢竟，除了「知道自身正在經驗的這樣東西是藝術」之外，並沒有其他方法可以區分自然之美與葛林伯格所謂的「藝術之質」（quality in art）[5]：美的藝術就是好的。如果藝術缺乏美或「質」，它就是**劣的**。

但「知道自身正在經驗的這樣東西是藝術」這個界定標準，應該要加上一句警語，那就是：如果美對藝術品及其他事物都是恆常不變的，美就不會是藝術概念的一部分，雖然在康德的時代，人們理所當然地認為藝術作品就該是以美為目標，而且美是藉由它們的存在而隱含其中，即便這些藝術作品的目標未必總能達到[6]。讓我們繼續用火星塞來說明。在康德的時代，火星塞還不存在，但就算已經存在，它也不可能成為藝術品。火星塞在那時之所以尚未出

[5] Greenberg, "The Identity of Art," *The Collected Essays and Criticism*, 4: 118.
[6] 藝術可以成功達到康德所說的另一層目標——崇高（sublime），但這個層次的目標也不是藝術獨享，自然的事物也包含了這個層次。

現，是因為工業製陶及冶金的發展，還沒成熟到可以製作出火星塞，更別提需要使用火星塞的那種機械裝置——內燃機——當時的人連想都還沒想過。但我們不妨想像一下，假如有一顆火星塞脫離了時間軌道，並在1790年被某個哥尼斯堡（Koenigsburg）[3] 的樵夫撿到。它在當時不可能滿足任何利害關係，因為在一百五十年前，能讓它發揮功用的內燃機還沒出現，所以它大概只具有引人好奇的價值，就像十六世紀時偶然飄到歐洲海岸的椰子果實，會被認為是具有某種神奇的魔力。不過這顆時空錯置的火星塞，倒是可以在腓特烈大帝（Frederick the Great）的珍寶閣（Wunderkammer）中找到安身立命之處，它在那裡成為靜觀默賞（contemplation）的對象，被迫變成與利益無關的東西，因為除了拿它來靜觀默賞之外它沒別的用處，或許還可以當個文鎮吧！於是，這顆火星塞幾乎完全符合康德對美的定位——「無特定目的的目的性」：也許它看起來太實用了，不像只是個裝飾品，但是沒人想得到該怎麼用它。

　　無論如何，以1790年的藝術狀態而言，火星塞絕不可能被當成藝術品。不過今天，拜杜象（Marcel Duchamp）在大約1917年的那場惡作劇式的革命之賜，火星塞卻可能被當成藝術品，只不過並不是因為它的美。杜象之所以找上現成品（the ready-made objects），主要是著眼於他們美學上的非描述性，他以實例告訴我們，如果它們是藝術品卻不具備美的特點，那麼「美」就沒有資格成為界定藝術的判準。我們還可以說，上述體認正是傳統美學與今日的藝術哲學或實際的藝術實踐之間，有著明顯鴻溝的原因。不過，在杜象於1917年獨立畫家協會（The Society of Independent Artists）的展覽上匿名展出那個題為《噴泉》（*Fountain*）的小便斗時，這條界線在一般人的意識中還相當模糊。甚至連平時和杜象走得很近的成員，如

[3] 哥尼斯堡，位於今日德國，是康德的出生地。

亞倫斯伯格（Walter Arensberg）[4] 等人，都覺得杜象是要大家注意
小便斗白色表面的光亮之美。這就像是說，某個藝術家的哲學本意
是要將美摒除於藝術之外，結果卻被誤解為他要把藝術作品簡化成
康德或叔本華式的美感對象！亞倫斯伯格與藝術家貝洛斯（George
Bellows）在1917年曾有一段爭論被人記錄下來，亞倫斯伯格說：
「一種可愛的形式於是被顯露出來，不再受限於其功能上的目的，
這顯然是一項重要的美學貢獻。」7 但在1962年，杜象寫信給利希
特（Hans Richter）[5] 表示：「當我發現『現成品』時，我的目的是
想洩美學的氣……我把瓶架與小便斗當成一種挑釁拋到觀眾眼前，
沒想到他們還是從它們美學上的美來推崇它們。」8

　　葛林伯格是我們這個時代眾所公認最主要的康德派藝術批評
家，他不曾更不耐把杜象視為一位藝術家，但我現在打算從「美感
對象與藝術作品之間的差別」這個背景來探討葛林伯格的成就，我
認為這項差別十分重要，杜象把它當成其志業的核心，但葛林伯格
卻認為那在哲學上幾乎無足輕重。葛林伯格承認康德對藝術的品味
很差，藝術的經驗也很貧乏，但他認為「儘管康德難免有**失言**的時
候，可是他的抽象思考能力仍使他在《美學判斷力批判》（*Critique
of Aesthetic Judgment*）中，建立了有史以來最完善的美學基礎。」9 我
亟欲從這個角度來討論葛林伯格，因為在一個幾乎是由杜象所定義
並將杜象視為其孕生思想家的藝術世界裡，葛林伯格所使用的藝術

[4] 亞倫斯伯格（1878-1954），美國作家及收藏家，與紐約的達達運動關係密切。

7　Steven Watson, *Strange Bedfellows: The First American Avant-Garde*, 313-14.

[5] 利希特（1888-1976），德國前衛派畫家、拼貼家與電影實驗者。

8　Marcel Duchamp, "Letter to Hans Richter, 1962," in Hans Richter, *Dada: Art and Anti-Art*
(London: Thames and Hudson, 1996), 313-14.

9　Greenberg, "Review of *Piero della Francesca and The Arch of Constantine*, both by Bernard
Berenson," *The Collected Essays and Criticism*, 3:249.

批評方法變得極有問題。葛林伯格的美學哲學由克萊默（Hilton Kramer）和他的期刊《新判準》中的作者加以延續發揚，其中心主旨就在於「藝術之質」（quality in art）這個課題，而所謂藝術之質，在克萊默看來就是美學之質，但杜象及其追隨者（我也是其中之一）恐怕會另有他解。我不確定是否有人能提出一種「統合一致的關於藝術之善（artistic goodness）的田野理論」，因此我也無法確定那些被葛林伯格譽為具有美學之善的作品，是否有人能用別種方法來解釋其藝術之善。但至少有件事我能確定，那就是將缺乏葛林伯格所謂的美學之善的作品草草歸之為藝術上的壞作品，是一種不好的批評做法。如果無法取得統合一致的理論，那麼藝術批評的實踐就會非常分歧。至於這種分歧是否有必要進一步變成一種本質上的衝突，目前仍屬未定，或許我們仔細檢視一下葛林伯格試圖將自己的批評實踐植基於康德式美學上的做法，將有助於我們做出決定。但這種衝突的存在，給了我們理由去檢視導致這種衝突的美學理論背景：一個會在應用上產生衝突的理論，本身也必定是矛盾的，就好像一套定理或公式如果會產生牴觸的結果，便表示它一定是不一致的。但這個衝突在過去數百年來一直被一個歷史意外過濾掉了，那就是美學在這段藝術於實踐和概念上都顯得格外穩定的時間內，奠定了其學門的地位，在這數百年間所發生的藝術革命，本質上都是對先前藝術情境的反動，康德時代的洛可可到新古典主義是如此，叔本華時代的浪漫主義到前拉斐爾派也一樣。現代主義悄悄地開始於1880年代，但現代主義並未特別迫使美學家們去重新思考它們的差異，如我們所看到的，那種適用於塞尚和康丁斯基的美學，甚至也可以拿來套在杜象身上。但對於1960年代後的藝術——即我在別處所說的「藝術終結後的藝術」——美學似乎顯得愈來愈捉襟見肘，其徵兆之一，就是開始傾向於拒絕承認非美學或反美學的藝術作品具有藝術地位。這和否定**抽象**藝術為藝術的反射思考是平行

的，而這個情形，正是做為抽象藝術倡導者的葛林伯格所須面對
的。這場短暫的危機後來藉由修正「藝術必須是模擬」的理論而得
到克服，這次適當的修正——主要是由古典美學藉由它所堅持的藝
術美與自然美之間的微弱差異所促成——使「一切最重要的就是美
學之質」這點，在今日成為未定之論。但古典美學理論再也無法適
用於「藝術終結後的藝術」，主要是因為後者似乎對美學之質不屑
一顧：就古典美學而言，這正是拒絕稱它為藝術的原因所在。一旦
「藝術終結後的藝術」做為一種藝術的地位得到確定，做為一種理
論的美學，顯然到了非大肆整修不可的時刻，如果它還想插手處理
藝術的話。在我看來，這就意味著美學與做為這門學科之缺席基礎
的實踐之間的區分，不免要大幅地改弦更張。不過，讓我們暫且再
回到以美學為根本的藝術批評領域，來討論一下葛林伯格的觀點。

　　葛林伯格從閱讀康德的作品中得到兩點啟示。其一是建立在一
道著名公式上，關於美的判斷與規則的運用之間的關係。「美的藝
術的概念不允許對某產品之美的判斷源自於任何這樣的規則，亦即
有一概念做為其決定基礎的規則，也就是說，有一種生產可依之成
為可能的方法概念做為其基礎的規則。因此，美的藝術無法自己設
計出它可據以得出其產品的那種規則。」[10] 對葛林伯格而言，批評
的判斷是在規則的中止中運作：「藝術之質絕非可以靠邏輯或論述
來確定或證明，這個領域中唯一的規則是經驗——以及，這麼說好
了，從經驗中得出的經驗。自康德以降，所有嚴謹的藝術哲學家莫
不以此為結論。」[11]

　　所以，「我們迄今所擁有的最令人滿意的美學基礎」，不折不
扣就是這個葛林伯格自認為正在實踐的最令人滿意的藝術批評的基

[10] Kant, *Critique of Judgment*, 150.

[11] Greenberg, "The Identity of Art," *The Collected Essays and Criticism*, 4:118.

礎。葛林伯格十分以自己的好品味自豪，他認為這部分是天性使然，部分靠的是經驗。「閱歷豐富的雙眼只會受到藝術中明確肯定的好所吸引，知道它在那兒，其他任何東西都無法滿足。」[12] 簡而言之，任何非「滿足自體」的作品，都無法滿足它。如果有人追問藝術的好處是什麼——藝術對什麼有利——時，這位康德派的藝評家就得轉個方向，把這問題當成是一種哲學誤解。那些深信藝術只為了美學滿足而存在，只為了「滿足自體」而存在的評論家們，會用誇張的語氣回說：「實踐性和藝術有何關係？」於是，將美與實踐分隔開來的那道邏輯鴻溝，也同樣將藝術與任何實用的東西分隔開來。康德的美學對這位保守的當代批評家而言，無疑是相當適合的，因為兩者都認為任何利用藝術以期達到功能性目的的人類企圖，尤其是政治目的的企圖，都不是藝術，應該被摒除於藝術的門外。這位保守的評論家用充滿修辭學的語氣問道：「藝術和政治能有什麼關聯呢？」，答案是肯定而堅決的：「毫無關聯！」

葛林伯格所領悟到的第二個康德派的啟示，得自於對康德系統中的深層理性，那就是美與實踐是涇渭分明的兩回事，因為美的判斷必須具有潛藏默會的普遍性（tacit universality），但普遍性與利益是無法相容的，也因此與實踐性無法相容。康德曾寫過：「在所有可以被我們用來描述某樣事物為美的判斷中，我們不容忍其他不同的意見」，這不是一種預測，認為「人人都**將**（will）同意我的判斷，而是他**該**（ought）同意」[13]。康德首創一個特別的觀念，他稱之為「主觀的普遍性」（subjective universality），這個觀念是建立在一種特定的**共通感**（sensus communis）假設上，這種共識能在其體系中的道德判斷與美學判斷之間提供一種勢均力敵的形式。從這種

[12] Ibid., 120.

[13] Kant, *Critique of Judgment*, 76.

美學判斷的默會普遍性中,葛林伯格領悟到藝術是個整體(art is all
of a piece)的論點。他尤其著意於強調,在我們的美學經驗中,抽
象藝術與具象藝術並無任何區分。別忘了,在葛林伯格著書立論的
那個時代,當時的評論家對抽象畫仍充滿疑慮,甚至還打算主張抽
象畫與具象藝術的欣賞經驗是不同的。針對這點,葛林伯格曾在
1961年寫道:

> 經驗本身——經驗是藝術唯一的上訴法院——已告訴我們抽
> 象藝術也是良莠不齊的。經驗也顯示出,實際上,某種藝術中
> 的好作品,總是跟其他所有種類中的好作品更為相似,而與其
> 同類藝術中的壞作品較不相像。儘管外貌差異甚大,但蒙德里
> 安或帕洛克的好作品與維梅爾(Vermeer)的好作品的共同性,
> 這多於與達利的壞作品的相似處〔在葛林伯格眼裡,達利的作
> 品一無是處〕。而達利的壞作品不僅與帕里斯(Maxfield Parrish)[6]
> 的壞作品相似,與一幅差勁的抽象畫更是雷同。14

葛林伯格繼續指出,不肯努力去經驗或欣賞抽象藝術的人,「根本
無權對任何藝術種類發表意見,更別說對抽象藝術了。」這些人之
所以無權發表意見,是因為他們「根本未曾在抽象藝術經驗的蒐集
上花過心思,而且不論他們在其他藝術領域中的經驗有多少,都一
樣無權置喙」。換句話說,葛林伯格的意思就是,所謂對藝術具有
嚴肅的興趣,就是對藝術裡的好作品具有嚴肅的興趣。「不管是對
中國藝術、西洋藝術還是具象藝術,我們都不該照單全收,而應該
只接受其中的好作品。」葛林伯格的第二個啟示告訴我們,不論藝

[6] 帕里斯(1870-1966),美國黃金時代的著名插畫家。

14 Greenberg, "The Identity of Art," *The Collected Essays and Criticism*, 4:118.

術的種類為何，「經驗老到的眼睛」（practiced eye）都能夠區分出藝術的優劣，不受任何時空環境、知識或傳統的左右。在國內，擁有這種美學慧眼的人比比皆是。最近就有一位著名的美術館館長宣稱，儘管對非洲藝術一無所知，他還是可以單憑他的好眼力，分辨出其中的好作品、更好的作品和最好的作品。

葛林伯格在藝術批評方面的長處與弱點，都是從他所提的這兩點啟示中衍生出來。例如，他堅信藝術中的好作品比比皆是，而且極為類似，正因如此，他才能在同代人依然昏聵盲目之際，就展現出對好藝術的開放心胸，也才能在第一時間，便認定帕洛克是位偉大畫家的事實。在1940年代抽象繪畫形成的過程中，幾乎沒人做好準備要接受帕洛克的作品，可是葛林伯格居然有能力在這位藝術家還讓很多人感到驚世駭俗之際，就察覺到其作品是藝術中的好作品——甚至宣稱它是偉大的藝術——這點讓我們在今日回顧時，不得不承認葛林伯格確實較其他批評家來得突出獨到。這起事件為藝評界樹立了一個判準：所謂好的藝評家，就是可以做出類似發現的藝評家。可是這項判準卻不可避免地為隨後的藝評實踐帶來了有害的負面後果：挖掘新人似乎成了藝評家的任務，好證實他或她的確具有識人的「慧眼」，這使得藝評家的角色變成某位藝術家的擁護者，其地位會隨著該名藝術家的聲望高低而起伏，因為他已經把自己的藝評名聲押在他身上。於是，藝評家忙著在那些沒沒無名或成就受到低估的藝術家中尋寶，這給了非主流藝廊、藝術新秀和投機商人不少希望，並讓生產系統保持活力不致僵化。其相反的情況就是，萬一某位原來遭藝評家反對或不看好的藝術家，最後卻出類拔萃，成就非凡，藝評家也得自承藝術的慧眼不夠銳利了。這其中的原因，經常就和葛林伯格解釋抽象主義一開始受排斥的例子是一樣的，就是會有一些固執己見的批評家——此處葛林伯格指的是《紐約時報》的那位可怕的約翰・康那德（John Canaday）先生——基

於某種藝術本質的先驗理論，例如藝術一定必須是具象的，而不願
張開雙眼。那位被葛林伯格點名為「抽象藝術的反對者」也會提出
辯解，認為抽象藝術的經驗不能算是**藝術的**經驗，「而且正確地
說，抽象藝術的作品也不能歸類為藝術。」[15] 以此類推，顯然是有
某種藝術的先驗定義在背後作祟，才讓那些討厭印象派的人無法從
該派的油畫中看出美善，或是讓那些人無法從後期印象派的繪畫中
看出美善，因為它們的構圖怪異而且用色獨斷。以上說法給人的感
覺是，只要人們願意**張開雙眼**，以及同樣重要的，敞開心胸，不帶
成見的接受藝術慧眼的判斷，那麼最終就不會有南轅北轍的分歧
了，就像康德說的：「藝術之質絕非只是私人經驗。」葛林伯格也
寫道：「確實有共通的品味存在。不管在任何世代，最好的品味都
是那些在藝術領域花了最多時間和心力的人的品味，這些最好的品
味在某些由它們所裁定的範圍內，總是一致的。」如果每個人都能
培養開放的心胸，並且——套一句他最喜歡的用語——下苦工充
實，最終的歧見就不會太大了。

　　人們經常用漫畫式的誇張手法，將葛林伯格品畫的模式歸納
為：一，心智不應自囿於理論；二，信任長久累積的視覺經驗。在
葛林伯格逝世週年的一場紀念會議中，畫家歐利茨基（Jules
Olitski，葛林伯格晚年對此人十分推崇，讚譽他是當代最傑出的畫
家）描述了這位藝評大師拜訪他工作室時的固定模式。葛林伯格會
背對著他要看的新畫作，走到適當的距離停下，隨後突然轉身，在
任何既有理論都還來不及介入心智的剎那，用他那雙慧眼做出判
斷，彷彿是在進行一場視覺反射傳遞與思想速度之間的競賽。有
時，他會蒙上眼睛，等待最適當的觀看時機。關於葛林伯格的類似
軼事不勝枚舉，他的這些動作也成了工作室及藝廊的標準賞畫步

[15] Ibid., 4:119.

驟。霍文（Thomas Hoving）在擔任大都會博物館（Metropolitan Museum of Art）館長期間，曾購買了兩件館藏，一件是委拉斯蓋茲（Velasquez）的《璜・巴喜雅》（*Juan de Pereija*），另一件幼羅發羅尼奧斯的雙耳甕（krater of Europhronios），即後來知名的大都會「百萬之甕」，霍文曾為這兩項購買案極力辯護，而其理由正是：那是他有生以來所見過最漂亮的藝術品。購買第一件館藏時，霍文堅持要等到照明弄到恰到好處時才肯看畫，一看之後立刻下令買下，它「打中我了！」[16] 當他看到正確照明下的那件作品時，眼中想必是溢滿了先於概念化的美。購買第二件館藏時，他也堅持要等它拿到自然光下時才願意看它。就憑著這種第一瞥的直覺，他決定買下這兩件作品，雖然他還是得向董事會說明作品的出處及證實其確為真品，但最後令他拍板的，還是他那雙慧眼的鑑定。

　　葛林伯格對藝術品發表看法時，除了約略表示喜歡或反對之外，幾乎別無意見。在他晚期的一次訪談中，這點表露無遺，那次訪談收錄在《評論論文集》（*The Collected Essays and Criticism*）的最後一篇文章中，他對經驗的權威深信不移，並奉之為教條。文中問到主流與非主流藝術流派的區別時，他的回答是：「兩者間確實存在著區分的標準，但這些標準都無法具體行諸文字，就如同好與壞的藝術也非言語所能形容一般。不同的藝術作品會讓你感動的程度多一點或少一點，如此而已。在這方面，語言常是多餘的……沒有人可以把對藝術和藝術家的看法像開處方簽似的一樣樣列出來。你只能等著看——看那位藝術家做了些什麼。」[17] 特別的是，葛林伯格甚至還把藝評批評視為是某種形式的藝術創作，以他一向對規則所

[16] Thomas Hoving, *Making the Mummies Dance: Inside the Metropolitan Museum of Art* (New York: Simon and Schuster, 1993), 256.

[17] Greenberg, "Interview Conducted by Lily Leino," *The Collected Essays and Criticism*, 4:308.

持的懷疑態度，有此想法也是意料中事，畢竟，這是康德為了與藝術天才有所關聯所找出來的定位，當然，康德也承認在品味與天才之間，也就是在他所謂的「一種判斷的才能和一種非生產的才能」之間，是有差別的。葛林伯格對藝術創作的品評，用詞都極為簡短，但確都是肺腑之言，這種藝評風格和某種同樣發自內心的畫風十分吻合，這個流派就是抽象表現主義，葛林伯格總被認為是該派的評論家，雖然這樣的標籤令他頗感困擾。葛林伯格能享有今天這樣的藝評地位與聲譽，絕不是光靠咕噥幾句或做幾個表情就能達到的。像他針對1943年11月帕洛克在佩姬古根漢美術館本世紀藝廊的首展所作的評論，內容就十分有啟發性。當然，在那之前，葛林伯格早在參訪帕洛克的工作室時，就看過他的一些作品，而且當時的情形很可能和先前歐利茨基在葛林伯格死後所描述的動人有趣情形差不多。但在這篇評論中，他說明了帕洛克的作品之所以是好作品的原因，儘管確認其好壞的依據是他那雙明辨優劣的眼睛，以及——你或許可以加上——其他幾位他所欣賞人士的一致推崇，像是克瑞斯納（Lee Krasner）、霍夫曼（Hans Hoffman）、蒙德里安與佩姬古根漢本人，這些人的背書，絲毫無損葛林伯格應得的讚譽。藝評家的工作最終是要論斷何謂好與何謂不好，而它們所仰賴的就是眼睛的判斷，亦即所謂的第七感：判別藝術之美的感知。如果我們把上述觀點視為我所謂的**反應式**批評（response-based criticism），那麼承繼這項傳統的那些藝評家們，在撰寫藝評時所投注的哲學思考，可說遠不如葛林伯格。

　　葛林伯格實際上在1960年代晚期就不再撰寫藝評，我們很難不假設他這麼做的主要原因，是因為他的藝評生涯自始至終未能緊抓住「凡事皆可為藝術品，藝術品無特定形式，凡人皆能為藝術家」的這個藝術實踐原則來發揮，這個原則是當時兩位最具影響力的藝術思想家沃荷及波伊斯（Joseph Beuys）大力主張的，為了貫徹這項

原則，沃荷甚至發表了「數字著色」（paint-by-the-numbers）畫，表示這些作品看起來可以是任何人都畫得出來的。威廉・菲力浦（William Phillips）在他的回憶錄中曾提到，葛林伯格是個特出的平等主義者，也就是說他當真認為任何人都能從事繪畫，他也曾試圖影響菲力浦，要他習畫，但菲力浦實在受不了顏料的味道，這才作罷。我也曾聽葛林伯格的遺孀讀出一封他在三十多歲時所寫的信，筆觸雖然生澀，但情意卻真摯感人，內容主要是描述他個人最初在繪畫方面所下的功夫。他自認自己的作品很棒，甚至還說繪畫對他而言就像「性交」一樣自然。但他並不是個本體論的平等主義者，對沃荷的「數字著色」畫他的評語肯定是負面的，因為那和他從康德身上所學到哲學並不一致：他們只是照表操課，到了該上紅色的號碼就塗上紅色顏料，如此而已。當然，沃荷在創作這些作品時，並非真的照著什麼規則，但就算他真的是依號碼照表操課然後將成果呈現出來，這和他做為一位藝術家的直覺也是一致的。我們現在就暫且假設他是這麼做的，然後將這件作品展示出來。我們的眼睛，那雙經驗豐富的慧眼，將無法看出按照號碼著色的那個人是個**藝術家**，因為最後的成品看起來就和實物（那種任何養老院的老人都做的出來的東西）沒什麼兩樣，而且也將繼承後者既有的美學之質。然而，就藝術之質而言，沃荷那件作品和尋常的按數字著色畫還是大不相同的。沃荷或許會說任何人都能當藝術家，對於繪畫必須是藝術家撕扯靈魂的嘔心瀝血之作的說法，也可能一笑置之。老人安養中心那位退休的電車收票員，他畫數字著色畫的確只是單純的照表操課，目的是想畫出比較漂亮的圖畫。至於沃荷，假設他讀過康德的話，說不定還能透過這些數字著色畫對康德的第三批判發表評論哩！

　　普普藝術，或者說大部分的普普藝術，基本上是從商業美術而來，像是插圖、商標、包裝設計、海報等等。而設計出這些色彩繽

紛的宣示圖像的商業藝術家本身，原本也就具有不錯的慧眼。德庫寧（Willem de Kooning）曾經是個招牌畫家，我們很難想像，當他將招牌繪畫的特殊技巧挪用到純美術上時，他沒同時運用那雙讓他成為一位成功招牌畫家的慧眼。有個相反的例子也挺有啟發性，那是當華鐸（Watteau）在替他的商人朋友吉爾聖特（Gersaint）畫招牌時，挪用了使他成名的宴遊畫（fêtes galant）中的技巧和眼光，那幅畫確實曾掛在吉爾聖特的藝廊前面好一段時間，用來展示藝廊內的景象，那是華鐸的最後一幅作品，也是他最偉大的傑作。《吉爾聖特的招牌》（*Ensigne de Gersaint*）可說是「藝術不為實用服務」這則美學第一信條的意外反例；這幅畫可能跟十八世紀的巴黎招牌傳統十分吻合。不過我真正要說的是，這類商業上的努力與成就，是被某個具有慧眼的人挑選出來的，他在看到康寶罐頭的商標或布瑞洛肥皂箱的設計時說道：「就是它沒錯！」在進行他們的仿真創作時，普普藝術家挪用了那些已通過某種美學測試的設計──這些設計之所以雀屏中選，是因為藝術家認為它們能引人注目，或能傳遞該項產品的訊息，或諸如此類的。但普普藝術之所以成為高尚藝術，而不止停留在商業藝術的層次，主要原因並不在於使其成為成功的商業藝術的美學之質，就算有，也只是偶然的例子而已。而且普普藝術──做為一種藝術類型的普普藝術總是讓我感到興奮──的藝術評論也和呈現在眼前的內容無關，因為呈現在眼前的內容只能解釋它做為一種商業藝術的利害與價值。單憑雙眼，是無法解釋其間的差異。

　　這個標準也適用於大部分六○及七○年代的藝術，以及九○年代的作品。（八○年代是一段有些倒退的時期，因為繪畫又再度回復為藝術創作的主流模式。）從那時開始，破毛氈、碎玻璃、鉛塊、碎裂夾板、粗陋扭曲的電線、泡過乳膠的乳酪、泡在乙烯基裡的繩子、霓虹標誌、影帶監視器，以塗抹了巧克力的乳房、栓在一

起的男女、遭鞭笞的肉體、撕裂的服飾和倒塌的房屋等等，全成了
藝術家用來表達的媒介，面對這類光怪陸離的作品，康德派的藝評
家們不是啞口無言，就是氣急敗壞地加以譴責。

　　我們就舉個六〇年代的重要作品，莫理斯（Robert Morris）的
《箱子與其製造過程的錄音》（*Box with the Sound of Its Own Making*,
1961）。那是一個木製的立方體，木工並不特別精緻，箱子裡有捲
錄音帶，裡面的內容是木箱製造過程的敲打、鋸木等噪音。這捲錄
音帶就像是這個箱子對它自己從無到有的記憶，這件作品最最起
碼，是想對「心・體」這個問題發表一點看法。葛林伯格不知如何
面對這樣的作品。他在1969年，以簡直令人不敢相信的遲鈍寫道：

> 　　無論以任何媒介出現的藝術，若在經驗它的同時，將其抽絲
> 剝繭到基本作為的層次，最後總是經由關係（relations）及比例
> 達到自我創造的目標。也就是說，藝術之質完全建立在受到啟
> 發的、感受到的關係或比例上，別無其他。某個外形簡單樸素
> 的木箱，如果能享有藝術的地位，也必定是因為上述因素；若
> 無法享有藝術的地位，問題也絕不是出在其外表的平庸無奇，
> 而是其比例甚至大小無法給人啟發與感受。這個批評標準適用
> 於任何形式的「新奇品」藝術（novelty art）……如果作品的內
> 在關係無法讓人真正感受到，藉以得到啟發與新發現，那無論
> 作品本身有任何新鮮非凡的創意，也是枉然。上乘的藝術作
> 品，不論它是跳躍、閃爍、爆裂，或是幾乎看不到、聽不到、
> 破解不了，都必定會展現出「形式的正確」。[18]

[18] Greenberg, "Avant-Garde Attitudes: New Art in the Sixties," *The Collected Essays and Criticism*, 4:300.

「在這個範圍內，」葛林伯格往下說道，「藝術依然是不變的……除非藉由藝術之質，否則任何作品都不可能真正**成為藝術**。」[19] 莫理斯的作品既傑出又有啟發性，當然具備做為一種藝術的「質」，但恐怕是不符合以「形式正確」為定義的「質」。葛林伯格認為六〇年代的藝術在表面之下的同質性很高，甚至到了單調無聊的地步。他甚至大膽地將這種共通風格認定為「渥夫林會稱之為線性」的那種東西[20]。在這篇晚期的文章中，他評論的口吻相當尖銳、嘲諷，甚至不屑一顧。這不正是我們所認知的，每當藝術界發生革命的時刻，難免會出現的那種反應：認為藝術家只是故做驚世駭俗之舉，或是藝術家根本忘了作畫的原則，甚至說他們的創作心態根本只是個桀驁不馴的小孩。不論這篇文章對其聲譽是增或減，在他生前最後三十年的時間裡，他都是一本初衷，未曾改口，甚至在1992年，我還聽過他發表幾乎一樣的看法。藝術已經歷過革命的時刻，以往那種從美學輕易轉到藝術批評的做法已不復有效。六〇年代的革命對批評實踐造成巨大的改變，美學若想與藝術批評再度產生關聯，只能順著這個巨變修正其原則與方向。

接著，我想針對葛林伯格從康德美學所得出的第二項啟示加以評論，因為它也和第一個啟示一樣，使藝術批評陷入難以解脫的困境，儘管這個情形晚了數年才趨於明顯。這個啟示堅持「藝術的恆常不變性」，這點葛林伯格在1969年的一次訪談中又再次加以肯定。他想承認美國人的品味在過去幾年來已漸趨成熟，「但堅持這點並不等於說，不同於品味的藝術本身也隨著同步成長。這種情形當然不存在。在過去五千年、一萬年甚至兩萬年來，藝術從不曾變得『更好』或『更成熟』。」[21] 也就是說，品味有進步發展的歷史，

[19] Ibid., 301.

[20] Ibid., 294.

但藝術卻沒有。事實上，葛林伯格還主張「在我們這個時代的西洋藝術中，品味確實日漸寬廣」，而且他還認為這種情形「有很大一部分要感謝現代主義藝術的影響」。他相信，對現代主義繪畫擁有良好的鑑賞能力，有助於我們欣賞傳統藝術或其他文化的藝術，因為具象藝術只會讓我們分心去想這幅畫要表現的是什麼，而非這幅畫本身是什麼。他說：「我認為，對入門者而言，要培養對具象藝術的品味是比對抽象藝術要來得難，其他就沒什麼差別。抽象藝術是一種絕佳的門徑，可從中學習如何以整體的角度來觀看藝術。一旦你能分辨出蒙德里安或帕洛克的好壞之作，自然就更能欣賞古代藝術大師的傑作。」[22] 我常說，這個立場的傾向再明顯不過，就是所有的美術館最後都該轉型為現代美術館，裡面所展出的作品都要用一以貫之、放諸四海皆準的標準來鑑賞，讓經過現代主義繪畫訓練洗禮的眼睛，能有機會加以辨認及評價。就藝術家的身分而言，所有的藝術家都是同時代的人。只有在與藝術無涉的事物上，他們才有今古之分。

這樣的哲學觀預告了1980年代許多飽受批評的展覽的出現，尤其是1984年在紐約現代美術館展出的「原始主義與現代藝術」（Primitivism and Modern Art），這場展覽主要是根據大洋洲和非洲的藝術作品以及與這兩類作品形式相當的現代主義作品的「類同性」（affinities）所組成。如果是做為一種歷史性的解釋主題，這次展覽或許堪稱完美無懈，真就是真，假就是假。現代主義藝術家確實一直以來都受原始藝術的影響。但類同性與解釋畢竟是不同的。前者隱含了非洲或大洋洲的藝術家，是受到和現代主義藝術家同樣的形式考量所驅使。許多批評家認為這種隱含意味有著令他們反感的文

[21] Greenberg, "Interview Conducted by Lily Leino," 4:309.

[22] Ibid., 310.

化殖民主義。多元文化論在1984年時正如日中天，九○年代在藝術
界更是以排山倒海之勢號稱顯學，至少在美國是如此。根據多元文
化的範型，人們所能達到的最佳狀態，就是試著去了解，生長在某
個文化傳統中的人是如何欣賞他們自己的藝術。儘管這個傳統的局
外人的欣賞角度不可能和局內人一樣，但至少可以試著不要將自己
的鑑賞模式加諸於不同文化的傳統之上。這樣的相對主義同樣適用
於自己文化中的女性藝術、黑人藝術及非主流藝術。難怪葛林伯格
本人在八○年代晚期和九○年代的藝術界會遭到污名化，彷彿他就
是「原始主義與現代藝術」這類邪惡美展的始作俑者。當這種無情
的相對主義取代了康德的普遍主義（universalism），所謂質的概念就
變得可憎又盲目了。藝術批評成為文化批評的一種形式，而且主要
是對自身文化的批評。坦白說，身為一位藝評家，我個人對這種態
度的不滿並不下於對葛林伯格的不以為然，此時若真能靠著做為一
種學門的美學引導我們走出這一團混亂，似乎最好不過了。如果美
學真能廓清批評的境況，其實踐性的地位就能確立。所以，就某種
程度而言，我同意葛林伯格的看法：對於類似沃荷的數字著色畫及
莫理斯的有聲箱這樣的作品，確實有一套質的標準存在，如果我們
能研究出一套針對這類作品的藝術批評，我們就能站在更好的位
置，去鑑賞古典大師和現代藝術——諸如蒙德里安或帕洛克等人的
繪畫——的好壞。於是，一個關於質的普遍理論，就會包含做為一
種特例而非界定準則的美學的善。因為，我希望我已經講得夠清楚
了，美學的善對藝術終結後的藝術是沒有幫助的。

　　身為哲學的本質論者，我堅信藝術是恆常不變的，也就是說無
論在何種時空之下，某樣東西要成為藝術品就必須符合某些充分且
必要的條件。我真的不懂，如果在這點上你不是一個本質論者，你
怎能從事藝術——或說哲學**時期**——的哲學。但做為一位歷史學

家，我同樣贊同下面這種看法：在某個時代是藝術作品的東西，在另一個時代就不是了，此外我更相信，有一齣歷史貫穿了藝術史的整個時期，在這齣歷史裡，藝術的本質——那些充分和必要條件——歷經千辛萬苦終於成為人們的意識。世界上許多藝術作品（洞穴壁畫、祭祀偶像、祭壇套件等等）都是在人們還不具有藝術概念的時空裡被創造出來的，因為這些人是以他們的其他信念來闡釋藝術。但是到了今日，我們與這些物件之間的關係確實主要只剩下靜觀默賞的部分，因為它們當初所具現的那些利益已跟我們無關，而讓這些物件被認為有效的那種信念也不再普遍，尤其是在那些崇拜這類物件的人們當中。如果我們就此認為靜觀默賞就是它們做為一種藝術品的本質，那就大錯特錯了，因為我們幾乎可以肯定，當初創作出這些藝術作品的人，根本不在意這方面的價值。無論如何，用諸如滿足自體或叔本華的無意志的感知這類權宜性觀念來定義美學，就好比是用「沒有羽毛的兩足動物」來定義人類一樣。我們不也會時常發現自己望著窗外發呆，或是像莎岡（Françoise Sagan）書中的女主角那樣無所事事地拿個芥末罐在手中轉來轉去，沒什麼特別目的，不過是為了排遣無聊罷了。也就是說，那種可以用來平靜心靈的靜觀默賞的神祕姿態，和美學之間並無任何特別密切的關聯。

　　或許世界上真的存在著普遍的美學觀念，這個觀念有一段時間——要命的是，這段時間正巧就是最初的美學哲學作品成形的時間——以某種形態應用在藝術作品上，所以當時的藝術作品其實匯集了兩個交錯的普遍性，其一是在本質論者看來是屬於藝術的普遍性，其二是屬於人類，或說是屬於被編碼在基因當中的動物感官的美學普遍性。關於這點，我打算大膽多說幾句話為本章作結，然後再回到我的主題。

　　最近我接觸到一些心理學的經驗主義作品，內容讓我頗為驚

訝，因為這些作品強烈主張不同的文化間其實存有共通的審美觀。
1994年的《自然雜誌》（*Nature*）就曾報導過相關的研究結果，內容
提到，不論男女，英國人和日本人都按照同樣的標準，把照片中女
子的美醜排出順序，大眼睛、高顴骨、窄下巴是這兩個文化公認的
美的標準；更誇張的是，高加索人針對日本女性美醜排出的順序和
日本人自己排出的順序竟然一致，於是這份研究的作者最後下此結
論：「不同文化對臉部美醜的判斷是同多於異。」[23] 這些女性臉孔
都是電腦合成的效果，那張獲選為最美麗的臉孔極度誇大了某幾個
特徵，彷彿是要用實例來支持叔本華的論點：視覺藝術逼著我們在
真人身上找到柏拉圖式的理想美。這些有問題的特徵被誇大的方
式，就和孔雀的尾巴被誇大的方式如出一轍，但該份研究還指出，
這些有問題的特徵還暗示了其擁有者身上的某些強烈被渴求的特
質，也許就和孔雀展示其華麗羽毛具有同樣的暗示：健康、年輕、
多產[24]。針對這一點，叔本華又說對了，他在提及希臘人「不可思
議的美感」時曾說道：

> 使他們訂定的美與優雅的標準，在諸多民族中鶴立雞群，甚
> 至成為爭相模仿的對象；我們可以說藉由差別性揀選、也就是
> **性愛**而引發性衝動的那個「**東西**」──假設它仍然與意志密不
> 可分──當智性不正常地取得掌控地位時，它遂從意志之中分
> 離出來，而且並未消滅、依舊活躍，於是成為人類所認知的**客
> 觀美感**。[25]

[23] D. J. Perrett, K. A. May, and S. Yoshikawa, "Facial Shape and Judgements of Female Attractiveness," *Nature* 368 (1994): 239-42.

[24] Nancy L. Etcoff, "Beauty and the Beholder," *Nature* 368 (1994): 186-87.

[25] Schopenhauer, *The World as Will and Idea*, 2:420.

而且不消多說，我們都聽過這樣的神話故事，雕刻家創作出女體雕像，如果這個雕像有生命，便會使創作者愛上她，這又進一步說明康德的自然與藝術之美合一的觀點。

　　就如同我所暗示的，這種美的原則在某種抽象的層次上，不但超越文化界線，甚至在不同物種間還有一致之處[26]。演化生物學家最近在許多不同的物種間，就發覺對稱性與性吸引力有絕對的正相關。雌性的蝎蛉（scorpion fly）幾乎都對翅膀對稱的雄性蝎蛉比較有興趣；此外，母家燕也比較偏愛尾巴兩邊羽毛毛色及範圍大小對稱的公家燕；鹿角長得不對稱的公鹿一樣會在擇偶競爭中出局，或許對稱性象徵了公鹿的免疫功能較強，足以抵抗造成鹿角不對稱的某些寄生蟲。這是一個蓬勃發展的實驗領域，儘管它指出——還有什麼東西比性更「實踐的」（practical）——由聰明的希臘人帶入其藝術中的這種特殊的美學偏好，實來自古老的天擇力量，在這點上，即便當意志已不再扮演角色，因為我們知道它們是雕刻作品，我們還是樂於用這種有色的眼光來看待周遭。或許我們無法「貼切地用言語來形容」，但就演化生物學的觀點而言，大方向是正確無誤的。良好設計的原則和健康、多產的外顯象徵是一樣的——這種想法重新接合了界定好與美、惡與醜之間的道德難題，這在叔本華和尼采的哲學裡已有說明。當然，這個原則應用在人類身上，問題就不似其他生物那麼單純。長得其貌不揚的男性，本來應會類似角長得不對稱的公鹿一樣，在情場上處處受挫，但如果他正好腰纏萬貫，情況便可望大幅改觀，他還是可能憑這點找到高顴骨、窄下巴的美女作伴侶，這種源自文化惡作劇的錯配，正是喜劇產生的特殊情境。而且世界上的每一個人，也都能明確指出做為三角戀愛關係

[26] Paul J. Watson and Randy Thornhill, "Fluctuating Asymmetry and Sexual Selection," *Tree* 9 (1994): 21-25.

中的第三者的那位漂亮男性身上的肉體吸引力。今天我們都知道黑猩猩是一種肉食性動物，我們也發現：外表不討喜的公猩猩，如果湊巧有塊肥美的腰腿肉願意分給對方，一樣也能得到部落中漂亮母猩猩的青睞。

　　叔本華反對將對稱視為美的必要條件，並提出廢墟（ruin）的例子做為反例[27]。你不會閒來無事地提出反例：對稱與美的論題就此懸而未決，而從對稱轉移到廢墟，代表了在品味的歷史上從新古典主義到浪漫主義的流變。世界上有那麼多的廢墟，其中當然有某些比其他更美，但這對我而言似乎意味著，隨著廢墟的出現，我們或多或少已脫離了驅動性性慾反應的層次，而進入意義的層面。套句黑格爾的話，我們離開了自然美的層面，進入了藝術美或他所謂的精神美的境界。廢墟隱含了時間的無情、權力的衰敗及死亡的必然。廢墟藉由傾頹的石塊頌詠著浪漫的詩篇。它就像盛開著花朵的櫻桃樹，當我們看著滿樹的花朵，心裡不禁感慨萬千，想著在物競天擇的過程中，我們是如何地得道多助，想著美的孱弱及時光的遞嬗，我們還想到郝斯曼（A. E. Housman）詩中一去不回的春天。就算花不是任何人令它綻放的，但樹至少是某人種的，而且就像黑格爾用它來形容藝術作品那樣，「它在本質上是對易感胸懷的詢問、陳述，是對心靈和精神的召喚。」[28]

　　我們曾引過黑格爾關於藝術終結的那個著名段落，文中提到要對 1. 藝術的內容，以及 2. 藝術作品的呈現方式做出知性判斷。藝術評論不再需要別的。它需要同時確認呈現的意義及模式，或我在「藝術作品需要體現意義」這個論題中所謂的「體現」。康德藝術批評的錯誤在於，他將藝術的形式及內容分開。美是其所讚美的作品

27　Schopenhauer, *The World as Will and Idea*, 1: 216.

28　Hegel, *Aesthetics*, 71.

的**部分**內容，而它們的表達模式要求我們對其美的意義做出回應。當某人在從事藝術評論時，上述種種都可以付諸文字。而將一切種種付諸文字這件事，正是所謂的藝術評論。康德藝術批評的重點就是能捨棄敘述，也就是說，既然葛林伯格認同了某種敘述，那麼他的思想核心就有缺陷存在。但是瑕不掩瑜。很少人能達到像他那麼高的成就。至於要如何以既非形式主義又不受限於某種大敘述的方式來從事藝術批評，就是我接下來要說明的重點。

繪畫與歷史的藩籬：純粹的落幕

藝術家阿賀曼（Arman）的書房
PHOTOGRAPH BY JERRY L. THOMPSON.

　　對於那些跟我一樣，想從哲學角度切入歷史，尋找一種客觀敘述結構用以紀錄人類事件發展的人來說，最佳的練習莫過於嘗試了解前人如何看待他們的未來，從而了解前人對未來的看法如何影響他們對現在的看法。藉由把未來視為與個人作為有直接因果關係的一連串可能發生事件，前人實際上在設法將他們的現在加以組織，以便事件以符合他們感知到的利益之序列出現。當然，可以想見地，未來有時確實是因為現在做了什麼或沒做什麼而發展出來的結果，那些能夠勾勒出事件發展輪廓的人可以沾沾自喜，以哲學家稱為與事實相反的條件式預測未來，他們可以說：「如果不是因為做了某件事，那麼這件事根本就不會發生。」可是，人的行動畢竟取決於主觀認定的周遭條件，這或許是理性行為的前提，因為何種行為導致什麼結果總是可以預測的，在一定範圍內，人可以根據預測的結果支配自己的行為。但話說回來，人不可能預測所有結果，因此觀察前人如何看待他們的未來的價值之一，便是身處在歷史的制高點上，我們得以窺知前人的未來後來究竟如何演變，也使我們得以比較事實與前人之推測有何出入。前人當然看不到我們看到的，如果前人真能從我們所處的現在正確預測未來，歷史早就改寫了。著名的德國歷史學家柯賽雷克（Reinhart Koselleck）寫過一本書，書名取得極妙，叫做《過去式的未來》（*Vergangene Zukunft*）。柯賽雷克認為，前人從他們所處的現世預測未來，這種對未來的期待是該段歷史很重要的一部分[1]。舉例來說，過去人們曾相信世界末日將於西元一千年來臨，有此信念後，除祈禱之外，其他事物都失去意義：不需儲糧過冬、修繕豬圈，更無需投保壽險，因為一切都將在末世的號角聲中灰飛湮滅。

[1] Reinhart Koselleck, *Futures Past: On the Semantics of Historical Time* (Cambridge: MIT Press, 1985).

　　從這種角度看葛林伯格，看他如何以其強勢的敘述描述他身處的1960年代，可以給與我們諸多啟發，葛林伯格的敘述不僅勾勒未來，也確立他個人的評論實踐，他的評論以此敘述為根基。然客觀的歷史發展卻是視覺藝術開始產生變化，以純美學為出發點的評論架構逐漸不適用，顯然這樣的變化和葛林伯格的敘述及評論是漸行漸遠。儘管葛林伯格意識到當時藝術的轉向，但是他始終視此轉向為偏離正軌，偏離他所推斷的歷史發展軌跡，他仍堅持抽象表現主義是推動現代藝術史的主力，但在1960年代初期，他也目睹了抽象表現主義如何步履蹣跚，終至與歷史脫節。有人或許會說，這是因為抽象表現主義未能完全遵從葛林伯格所信服的現代主義規範。葛林伯格將繪畫本身定義成繪畫的主體——在特定形狀的平面上，創造由顏料形成的物體。然而弔詭的是，抽象表現主義藝術家過度熱中於現代主義裡的唯物論，反而違反了現代主義的總體指導原則，即各類藝術自有慣用的媒材，不宜將其他門類的媒材納為己用。因此在葛林伯格看來，抽象表現主義陣營確實是不當地闖入了雕塑範疇。現代主義的藝術史觀緊扣著「各司其職」（to each its own）的觀念，頗接近柏拉圖《共和國》（*The Republic*）中所描述的以分工為正義之本，而不義則出自未能適才適用。

　　葛林伯格在1962年的論文〈抽象表現主義之後〉（After abstract expressionism）中提出驚人之語，但既然他所持的是唯物美學，這樣的主張或許是不可避免的。吾人或許會覺得，抽象表現主義把顏色單純當成顏色使用——絢麗、滯重、滴彩、豐厚的特質——不是正好符合唯物美學色彩自主的要求。然而葛林伯格並不這麼認為：

　　　　如果「抽象表現主義」一詞表示某種意義的話，它所代表的就是繪畫性（painterliness）：鬆散快速的筆法或看似如此；色面模糊融合，不見輪廓清晰的形象；大而明顯的律動；碎裂的

色塊；彩度或純度不均；醒目的筆觸、指印和畫刀痕跡。簡言
之，諸如此類之種種特質，就像沃夫林自巴洛克藝術中擷取出
來的**繪畫性**（Malerische）概念。[2]

然而諷刺的是，抽象表現主義的空間「仍步上欺眼擬真式（trompe
l'oeil）的幻覺路子……變得更為真實，傾向訴諸於直接感覺，不太
需要『解讀』」。就我個人的理解，葛氏這番話指的是色彩變成三次
元時，便繼承了雕塑的特質，使空間再度變成幻覺。我們應該會認
為這麼一來空間是變得**寫實**（real）了——但總之，葛氏認為：「許
多抽象表現主義畫作正大光明地要求三度空間的幻覺更具合理性，
甚至到了摹擬再現的程度，因為他們所謂的合理性，須透過立體物
件的真實再現方能達成。」於是產生了德庫寧1952至1955年間創
作的《女人》（Women）系列。葛林伯格認為，抽象表現主義既已敗
陣，接下來只能仰賴他口中的「後繪畫性抽象」（post-painterly
abstraction）來完成藝術的歷史任務，此為1964年葛氏為洛杉磯郡
立美術館（Los Angeles County Museum of Art）策劃展覽時提出的名
稱。他為該展覽目錄寫了篇論文，抨擊抽象表現主義已走下坡，淪
為一種「樣式主義」。葛氏改稱法蘭肯哈勒（Helen Frankenthaler）、
路易斯（Morris Louis）、諾蘭德（Kenneth Noland）才是藝術進程的
優勝者；而葛氏門生法萊得（Michael Fried）在一本專題著作《三名
美國畫家》（Three American Painters）中，替這份優勝名單另添兩名藝
術家：史帖拉（Frank Stella）和歐利茨基，葛林伯格對這兩位藝術
家也是讚譽有加，譽之為藝術的新希望。雕塑是重要配角：史密斯
（David Smith）和卡羅（Anthony Caro）兩位雕塑家承續唯物美學的
傳統，葛林伯格毫不猶豫地主動介入，為的就是鞏固這樣的發展。

[2] Greenberg, "After Abstract Expressionism," *The Collected Essays and Criticism*, 4:123.

　　據我所知，葛林伯格無從得知為何抽象表現主義「創造重要的
藝術作品，……形成一門學派，然後變成一種樣式，最後淪為一套
樣式主義，其代表畫家吸引眾多模仿者，接著甚至有些代表畫家開
始模仿自己」。是不是抽象表現主義內部出現問題，讓它無法繼續
進步？我亦無法就這個問題提供確切的答案。此外，抽象表現主義
做為一種風格何以使該畫派最早期的畫家一夕成名？這問題也同樣
令人費解：克萊恩（Franz Kline）、羅斯科、帕洛克，甚至德庫寧，
他們以抽象表現主義者之姿成名前，都只是不甚出名的畫家而已。
我想，其中一個原因可能是，如果把抽象表現主義畫作拿來和傳統
畫作比較的話，前者若非藝術還能是什麼呢。抽象表現主義畫作既
缺乏壁畫的社會功能，也無法融入傳統繪畫的實用工藝，有的只是
受外界市場需求強化的創作欲望，因此主要是為收藏而存在，成為
收藏的一部分。因此相較於瓦薩利式繪畫，抽象表現主義繪畫顯得
愈來愈與真實生活脫節，愈局限在藝術世界的框限裡，這點確實滿
足葛林伯格提倡的繪畫歷史的獨立，但卻因缺乏外在刺激而山窮水
盡。接下來一代的藝術家設法讓藝術回歸現實，重返生活的懷抱，
這批藝術家就是普普藝術家，就我個人對歷史的認知，奠定視覺藝
術新發展趨勢的正是普普藝術。葛林伯格受限於所持史觀及評論方
法，無視於普普藝術的存在，無法將這類藝術納入他個人的概念和
架構。當然，輕視普普藝術的也不只葛林伯格一人，連藝評家都如
此，更遑論藝術家，尤其這些藝術家的未來完全以抽象表現主義及
其理念為軸心，普普藝術在他們眼中不過是一圈乍現的漣漪。
　　葛林柏格未視普普藝術為劃時代的發展絲毫未損他的名譽。他
曾寫道：「迄今普普藝術充其量算是在品味史上新書了一頁，但現
代藝術的演進則未受其影響。」葛林伯格策展的後繪畫性抽象主義
作品，才堪稱葛林伯格所謂的「當代藝術演進的新歷史」，或許是
因為這種畫風凸顯平面性，正好符合葛林伯格一向的主張，而且

「後繪畫性」的設色技法捨畫筆不用，改將油彩直接潑澆於畫布上，正好呼應葛林伯格認為筆觸有礙繪畫的「純粹」，應予以淘汰的理論。由於在當時，人們仍深信當代藝術的進程乃由繪畫的改革所引領，所以渥林姆所提出的「做為一種藝術的繪畫」（painting as an art），在接下來的十五年裡經歷了一段十分艱難的時期。尤在1980年代初期，施拿柏（Julian Schnabel）和大衛・沙勒的畫作讓許多人以為藝術歷史終於重回正軌，彷彿是繪畫的重生——但是事後證實那不過一種品味偏好，而非當代藝術的演進，隨著時序從八〇年代邁入九〇年代，繪畫不再是改寫藝術史的傳說英雄，此一事實已變得愈來愈明顯。

　　葛林伯格最終還是無法嚴肅看待普普藝術。他將之貶為新奇品藝術（novelty art）之列，歐普藝術、極簡藝術也被歸入此類（葛林伯格意有所指地解釋道：「『新奇品』一詞曾用來指商店販售之新奇商品」）。事實上，後繪畫性抽象畫派之後出現的任何藝術，葛林伯格皆未嚴肅看待，而他也幾乎不再從事藝術評論，他的作品集最後一冊於1993年出版，書中討論的議題止於1968年。畢竟，要他在其絕妙敘述中收編新藝術，確實是件苦差事。他那不以為然的評語與過去現代主義出現時所面臨的抨擊有驚人的雷同，譬如有人說現代主義藝術家構圖不準，設色不佳，就算真會畫畫，也只是故佈疑陣，愚弄觀眾，一旦伎倆遭人識破，其加諸於藝術的「威脅」終將解除，「正牌」藝術將得以重見天日。葛林伯格試圖說服眾人，此等新藝術：「表面上揮舞一面新穎的大旗，其實相當簡單貧乏，了無新意」，並非真正前衛，不過是「表面『晦澀』、『費解』，實則空洞」[3]。同時期還有「少數幾位畫家和雕塑家，年約三十五至五十歲之間，仍繼續創造高級藝術」。1967年時，葛氏曾謹慎地預

[3] Greenberg, "Where Is the Avant-Garde?" *The Collected Essays and Criticism*, 4:264.

言，新奇品藝術即將落幕的運動，「正如第二代抽象表現主義運動突然於1962年無疾而終一樣」。他同時還推測「高級藝術的創作整體而言將隨著前衛藝術一同邁向終結」的可能性。

1992年夏，葛林伯格在紐約舉辦一場小型演講，宣稱藝術進程從古至今從未如此「遲緩」。他強調近三十年來可說一片空白，毫無發展。因為這三十年來，除了普普藝術別無他物。葛林伯格覺得難以置信，某位聽眾請他對未來發表看法時，他顯得非常悲觀。「頹廢吧！」他說，我在想，他的心情是沉痛的。換句話說，他仍然認為繪畫可以拯救一切，唯有透過繪畫的改革，藝術的歷史才能繼續向前。我必須承認，聽到葛氏對歷史發展這番慷慨激昂的講演，我當下深受感動。不過我同時想到，就如同過去有人批評現代主義畫家忘記如何作畫，統統變成騙子，這類批評到後來漸漸地令人難以接受，於是需要一套新敘述取而代之；同樣地，過去三十年來藝術淪為革新附庸的說法也早該淘汰，我們不該再用葛林伯格那種現代主義權威式的大敘述來看待當代藝術。

由是我提出藝術終結的論點。

筆者不揣簡陋，在此援引一種形而上的比喻，繪畫（Painting）或藝術（Art）當做專有名詞時，與黑格爾舊敘述裡的精神（Geist）存在於同一個層次，此外，藝術的大敘述係根據「藝術想要什麼」（what Art wanted）來定義歷史的藩籬。我是從美籍建築師路易斯‧康（Louis Kahn）的名言獲得靈感，他在設計建築時，總會問：「這棟建築想要什麼」（what the building wanted），彷彿存在一股內在的驅動力，又像後來希臘人所說的entelechy，一種圓滿自足的最終境界，在此境界中建築物尋得體現生命的形式。借用這個比喻旨在說明：藝術曾認同瓦薩利時代傳記裡的某種模擬再現形式，但是大約到了十九世紀末，藝術轉了個大彎，跳脫這種錯誤的認同，轉而認同材料的工具性（此為葛林伯格觀點），如顏料、畫布、平面和

形狀，至少繪畫藝術是如此。而在這些時期出現的其他藝術無法完全融入這樣的進程，換句話說，它們落在歷史的藩籬之外。貝仁森（Bernard Berenson）於其《文藝復興時期的義大利畫家》（*Italian Painters of the Renaissance*）一書中提到畫家卡洛‧克里威利（Carlo Crivelli）[1]「不屬於任一種藝術進程運動，因此不在本書討論範圍」[4]。在一篇討論克里威利的精采文章裡，瓦特金（Jonathan Watkins）引用一些無法將克里威利放入「進程」敘述的作家[5]。根據朗吉（Roberto Longhi）的說法，他無法將克里威利併入他書中所提的貝里尼（Giovanni Bellini）的「繪畫透視的完全革新」（profonda innovazione pittorica e prospettica）；馬丁‧戴維斯（Martin Davies）則認為，克里威利「把名畫和它們可能產生的美學問題甩得遠遠的，愉快地享受他的高級度假」。瓦特金想證明克里威利以幻覺打破幻覺，藉此對文藝復興藝術提出具有深度的批判。貝仁森則認為克里威利確實頗有深度，但他卻不得不說：「想為這樣一位畫家平反，必將扭曲我們對十五世紀義大利藝術的看法……」所以，我們要不就說是克里威利自外於歷史藩籬，要不就如瓦特金所說的，克里威利的加入「對歷史造成相當大的傷害」，而且「應該有必要放手重建歷史」。「對歷史造成相當大的傷害」其實指的是對敘述造成相當大的傷害。但事實上，如要使克里威利的原創性能原原本本地呈現給世人知道，需要打倒的也只有一種疆界分明的發展式敘述。一舉廢除所

[1] 克里威利（1430-1495），義大利威尼斯畫派畫家。

[4] Bernard Berenson, *The Venetian Painters of the Renaissance* (New York: C. P. Putnam, 1894), x. 另外，貝仁森精闢地觀察到：「藝術這個主題是如此之偉大，如此之重要，絕非單一公式所能涵蓋，比方說就沒有公式能一方面持平看待像克里威利這類畫家，又不至於扭曲我們對十五世紀義大利藝術的看法。」（ibid.）

[5] Jonathan Watkins, "Untricking the Eye: The Uncomfortable Legacy of Carlo Crivelli," *Art International* (Winter 1988), 48-58.

有的敘述是勇敢的嘗試，但那會把貝爾丁對藝術終結的疑問至少推回到十五世紀，除此之外，對我而言，那也將模糊了當代的歷史標誌——換言之，並無任何大敘述適用於現在。

克勞絲（Rosalind Krauss）在一篇擲地有聲的評論裡，也對葛林伯格的敘述提出相似的批評，其著作《視覺的下意識》（*The Optical Unconscious*）討論到形式主義批評採取幾近精神分析的角度，刻意打壓許多藝術家，致使其成就落得湮沒無聞，克勞絲對這些藝術家深表同情[6]。尤其在葛林伯格的影響下，藝術評論無法處理恩斯特（Max Ernst）、杜象和傑克梅第（Alberto Giacometti）等人，甚至連畢卡索的部分作品亦然。面對超現實主義，葛林伯格根本束手無策，他認為超現實主義走的是歷史回頭路。「超現實主義者反形式、反美學的虛無主義，上承達達主義，繼承虛假荒誕，最後證明其支持者只剩惶惶不安的富人、被放逐者和放蕩不羈的藝術浪子，淨是一些遭現代藝術禁慾主義排斥的人。」[7]葛林伯格認為，超現實主義者的目的不外乎引起觀者震驚，因而必須鑽研自然主義的摹擬再現技法，達利運用的技巧即是。另一方面，抽象藝術要造成驚奇，除凸顯抽象與模擬再現技法的不同以外，似乎沒有更好的方法。抽象能夠造成震驚的時代早已過去，因此超現實主義想達到目的，勢必得將寫實的物體從真實的場域抽離出來，將之置於超越現實的世界裡。而且，根據葛林伯格媒材純粹性的觀點，最令人詬病的是：「恩斯特、達利和坦吉（Tanguy）等人的近作幾乎都只要用石蠟、混泥紙漿或橡膠就可進行精密的複製。比起那些使用顏料的作品，他們的『內容』明白易解，簡直太過膚淺。」[8]於是他便用

[6] Rosalind E. Krauss, *The Optical Unconscious* (Cambridge: MIT Press, 1994).

[7] Greenberg, "Surrealist Painting," *The Collected Essays and Criticism*, 4:225-26.

[8] Ibid., 231.

「落在歷史藩籬之外」，將超現實主義一筆帶過。

　　就我個人對「藝術想要什麼」的詮釋，藝術史的終結與完成就在於以哲學的角度領悟藝術本質，而要獲得這種領悟，必須像我們在生命中獲得領悟那般，即須從錯誤中學習，自迷途歸返，由虛妄的印象中清醒，直到我們了解生命的限制，然後才能優游於這些限制當中。我們走錯的第一條路就是將繪畫幾乎等同於藝術，第二條路就是葛林伯格的唯物主義美學，在其論述裡，藝術捐棄了使繪畫內容顯得真實的技法，也就是遠離了幻覺，轉向藝術的媒材特質，而此特質則因媒材而異。邏輯學者對符號的使用（use）與提及（mention）有一套標準的區分方法。當我們想談論某詞語在我們的語言中所指的事物，此為該詞語之**使用**，如「紐約是聯合國的根據地」句中的「紐約」便用來指紐約市；然而當我們所談論的內容即是該語詞本身時，此為語詞之**提及**，如「紐約由兩個音節組成」句中的「紐約」便是語詞的提及。或許，從瓦薩利敘述到葛林伯格敘述的轉變，可以說是從藝術作品的使用面過渡到它們的提及能力。因此，藝術評論也跟著從詮釋作品內容是什麼轉變為作品本身是什麼。換言之，從意義轉變為存在，或廣而言之，從語意學轉變為句法學。

　　其實只要觀察過去人們如何看待歷史藩籬外的藝術品，應該不難領會這層轉變背後隱含的意義。在現代主義的年代裡，非洲藝術的地位躍升，一舉步出自然史博物館和骨董珍品店，走入美術館和藝廊。如果將克里威利納入藝術進程的敘述中都令藝術史家束手無策，那麼非洲的宗教祭拜物和崇拜之偶像又該如何處理呢？里格爾認為他之所以「假定當代原始文化為人類早期文化之基本遺產」，不過是「遵從今日自然科學的精神」[9]。據此，下面這點在看他來

[9] Alois Riegl, *Problems of Style*, 16.

自是合情合理的：「原始文化的幾何圖飾必定代表早期階段的裝飾藝術，因此具有相當程度之歷史意義。」在此假說之下，其實也就是維多利亞時代人類學的假說，原始文化的再現模式應該是一種活教材，讓人們得以認識遠早於各種歐洲藝術的模仿歷程，這使得非洲藝術相當具有研究價值。因此從所謂的原始部落蒐集來的物件，都被負責分類及研究的人員視為奇珍異寶或文化標本。原始文化本身就是人類的活化石，其最晚近最高等的範例就是我們自身。它也像天然的木乃伊，經歷變化而保存下來，讓我們得以了解更早以前的人類。

　　當這些物件成為現代主義發展的重要來源，尤其像畢卡索，他去參觀多卡得羅（Trocadero）人類學博物館一事，不僅是他個人創作的重要里程碑，也是現代主義藝術的重要紀錄，在那之後，藝評家和理論家開始以新的角度看待原始部落的物件，認為不需再強調現代與「原始」藝術之別，因為兩者在形式層面上可以比較參照。佛萊於1920年寫了一篇相當具分量的論文〈黑人雕塑〉（Negro Sculpture），點出里格爾視為理所當然的維多利亞時代人類學假說已歷經重大變化。佛萊思考著：「如果有人拿一尊黑人偶像向約翰生博士（Dr. Johnson）兜售，索價數百英鎊，不知他有何反應？對當時的人而言，此舉可笑荒謬之至，無異於邀請非洲野人發表他們對人體形象的觀感。」佛萊主張某些原始部落的文物是「偉大的雕刻作品——我在想，甚至比我們中古時代的雕刻作品還來得偉大」[10]。而特立獨行的美籍形式主義者巴恩斯（Albert Barnes），則將非洲雕刻作品和他自己收藏的現代主義藝術品一同陳列，不覺有異。更有甚者，在他的私人藝廊裡，工藝品也掛在牆面上，和畫作交錯陳列，彷彿區分藝術與工藝的根據不復存在，事實上，在形式主義的原則

10 Fry, "Negro Sculpture," 88.

裡的確已沒有這種區隔。現代主義確實打破許多界線，主要藉由將不同文化之文物美學化或形式化，而這類文物對里格爾時代的人來說，根本不在品味標準之內，更遑論約翰生博士的時代。

我在想可以做一份有趣的研究，看看早期的人對「異族藝術」（exotic art）的觀感為何，尤其是尚未受維多利亞時代人類學所持自滿假說影響的時代。第一個驚人的證據是人們對墨西哥黃金工藝的反應，且看德國畫家杜勒（Albrecht Dürer）的一段話：

> 我還見過有人從新黃金之國帶來進貢給國王的物品：純金的太陽形狀飾品，足足有六呎寬，另外還有一個同樣大小的純銀月亮形狀飾品；有兩個房間堆滿該族人使用的器具，還有各種武器、盔甲、石弩、良盾、袍服、床帷等各類物品，各式各樣的物品，不一而足，比任何奇珍異寶都來得賞心悅目，這些東西相當之珍貴，價值十萬金幣。打出生以來，就屬這些寶物最教人目眩神馳，因為當中不乏巧奪天工的藝術品，不禁佩服這些異國人民如此之巧思，這次經驗實非筆墨得以形容。[11]

研究美洲新世界的西班牙史學家馬特爾（Petrus Martyr），他在巴亞多利（Valladolid）見到馬可泰祖（Moctezume）貢獻給查理五世的這批文物[2]，與杜勒在布魯塞爾見到這些文物是同一年。馬特爾很自然地以充滿美學的情懷說：「個人向來對金飾寶石並無特別之喜

[11] Cited in George Kubler, *Esthetic Recognition of Ancient Amerindian Art* (New Haven: Yale University Press, 1991), 208, n. II.

[2] 巴亞多利，十六世紀西班牙的首都所在地。馬可泰祖，十六世紀南美阿茲特克帝國領袖。

好，但是此等絕妙之工藝完全駕馭材料，令人拊掌稱絕……記憶中並無其他物品能出其右。」[12]

上述見證出自 1520 年，而瓦薩利的文本初版於 1550 年問世，假設瓦薩利是藝術史的創始者，至少就他將藝術視為一種開展進步的敘述這點來說，我認為有必要觀察在此藝術史出現以前，人們對藝術品的審美觀有何不同。杜勒和馬特爾兩人都不需將這批文物放進某個敘述裡，不必像貝仁森想把克里威利帶入藝術史作討論，卻不得不放棄，因為後者和貝氏要說的故事扞格不入。而後來的佛萊、巴恩斯、葛林伯格等藝評家也不需費心處理這個問題，因為現代主義賦予「異族藝術」權利的方式，是讓觀賞者拋開敘述的重擔。不過，那是因為根據先驗原則，他們不需從歷史的角度看待「異族藝術」—— 這裡的先驗原則就是葛林伯格所謂的品味（taste），源自康德的思想。這點倒值得稍作解釋。

品味是十八世紀美學的中心概念，該時代最關切的問題是：如何調和關乎品味的兩個矛盾事實：一為品味不容爭辯（de gustibus non est disputandum），另一則認為既然存在所謂的高尚品味，就表示品味不似第一種看法所言那般主觀及相對。休姆（T. E. Hume, 1883-1917）寫道：「品味有所分歧，意見有所不同，乃世間普遍之現象，正因其明顯，是以受人注目。倘若有人能開拓其視域，旁觸遙國，上溯遠古，勢必更訝於差異之大，矛盾之多。」[13] 休姆先發制人地為同時代的約翰生博士發言，他說：「見品味不同、難以理解者，一般人總習於稱之為未開化。」休姆接著又說，常識可以對

[12] Ibid., 43.

[13] David Hume, "Of the Standard of Taste," *Essays, Literary, Moral, and Political* (London: Ward, Lock, 1898), 134-49. 此為本文參考之版本，休姆此文是美學的經典之作，各大文選集幾乎均有收錄。

抗荒謬的判斷，例如把歐吉比（John Ogilby）的詩和米爾頓（Milton）的詩相提並論——休姆認為這等於把一堆沙說得跟特內里費山（Mount Teneriffe）一樣高。如果有人堅持自己偏頗的美學判斷或偏好，那顯示他個人品味不佳，甚至是品味教育有缺陷。正如品味一詞所影射的，對美感的品味與對美食的挑剔之間差異無幾，這兩種情況都可以透過教育，顯示某些事物終究是較有價值，亦即是較具有美感。休姆注意到一些評論家，特別是那些與實作保持距離、任由想像力馳騁的評論家，休姆認為任何人只要受過類似的訓練都會做出跟他們一樣的判斷。這就是康德論點的前提，追尋美的過程就是做出普世皆準的判斷，換言之，美必須是一種公認的法則，正如之前的討論，我們知道葛林伯格的評論正是以此概念為基礎。休姆在《論品味標準》（*Of the Standard of Taste*）一書中，提供標準數端，做為評論家判斷之參考。如果評論家「品味不精」、「不以實作為輔」、「未做任何比較」、「受偏見影響」、「美感不足」，那麼這位評論家「不具資格分辨造型與理性之美，此兩者實為評論之最高標準」。因此，理想的藝評家品味要高、實務經驗豐富、態度開放、擅長比較，因而藝術知識廣博、感覺敏銳，又「上述討論所得出的結果，不論在任何領域，都是品味與美感的真正標準」。

在此觀點之下，所有藝術品都是萬變不離其宗，就某方面而言，現代主義是開拓品味的藝術運動，讓非洲雕塑得以豐富的形式寶庫之姿進駐美術館。正如我所說的，所有博物館都是現代美術館，形式主義的美學觀點已被奉為判斷藝術品的標準。審美家自此無入而不自得，具有鑑賞力的收藏者將包勒人面具（Baule mask）或阿善提人偶像（Asanti figure）[3] 與帕洛克和莫蘭迪比鄰展示，也不

[3] 阿善提人，西非重要部落，曾在十七世紀盛極一時。

足為奇。形式畢竟只是形式，一旦我們脫離約翰生博士時代將非洲
藝術貶為蠻族遺跡的習慣，很快地，我們就能接受非洲藝術可以跟
巴黎或米蘭藝術平起平坐，更何況如果再考慮到許多都會型藝術都
可能繼承了那麼一點非洲血統，我們當然馬上就接受這種說法了。
這正是1984年於紐約現代美術館展出的「原始主義與現代藝術」所
想表達的論點，但是該展覽後來引起諸多批評。然而，當畢卡索於
1907年在多卡得羅博物館見到那些藝術品時，感動他的原因真的是
它們的造型（design）美嗎？根據他個人的回憶錄顯示，答案並非
如此：

> 我去多卡得羅時，覺得那地方真可怕。那種跳蚤市場的樣
> 子。那種異味雜陳。我只有一個人，很想離開。但我沒走。我
> 留了下來。我留下來了。我領悟到一件重要的事：有某種力量
> 正在影響著我，對吧？這裡的面具和其他雕塑不同。完全不
> 同。它們是有法術的東西。那埃及和加爾底亞帝國（Chaldean）
> 的面具又該怎麼說呢？我們還沒意會到這點：埃及或加爾底亞
> 的面具是原始的（這裡畢卡索口吻像極維多利亞時代人類學
> 家），但沒有法術。黑人雕塑扮演居中調解的角色。從那時起
> 我便明白「調解人」（intercessor）這個法文字的意思。對抗一
> 切、對抗未知、對抗惡靈。我懂了，我自己不也對抗一切，不
> 也覺得每件事都是未知，都是敵人⋯⋯所有迷信物的用途都是
> 一致的，都是武器，用來幫助人們擺脫鬼神的宰制⋯⋯《亞維
> 儂姑娘》的靈感一定是那天產生的。[14]

[14] Cited in Jack Flam, "A Continuing Presence: Western Artists/African Art," in Daniel Shapiro, *Western Artists/ African Art* (New York: The Museum of African Art, 1994), 61-62.

現代主義藝術係以品味為定義的藝術，它的誕生主要為迎合那些有品味的人的需要，特別是藝評家。但是非洲藝術的誕生是因為它具有一種力量，可以對抗威脅生存的黑暗勢力。英國女作家吳爾芙（Virginia Woolf）在1920年一封給她妹妹的信裡寫著：「我去看了雕刻展，感覺有些陰沉，但卻令人難忘，不過天曉得，聽過羅傑（Roger）的論述後，我對一切事物的感受都不太確定了，只隱約可感覺到，他們的藝術風格中似乎有些什麼值得記述，如果我家裡的壁爐上也有這麼一尊雕塑，現在的我應該會有些不同吧——我能想到的結果是，自己可能變得較不可愛，不過卻是那種不會讓人一瞥即忘的人。」[15] 我對吳爾芙這段話佩服至極。那些非洲雕刻品的確頗受許多品味高尚的外交使節青睞，拿來裝飾壁爐，不過倒不至於改變主人的人格特質。當代有一群收藏非洲藝術的藝術家同好曾舉辦過一場精采的展覽，該展覽反倒凸顯出因收藏者本身個性的關係，非洲藝術對每個人的意義也有所不同[16]。不過此處重點仍然是感覺與形式，以恩師蘇珊‧朗格（Susanne K. Langer）首創的感覺與形式連結來說，此兩者往往相互排斥，或者說，在非洲藝術裡，決定形式的是感覺而非品味。現代主義步入末路意味著品味獨裁的時代過去了，而葛林伯格最不認同的超現實主義特質，即其反形式、反美學的立場獲得了發展空間。美學無法讓人更了解杜象，同樣的，杜象的評論觀點也不會遵守休姆篤信的標準。

其實葛林伯格也非常明白這點，他在1969年討論前衛藝術的那篇論文便提到：「任何自命為藝術的作品，不但毫無用處，而且根

[15] *The Letters of Virginia Woolf*, ed. Nigel Nicholson and Joanne Trautman (New York: Harcourt Brace and Jovanovich, 1976), 2:429.

[16] 這裡指的是「西方藝術家／非洲藝術」（Western Artists/ African Art），由丹尼爾‧沙皮洛（Daniel Shapiro）策劃。詳見註14。

本不算真正存在，唯有通過品味考驗者方才是藝術品。」他認為當
時許多藝術家的創作「希望藉由規避品味的機制，但同時又能不脫
離藝術範疇，好讓某種設計物獲得身分地位，自杜象在五十多年前
做了示範後，每隔一段時間就有人故技重施。直到今日，這種希望
可以說是完全的空泛不實」[17]。如果葛林伯格所言為真，凡事皆須
經品味之洗禮方為藝術，那麼這種希望必成泡影，因為想藉由逃開
藝術來創造藝術，豈非緣木求魚。不過，杜象的成功是**本體論**
（ontological）的勝利，其作品存在於藝術範疇，一個不受品味影響
的藝術範疇，證明美並非藝術特質的必要條件。我認為這不但迫使
現代主義落幕，也使得現代主義最核心的歷史計畫宣告流產，即試
圖從藝術的附帶特質裡篩選出必然的本質，像煉金那般力求「純
粹」，去除再現、幻像之類的雜質。杜象想傳達的是，這項計畫原
本應該將目標放在釐清藝術與實在之間的區別，這正是在哲學草創
時代裡，驅動柏拉圖思考的問題，也是我認為衍生整個柏拉圖哲學
體系的關鍵[18]。柏拉圖明白畢卡索在未受哲學污染的藝術傳統裡發
現的是什麼：藝術乃權力之工具。杜象對藝術和實在之別提出疑問
的同時，也讓藝術和其哲學根源再度相遇。柏拉圖的疑問是對的，
只不過他給了個扭曲的答案。

　　為了釐清藝術和實在之關係這個哲學問題，藝評家必須開始分
析與現實差異無幾的藝術作品，其相似程度已經超越感官所能辨
識。他們和我一樣，也需回答這麼一個問題：「沃荷的《布瑞洛箱》
和真正裝著布瑞洛牌肥皂的箱子有何不同？」以幽默詼諧聞名的解

[17] Greenberg, "Avant-Garde Attitudes: New Art in the Sixties," *The Collected Essays and Criticism*, 4:293.

[18] 詳見另一本著作《遭哲學奪權的藝術》（*The Philosophical Disenfranchisement of Art* [New York: Columbia University Press 1985]）的同名論文。

構主義藝術家威納（Sam Wiener）將這個議題往前回溯，在真正的
布瑞洛箱上面貼了馬格利特（Magritte）式的標語，寫著：「這不是
沃荷！」（This is not a Warhol!）不過，我不傾向把這種哲學上的突
破全歸功給沃荷，因為那是整個藝術世界的共同現象，譬如使用工
業材料的極簡主義藝術家、貧窮藝術以及依娃·海絲所代表的後極
簡主義藝術。雕塑家瓊斯（Ron Jones）曾在接受訪問時談到他所謂
的「圖畫美學」（Pictures aesthetics），他指的是來自紐約蘇活區的地
鐵畫派（Metro Pictures），我相信那應該就是代表瓊斯的畫廊所持的
美學觀點。瓊斯說：「如果說地鐵畫派真的繼承某一派畫風的話
（這確實是很危險的說法），可能就是沃荷吧。」訪談當中也討論到
我的著作，特別是提到藝術作品和實物的關係時，他說：「我覺
得，丹托大可將辛蒂〔辛蒂·雪曼〕或雪莉〔雪莉·樂凡〕的作品
描述得跟沃荷的作品一樣。」[19] 如果此次訪談所言為真，不就表示
從六〇到九〇年代期間，美國藝術主題和重心一直停留在探討藝術
與實在之別。

　　當然，近三十年來從未探討藝術和實在關係的藝術家也大有人
在，如果以藝術史的排他哲學觀點來看，我會說這些藝術家落在歷
史的藩籬之外，不過那並不是我觀察事情的方式。我認為，一旦藝
術自身提出真正的哲學問題——開始思考藝術與實物之別——那麼
歷史就結束了。自此轉由哲學接手。對此哲學問題有興趣的藝術家
可以自行探索，或由哲學家進行思考設法提供答案。歷史結束代表
著歷史藩籬的撤除，從此不再有藩籬內外之分。又目前藝壇在本質
上並無結構可言，無法套用一套大敘述。葛林伯格所言極是，這三
十年簡直是毫無發展，或許這正是近三十年來藝術的最佳寫照，但

[19] Andras Szanto, "Gallery: Transformations in the New York Art World in the 1980s" (Ph.D.
diss., Columbia University, 1996). 瓊斯訪談紀錄，詳見該書附錄。

是情況並非一片荒蕪，像葛林伯格疾呼的那般「頹廢」，相反地，
這是一個前所未見的自由時代。

我想藝術史的結束與開始在情況上有些類似，從前由一套敘述
統籌大局，獨尊繪畫，凡與此敘述扞格者，一律逐出歷史，因而逐
出藝術的範疇。瓦薩利的敘述以文藝復興三巨匠作結，然而米開朗
基羅、達文西和拉斐爾三人創作藝術之時，以繪畫為首的敘述及其
進化觀尚未出現。這三人和杜勒的時代畢竟較接近，杜勒能夠公允
地欣賞阿茲特克黃金工藝，而且也不以此貶低歐洲藝術，態度不卑
不亢。達文西於法蘭西斯一世在位時去世，同時代還有一位重要的
寶石工藝家契里尼（Benvenuto Cellini），本身也是雕塑家，然而其
雕塑作品《佩修斯》（Perseus）還不及他為國王製作的鹽巴小碟來得
出色。藝術史出現之前，人們並不嚴格區分藝術品和工藝品，也不
堅持須將工藝品視為雕塑品，才能使其晉升藝術殿堂。藝術家也不
需只專精於一種領域，因此最能代表後歷史時代的藝術家，如理希
特（Gerhard Richter）、波爾克（Sigmar Polke）、托洛克兒（Rosemarie
Trockel），以及其他許多平等看待所有媒材與風格的藝術家，從他們
身上，我們看見媲美達文西與契里尼變化自如的創造力。不知為何
純藝術的概念伴隨著純畫家而出現，即那類不從事其他活動，只專
心作畫的畫家。到今日，成為純畫家是一種選擇，而非命令，當今
藝術世界多元，理想的藝術家也應當是多元主義者。自十六世紀以
降，世界經歷諸多變化，不過，從許多方面來看，我們跟十六世紀
的相似程度反而更勝於其他藝術時期。繪畫做為承載歷史前進的巨
輪，已奔走多時，隨時間之遞嬗，難免面臨攻擊聲浪。這些攻擊正
是下一章的主題。我將首先探討普普藝術在當今藝壇的歷史定位。

第七章
普普藝術與過去式的未來

Jason Seley: *Baroque Portrait*, 3, metal, 57 inches high.

Jared French: *Evasion*, 21 inches high.

Roy Lichtenstein: *The Kiss*, 80 inches high.

even that his talent outstrips his intellect. In either case, they cramp his style. Once, however, the frames are bypassed, his quieter, more reflective reveries bespeak his spirit more genuinely as, *By Night* and *Solitude*, than in the more accelerated, jazzier *Venice Reflections*. Dodd's titles coincide with the frame problem. The small canvases in single color themes of red and yellow resolve and couple his need for a freer and more immediate response to nature with pensive poetic feeling. Prices unquoted. W.D.

Jason Seley [Kornblee; March 6-24] works with restraint and elegance using a material for his free-standing and relief sculptures which in the hands of somebody else would be called "junk sculpture." In his hands used chromium bumpers from old automobiles have the inevitable sculptural feeling of clay or stone. One overlooks the original use to which the material was put, but concentrates instead on its banana-fingered qualities, its sliding brilliance, its ice-hockey shin-pad prestige. Bumpers on cars are menacing. Converted to other uses they produce results no more menacing than the Winged Victory of Samothrace. One of their advantages is that they reflect as well as modulate light. There is also a pleasing contrast between the light, twisting surfaces, and the dark, clean-rusted inner parts. On looking at them one finds oneself pulling around on the cutting edge of a plane, then jumping agilely from shiny surface to shiny surface, like scrambling over Mantegna rocks. The sculptures are at times humorous, for example *Moose*, but for the most part they are models of elegance. Prices unquoted. L.C.

Roy Lichtenstein [Castelli] disappoints our expectations that an absurd iconography would produce humor. Why shouldn't the comic strips be funny in "serious" painting? A flying ace kissing his chick good-bye from the funnies or a cat from the bubble-gum cartoon or a "how-to-do-it" ad of a hand pouring soap suds into one of our manna objects, the washing machine—these might well comprise the grotesque necessity that always precedes humor. Certainly they proclaim their intent to be ugly for they are careful blow-ups of their newspaper prototypes—lithography dots, mechanical hatching, acidic color and primitive drawing and macrocephalic heads and BLAM (a direct hit on a plane) are all carefully reproduced. And since the grotesque has already been used successfully for satiric purposes by Jasper Johns and Robert Rauschenberg, among others, one could expect that a grotesque thing that had a comic content in itself would be doubly humorous. But we are doubly disappointed. For here the grotesque is just a painful pivot that is immediately compensated by new dimension, insight and release. It is not transformed by esthetics, it replaces esthetics. So what was grotesque in the funnies, stays grotesque in its replacement—only doubly so. Prices unquoted. S.T.

Jared French [Isaacson], a Magic Realist who uses egg tempera with an exactitude worthy of a Paul Cadmus, maintains a fine balance between his technique, the compositional elements and the literary content. The works shown include early paintings from the 'forties, such as *Evasion*, the meticulous depiction of non-awareness, non-commitment, as well as several of his most recent drawings and sketches for the ultimate product. A characteristic quality which gives him a certain distinction is an undercurrent of somewhat unnerving humor. In *Introduction*, for example, the foetus held poised in a pelvic bone white as chalk, faintly pinkish in the shadows as the light reflects off the placenta, is as formally composed and handled as a flower study might be. Prices unquoted. L.L.

Frank Kupka [Saidenberg; to March 10], a shadowy name, relatively unknown except to scholars and connoisseurs, but a name bitterly attacked and applauded early in the century for the revolutionary tendencies it represented, is gradually emerging to take its place with those of the other great innovators of modern art. For Frank (Frantisek) Kupka, a Czech who emigrated to Paris in the late nineteenth century, began an exploration which led him to reject the use of nature as a direct source of inspiration for his painting and in 1912 to exhibit the first non-figurative paintings shown in France. The following year, he showed several more of his monumental abstractions, one of which was *Vertical Planes*, 3, an imposing ascetic painting composed only of six rectilinear planes in space, a precursor of the ideas of Neo-Plasticism. The current show of pastels, gouaches and watercolors is minor Kupka, not sufficiently impressive, perhaps, for those who need an introduction, for without an acquaintance with his paintings, especially the monumental oils, the full force of this extraordinary painter is not communicated. Although many of the works are lovely in themselves, others are fascinating in their relationship to the development of ideas, as the preparation for a larger statement. Earliest of the group is the figurative pastel *Bather*, a study for a painting; more Art Nouveau in form than the final work, it has both intrinsic charm and interest as an illustration of one of the early sources for his abstract form, the play of light on and in water. A group of the earliest abstractions on view are works from before World War I; *Lights*, a lush pastel, one of a number of variations on a theme that appears in drawings and paintings, *From One Plane to Another*, are a few. From the early 1920s are a group of studies for his woodcuts *Four Stories of White and Black*, one of the handsomest of which is a heart-shaped explosion of white forms. Visually among the most impressive, although less important historically, are the works of the late 1920s based on mechanical forms. The shapes of gears, bearings, screws and wrenches are fused into tightly-knit complex arrangements. Still later are the coolly geometrical studies such as *Plans* and *Perpendiculars*. Prices unquoted. L.L.

Karl Zerbe retrospective [Whitney Museum; to March 14] is sponsored by the Ford Foundation; it was selected by H. W. Janson, Chairman of the department of Fine Arts at N.Y.U. from the body

14

李奇登斯坦《吻》（1961）

如果我們重回1960年代初期藝術家及藝評家的觀點，單就彼時至今日這一段藝術史的發展，設法重新建構**過去式的未來**（vergangene Zukunft），即過去人們眼中的未來，我們不難發現在當時抽象表現主義者及其支持者都認為未來是他們的天下。文藝復興時代立下的典範盛行六百餘年，六○年代的人們似乎有充分理由相信紐約典範至少能與之並駕齊驅。沒錯，文藝復興典範確實是發展和進步的，足以支持一種敘述，儘管葛林伯格自認為現代主義本身也具發展進步的特質，但是葛氏此一觀點在當時是否廣為認同，甚至是否廣為人知，則無法確定。不過這種常青不敗之說，或許是歸納自紐約畫派的多元樣貌，該畫派的成員藝術風格各個不同。帕洛克、德庫寧、克萊恩、紐曼、羅斯科、馬哲維爾、史提爾（Still），每位都自成一格，與眾不同。羅斯科的風格若非由他本人創造出來，任何人都無法從紐約畫派眾多迥異的風格中歸納出畫風可以作如此發展。因此，就當時來看，隨著更多新面孔加入紐約畫派，各種嶄新、超越想像的風格將源源不絕地問世，不但有別於其他現存風格，彼此之間也各有不同，不管是數量或變化都沒有上限。

但如果掌控未來的是抽象陣營，那麼寫實陣營該何去何從？美國境內的寫實畫家為數不少，特別還是在紐約呢！他們不打算俯首稱臣，把未來讓給抽象表現主義，這意味著當時寫實主義畫家面臨的是一場美學的戰役與抗爭。他們已經無路可走，不僅是藝術史，甚至是實際創作上，他們都陷入窘境，因為抽象表現主義幾乎是鋪天蓋地席捲整個藝術界，對寫實主義者而言抽象彷彿是顆眼中釘，欲除之而後快，而且他們能不能以藝術家的身分開創一片未來，其藝術生涯就看他們當下的所作所為了。

以艾德華‧霍柏（Edward Hopper）為例，他和羅伯‧亨利及艾金斯（Thomas Eakins）三人有直接的承傳關係，霍柏以亨利為師，亨利又以艾金斯為師，艾金斯本身曾到巴黎美術學院（Beaux Arts

Academy）學藝，師法於傑洛米（Gérôme）。抽象表現主義確實是成熟高級的現代主義，貫穿整個現代主義歷史，有如以流星之姿穿越太陽系行星規律的軌道。如果不是因為這樣，霍柏應該可以和其師亨利一樣，繼續發展艾金斯的理念，亨利曾號召獨立藝術家對抗國家設計學院。在1913年，甚至在那之前，在史帝格里茲藝廊裡，畢卡索、馬蒂斯一類畫家的作品通常只是陪襯，而且其畫風太過狂放，根本還無法對藝術構成威脅，不論是亨利或其支持者，甚至是跟亨利對立的陣營都認為如此。不過在霍柏的年代，抽象表現主義絕對不是弱勢，反倒是霍柏以及和他彼此了解的藝術家勢力單薄，甚至到了難以生存的境地。國家設計學院對霍柏來說並無任何威脅或障礙，不像其師亨利曾遭遇來自設計學院的阻撓，艾金斯在某方面來說也面對過相同障礙。艾金斯設定的進程，亨利將之轉變為一種美學意識形態，到了霍柏的時候，早已是理所當然之事。

讓我們先檢視這三位藝術家如何描繪裸體。艾金斯早在巴黎藝術學院求學時，便反對1868年沙龍畫作以做作的手法呈現裸體，他寫道：「這些畫都是女性裸體畫，或站、或坐、或躺、或飛舞、或毫無動作，他們稱這些女人菲瑞妮斯、維納斯、仙子、女神、雌雄同體，或以其他希臘名字稱呼之。」艾金斯寧可把裸體放在真實情境中，而不願畫那種「在綠色樹林，豔麗花叢下，各種姿態的女神做出不自然的笑……我痛恨做作」[1]。因此艾金斯一回到費城，便為1876年的百年畫展（Centennial Exhibition）畫了精采的《威廉‧羅許雕刻斯卡奇歐河畔的寓言人物》（*William Rush Carving his Allegorical Figure of the Skuylkill River*），畫中的裸體像一種範本，呈現出合理情境中未著衣飾的女子。而首創「垃圾桶畫派」（Ash Can

[1] Thomas Eakins, quoted in Lloyd Goodrich, *Thomas Eakins: His life and Work* (New York: Whitney Museum of American Art, 1933), 20.

School）的亨利，他不只把人體模特兒畫成裸女，還讓整個情境更加自然，讓裸女呈現最真實的姿態，而不是看起來剛好一絲不掛的理想化女性。霍柏畫裸體畫時，則將場域設定為自然會有裸女出現的情色場景，例如1941年的《清涼秀》（*Girlie Show*），或如1952年的《晨光》（*Morning Sunshine*），觀者會覺得畫中的女人彷彿深陷幻想世界。霍柏這些作品並不特別有現代感：事實上，他簡直像被困在二十世紀裡，彷彿十九世紀並未結束，我們印象中所熟悉的現代主義從來沒出現過一樣──艾金斯畫作裡的陰影和金色光線，讓他看起來頗有古代大師的遺風，而霍柏的畫永遠不會有這種味道：霍柏的畫簡約乾淨，一清二楚，或者說他的畫沒有**形而上**的陰影。

　　不過現代主義是一種自有其演化進展的概念。紐約現代美術館於1929年舉辦第二次畫展「十九位當代美國畫家聯合展」時，曾展出霍柏的作品。1933年，巴爾（Alfred Barr）在現代美術館為霍柏舉辦回顧展時，讚譽霍柏是「美國最令人激賞的畫家」，然而當時藝評家皮爾森（Ralph Pearson）卻批評該回顧展是「開現代運動的倒車」[2]，巴爾讓我們深刻地認識到，在1929年的美國或當時世界上，與現代主義關係最密切的機構是如何解讀現代主義：他反過來指責皮爾森試圖「將『現代』一詞通俗流行的涵義變成一種學術的、相對永恆的標籤」[3]。1933年左右的現代主義和1960年的現代主義非常不同，1960年是葛林伯格發表其重要論文〈現代主義繪畫〉的年份，不過在那時現代主義幾乎已經行將就木，但是現代主義的死亡和抽象表現主義的死亡又有所不同：葛林伯格似乎頗樂於知道抽象表現主義於1962年正式步入歷史一事，至於現代主義他則認為將繼續存活，即使到1992年我去聽他演講的時候，他讓人覺得現代

[2] Gail Levin, *Edward Hopper: an Intimate Biography* (New York: Knopf, 1995), 251.

[3] Ibid., 252.

主義彷彿只是停滯不前而已。總之，1933年的「現代」（modern）一詞代表藝術蓬勃的多元發展：印象派、包括盧梭在內的後期印象派、超現實主義、野獸派、立體派。當然，還有抽象主義、絕對主義以及非具象畫派，這些都只是整個現代走向的一部分，霍柏當然也在這其中，這種多元發展的現代主義並不會動搖寫實主義的地位。但是到了1950年代，藝評對抽象表現主義推崇備至，而這種以抽象為定義的狹義現代主義，使得霍柏所代表的藝術立刻陷入苦境。原本的一部分現在要取代其他變成全部，就霍柏及其同儕的了解，藝術的未來似乎相當黯淡，那使得他們的境況就像陷入一場二十世紀的畫風之戰。

　　勒文（Gail Levin）描述了霍柏夫婦對抗抽象陣營（他們稱之為「官腔」[gobbledegook]）的種種情況，他們聲援寫實主義畫家組成的團體，抗議現代美術館立場不公，偏愛抽象主義和「非具象藝術」，幾乎將寫實主義畫家排除在外。惠特尼美術館1959至1960的年度大展裡，寫實主義作品只有寥寥幾幅，令霍柏他們既惶恐又失望。（1995年9月29日又有一次活動抗議此事件。）霍柏夫婦也和其他藝術家結盟，喬·霍柏（Jo Hopper）在她的日記中寫著：「為了始終願意傾聽來自歐洲寫實主義最終吶喊的支持者，我們要為寫實主義在藝術界的生存而戰，對抗現代美術館和惠特尼美術館所從事的抽象主義全面僭越，以及抽象主義透過此兩機構在各大學間的流竄。」[4]霍柏夫婦也協助創辦《寫實》（Reality）雜誌，發行了數期。總之，他們意識到如果不極力抗爭，寫實主義畫作就要成為絕響了。

　　當年抽象和寫實兩大陣營涇渭分明、彼此水火不容的對抗張力，實非筆墨足以形容，因為那近乎宗教般的狂熱，如果是中古時

[4] Ibid., 469.

代，恐怕早就以火刑伺候了。在那段日子，年輕畫家畫人物肖像時，多半意味著他擁護危險的異端邪說。當時的「美學正確」（Aesthetic correctness）正如今日的政治正確，霍柏及其黨羽的舉動所表達的憤怒與震驚，與今日保守派論政治正確之著作如出一轍，但不容或忘的是，將抽象主義當做意識形態來奉行的人是如何對寫實主義者棄如敝屣，視而不見。寫實主義陣營當然覺得飽受威脅，情況有點像學校對教授施壓，如課程大綱與上課內容不符時，將取消教授終身職，已足夠產生一定程度的嚇阻效果。

不管上述比喻恰不恰當，總之寫實與抽象的對峙約莫維持了五、六年，在這段期間，葛林伯格的言論顯得相當有趣。1939年時，葛林伯格認為抽象是歷史的必然發展，即他在〈勞孔像新解〉一文中所謂的「源自歷史的必要性」。1959年的另一篇論文〈抽象藝術擁護論〉（The Case for Abstract Art），葛林伯格暗指模擬再現技法已經不適用，他寫道：「就提香（Titian）作品而言，其抽象形式的整體感比畫面呈現的形象對畫作的品質更為重要。」其實這是佛萊在二十世紀初便已提出的觀點，葛林伯格繼續寫道：「在本質上，模擬再現式畫作最能為人完全欣賞時，就是當畫裡所描繪的事物符合觀者印象的時候。」葛林伯格1960年論文〈現代主義繪畫〉又幾乎重複這類有失公允的描述，文中葛氏寫道：「現代主義繪畫即使到了最晚期，原則上仍未放棄描摹可辨認的物體，而是放棄再現可以放置物體的空間。」繪畫放棄空間是為了在邏輯上和雕塑有所區隔，這是葛氏相當著名的論點，但是我們必須持平地說，葛氏論點或許對達維斯（Stuart Davis）[1] 或米羅一類的藝術家有加分效果，但卻讓霍柏等寫實主義畫家在歷史進程中的地位排名相對低落。然而到1961年的時候，葛林伯格已經晉升到一種超然的立場，

[1] 達維斯（1894-1964），美國抽象主義畫家。

持著凡事不可能完美的論調，因此即使是抽象主義也不再是歷史的主角，他說：「抽象藝術有好有壞」正是此意。1962年時，抽象表現主義已經成為過去式，只是當年人們並未察覺它已悄然落幕。

霍柏和寫實主義畫家認為如果不起身奮鬥就沒有未來，我想，他們的心情波士尼亞境內的族群當覺心有戚戚焉。但短短幾年內，葛林伯格又一改說詞，認為抽象和寫實基本上幾乎沒有差別，因為到達某種境界時，真正重要的是「質」，而非類別，此為今日藝術世界的特色。正如1913年「軍械庫展覽」開宗明義地表示，獨立派和學院派畫家之間的差別遠不及他們和立體派或野獸派的差異，所以現在具象和抽象也是一樣，兩者同屬繪畫範疇，只是採不同模式，區分此兩者已經不甚重要，重要的是區分繪畫與其他藝術類別，諸如電視影像或表演藝術等。1911年的時候，不論是垃圾桶畫派或學院派，兩者都是昨日黃花；同樣地，1961年的時候，寫實主義和抽象主義的未來也泡沫化了，他們都將藝術的未來等同於繪畫的未來。正如我們所知，後來的發展中，繪畫的定位就和現代美術館早期定義的抽象主義一樣，只是現代主義眾多派別之一：藝術有眾多可能性，而繪畫不過是其中一種。儘管在六○年代初，那個藝術和繪畫幾乎是同義字的時代裡，實在很難洞見這種新發展，整個藝術史的走向確實經歷重大轉變。然令人詫異的是，不論是抽象表現主義的支持者如葛林伯格或其反對者，完全沒人能察覺當時歷史的脈絡，他們對未來的預測後來都證實與實際發展偏離甚多，不具任何重要性。

我認為，普普藝術正是顛覆整個藝術世界的主角，也是本世紀最具批判性的藝術運動，只是不幸被冠上一個不起眼的名字。普普藝術發軔於六○年代初期，剛開始的時候狡猾地以抽象表現主義的滴彩技法做為掩護——這是當時的藝術正統。到了1964年的時候，普普藝術拋開偽裝，以其真實面貌面對世人。有趣的是，惠特尼美

術館於1964年決定舉辦霍柏回顧展，不過這與寫實主義畫家的抗爭沒有太大關係，不是因為他們的雜誌《寫實》，也不是因為他們在美術館前抗議，更不是響應寫實陣營寫了公開信，聲援迦納德（John Canaday）[2] 在《紐約時報》為文抨擊抽象表現主義。館方表示：「舉辦回顧展的契機乃因時下年輕一輩藝術家，特別是普普藝術和照相寫實主義運動（photorealist movements）的藝術家，他們對寫實主義的興趣重燃，欲了解其代表人物。」[5] 這段話並未解釋年輕藝術家對寫實主義的興趣是否出自特定因素或只是純粹巧合。甚至連抽象表現主義畫家都對霍柏感興趣，德庫寧即為一例，雖說一般認為德庫寧屬於折衷派抽象表現主義，因為他仍然畫形象。帕洛克就曾經指責德庫寧說：「還在畫人像，幹這種沒用的事，你明白當肖像畫家是不可能出頭的。」[6] 德庫寧於1953年在紐約辛得尼・杰尼斯畫廊（Sidney Janis Gallery）展出《女人》系列，引發激烈抨擊：抽象陣營認為他就算不是背叛，也危及了「我們對繪畫的（抽象）改革」。不過德庫寧於1959年對桑德勒（Irving Sandler）說：「霍柏是唯一我知道可以畫出美黎特公園大道（Merritt Parkway）[3]的美籍畫家。」[7] 過去霍柏有幅畫了藥房的作品，上面寫著Ex Lax二字，又在他另一幅著名的加油站作品裡畫Mobil Gas的商標，等到通俗圖像成為普普藝術的主題時，學界反過頭來奉霍柏為「先驅」。不過這些都是畫作的表象，並不能完全呈現霍柏或普普藝術的全貌，我們確實有必要以哲學角度審視普普藝術——至少我是這麼認為。我同意現代藝術史肯定普普藝術扮演哲學要角的說法，在我的

[2] 迦納德，《紐約時報》藝評家。

[5] Ibid., 567.

[6] *Willem de Kooning Paintings* (Washington, D.C.: National Gallery of Art, 1994), 131.

[3] 美黎特公園大道，康乃迪克州西南著名的觀光道路，路上有許多景色優美的橋樑。

[7] Levin, *Edward Hopper*, 549.

論述中，普普藝術帶動藝術自我探索哲學實在，因此它的出現代表西方藝術大敘述的結束，不過我也必須坦承普普藝術不太可能傳達具有哲學深度的訊息。

　　走筆於此，我想在敘述裡加進自己的經驗，因為接下來要討論的事件是我親身經歷過的。藝術家放幻燈片介紹作品時，免不了會順帶敘述自己生命裡的轉捩點。史學家和哲學家不常這樣介紹自己，但是既然我本身對普普運動的經驗就是一連串的哲學思考，後來這一連串的思考逐漸形成一個思想主體，再加上因緣際會之故，我得以受邀演講做為本書主要架構，或許在此順便敘述自己的生命經歷也是合理正當吧。談及繪畫，我個人的**過去式的未來**發生在1950年代，如果以風格來說，我大概是偏向以姿態呈現實在，接近德庫寧的《女人》和他後來的《美黎特公園大道》（*Merritt Parkway*）一類風景畫。所以在某方面來看，我也算是捲入當時藝壇的論辯戰局，那些年只要和藝術家扯上關係都很難避免，只是對寫實主義者來說，我的畫太抽象；對抽象主義者而言，又太寫實。我在五○年代的時候確實有意開始藝術生涯，我的作品尋求的就是實現這個未來，不過我同時也想成為一名哲學家。我永遠記得自己看見生命中的第一幅普普藝術作品——那是1962年的春天，當時旅居巴黎，正在寫一本書，也就是幾年後出版，書名聽起來令人敬畏的《分析的歷史哲學》（*Analytical Philosophy of History*）。某日，我到美國中心（American Center）閱讀期刊，偶然看見《藝術新聞》（*Art News*）刊載李奇登斯坦（Roy Lichtenstein）的《吻》（*The Kiss*），該雜誌是當年重要的藝術出版品。我發現普普藝術的管道就跟其他歐洲人一樣，都是透過藝術雜誌得知此一新發展，藝術雜誌一向是傳播藝術影響力的主要媒介，過去如此，現在亦然。初見《吻》的我震驚不已，我知道普普藝術不僅新奇也是必然的發展，當下意識到如果能作這樣的畫，而且又有重要藝術出版品為其背書，那麼也就沒有什

麼不可能了。不過當時我並沒有想到如果什麼都有可能，就代表失去一個具體明確的未來；如果什麼都有可能，也就沒有一件事是必要或必然的了，當然也包括我對自己藝術生涯的期許。對我而言，那意味著藝術家想做什麼就做什麼。那同時也意味著我對藝術創作失去了興趣，鮮少再拾起畫筆作畫。從那刻起，我決心要成為一名哲學家，一直到1984才又跨入藝術評論的圈子。一回到紐約，我等不及想看新作品，開始在卡斯特利藝廊（Castelli's）和格林藝廊（Green Gallery）看展覽。那時包括古根漢美術館在內，隨處都可以看見普普藝術作品，杰尼斯畫廊也舉辦過普普藝術作品展。1964年4月，我在史岱博畫廊看見沃荷的《布瑞洛箱》，堪稱是個人最難忘的一次看展經驗，同年惠特尼美術館舉辦霍柏回顧展。我認為那是個令人振奮的時刻，其中一個重要原因是紐約藝術圈特有的爭論架構到那一刻已經整個不再適用。我們需要開發全新的理論，完全獨立於霍柏所代表的寫實主義，以及與其對立的抽象主義與現代主義之外。

巧的是，那年（1964年）我受邀到波士頓，在美國哲學協會（American Philosophical Association, APA）大會發表一篇關於美學的論文。原本安排的學者不克前來，主辦人於是請我遞補，我發表的論文為〈藝術世界〉（The Art World），堪稱首次嘗試從哲學角度處理新藝術的文章[8]。早在沃荷、李奇登斯坦、羅森柏格和歐登柏格（Oldenberg）出現在華而不實的銅板紙雜誌前，專門刊載APA會議論文的《哲學期刊》（*The Journal of Philosophy*）就注意到這四位藝術

[8] Arthur C. Danto, "The Art World," *Journal of Philosophy* 61, no. 19 (1964):571-84. 一些篇幅較短的文章不算在內的話，這篇論文是我第一篇討論藝術的哲學出版品，直到另一本著作出現：*The Transfiguration of the Commonplace* (Cambridge: Harvard University Press, 1981)。

家而加以討論，這點我頗感與有榮焉。就我所知，〈藝術世界〉在後來幾年裡，不只一次出現在普普藝術的眾多參考書目中，成為二十世紀中葉以後哲學美學的理論基礎。不管黑格爾稱之為「絕對精神」的範疇裡，藝術和哲學之間的關係多麼密切，仍有另一種跡象持續顯示，藝術和哲學兩個世界之間隔著一段距離。

　　當時普普藝術最令我感到震驚的是，它顛覆柏拉圖以降的古老學說，柏拉圖為人熟知的藝術模仿說，將藝術排在實在界的最低位階，其中又以《共和國》卷十所述一例最具代表，柏拉圖指出床的實在有三種模式：一為觀念或形式，再者是木匠模仿觀念而製作的成品，最後是畫家根據木匠成品而作的畫。例如希臘的彩繪陶瓶，有些畫了阿奇里斯躺在床上，海克陀的屍體倒在一旁地上，有些畫潘妮洛普與奧迪修斯兩人在床邊說話，那張床是奧迪修斯特地為他的新娘潘妮洛普作的。柏拉圖想說的是，既然可以在對正在模仿之物毫無認識的情況下進行模仿（這也是蘇格拉底與伊安辯論時一直想證明的），那表示藝術家缺乏知識。他們「認識」的只是表象的表象。而現在，真實的床突然出現在六〇年代初的藝術世界──羅森柏格、歐登柏格的作品都有，不久後席格爾（George Segal）[4]的作品也有。我對此現象的解讀是，藝術家開始縮短藝術和實在之間的距離，但我們還是要問，如果這些床是真實的床，那他們何以變成藝術品？文獻未能提供任何解釋，因此我在〈藝術世界〉一文中開始發展出一種理論，這篇論文頗有拋磚引玉之功，而後陸續也有一些其他理論問世，狄奇（George Dickie）的藝術建位論（institutional theory of art）也從此處獲得靈感。《布瑞洛箱》拓寬上述問題的廣度，即外觀相同的兩個物件，一件是藝術品，而另一件以感官的標準來看只是普通物品，或者頂多只是工藝品？不過即使是工藝品，

[4] 席格爾（1924-2000），美國普普藝術雕刻家。

它也和沃荷的箱子並無二致。柏拉圖或許能夠區分真實的床和畫裡的床，但他肯定無法區分這兩種箱子，事實上沃荷的木工還相當精巧哩。哲學家一向認為可以用視覺來區分藝術與實在，可以藉由實例解釋「藝術品」的意義，但是沃荷的例子否決了這種主張。因此沃荷和其他普普藝術家讓哲學家評論藝術的文章變得一文不值，至少是讓他們的影響力受到局限。我個人認為，藝術藉由普普藝術，對其本質提出了一個適切的哲學問題。這問題就是：一件藝術作品和另一件非藝術作品，當兩者外觀完全相同時，是什麼因素讓它們不同？如果我們還認為**可以**用作品為「藝術」下定義，可以仰賴感官經驗區別藝術和實在，就像區別陶瓶上的床和真實的床那樣，這樣的問題根本就不會出現。

我認為，藝術的哲學問題既然已在藝術史範疇內得到闡明，那麼藝術史就抵達其終點了。西洋藝術史可粗分為兩大時期，我稱之為瓦薩利時期和葛林伯格時期，兩者皆採進化觀。瓦薩利認為藝術是種模擬再現，「征服視覺形象」的技巧將與時俱進，但後來證實動畫比繪畫更能記錄真實時，瓦薩利這套繪畫的論述也就正式落幕。那麼繪畫該何去何從呢？現代主義濫觴於對此疑問的探索，並開始尋找繪畫的定位。葛林伯格開啟了一個新敘述，將層次往上拉到藝術條件的定義，尤其是繪畫不同於其他藝術門類的關鍵，最後在媒材的物質條件中找到答案。不過葛林伯格那博大精深的敘述止於普普藝術的誕生，他對普普藝術除了貶抑還是貶抑，當藝術終結時，當藝術意識到藝術作品不需再去符合什麼特定標準時，葛林伯格的敘述也不得不劃上句點。「事事都是藝術品」，或如波伊斯的名言：「人人都是藝術家」，這類的口號開始出現，這些完全不可能出現在瓦薩利或葛林伯格的敘述裡。藝術探問哲學本質的歷史已經結束，藝術家便各吹各的號，自由行事去了，就像拉伯雷（Rabelais）筆下的巨人，他的命令就是反命令，一切「隨心所欲」

（Fay ce que voudras）。畫家可以畫新英格蘭靜僻的屋舍，或畫女人，或造箱子，或畫方塊，都無所謂對或錯。方向不止一種，事實上應該說是毫無方向可言，這就是我在1980年代中期寫作時所指的藝術終結。並非藝術已死，也非畫家停止作畫，而是以敘述建構成的藝術史已經走到盡頭。

　　幾年前我在慕尼黑有場演講，講題是「藝術終結後的三十年」。當時有位學生提出一個有趣的問題，她說1964這一年對她而言相當平淡無奇，她很驚訝我能舉出那麼多事件。這位學生較有印象的是1968年的抗議運動以及反文化意識的抬頭。如果她是美國人的話，我想她應該不至於覺得1964這年平靜無波。那年是美國的「自由之夏」（Summer of Freedom），黑人在數千名白人的支持下，搭著巴士，一輛又一輛，到南方聚集，登記成為選民，讓不具備參政權的一整個種族得以行使其公民權。雖然美國的種族歧視情結並未在1964年跟著結束，但是使我國政治聲譽蒙羞的種族隔離政策卻是在那年劃上句點。貝蒂‧傅瑞丹（Betty Friedan）1963年出版《女性迷思》（*Feminine Mystique*），正式引爆女性主義運動，1964年國會負責女權相關事務的委員會也公開一份報告，聲援女性主義運動。的確，到1968年的時候，民權和女性主義兩種運動已經相當激進，但是1964年才是解放之年，那年也是披頭四首次在美國露面，參加愛德‧蘇利文（Ed Sullivan）的節目，那真是歷史性的一刻，因為披頭四本身就是自由精神的象徵和催生者，全美上下都為自由精神沸騰，而後其他各國亦然。普普藝術正好恭逢其盛，成為在美國境外獨樹一幟的解放運動，其所利用的傳播管道就是藝術雜誌，也就是我初次見識到普普藝術的地方。普普運動直接影響德國波爾克和理希特的資本主義者的寫實主義運動（capitalist realist movement）；在蘇聯，科瑪爾與梅拉密德開創蘇史藝術（Sots art）[5]，挪用香菸商標的狗臉圖案作畫，這隻名叫萊卡（Laika）的狗死於外太空，他們以

維妙維肖的寫實技巧畫這隻狗，一方面模仿蘇維埃寫實主義（Soviet realist）的風格，但另一方面，他們把一隻狗描繪成蘇聯民族英雄，達到顛覆效果。以藝術世界的策略來說，美國普普藝術、德國資本主義者的寫實主義、蘇俄的蘇史藝術都可解讀成攻擊官方畫風的各種策略——也就是蘇聯的社會主義寫實主義，德國的抽象繪畫（在德國，抽象本身已經是高度政治化的產物，是唯一受認可的作畫方式，其實不難想像，納粹也曾將圖像政治化），然後還有在美國已經成為官方風格的抽象表現主義。據我所知，普普藝術只有在蘇聯遭受打壓——著名的1974年「推土機」（bulldozer）事件，警察駕推土機追捕藝術家和記者。值得一提的是，這事件成為全球新聞焦點後，迫使蘇聯對藝術的態度稍有軟化，原則上允許每個人做自己想做的事，就像在美國阿拉巴馬州，民權運動人士遭毆打事件經電視媒體密集報導後，類似情形才逐漸減少，多少是因為美國南方不想讓全世界對他們產生負面的刻板印象。總之，普普藝術家成為自己藝術風格的受害者，實在不符合普普藝術的解放精神。對我來說，藝術終結後的藝術家有個特點，就是他們不再遵守一種特定的創造途徑：科瑪爾和梅拉密德的作品頗有揶揄的味道，並不恪守特定的視覺風格。美國在風格方面一向都很保守，但是沃荷拍電影，贊助音樂創作，徹底顛覆一般對攝影的觀念，作畫雕塑之餘還寫書，甚至還成為著名的警句家，接著連他的穿著，牛仔褲和羽毛夾克，都成為整個世代的風格。這裡我想引用馬克思和恩格斯在《德意志意識形態》一書中著名的歷史終結後的史觀，歷史終結之後，我們不必是農夫、獵人、漁夫、文學評論家，照樣可以耕種、打獵、捕魚、寫文學評論。如果要另提一位哲學大師和上述二位並列的話，我想應該就是沙特，這種拒絕被定型的精神正是沙特所謂的「當真

[5] Sots在俄語中是社會主義寫實主義的縮寫。

正的人」（being truly human），不同於「錯誤信念」（bad faith），或
將自己物化：侍者只能當侍者，女人只能當女人。不過在我們的時
代裡，沙特式的自由理想不見得容易達到，因為尋求定位是時人的
普遍心理需求，大家無不努力在所屬的團體裡追求一份歸屬感，例
如：多元文化主義下的政治心理，或某些女性主義派別以及「酷兒」
（queer）意識形態，都在在說明了這種時代氛圍，這正是後歷史時
代的徵候，越是遠離目標的人越想尋求認同──如果用沙特式的說
法來講，這些人否定自己，認同不是自己的自己，而散居各地的猶
太人接受自己的一切，無需刻意**建立**認同感。

　　普普一詞是歐羅威所創，他在我之前也替《國家》雜誌寫過藝
評，雖說「普普」只抓住該運動的幾個表面特色，不過以其反動精
神來看，這倒是不錯的定名。「普普」由送氣音組成，很像氣球爆
破的聲音。歐羅威寫道：

> 　　我們發現在我們心裡有一種通俗文化，超越我們任何人可能
> 代表的任何特殊利益、藝術技巧、建築、設計或藝術評論，這
> 種文化即為大量複製的都會文化：電影、廣告、科幻小說、大
> 眾音樂。〔仔細觀察的話，不難發現這是當今藝術論壇
> （ArtForum）的標準議題。〕知識分子一般都鄙視這種商業化文
> 化，而我們只將它視為一種事實加以詳細討論並樂於消費。我
> 們的結論之一就是不應該視普普文化為「逃避」、「消遣」和
> 「純娛樂」，而應以嚴肅的藝術眼光看待之。9

我認為上述討論替普普藝術開了條路，不過我想再釐清一些觀念。

9 Lawrence Alloway, "The Development of British Pop," in Lucy R. Lippard, *Pop Art* (London: Thames and Hudson, 1985), 29-30.

高級藝術裡的普普藝術、做為高級藝術的普普藝術，和普普藝術本身（pop art as such），這是三種不同的概念。如要替普普藝術正本清源，必先考慮這三個層面。首先是高級藝術裡的普普藝術，譬如馬哲維爾曾在一些拼貼作品中使用 Gauloise 香菸包裝，或者如霍柏及霍克尼在畫中運用廣告元素，這幾位畫家的作品還稱不上是普普藝術，這是高級藝術**裡**的普普藝術。其次是**做為**高級藝術的普普藝術，將通俗藝術視為真正藝術，也正是歐羅威所描述的：「我用『普普』或『普普文化』一詞專指大眾媒體的產物，而非以大眾文化為主題的藝術作品。」[10] 最後是普普藝術本身，這種普普藝術是我所謂將取自大眾文化的象徵物轉變為高級藝術。譬如以社會主義的寫實技法重新對商標進行再創作，或如將康寶濃湯罐當成真正的油畫主題加以處理，把商業藝術當做一種繪畫風格。普普藝術之所以令人興奮，正是因為它是轉化變形的（transfigurative）。有許多影迷對瑪麗蓮夢露的著迷程度不亞於其他舞台或歌劇明星，沃荷將夢露美麗的臉部特寫製成絹印版畫，將她轉化成一種肖像。普普藝術本身可說是美國人的成就，我認為正是「轉化變形」這項基本原則，使得它在傳到海外時格外具有顛覆性。轉化變形是一種宗教概念，代表對平凡的一種崇敬，最早出現在《馬太福音》裡，意為崇敬人如崇敬神。我第一本探討藝術的著作取名為《平凡的變形》（ *The Transfiguration of the Commonplace* ），就是想闡述這個概念，靈感來自天主教小說家穆瑞爾‧絲帕克（Muriel Spark）所寫的一本小說。現在我認為，普普藝術之所以大受歡迎，乃是因為它轉變了對人們最有意義的事物，將這些事物提升為高級藝術的題材。

　　帕諾夫斯基等人試圖說明文化的各種層面存在某種共相，例如繪畫和哲學便受同一種氛圍影響。如以實證角度來看，這種說法很

[10] Ibid., 27.

容易就遭到質疑,不過我認為,就二十世紀中葉的視覺藝術和哲學發展而言,倒是可以套用帕諾夫斯基的基本直觀法,鮮少人提出這樣的觀點。現在我便接著敘述哲學版本的普普運動,同樣地,這也是我親身經歷過的,而且就某種程度來說,也是曾經相信過的。

二次大戰後的幾年裡,英語系國家最為盛行的哲學派別,大概就是籠統稱為「分析哲學」(analytical philosophy)的思想體系,它又分為兩派,對語言的觀點各執一端,不過這兩派可以說是源自維根斯坦不同時期的思想。儘管分析哲學兩大陣營立論有所不同,但雙方均認為傳統哲學已經陷於某種窠臼,尤其是哲學裡的形上學,就算不流於虛假,也恐怕有知性上的瑕疵,所以兩陣營的消極任務即是揭露形上學的虛無。其中一派自形式邏輯獲得啟發,在實質的基礎上致力於語言的理性重建,此派哲學家以直接的感官經驗(或觀察)為根據,以便杜絕不以經驗為基礎的形上學以其陳腐的認知說來污染他們的體系。形上學是無意義的,因為它跟經驗及觀察完全脫節。

另一派則認為只要語言的使用仍是正確就不需重建,正如維根斯坦死後出版的鉅著《哲學研究》(*Philosophical Investigations*)裡的一句名言:「哲學開始於語言去度假之時」(Philosophy begins when language goes on holiday)。分析哲學的兩個面向都和共同的人類經驗有著根本上的連結,也和人人都在行的日常言談息息相關。它的哲學是大家都知道的。曾擔任牛津大學一般語言哲學學院(school of ordinary language philosophy)院長的奧斯丁先生(J. L. Austin)說過一段話,有點宗教信條的意味,這席話與我的觀察有關:

> 我們一般常用的詞彙代表著數個世代以來,人們認為值得說明的所有不同,以及他們認為值得建立的所有連結,比起你我花一整個下午坐在椅子上可能想出來的字彙,前者在數量上當

　　然多出很多，而且也更完整，因為它們已經通過適者生存的考
　　驗，其涵義當然也更精微，至少在描述一般日常實用的事物上
　　是如此。[11]

我認為，普普藝術也將人人知悉的事物轉化為藝術，例如：大眾文
化裡的事物或肖像或時下流行的家飾。相反地，抽象表現主義緊抓
著隱含的程序不放，緊跟著超現實主義的前提。有人認為抽象表現
主義藝術家就像巫醫，能和原始的力量溝通。抽象表現主義在本質
上是徹徹底底的形上學，而普普藝術則頌揚最平凡的生活裡最普通
的事物——爆米花、罐頭湯、肥皂箱、電影明星和漫畫。透過轉化
的過程，藝術家賦予這些事物超然的光芒。1960年代的某種氛圍可
以解釋，也必須解釋，為什麼平凡世界裡的不起眼的事物竟然搖身
一變，成為藝術創作和哲學思維的根柢。抽象表現主義陣營鄙視普
普藝術家奉為圭臬的平凡事物；分析哲學則認為傳統哲學徹底誤解
認知的可能性，已經行將就木。傳統哲學終結後，什麼樣的哲學能
夠取而代之，我們也說不準，不過理應是實用而且直接為人類服務
的哲學。如前所述，普普藝術的出現代表藝術的終結，在那之後，
什麼樣的藝術家會創作什麼樣的藝術也很難說，或許藝術也可以直
接為人文服務。二次大戰後，哲學跟藝術兩個文化層面都傾向解放
主義——維根斯坦曾談及如何引蒼蠅飛出捕蠅瓶。至於接下來蒼蠅
要飛到哪、要做什麼，就由蒼蠅自己決定，只要未來不要再飛進瓶
裡就好。
　　當然，我們很難不將二十世紀中葉的藝術和哲學運動視為一種
反動精神。譬如在李奇登斯坦的作品中，就有一層對抽象表現主義

[11] J. L. Austin, "A Plea for Excuses," in *Philosophical Papers*, ed. J. O. Urmson and G. J. Warnock (Oxford: Clarendon Press, 1961), 130.

者愛故作姿態的一種嘲弄。不過不論是分析哲學也好，普普藝術也罷，這兩個運動確實都提升到一個新的層次上，因為兩者都把之前的哲學和藝術當做一個整體。分析哲學將自己獨立於自柏拉圖到海德格這樣的哲學整體之外。普普藝術選擇投入真實的生活，反對藝術成為一個封閉的整體。不過我想，除此之外，分析哲學和普普藝術還呼應了當時人們心靈深處的想法，這也是為什麼這兩項運動在美國境外會如此盛行，他們所反應的是一種共同的需要，人們希望享受當下生命，古今皆然，而不是等著到了另一個世界或未來再去追尋快樂，不希望現在只是為未來做準備。人們不想再拖延、不願再犧牲求全，因此美國的黑人運動和女權運動一旦發動便來勢洶洶，蘇聯人民也不再崇拜遙遠烏托邦裡的英雄。沒有人願意等到上天堂再接受獎勵，也不再夢想未來住在社會主義的烏托邦裡，享受無階級的社會制度。人們只想不受干擾地住在普普藝術所揭示的世界裡，過一種人人夢寐以求的生活，所有社會福利制度也都須以此為前提才行。芭芭拉‧克魯格曾在她創作的海報上寫著：「我們不需要另一個英雄。」這句話總結了科瑪爾和梅拉密德發動蘇史藝術的概念。透過無遠弗屆的傳媒力量，全世界的人都意識到，原來此時此刻他國人民正享受著美好的平凡生活，就是這種認識讓柏林圍牆於1989年倒下。

　　美國眾議院議長金瑞契（Newt Gingrich）在其著作《重建美國》（To Renew America）一書中有跟我類似的歷史觀察。對他而言，1965年是關鍵的一年，不過確切年份並不重要，他如此形容1965那年發生的一連串事件：「乃文化菁英有計畫發起的各項運動，目的在於讓現存的文明信用破產，並且以一種不負責任的文化取而代之。」[12] 不過，我不相信這些事件是精密計畫的行動，也不認為這

[12]　Newt Gingrich, *To Renew America* (New York: HarperCollins, 1995), 29.

是藝術家和哲學家所發動的一場革命，而這場革命正好適得其反地
闡釋了藝術和哲學的內涵。這些運動的發軔乃是因社會結構劇烈變
化使然，人民追求自由的聲浪尚未平息之故。人們決定他們想要不
受打擾，自在地「追求幸福」，追求我們建國宣言中所提及的那項
基本人權。儘管嚮往平靜生活的民眾當中，有些人仍懷念過去那種
公權力掛帥的社會，但他們看起來並不想走回頭路，只不過這種想
在政府的高壓統治下獲得一些自由的心願，恐怕是更不可能出現在
金瑞契議長的議程之上。

　　在此我想超越一般藝術史只敘述流派影響和圖像創新的觀點，
而把普普藝術放在一個更為宏觀的脈絡裡來探討。在我看來，普普
運動的形成並不只是長江後浪推前浪的一種循環而已，而是石破天
驚的巨大變動，標示著深層的社會政治變動，並且推動了藝術概念
的深層哲學轉變。它甚至還宣告了二十世紀的真正到來，整個二十
世紀過了六十四年之久，都還一直陷在十九世紀的思想泥淖當中，
也就是我一開始提到的**過去式的未來**。經過這六十多年，儘管許多
十九世紀的壓迫機構仍然存在，那些偏頗的觀念畢竟也慢慢遭到淘
汰。二十世紀是開始了，但開始之後又將演變成什麼樣子呢？我會
希望看見像芭芭拉・克魯格所描述的景況：「我們不需要另一套敘
述。」

　　將藝術放在最宏觀的脈絡裡來討論或許有個優點，至少可以幫
助我們區分杜象的現成品和沃荷《布瑞洛箱》一類的普普藝術作
品。不論杜象成就了什麼，他絕對不是在讚頌平凡事物，而是在削
弱美學的勢力或是在探索藝術的界線。歷史上實在沒有兩件事是完
全一樣的。普普藝術的成就之一，就是讓我們看清杜象跟普普之間
的那種表面上的相似性。這種相似程度遠不及《布瑞洛箱》和一般
真正的布瑞洛箱的相似性。同樣地，要說明杜象和沃荷之間的差
異，也遠比要說明藝術和實在之間的分野來得容易。簡言之，將普

普藝術放在深層的文化運動脈絡來看，讓我們更明瞭其背後的成因
是如何不同於半世紀前促成杜象興起的背景。

繪畫、政治與後歷史的藝術

史卡利《同源雙鏈》（1993）。油畫，254 × 228公分

　　葛林伯格悲嘆近三十年來藝壇一片死寂，藝術進程腳步緩慢，前所未見。其實我們大可用另一種完全不同的角度來詮釋此一現象，不是藝術前進的腳步緩慢，而是評斷藝術發展速度的歷史概念已從藝術世界消失，而我們現在是處於我所謂的「後歷史」時期。葛林伯格默默支持的歷史進步發展觀點，至少是自瓦薩利以降，人們向來理解藝術的觀點，認為不論是藝術成就或突破，都是以促進藝術之目標為前提。儘管現代主義自訂的藝術目標和前朝不同，然而葛林伯格的敘述基本上仍維持這種進步發展的觀點，他並在1964年宣稱：繪畫純粹化的下一個階段將是色域抽象。但突然，普普藝術冒了出來，將藝術進程的火車推離軌道，等待修復，但一等就是三十年。1992年8月某悶熱的夏日午后，演講廳裡一名聽眾問葛林伯格未來是否還有希望，葛林伯格回答說，他一直認為歐利茨基是最優秀的畫家。言下之意為藝術終究得靠繪畫拯救，只有繪畫能讓火車重回軌道，繼續駛向下一站──在現代主義偉大的發展進程裡，抵達終點時我們自然會知道。

　　對這個問題的另一個看法也可以是：藝術的進程並未中斷，只是從歷史的觀點來看，藝術早已抵達終站，因為它已進入另一個不同的意識層次。那就是哲學層次，由於哲學的認知本質容許進步敘述的存在，這種敘述在理想的狀態下可以對藝術做出完備的哲學定義。在這個層次裡，藝術的實踐再也不用奉歷史之命，把創作軌道駛向未知的美學境界。在後歷史時代裡，藝術創作的方向不可計數，沒有哪個方向比其他更具特權，至少在歷史性上是如此。這也部分意味著：既然繪畫已不再是推動歷史演進的要角，它如今也只是這個媒材與創作斷裂的藝術世界裡的一種表現手法，繪畫之外還有裝置藝術、表演藝術、錄影藝術、電腦藝術以及各種形式的混合媒材創作，更別提還有我稱之為「物體藝術」（object art）的地景藝術、身體藝術以及其他早期受人輕忽而冠上「工藝品」的創作。然

而繪畫不再是「要角」並不表示哪門藝術取代了它的地位，事實上，到了1990年代初期，即使是今日所承認的最廣義的視覺藝術，也不再具有那種結構，可以讓歷史進步的觀點值得思考或具有評論意義。而當我們把視線轉到繪畫或雕塑以外的其他視覺藝術，它們在技術上無疑都有精進的空間，但是卻缺乏繪畫數百年來所充分展現出的那種發展的階段性，即將模擬再現外在世界當做一種日漸成熟之發展計畫的第一階段，以及以追求純粹本質做為目標的現代主義階段。而現在所處的最終階段——哲學階段——其目標是為它自身找到最適切的定義，不過，我認為這是一項哲學的而非藝術的任務。這就像是一條大河自此消融在它所分出的支流網中。因為看不見一條主幹，於是葛林伯格便將這種現象解讀成毫無進展。或者說，他把所有支流都解讀成同一種主題的不同樣貌，即他所謂的「新奇品藝術」。

　　葛林伯格認為藝術具有純化的內在驅力，此一說法或許比我們想像的更常為人所闡述。帕諾夫斯基的精采論文〈電影的風格與媒材〉（Style and Medium in Motion Pictures）裡，對於濟頓（Keaton）1924年作品《領航員》（ The Navigator ）與艾森斯坦（Eisenstein）1925年作品《波坦金戰艦》（ Battleship Potemkin ）有以下討論：

　　　　從一開始的跌跌撞撞一直到今日的成果豐饒，這之間的演變讓電影這樣一種新藝術媒材，逐漸意識到自己的合法性，即意識到自己可能的發展和限制——好比當初鑲嵌工藝的發展，從原本幻覺類圖片更換成較耐用的材料，最後發展成拉維納（Ravenna）教堂的超自然主義。這也像線雕銅版畫（line engraving）的發展，開始時只是一種便宜又方便的插畫替代品，最後由杜勒集大成，發展出純粹的「刻畫」（graphic）風格。[1]

看到歷史發展的「事實」（is）如何轉變成媒材評論的「必然」
（ought），這是很有趣的現象。「藝術在於忠於其媒材的本質特色」
這種現代主義的概念，為繪畫以外的藝術提供了一個非常有力的評
論立場。因此當影像逐漸成為一種藝術形式後，純粹主義式的進程
自然因應而生，用以批判那些不夠「影像」的作品。影像畢竟是新
的藝術形式，藝術家無不戰戰兢兢，設法將影片裡不夠忠於媒材的
元素通通剔除，一直到後來純粹主義式微才罷休。同理，在工藝方
面，特別是二次大戰後所謂的第一代工作室傢俱製作者，他們盡最
大的努力凸顯材料特色，例如：強調原木質感或製作一系列相同主
題的細木工製品，以便使木工地位提升為藝匠。不過等到這股純粹
風氣退燒後，工藝家不但不再重視純粹與否，甚至還起而抨擊純粹
主義，如班奈特（Garry Knox Bennett）為人津津樂道的作品，他將
細心製作、接合精準、飾面完美的成品，敲進一根十六吋釘，而且
敲彎釘子，刻意留下榔頭錘打的印子。工藝家不再拘泥於採用何種
方法，只要能表現藝術目的，方法不拘，也有人開始運用幻覺派繪
畫技法，如在席達奎司（John Cedarquist）精巧的細木工上可以看到
的那樣，顯然，葛林伯格典範的箝制力量已大不如前。後現代主
義，一種形成於後歷史時代的典型風格，它最普遍且最具叛逆色彩
之處，就在於它毫不理會葛林伯格視為歷史進步目標的純粹性。當
此目標不復存在，現代主義的敘述也就宣告結束，即便對繪畫而言
亦然。

　　然而，最能檢證葛氏觀點之影響力的，莫過於始於1980年代的
對繪畫本身提出的激進評論。諷刺的是，這類評論多多少少都是建
立在葛氏的論述基礎上，雖然加入了一些視葛氏為討厭鬼的評論

[1] Erwin Panofsky, "Style and Medium in the Motion Pictures," in *Three Essays on Style*, ed.
Irving Lavin (Cambridge: MIT Press, 1995), 108.

家。他們認為生產純繪畫的作品是理所當然的歷史目標，此目標既已達成，繪畫的任務也就結束了。繪畫之死，是因為它完成了歷史性的自我實現。以下是著名藝評家克蘭普（Douglas Crimp）最典型的論調，摘自他評論法國畫家布罕（Daniel Buren）的文章：

> 「自今日起繪畫已死。」據說這是距今 [1981] 一個半世紀前，德拉霍許看了達蓋爾驚人的發明後所說的一句話。在現代主義的年代裡，不時有人提出繪畫死亡的警告，但始終無人願意動手行刑，就這樣讓病入膏肓的繪畫熬成長命百歲。不過到了 1960 年代，繪畫終告病危，已經忽視不得。末期病徵隨處可見，而且就出現在畫家的作品裡，所有畫家似乎都在不斷重複萊因哈特所自稱的：「只是在畫所有人都能畫的最後一種畫」，再不就是讓攝影圖像污染自己的畫；極簡雕塑也跟繪畫徹底決裂，不再配合繪畫數百年來牢牢遵守的觀念論；至於藝術家們轉頭他顧的所有其他媒材，也一個接一個的拋棄繪畫……〔丹尼爾・布罕〕清清楚楚的知道，當他的條紋也被觀眾認定為繪畫時，在人們的理解中，繪畫就將是如其所是的「完全的白癡行為」。等到布罕的作品受人矚目時，繪畫的法則也將遭到廢止，屆時布罕就可以停止其不斷重複的條紋：因為人們終於承認繪畫已死。[2]

當然，德拉霍許和克蘭普雖然都認為攝影是繪畫殺手，但兩者所處的時空背景卻完全不同。1839 年時，德拉霍許指涉的是繪畫的模仿野心，他認為如果一名畫家所必須掌握的所有再現技巧如今都可以裝進一架機械裡，而且這架機器生產出來的產品就像大師作品

2　Douglas Crimp, *On the Museum's Ruins* (Cambridge: MIT Press, 1993), 90-91, 105.

那般維妙維肖，那麼學畫就沒有什麼意義了。當然，攝影也有其藝術性，但德拉霍許在意的是，那種在一張平面上畫出一幅圖像的能力——此時繪畫顯然還是界定為模擬再現——如今已鍵入攝影裝置中，不再需要畫家的手與眼。而政治立場激進的克蘭普所關心的，當然是繪畫和階級之間的關係、美術館的機制意含，還有班雅明（Walter Benjamin）那極具影響力藝術品二分說，一種是具有靈光的，另一類則是由「機械複製」而來的。克蘭普的論點代表一種政治立場，就我所知，這是德拉霍許所沒有的。從某方面來看，二十世紀裡幾乎所有宣稱繪畫已死的論調，特別是指架上畫，都是帶有政治意味的。譬如柏林的達達主義，負責操控共產社會中之藝術角色的莫斯科委員會，還有墨西哥壁畫派（西奎洛斯 [Siqueros] 稱架上畫為「藝術的法西斯主義」[3]），這一類對繪畫的抨擊都是以政治為出發點。不過杜象對「嗅覺藝術家」（olfactory artists）——意為愛上顏料氣味的藝術家——的鄙視例外，這純粹是因為很難為杜象貼上某個政治標籤。達利以其鮮明的超現實主義立場，宣稱已準備一舉消滅繪畫：「傳統藝術跟我們的時代格格不入，它已失去存在的理由，變成怪異荒誕之物。新一代的知識分子樂於將之消滅殆盡。」[4]上述種種反繪畫的立場都視繪畫為聲名狼藉的代名詞，應該被照相蒙太奇、攝影、「生活藝術」（art into life）、壁畫、觀念藝術或達利

[3]「聽到他談論畫架（caballete）是藝術的法西斯主義，蠻橫的小方框繃著被糟蹋的帆布，以光鮮亮麗的外表做為掩飾，藉機壯大，遭到奸商、波伊堤街（rue de la Boetie）和第五十七街那些買賣藝術作品的投機販子所利用。」(Lincoln Kirstein, *By With to & From: A Lincoln Kirstein Reader*, ed. Nicholas Jenkins [New York: Farrar, Straus and Giroux, 1991], 237).

[4]「根據米羅所言，他自稱已經準備好要剷除繪畫。」（Felix Fanes, "The First Image: Dali and his Critics: 1919-1929," in *Salvador Dali: The Early Years* [London: South Bank Centre, 1994], 94.）

認為他所從事的非繪畫活動等等所取代。克蘭普曾是頗具影響力的
《十月》雜誌的編輯主任，該雜誌是美國文化圈典型的出版品（又
以《黨人評論》最具代表性），常結合關於當代文化的激進評論以
及經常是菁英品味的藝術觀。在這方面《十月》的不同之處在於，
它所支持的藝術所假定的體制框架，是和在「晚近資本主義」社會
中界定藝術消費的體制框架持反對意見。如果某個社會可以讓這類
非主流的體制框架成為事實上的藝術界定者，那麼整體而言該社會
在道德上將優於其體制框架為繪畫量身定作的社會：畫廊、收藏、
美術館，以及做為其評論作品之宣傳管道的藝術出版品。在我們看
來，即使是葛林伯格，他在1948年那篇廣受討論的關於架上畫危機
的論文中，也開始對繪畫持保留態度，他覺得架上畫正在自我分
解，而這「似乎回答了當代氛圍裡根深柢固的某些事情」，他說：

> 這種千篇一律，這種將圖畫分解到只剩純紋理、純感覺，以
> 及相似的感覺單元的總和……或許呼應了那種階級秩序瓦解殆
> 盡的感覺，沒有一種經驗在本質上或相對來說優於其他。這或
> 許可用來支持一元論的自然主義：視世界萬物為理所當然，再
> 沒有最先或最後之別。[5]

贊同這種繪畫觀點及其社會前提的人，或許能從1980年代初繪
畫產量的激增獲得印證，然而諷刺的是，那也正好是克蘭普宣布繪
畫告終之時。在那個雷根時代開始以及資本主義價值觀大獲全勝的
時期，大型架上畫的數量爆升，似乎就像是為了因應無數人手中所
握有的大量可任意使用的資本。擁有藝術品彷彿是這種生活形態的
必需條件，尤其是交易熱絡的二手市場還給了人們實質的保證，保

5　Greenberg, "The Crisis of the Easel Picture," *The Collected Essays and Criticism*, 4: 224.

證藝術除了能提升個人的生活風格，還是一種聰明的投資：當時的藝術世界正是精緻文化奉行雷根哲學的結果。突然間出現了許多藝術品等著那些想「以低點買進」的人，這些人若不是在他們還買得起的時候（換個比喻）錯過了抽象表現主義「那班船」，就是在人們還可以用超低價購得今日價值不菲的作品時，他們不在附近。如果有人批評某位畫家的作品中傳達了資本主義的價值觀，也沒什麼大不了：因為「它們是**畫作**」這個事實本身，便意味著畫家仍支持受到批評或譴責的社會機構。單是想以油畫畫家的身分表現自我，就會被認為是一種對自身天賦的妥協。

　　我個人對新表現主義抱持強烈懷疑的態度。我不覺得新表現主義是早期美國藝術運動的重演，也不認為如果繪畫史可以和藝術史畫上等號，歷史便會因而重回軌道。1981年，我在蘇活區見識到施拿柏和大衛‧沙勒令人眩目的展覽，然而就像我在其他文章中曾寫過的，他們「不是預期中接下來應該出現的」。那麼什麼才是接下來應該出現的呢？依我之見，這問題的答案是：接下來沒什麼應該出現，因為下一個階段的敘述已隨著我所謂的「藝術的終結」而畫下了句點。當藝術的哲學本質達到一定的意識程度後，敘述便告結束。藝術終結後的藝術當然仍包含繪畫，只是這裡的繪畫並不會帶動敘述向前。敘述早已完結。唯有在藝術史的內涵中肯定其他藝術形態的存在，才能證明繪畫存在的意義。藝術已經走到敘述的終點，自此以後產生的作品均屬於後歷史時代。

　　1920、1930年代和後來的1981年，雖然都出現過繪畫已死的看法，但彼此卻有著極大的不同。1981年時，從某方面來看，人們似乎有充分證據顯示繪畫已經無以為繼，像萊因哈特的全黑系列、瑞曼的全白系列和布罕單調的條紋，這一切彷彿都象徵繪畫已步入槁木死灰之境。如果有人想成為畫家，大可重複這些方法，或者稍作變化而感心滿意足，但是「為什麼這麼做」這個嚴肅的問題仍然

存在。畫家從事創作時確實仍有各種變化可供實驗，像尺寸、色
調、畫布材質、邊線、甚至形狀等等，但在從事這些實驗時，他們
已不能希冀帶動任何歷史突破。在現代主義敘述的唯物美學裡，單
色畫確有其樂趣，也贏得些許勝利，不過在單色畫上作努力，似乎
有點像是科學界的粉飾太平，譬如說科學家可以弄出一套新數據，
讓月球軌道的估計精確無誤。於是一般人都相信，科學的發展應該
是永無止盡的，但其實科學的勝利早就已經達到了。而繪畫呢，再
度引用黑格爾的話：「藝術，就其最崇高的使命而言，對我們來說
永遠是一種屬於過去的東西。」此外，既然以哲學方法解決藝術問
題的基礎已經建立，藝術家便不再有責任了。這問題終究還是落到
哲學家肩上。所以對藝術家來講，景況確實十分窘困，因為只剩現
代主義美學這條路子了。除非他們相信現代主義確實已成為過去
式，他們才可能再度朝其他方向努力。我想，新表現主義繪畫確實
是一種答案。既然敘述已經結束，何不就拋開經濟考量，單純地把
繪畫當成自我表現的工具？敘述既已終了，何不表現？在現代主義
敘述的專橫統治下，表現──葛林伯格對此有種強烈的厭惡──實
際上是遭禁止的。如今禁令解除了。這有點類似哲學家稱之為規範
模態（deontic modalities）的結構曾經發生過的深層革命。在解釋箇
中緣由前，且容我暫先打個比方。

　　我這一輩的哲學家都經歷過這場革命，特別是出身美國各大名
校者感觸尤深。在戰爭〔二次大戰〕那幾年裡，哲學系對許多流亡
哲學家禮遇有加，這些哲學家的論點或甚至他們的種族背景，都不
容於法西斯主義社會。這些哲學家有的是邏輯實證論者，有的是邏
輯經驗論者，他們都認為哲學經過數個世紀的發展，在某種程度上
已經步入窮途末路之境。哲學已到了應該被科學這種更具知性的學
門取代的時候了。實證論者對科學的內涵了解透徹。就他們來看，
如果某事物能透過感官經驗（即觀察）或由影響變因得到檢證，檢

驗該事物的虛實，則該事物便具科學性，這與哲學形成極大對比。在此不再贅述其中一些複雜的因素，總之，這群實證哲學家之間有個共識，即任何命題有無意義，端賴該命題可檢證與否，所以如果某個命題不具備可檢證的結果，此命題便無意義，或者就像這些哲學家直接稱不可檢證的命題為廢言。正如我在第一章提到的，這麼一來形上學當場變成一文不值的廢言。這種想法就是所謂有義性（meaningfulness）的檢證判準，指的是德文裡聽起來十分了不得的「哲學的理性思考」（die Überwindung der Metaphysik）。這就是當時我們所學的哲學。

這使得哲學家沒有太多選擇。如果不是捨棄哲學投向科學，從事與科學相關的有意義工作，就是完成剩下來的哲學工作，即科學語言的邏輯分析。與我同輩的一些柏克萊大學的朋友，他們的教授馬亨克（Paul Marhenke）就經常對他們「曉以大義」，要他們放棄哲學，找份正當的差事做。維根斯坦也是這麼勸退他身邊的學生，事實上，他自己在蘇聯時還曾找過工業研究員之類的工作。總之，選擇留下來的人只能成天思索著傾向述詞、橋律、非現實句條件句、化約、公理化、似定律等。就像專畫條紋的畫家或許曾懷疑，難道踏入藝術圈只是為了畫條紋，年輕的哲學家也會懷疑自己難道研讀哲學為的就是檢驗這些邏輯學的枝微末節。但是看到師長教授各個仰之彌高，數學邏輯鑽之彌堅，檢證判準的挑戰引人發憤，最後還是留下來繼續奮鬥。

然而這種檢證判準本身也面臨諸多質疑，提出異議的倒不是那些鎮日鑽研形上學的人，這些人老早就被這套檢證判準淘汰出局，反而是那些全心投入檢證判準的思想家。他們努力尋求一套精確嚴密的公式，可是卻在過程中發現檢證判準開始出現漏洞。以犀利的邏輯工具創造精密的表述公式時，卻發現許多表述在使用時出現不可兼得的窘況：一旦判準的限定夠嚴謹，足以排除他們欲推翻的廢

言哲學時，卻也會同時排除一部分科學，但那卻是他們視為具有意義的範式；然而如將判準放寬，能夠納入被排掉的科學時，卻也同時會帶進許多無意義的廢言。因此，如何將意義檢證判準修訂到兼容並蓄的程度，就變成一大挑戰，但最後還是無疾而終。有一段時間，這種檢驗判準簡直像邏輯學裡的稻草人，嚇跑那些喜好思索的膽小烏鴉，但是隨著時間的遞嬗，這稻草人漸漸在木架上凋零萎縮。實證主義者仍繼續堅持這種檢證判準，彷彿它是唯一真理，不過到最後，除了阻嚇效果外，人們對此判準已經失去興趣。但哲學仍對此判準深信不疑，繼續前進。

　　英國《心智》（*Mind*）期刊裡曾有篇探討自由意志的文章令我印象深刻，作者開門見山地說，既然沒有人知道如何修訂檢證判準，表示這套判準已無法禁止形上學發展。因此，他想知道，那些形上學學者都上哪兒去了？我當下明白這套檢證判準已經壽終正寢，雖然人們表現得好像仍受限於這套判準，彷彿它仍存在，仍具威脅。形上學學者並未衝上街頭手舞足蹈以示慶祝，但是他們慢慢在哲學期刊裡嶄露頭角。史卓生（Peter Strawson）出版他的重要著作《個人》（*Individuals*），專門研究他所謂的「描述性的形上學」（descriptive metaphysics）。然後，原先的老問題又逐一浮上檯面。哲學家為文熱烈討論這些問題，彷彿他們仍在做著象徵式的邏輯分析：文章裡依舊充滿條列公式。不過這些或多或少象徵著哲學的合法性，雖然這些論文泰半都可用平實簡單的英文書寫。1960年代初期，藝術圈也發生類似情況：不論畫家期待以抽象表現主義傳達多麼強烈的顛覆性，油彩滴畫已經變成固定步驟。歐登柏格作品裡的運動鞋和女用內褲都布滿滴彩，和他本人的創作精神有些出入；沃荷的第一則連環漫畫，也以塗抹潑灑油彩宣誓其背後嚴肅的藝術動機。一直要過了將近三年的時間，藝術家才漸漸擺脫這種保護性的著色技法。但是至今哲學文章尚未完全恢復通順曉暢，依我判斷，

這或許是機構壓力使然：爭取終身職的教授必須建立自己在邏輯學上的地位，才能成為別人眼中真正的哲學家，獲得終身職後，又怕被人看輕，就更放不下純裝飾用的形式主義。

檢證判準之於哲學好比現代主義之於藝術理論，現代主義也設下禁令，只允許某種藝術實踐存在，並限定評論機制的結構。正如前述，即使到了1960年代中晚期，藝術創作已經與葛林伯格原則漸行漸遠，但對葛氏敘述的討論卻一直存在。甚至遲到1978年克蘭普發表他第一篇談攝影的論文〈正／負〉（Positive/Negative）時還受到影響，後來他在1993年的《談美術館的衰頹》（*On the Ruins of the Museum*）自序中坦承：我在〈正／負〉一文中「仍想區別一種『合法的』現代主義攝影創作與一種『非法的』假設：認為攝影整體而言是一種現代主義美學的媒體」[6]。克蘭普以狹隘的現代主義立場出發，認為寶加（Edgar Degas）的某些攝影作品探討的是「攝影本身」，就像現代主義繪畫探討繪畫本身一樣，他在括號中補充說明：「我後來才覺得『攝影本身』這樣的概念十分荒謬」，他對繪畫、美術館、攝影的看法都是環環相扣的。以現代主義觀點來看，一想到攝影馬上令人聯想到美術館的攝影展作品，每張都以展現自我意識為出發點，攝影跟繪畫沒什麼差別，兩者都受同一套批評理論影響。但班雅明的理論啟發了克蘭普，既然照片是機械化的複製，可因應所需之數目大量複製，這和美術館講究藝術作品版本的概念有所出入。克蘭普的書裡放進羅勒（Louise Lawlor）的攝影複製品當插圖，「原作」和「複製品」之間並無優劣之別，羅勒的攝影作品複本其藝術價值並不亞於美術館收藏的正本。既然機械性的攝影已經取代繪畫的位置，美術館也就失去存在的意義。克蘭普或許在思考時得到一個結論：正如他在〈繪畫的終結〉（The End of

[6] Crimp, *On the Museum's Ruins*, 2.

Painting）一文中所討論的，重點不在繪畫與攝影之爭，而是整個現代主義，不論哪種領域，正在對抗另一種評論，我們或許可姑且稱這種評論方式為後現代主義，克蘭普的評論即是一例。一般認為攝影的出現形同對美術館發動攻擊，打倒這種代表某種政治立場的堡壘。

　　儘管從六〇年代一直到七〇年代結束，現代主義的評論實踐和藝術世界的脈動已經脫節，現代主義仍然是當時評論的主要理論依據，尤其是美術館館方和藝術史學者，這種評論後來甚至淪為無建設性的批評。現代主義成為美術館的官方語言，目錄介紹和藝術期刊也都口徑一致，形成令人望之卻步的典範。此一現象可比二十世紀初所謂「拓展品味」的觀點，將不同文化及時代的藝術簡化成同一種形式架構，因而將各種不同的美術館統統變成現代美術館，不論館內原來收藏內容為何。畫廊導覽介紹和藝術賞析課程也一致附和現代主義論調，但現代主義終究還是被取代了，即使非百分之百，也是十之八九。取而代之的是七〇年代末來自巴黎的後現代論述，一些後現代主義學者如傅柯、德希達、布希亞（Jean Baudrillard）、李歐塔（Jean-François Lyotard）、拉岡（Jacques Lacan），以及法國女性主義健將伊蓮・西蘇（Helene Cixous）和依希迦黑（Luce Irigaray）。這些論述就是克蘭普論述的養料來源，後來逐漸成為藝術世界的共通語。和現代主義敘述一樣，後現代主義也套用在所有領域，因此也開始從解構（deconstructive）和「考古」（archeological）（源自傅柯）角度探討每個時期的藝術。但是和現代主義不同的是，後現代論述的形成並非源自藝術革命。但在某方面來說，卻非常適合闡述藝術終結之後的藝術。藝術家接收後現代論述後，儘管他們沒有特別的哲學背景來控制新思潮的方向，但卻可以控制他們的聽眾，此論述似乎可用來說明為什麼他們正式和現代主義分道揚鑣。而且不論是哪個社會，凡是受到打壓、懷才不遇的

藝術家一律適用。不過，現代主義並未完全消失，一股頑強的現代主義仍影響著社會評論，尤其是記者，像西爾頓・克萊默（Hilton Kramer）、羅柏特・修斯（Robert Hughes）、芭芭拉・羅絲（Barbara Rose）等，都曾聞名一時。然而這些記者的言論不論多麼慷慨激昂、多麼鏗鏘有力，1980年代的藝術世界說的卻是一口不流利的法語，翻譯自用截至當時為止公認最清晰曉暢的語言所寫成的晦澀文本：為何這些文本皆以拙劣的法文**寫作**，實在值得觀察。

在此，我想指出六〇年代末一直到七〇年代，藝術家為何與現代主義定義的藝術漸行漸遠，彷彿他們已經從自己的作為中看出現代主義這個巨大恐怖的敘述已走到盡頭，儘管還沒有一套敘述可以取而代之。即便到了這個世紀的後半期，也不曾出現新的大敘述，但藝術家已多少開始意識到，他們的創作和後現代主義文本有那麼一點關係，後現代主義文本確實填補了現代主義藝術評論留下來的空缺。的確，根據李歐塔的說法，大敘述消失正是後現代主義的主要論點。解構主義不特別強調理論的真與偽，而較注意一套理論產生後的權力與壓迫關係，既然某套理論的運作可以讓哪些人獲得權力、哪些人受到壓迫已成為必問的標準問題，很自然地，人們也開始將這個問題延伸到現代主義身上。左派評論家認為，現代主義視繪畫和雕塑為藝術發展的載具，事實上就是一種藉由鞏固與繪畫和雕塑關係最密切的機制——尤其是美術館（雕塑公園是另一種形式的美術館）、畫廊、收藏、畫商、拍賣會、鑑賞家等等——以達到鞏固特權之目的的理論。藝術家想出人頭地的話，不得不與這些機構同流，而他們創作出的作品則再度強化了這些具排他性的機制。與此同時，美術館靠著財團支持，扮演維護現狀的保守派代言人。既然有一批體制內的既得利益者，也就意味著相對於此，「體制外的」藝術家可自封為社會改革的代言人，甚至是發動革命的先驅，社會不能再把這些藝術家等同於設置路障、丟擲石頭、推翻汽車的

抗議者，他們是藝術的創造者，套句流行的話說，乃是現存體制的**顛覆**者，阻遏這些機構的壓迫。繪畫做為上述體制裡首屈一指的藝術代表，無可避免地變得越來越政治不正確，美術館則被冠上污名，成了壓迫者的收藏室，不曾為受壓迫者發聲。總之，繪畫遭到政治化的扭曲，而且奇怪的是，創作靈感愈純粹時，反而愈容易跟政治扯上關係。試問，全白的畫和女人、非裔美國人、同性戀者、拉丁美洲人、亞裔美國人或其他弱勢民族有何關係？答案是：全白畫宣示了白種男性藝術家的權力！這種詮釋說明了近來最具政治意味的1993年惠特尼雙年展的選畫標準，當年他們只展出七名畫家的作品。（1995年的雙年展，據說是因為政治和解的緣故，將入選畫家人數提高為二十七名。）

　　以大家最熟悉的博物館形式而言，博物館不算是非常古老的機構，它最早的例子拿破崙博物館（Musée Napoleon），即後來的羅浮宮（Louvre），其成立宗旨完全為服務政治，一來展示拿破崙從攻佔之土地奪取的戰利品，二來開放平民百姓參觀過去特權分子的住所，也就是國王的皇宮，讓人民覺得擁有這些藝術品的同時，他們才是這片土地的主人，因為擁有偉大的藝術收藏也是王權的一部分。同樣的，普魯士建築大師辛克爾（Karl Friedrich Schinkel）設計的柏林藝術館（The Altes Museum）是為收回拿破崙奪走的藝術作品，借法國的戰敗宣揚普魯士國威，強化德國民族意識。其實，十九世紀歐洲博物館泰半都肩負類似的任務，其實今日獨立不久的國家成立博物館也是基於這種需要，促請歸還「文化資產」的動機也是如此。相較之下，美國政府倒是從未特別用藝術來強調國家特色，這從下面兩點可以看出：首先，政府以國家財產的方式贊助藝術發展是很晚近之事，其次，國會議員對於維持這項贊助預算顯然不太愉快。因此美國國家藝廊和英國倫敦國家藝廊風格明顯不同，後者帶有濃厚的國家意識，和柏林藝術館一樣高掛民族旗幟，像頌

揚勝利的殿堂。

　　美國的美術館向來都以教育功能為重，以美學殿堂自居，而非權力殿堂。儘管美國的美術館是這種相對謙虛的角色，解構主義者仍猛烈抨擊美術館為壓迫的機構，對那些一直認為美術館地位超然崇高的人來講，這種批評簡直難以理喻。但事實上，除了美術館以外，藝術家似乎也沒有其他選擇。許多被解構主義正式列為受壓迫者的藝術家們，認為單是被排除在美術館外就是某種形式的打壓：他們不想迴避美術館，更別提瓦解它了。他們想要進去，想要在裡面展覽。「游擊女孩」（Guerilla Girls）就是這種矛盾態度的最佳寫照。該團體的手段和理念都十分激進。她們十分講究團隊精神，甚至到了禁止透露成員身分的程度：一律戴著游擊隊面罩現身，就是這個用意。這個超凡團體的藝術當然是一種直接行動：其成員將蘇活區的牆面貼滿了色彩鮮豔的嘲諷海報。不過海報傳達的訊息仍是：美術館、大型展覽和重要畫廊裡展出的女性畫家作品不足。這表示她們仍是以傳統的——套用她們的觀念——白種男性的角度在評量藝術成就。她們的手段是激進、解構的，但目標卻十分保守。

　　接著回到我自己的敘述。我認為解構論述即使為真，也未能觸及事情的核心——觸及到我所謂的當代藝術史的深層結構。這種深層結構在我看來是一種前所未見的多元主義，或者精確地說，是創作與媒材之間的公開決裂，這決裂隨即又促成了作品與創作動機間的決裂，進而阻絕瓦薩利和葛林伯格所揭櫫的進步敘述繼續發展的可能性。藝術發展已經不需憑藉某種載具，我認為這是因為繪畫的發展已經到了無以為繼的地步，因為人們終於了解到藝術的哲學本質。因此，藝術家終獲解放，可以自行開發不同的路。侯澤以她最典型的挖苦式幽默說，在羅德島設計學院（Rhode Island School of Design）求學那段時間，她對自己所畫的「第三代線條繪畫」深感不滿，儘管她的技巧不錯，她還是想畫一些可以辨識的主題。科司

考特（Robert Colescott）曾受現代主義敘述影響，相信繪畫最後將發展成全白畫作，不過後來他發現瑞曼已經捷足先登，搶先畫了這種全白畫，於是他得到解脫，開始另一種與現代主義無關的表現手法和風格，就如他所說的，「把黑色放進藝術史裡」（put blacks into art history）。我推測，後歷史時代的藝術家想要脫穎而出，必須像古斯頓（Phillip Guston）一樣，毅然放棄秀麗精緻的抽象畫，轉採政治漫畫的形式，此舉在某些人看來是種翻新，但更多人認為是背叛。對這種現象的解讀之一是，對藝術家而言，根據某一敘述的立論從事創作的重要性已經消失，因為這種敘述最多也只允許藝術家在它限定的發展範圍內增添些許變化。回想黑格爾陳述藝術終結的一席話：「藝術，就其最崇高的使命而言，對我們來說永遠是一種屬於過去的東西」，不僅如此，藝術也「已失去真正的真實與生命，並已轉化為我們的**觀念**（ideas），不再需要維持先前在現實中的必要性」。黑格爾所言極是，他說藝術「邀請我們進行知性思考」，針對藝術的本質進行思考，不論這種思考是以藝術形式進行，並於其中將藝術視為自我指涉或做為範例的對象，或以真實的哲學形式進行。六〇年代末和七〇年代的藝術家很快體認到時機已成熟，不該繼續在風格裡鑽牛角尖，而該真切地反映出「真實和生命」。因此，以科司考特來講，漫畫變成一種可行的方法；侯澤結合詩與畫；辛蒂・雪曼發現攝影本身就是一組豐富的聯想，像電影劇照般，足以做為一個支點，讓她深究身為二十世紀末的一名美國女子所面臨的最核心問題。這些藝術家的創作和解構主義論述並沒有直接關係，反倒和結構多元論緊密結合，共同為藝術的終結劃下句點——巴別塔（Babel）已倒，無交集的藝術對話開始。

　　我自己對結束的感覺是，整個藝術圈的活動明顯產生斷裂，證明葛林伯格的敘述已經結束，藝術已經進入所謂的後敘述階段。這種斷裂現象已經內化到包括繪畫在內的所有藝術作品裡。克蘭普看

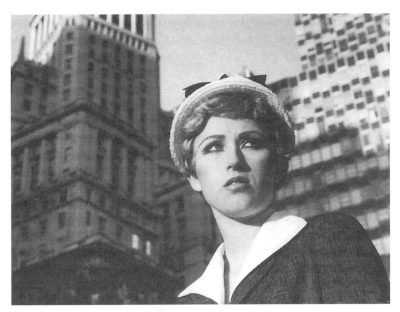

辛蒂・雪曼《無題電影劇照》（1978）
COURTESY OF THE ARTIST AND METRO PICTURES, NEW YORK.

見畫家容許自己的作品讓「攝影污染」，斷定此為「繪畫死亡」的
徵兆，我反倒覺得這代表藝術史的發展管道不再定純繪畫於一尊。
瑞曼作品的意義呈現兩極化詮釋，端賴是否將其作品視為現代主義
敘述的最終階段，因為現代主義敘述畢竟還是以繪畫為標準，他的
作品也可以解讀為進入後敘述時代的新繪畫形式，此時和繪畫並列
的不再是繪畫，而是表演和裝置藝術，當然還包括攝影、地景藝
術、機場建築、纖維作品（fiberworks）以及線條和秩序組成的概念
結構。總之，後敘述時代提供各式各樣的藝術選擇，只要藝術家願
意，他們可以自行作主。

　　在這種多元走向下，各方面都較自由有彈性，繪畫當然還是有
生存空間，包括抽象畫和單色畫。以解構為出發點，用帶有末代啟

示的口吻宣告繪畫死亡，與其說是質疑現代主義，還不如說是接受了現代主義的進步敘述，彷彿是承認：繪畫實際上乃依附在敘述之上，兩者唇寒齒亡，敘述結束，繪畫亦終——這種看法意味的不就是只有在這個敘述的大傘下，繪畫才真正存在。藝術家應該像古斯頓那樣，讓繪畫從現代主義的框框中釋放出來，多方發展繪畫的功能和風格，有興趣的人不妨可以參考看看，例如：單純描繪美麗的物體，或者像瑞曼一樣，從唯物美學的觀點出發，描繪物體細長的線紋。

在現代主義的敘述裡，抽象代表歷史意義，它是一種過程，換言之，是一種必然性。後歷史時代的藝術中，抽象只是一種可能性，是可為之事。因此，藝術家可以在抽象畫，甚至是線條畫裡，灌輸最深切的道德觀念和個人意義，就像史卡利一樣。當然，抽象主義畫家也可引經據典，將某段藝術史篇章入畫，帶出巴洛克或樣式主義繪畫等等，像大衛·瑞德一樣，雖不是寫實主義畫家，也可以大大方方運用幻覺空間；史卡利雖不是雕塑家，也可以正正當當運用真實空間。正如我在序言所提到的，近來瑞德也運用裝置藝術的形式，明白讓觀賞者知道，他希望作品和觀賞者所產生的關係。這些藝術家並不認為必須達到美學的純粹性。不過曼高德可能還是以美學的純粹為理想，對他來說，平面和形狀就是主題，兩者幾乎就是他創作的關鍵，或許可以戲稱為新現代主義。然而曼高德的作品充滿機趣，以及對幾何圖形的大肆顛覆，以致在可能圖形越來越少的情況下，他所畫的不完美圖形仍在追求純粹的同時，包含了既悲哀又可笑的元素，悲的是，畫了一個圓，圓周繞了一圈卻接不成一個圓，這是圓的世界裡最可悲的事，同時也是最可笑的事，只是一般人大概沒想到圓可以跟小丑一樣令人發噱。葛林伯格期待歐利茨基「拯救我們」，我並不期望這些畫家可以「拯救我們」，這不是說他們的作品品質較差，而是事實並非像葛林伯格所說的我們正處

於困境，亟需救贖。

　　多元的藝術世界需要多元的藝術評論，我認為這代表評論不能再株守一套排他的歷史敘述，應將每一件作品以個體看待，各有其原因、意義、指涉，這種種因素又如何具體呈現，如何解讀。接下來，我想以自己曾犯的一個有趣謬誤做為敘述背景，解釋為什麼再怎麼不起眼的藝術品，都還是得從批判的角度看它。另外，我還要探討單色畫為何被誤解為我們這個時代繪畫終結的產物。接著再討論美術館是如何成為一個在政治上飽受譴責的機構。

單色藝術的歷史博術館

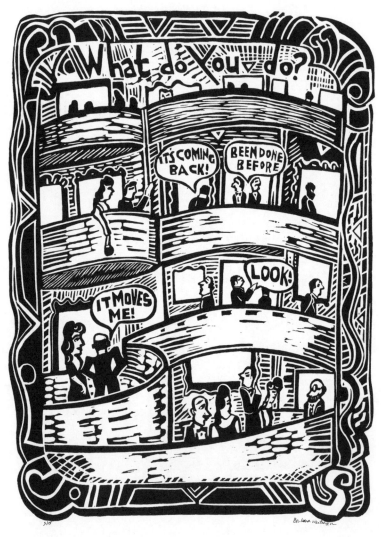

芭芭拉‧威斯特曼《單色畫展》（1995）

　　1993年底，現代美術館同時舉辦瑞曼的專題研討會和作品回顧展，研究這位對白色方塊情有獨鍾的畫家。研討會主持人兼回顧展策展人斯托爾（Robert Storr）為該研討會定名為：「抽象繪畫：結束或開始？」他的出發點與我在上一章所舉的克蘭普繪畫終結論如出一轍：作品風格如瑞曼者，畫中只有白色方塊，可做為繪畫嚴重內耗的佐證。不過繪畫內耗的議題似乎不需證據證明，因為宣布繪畫已死永遠不缺理由。以擅用象徵手法的畫家愛麗絲・尼爾（Alice Neel）為例，其作品帶有批判風格，流露人性關懷，她回想起1933那年，拉夫（Philip Rahv）及其友人菲歐普斯（Lionel Phelps）這兩位「激進分子」某日一同來到她的工作室，跟她說：「架上畫已經沒戲唱了。」並問她：「為什麼只畫一個人？」尼爾回答：「你們不懂嗎？這就是全人類的縮影，一加一等於一個群體。」不過他們兩人繼續說：「西奎洛斯用塑膠顏料在牆上作畫。」尼爾反駁說：「我們不實行那一套。」[1] 其實單色繪畫，包括全白繪畫──白色畫布塗了白色顏料──早在1933年就問世，只是當時知道的人少之又少，就算知道也只當它是玩笑。即使面對尼爾這種表現性強的藝術家，左派陣營還是有辦法找到理由宣判繪畫已死，繪畫死亡難道是因為她使用油畫顏料而非塑膠原料，在畫布而不在牆壁作畫，畫個體而不畫群體？總之，不管繪畫風格如何翻新，偶爾總會有人出來宣布繪畫已死。佩特羅尼烏斯（Petronius）的小說《薩帝利孔》（Satyricon）裡有一段描述，主人翁感嘆自身所處的時代墮落衰頹：「藝術死亡，而繪畫藝術……已丟失不可考。」作者將原因歸咎於世人的追逐財富。我推測他想傳達的意思是，人們素來為繪畫而繪畫的理想早已蕩然無存，鎮日熱中於「金錢」的追逐，忘卻技巧的鍛鍊，藝術家早已「忘記如何」畫出有價值的畫：「當天神和凡人

[1] Patricia Hills, *Alice Neel* (New York: Abrams, 1983), 53.

都認為黃澄澄的金塊勝過偉大希臘藝術家的創作，如阿匹利斯
（Apeles）和斐迪亞斯（Phidias）的作品，那麼繪畫墮落也就沒什麼
好訝異了。」[2]這是西元二世紀的事。

在此必須說明，我的「藝術終結」論點迥異於「繪畫終結」的
說法。藝術終結之後，繪畫確實不斷展現蓬勃生機，我不主張只根
據單色畫的風格就宣判繪畫已死，除非我也跟克蘭普一樣認同現代
主義敘述，以為藝術在物質的基礎上逐漸發展尋求定位，而白色單
色方塊的價值在於其色彩的簡化、超越自身形式的形式、超越自身
完美正方形的形狀，這麼一來白色的方形就代表線條的終結，繪畫
已經無路可走，再無發展空間。總之，斯托爾在研討會上稍作說
明，把瑞曼自己的觀點和克蘭普等理論家的觀點作對照比較：「以
瑞曼的角度來看，一般繪畫尤其是抽象畫──或他稱之為寫實主義
的繪畫──不但重要，而且相對來講是新的形式。」因此專題研討
會綜合兩種對立的看法，將標題定為：「結束或開始？」。

二十世紀初單色繪畫問世時，也引發過類似「結束或開始」的
爭辯。馬列維奇的《黑色方塊》（ Black Square ），首次於彼得格勒
（Petrograd）0-10展覽會展出，展期為1915年12月至隔年1月，該
作品掛在室內接近天花板的角落，這通常是俄國人掛放聖像的位
置。藝評家乍見《黑色方塊》時，很難不聯想到死亡的意象，其中
一位便寫道：「繪畫藝術的屍體，施妝之後已然入殮，以此黑色方
塊做為標記。」[3]另一位作者認為黑色方塊象徵著「對空洞、黑
暗、虛無的膜拜」。但馬列維奇卻很自然地視此作品為新的開始，

[2] Petronius, *The Satyricon*, trans. William Arrowsmith (New York: New American Library, 1983), 205.

[3] Larissa A. Zhadova, *Malevich: Suprematism and Revolution in Russian Art, 1910-1930* (London: Thames and Hudson, 1982), 43.

他表示這是：「新氣象的喜悅，一種新藝術、一方新發現之天地，開滿芬芳的花朵。」馬列維奇並未標榜《黑色方塊》為新藝術的第一件作品，而是一件消除過去的作品，一種抹掉過去藝術的象徵，因此也是藝術敘述中斷的象徵。他將《黑色方塊》比擬為聖經裡的大洪水。前衛藝術發展初期很自然會出現這類敘述中斷的象徵，1913年的「軍械庫展覽」挪用美國革命旗幟做為該展覽的標誌，此舉傳達的就是一種決裂。《黑色方塊》確實代表一種結束，不過不是繪畫的結束，至少馬列維奇是這麼認為，而是絕對主義（Suprematism）的發軔，新世界的誕生。

　　再回到二十世紀末，因為整個藝術世界的本質關係，使得斯托爾會認為瑞曼的白色方塊揭開了一段屬於單色畫的新歷史。我認為，我們一直到相當晚近，才意識到有必要從過去的藝術中解放出來：甚至到了1993年，世紀初的前衛派還拖著曾經象徵革命的鐵鏈，蹣跚而行，活像狄更斯〈聖誕頌歌〉（A Christmas Carol）裡馬雷（Marley）的鬼魂。最後斯托爾想知道：「就未開發的繪畫可能性來說，瑞曼的作品暗示著什麼？」這問題或許可以解讀為：我們能想像有一套抽象藝術的敘述，適值萌芽階段，假以時日其內容將和幻覺派的藝術敘述同樣豐富？在喬托的時代，絕對沒有人想得到繪畫所經歷的發展會是如此：模擬再現之技法在拉斐爾和達文西手上達到高點，更別提十九世紀末法國學院派繪畫發展出成就斐然的幻覺藝術，現在瑞曼的地位似乎也暗示著，在抽象繪畫的歷史裡，我們所處的情況相當於喬托的時代。我們能否想像抽象繪畫也將因應進步發展的內在趨力，在三個世紀後，出現一位集大成的抽象畫家，此畫家之於瑞曼，就相當拉斐爾之於喬托，咸具承先啟後之功。這真是想像力大考驗，不過不管我們多欣賞瑞曼的作品，也很難將他當成一個起始，至少不可能是瓦薩利敘述裡的喬托所代表的那種起始。因此，這兩個選項似乎都不全然適合。瑞曼作品不盡然

代表結束，除非我們接受現代主義敘述的觀點，否則實不宜將瑞曼視為繪畫尾聲。如果說瑞曼代表的是開始，似乎又違背提出「藝術終結」理論的目的。當然，以馬列維奇的精神來看，瑞曼的作品可以是一種開始，不過不是開天闢地的那種開始，而較像是一面空白頁，一種「白紙狀態」（tabula rasa），象徵未來抽象繪畫可能的發展，但並不與現代主義敘述當中的簡化和排他訴求有所衝突。他的作品可以是，事實上也是，代表開闊的未來的一片旗幟。或許我們可以在這分裂的號角間遊走，將這白色方塊視為既非開始，亦非結束，而是一種意義的體現，類似於《黑色方塊》所體現的。不過不管是白方塊或黑方塊，解讀此類作品時，務必排除虛無的意義。單色方塊其實是富含意義的。它的虛無與其說是形式的事實，倒不如說是一種暗喻——洪水後的淨空，或空白頁的空白。

　　從藝評的角度來看，以「白紙狀態」解讀瑞曼的作品適合與否，我持保留態度，雖然其作品可以回溯到以馬列維奇為首的一系列全白繪畫，羅森柏格由馬列維奇的作品獲得靈感，他在黑山學院的一幅作品又啟發約翰・凱吉（John Cage），而後透過凱吉又影響前衛派的審美觀。其實，瑞曼一直想當爵士樂手，在無意間開始畫畫，好奇自己能畫出什麼[4]。觀察瑞曼最早期的作品不僅有趣，也頗有教育意義，他早期作品也是單色畫，不過卻不是採用白色，而是橘色和綠色，這令人有些摸不著頭緒，因為這兩種顏色並不屬於三原色，如果我們把白色的素樸解釋成純淨，照理說他早期使用的應該是三原色才對。風格派運動（De Stijl movement）只採用紅、黃、藍三原色以及黑、白、灰三種非彩色，這些顏色確實極富哲學涵義：彩色是三種原色，非彩色分別說明色彩圓錐體中心軸線的中點和終點。用色傾向為此的藝術家，會覺得橘色和綠色屬於次色

[4] Robert Storr, *Robert Ryman* (New York: Museum of Modern Art, 1993), 12.

調,對純粹派來講顯得不妥,就像蒙德里安不喜歡對角線一樣,他對萬陶斯柏(Van Doesberg)過度使用對角線頗有微詞。總之,瑞曼後來採用白色,就跟當初採用橘色或綠色一樣,不管背後原因是什麼,都非關形而上宇宙觀的涵義。 1960年代,珍妮佛‧巴特雷特(Jennifer Bartlett)創作點狀畫的時候,她的畫就像笛卡兒式座標,甚至還運用快乾漆製造陰影效果,畫中只用黑白兩色和三原色,完全不經調色直接使用,就像使用小玻璃瓶裝的模型專用亮漆一樣隨開即用。後來她向幫她寫自傳的卡爾文‧湯金斯(Calvin Tomkins)透露:「單獨使用三原色的時候,總感覺怪怪的,強烈需要綠色,不是橘色,也不是紫色,就是非綠色不可。」[5] 對某種顏色的直覺需要否定了新柏拉圖派對原色調的聯想,也否定了色彩圓錐體軸心的理論,說明色彩的使用源自直覺和主觀的傾向。我認為瑞曼使用綠色和橘色,表示他的白色方塊跟象徵永恆的白光沒有關聯,這也表示瑞曼使用白色並不是一種進步的結果,而是該藝術家人格的呈現。他的白色方塊和馬列維奇的黑色方塊,不論動機或意義都有著極大的差異,因此他的作品並不像「白紙狀態」的解釋那般,具有特別之雄辯意義。欲找出瑞曼作品的意義,必須細究其個人的思想和動機,只從畫面的白顏色和方塊形狀作判斷,立論過於單薄:單色畫提供解讀的線索有限。但應該說這是所有繪畫都有的問題,這也是為什麼,不管我們接不接受,評論總是可以在繪畫藝術裡軋上一角,但在文學裡卻不一定有戲可唱,雖然近來的文學理論太偏重文本,把文本當成畫作,彷彿只會看畫跟只會閱讀一樣,都是不足的。

現在我想進一步研究,藉由探討單色畫,間接帶出「繪畫死亡」的議題。首先我想先介紹一種矩陣,從中可以發現要判斷開始與結

[5] Calvin Tomkins, *Jennifer Bartlett* (New York: Abbevile Press, 1985), 15.

束是多麼棘手的問題，說到底，它其實就是個哲學問題。我想單色畫是不錯的切入點，因為單色畫的畫面一目了然，只需短短幾句就可描述完畢。1992年，我受邀到摩爾藝術和設計學院（Moore College of Art and Design）演講，為配合當時舉辦的費城單色畫家大展，我的講題也與單色畫有關。該畫展的策展人理查・托夏（Richard Torcia）企圖心旺盛，一口氣找了二十三位單色畫畫家，儘管單色畫似乎是條不歸路，但這些畫家都非常滿足於單色畫創作。難道他們沒聽說繪畫已死？藝術界消息流通應該是很快的呀。他們總覺得單色畫絕非僅止於此，就這點來說，正如我想證明的，他們的感覺沒錯。請容許我在「風格矩陣」（style matrix）的論述裡進行討論，這是我一度寄予厚望的理論，但它卻給了我錯誤的理由，以為他們的想法是對的。風格矩陣是我在1964年提出的，首次出現於堪稱我最具影響力的文章〈藝術世界〉裡[6]。我們先想想，如果要舉出一位風格和瑞曼十分相像的藝術家，或者像解說員常說的「風格近似」，我想法蘭契斯卡（Piero della Francesca）應當是不二人選。

　　法蘭契斯卡非常關注幾何問題，甚至撰寫了《透視法》（De prospectiva pingendi）一書來加以探討。再且，如果大家把瑞曼的白色方塊原型，當做柏拉圖式的精神氣質體現——當然後者與事實不符——那麼法蘭契斯卡和瑞曼風格相近之說就更具說服力了。事實上，瑞曼身為爵士樂師，風格理應接近紐約派詩人約翰・亞希貝里（John Ashbery），相近程度可能更甚於萊因哈特、馬列維奇或蒙德里安等畫家，雖然這三位藝術家提出的美學觀也時有素樸傾向。不過我覺得值得說明的是，根據視覺的第一印象就立即判斷風格屬性是非常冒險的做法，尤其是單色畫，除了雙眼接收的資訊外，尚需多

[6] Arthur C. Danto, "The Art World," *The Journal of Philosophy* 61, no. 19 (1964), 580-81.

重步驟才能作判斷。

　　審美哲人亞德里安·斯多克思（Adrian Stokes）的論文〈藝術與科學〉（Art and Science）[7] 堪稱風格描述最典型的例子，我們很難把斯多克思文中的「機械方式」和風格描述脫鉤，雖然他只是避重就輕地帶過，說自己採用一種「機械方式」逐一檢示形成風格的各種細節，斯多克思堅稱這類風格只存在於「視覺藝術裡，而且僅集中於視覺的藝術附帶建築（visual art-cum-architectural）這種形式，這種美感交流極為明確而直接，甚至到不容許反駁的程度」。這種「交流」是在作品當中，而非作品和觀者之間，觀者能做的只是「明確而直接」的領會。我相信這就是斯多克思所指的十五世紀的藝術特質，這種特質是「知性與感性的展現」。斯多克思聲稱，在塞尚身上可以看見這種特質（「乃塞尚之所以為塞尚的特質」）。但這種特質「也可見於後文藝復興藝術，由維梅爾、夏丹（Chardin）和塞尚再度『翻新』」，但這說的只是繪畫方面（斯多克思堅持，這個風格特質也常見於「素描、雕塑、建築，尤以建築最為明顯」）。詩人兼評論家比爾·柏克森（Bill Beckson）為《美國藝術》期刊（*Art in America*）撰寫法蘭契斯卡週年紀念專文時，他努力在斯多克思的名單上添加幾名藝術家：

> 　　塞尚之後，因法蘭契斯卡的地位已經奠定，藝壇出現一些法蘭契斯卡的徒子徒孫，像莫蘭迪，還有半路出家的巴爾蒂斯（Balthus）這一類「小巨匠」。他們所繼承的傳統也頗符合反現代主義的各種新古典主義胃口。（自1890年代起，在美國這個傳統已成為夏凡諾 [Puvis de Chavannes] 所代表的學院派壁畫傳

7 Adrian Stokes, *Art and Science: A Study of Alberti, Piero della Francesca, and Giorgione* (New York: Book Collectors Society, 1949), 112.

統。）……在那之後，許多人，譬如朗吉，開始在古代藝術和
現代抽象中尋找風格類似的其他藝術家，也嘗試在幾個風格差
異極大的當代藝術家之間，從卡茨（Alex Katz）到勒維特（Sol
Lewitt），找出法蘭契斯卡風格最晚近的實踐者。[8]

　　須注意這裡所說的並不是前人對後人的「影響」。柏克森寫
道：「較晚近的畫家當中，只有塞尚可能知道法蘭契斯卡的作品，
而且可能只是透過摹本」，所謂「較晚近的畫家」是指斯多克思所
舉的維梅爾和夏丹。每每藝術史家證明畫風互有影響的證據不足
時，就是他們運用屬性分類的時候，從斯多克思所舉的各個例子來
看，我想我們已經明白他想描述的特質是什麼，也能從其他畫作裡
辨識這種特質。

　　我應該以哲學家的思考模式，將此十五世紀風格特質簡稱為Q，
以我的目的而言，此特質只要容易辨識即可，至於是否易於定義並
非重點。Q乃根據直觀而來，就像上述斯多克思所說的「明確而立
即」的感覺（相對於隱含或需仰賴參考文獻才能得知的特質）。許
多美學特質都是直觀的，或許甚至全部都是。並不像美學家西柏利
（Frank Sibley）所說的乃**受制於情境**（condition-governed）[9]，這是他
幾年前頗受注意的一篇文章〈美學概念〉（Aesthetic Concepts）所提
出的觀念。他的意思是每一個人都無法載明美學述詞的必要充足條
件，不論是不能或不易為之。因此美學述詞似乎是繁複而無法定義
的，不過他的說法有些自相矛盾，述詞既然繁複，不是更應該可以
做出原則性的定義。暫不管述詞定義一事，總之，只要我們對法蘭
契斯卡、夏丹、維梅爾和晚期的塞尚有所認識，藉由一些關鍵問

8　Bill Berkson, "What Piero Knew," *Art in America* 81, no. 12 (December 1993), 117.

9　Frank Sibley, "Aesthetic Concepts," *Philosophical Review* (1949), 421-50.

題，應該可以輕易分辨出Q作品和非Q（～Q）作品的不同。可以想見，巴洛克繪畫一定不會是Q，應該也沒有人會認為德庫寧或帕洛克的作品具Q特質。沙瑞登（Sanraedem）作品當然具Q特質，林布蘭作品則無。莫迪里亞尼（Modigliani）作品可能有待商榷。我常幻想自己用法蘭契斯卡、夏丹和維梅爾的作品幻燈片來訓練鴿子，然後在鴿子面前放一排幻燈片，如果牠們能正確分辨Q作品和非Q作品，我就給予獎賞。顯然，Q特質無關畫作的好壞優劣，我們不能說法蘭契斯卡偉大是因為他的作品具有Q特質。更重要的是，否定的風格特點正好是美學的正項，雖然犧牲了點清晰，但是我們可以不吝於肯定，就像沃夫林從線性區分出「繪畫性」（malerisch或painterly）一樣。所謂的犧牲指的是，有些作品是無法用繪畫性來形容，也不能用線性來描述，瑞曼的作品就屬這類。但這是個邏輯問題：當某物不是Q，它就是非Q。但是我們犧牲的還不只是清晰。我們可以用否定的風格述詞構成一個簡單的矩陣，但是如果只用簡單的「反義」字，如「開放」相對於「封閉」，或「幾何抽象」之於「生物形體」，我們反而無法構成矩陣。

　　請容我繼續說明。再回想斯多克思提的複雜風格概念，我將繼續稱他所舉的風格特色為Q，沃夫林所創的「繪畫性」，簡稱為P。利用這兩類風格與其反義字，我們即可粗略描述每幅作品，大致上有這四種組合：P與Q、P與～Q、～P與Q、～P與～Q。舉例說明，塞尚既具十五世紀畫風也具繪畫性，所以是P與Q；莫內具繪畫性但非典型十五世紀畫風，所以是P與～Q；法蘭契斯卡不具繪畫性，卻是典型十五世紀畫風，所以是～P與Q；瑞曼於八〇年代晚期所畫的白方塊既不屬十五世紀畫風，亦非繪畫性，所以是～P與～Q。我承認有些畫家的風格界定是見仁見智，尚有爭議，風格述詞多少都有顧此失彼之虞，在此暫作如此設定。重點是每當加進新的風格述詞時，矩陣也將跟著變大：如果所使用的述詞有n

個，則矩陣列數為 2^n。換句話說，三個述詞的矩陣共八列；四個
述詞的矩陣共十六列，以此類推。矩陣可能略顯龐拙，不過不管
矩陣是大或小，每一幅作品都可以找到對應的座標，而且述詞用
得越多，每幅作品的風格描述也就越精準。事實上，每一個述詞
定義一種屬性類別，我們所謂的屬性是指分屬於不同行但同一列
的風格特質。但是屬性的概念並未提供任何解釋，無法解釋為什
麼一位藝術家的風格是這樣？而背後原因才是有趣且值得探討的
領域。

　　否定的風格述詞有個優點，可以避免陷入粗略的二分法，像沃
夫林只提出五組對立的觀念，其實風格述詞數量之多，不勝枚舉，
幾乎沒有上限，有時還須為全新風格的作品自創述詞。葛林伯格認
為「抽象表現主義」一詞有誤，「行動繪畫」（action painting）一詞
可鄙，兩者都不適合用來指「紐約畫派」藝術。後來當記者或其他
人試圖追溯該畫派的先驅時——他們總是會這麼做——便在歷史上
尋找具紐約畫派風格的作品，雖然那些作者可能終其一生從未到過
紐約。我想，以「二元對立」法來看的話，相對於「紐約畫派」者
應該就是「巴黎畫派」。我的體系的優點是：隨時都可以用「巴黎
畫派」一詞當風格述詞建立一個矩陣，不過在某些時候，我們只需
分出紐約畫派和非紐約畫派就夠了，因為相對於紐約畫派的風格自
然包含巴黎畫派和許多其他風格。

　　於是當我們體會到風格述詞的語彙如此龐大，沃夫林所創的對
立原則也就越發不能滿足需要了。在此不再贅述沃夫林體系的內部
缺點，不過有個現象倒是值得觀察，夏彼洛認為：「沃夫林的體系
難以納入『樣式主義』如此重要的風格，其約介於盛期文藝復興藝
術和巴洛克藝術之間。」[10]接受艾瑞彭（Didier Erebon）訪問時，藝

[10] Schapiro, "Style," 72

術史家貢布里希回想道：

> 當時〔三○年代〕在維也納最熱門的話題莫過於樣式主義……直到當時，甚至連貝仁森和沃夫林，仍認為樣式主義代表衰頹和沒落。不過維也納出現一股聲浪，替原本遭受鄙視的風格平反……等到樣式主義確定跟文藝復興盛期一樣都是一種獨立的風格時，大家馬上改口稱之為「樣式主義」，不再稱它為「後期文藝復興時代」。[11]

　　貢布里希認定羅曼諾（Giulio Romano）為樣式主義建築師，此一論點非常具啟發性。他說羅曼諾有兩種截然不同的風格，就像畢卡索，除了展現新古典主義的風格以外，「也擅長扭曲變形」。因此貢布里希主張：「一位藝術家可能有多種不同的表現手法。」[12] 不過這個說法又帶出兩個問題：其一，樣式主義正式成為一種獨立風格後，我們當可將樣式主義視為一種述詞，以此描述具類似風格的其他作品，即使該作品的創作年代不在藝術史所定的範圍內，即非在盛期文藝復興時代和巴洛克時代之間，也就是從柯雷吉歐（Correggio）、費歐倫廷諾（Rosso Fiorentino）、布隆吉諾（Bronzino）、龐托摩（Pontormo）一直到羅曼諾為止這段時期內。如此一來，我們很可能會毫不猶豫地把羅馬式建築裝飾當做樣式主義，而葛雷柯（El Greco）、布朗庫西和莫迪里亞尼這類藝術家也會因此歸入樣式主義。其二，樣式主義能獲得平反自成風格派別，有部分原因是來自現代主義藝壇的大力吹捧，尤其是畢卡索，他從後

[11] E. H. Gombrich, *A Lifelong Interest: Conversations on Art and Science with Didier Eribon* (London: Thames and Hudson, 1993), 40.

[12] Ibid., 41.

設角度闡述十七世紀義大利文藝風格,所以說,在新增述詞或更改舊詞方面,風格矩陣的歷史觀是流動的,新增述詞者,如「紐約畫派」,更改舊詞者,如「樣式主義」,從原本附屬於文藝復興時代晚期的風格,重新定義為一種獨立流派。可是有誰能在事前說「樣式主義」本身的定義不會過於簡略,又有誰能說以風格的發展來看,柯雷吉歐與費歐倫廷諾之間沒有出現分裂呢?

　　風格矩陣的優點之一就是:能夠幫助我們發掘所謂繪畫的**潛在特性**(latent properties),一種當代人看不出來的特性,唯有從後設的角度才能看清楚,有賴後世的藝術發展。十五世紀義大利畫家柯雷吉歐是個好例子,其後一世紀的卡拉契兄弟奉柯雷吉歐為前輩,因此柯雷吉歐被歸入早期巴洛克風格。而後十八世紀藝壇對柯雷吉歐推崇備至,可能也是柯氏在藝術史上聲名最響亮的時候,尤其他的一些作品,如《朱比特之愛》(*Loves of Jupiter*),在當時被譽為洛可可的前導。柯雷吉歐某些風格特質讓他很難成為同時代人眼裡的藝術家,而這些引起爭議的特質等到巴洛克風格確立時,頓時迎刃而解,甚至到洛可可時期,又更進一步釐清了。樣式主義力求柔和優雅,不惜犧牲自然,這種不顧自然的特質或許是為什麼「樣式主義」會在今日成為「極端裝飾」的同義字,例如柯雷吉歐同時代的巴米加尼諾(Parmigianino)便有這種傾向。柯雷吉歐雖受後世封為樣式主義畫家,但事實上他對同時代人認可的「善修飾」(maniera)頗不以為然,而努力讓自己的畫風更自然,因此到了二十世紀樣式主義的定義整個確定下來後,人們看待柯雷吉歐的眼光又不同了,就像之前的十七世紀和十八世紀對他的詮釋各有不同,每一個時代都挖掘出更多潛在特性供人欣賞。同理,晚期莫內可歸入早期紐約畫派。布賀東(André Breton)認定烏切羅(Uccello)及秀拉(Seurat)乃預示超現實主義的先鋒,現在我們毫不費力就可以想到其他例子,如阿爾金波多(Archimboldo, 1527-1593)和巴爾東葛林

（Hans Baldung Grien, 1848-1545），不過這也是等到超現實主義畫派確立後，人們才知道如何欣賞這兩位畫家的作品。1984年現代美術館舉辦的「原始主義與現代藝術」展覽，遭受批評的部分原因是主辦單位不明就裡地將幾件原始藝術作品歸入現代藝術，只因為兩者風格類似，完全漠視原始藝術和現代藝術深層意義的不同，犯了風格分析常犯的錯誤。修長削瘦的非洲雕像在屬性上確實和傑克梅第有些相近，不過並未說明何以兩者都修長削瘦，反而阻礙我們對這兩樣作品的欣賞。不過這只是屬性的問題之一，我想可能也是風格矩陣體系的最大問題。儘管風格矩陣具有高度的歷史敏感度，但是它所呈現的卻是一種非關歷史的藝術觀，我應該比任何人都早發現這個問題的。從開始研究藝術起，我就一直在探討外觀相似的作品，在內涵上可能是天差地別，想要證明表面的相似或許只是純屬巧合。非洲雕像和傑克梅第作品外觀不盡相同，不過即使兩者極度相像，仍必須從外觀的屬性思考深層的藝術上的不同。這也代表我在1964年首次提出風格矩陣的時候，想法還不夠完整透徹，在同一篇論文裡，我將風格矩陣體系套用在一些難以分辨的實例上，努力克服它引發的問題。當時的方法確實導出一些哲學式美學，不過從誕生到現在，風格矩陣已經蟄伏甚久或說極為不活躍，唯一的例外是最近卡羅爾（Noel Carroll）[13] 對該體系所進行的嚴肅探討。

　　假設我們必須用樣式主義、巴洛克和洛可可三個風格述詞，建立一個包含三個欄位與八個行列的風格矩陣，這樣的分法會比「非巴洛克」之類的描述，更訴諸直覺反應，結果如下：

[13] Noel Carroll, "Danto, Style and Intention." *Journal of Aesthetics and Art Criticism*, 53.3 (Spring, 1995), 251-57.

風格矩陣

	樣式主義	巴洛克	洛可可
1.	＋	＋	＋
2.	＋	＋	－
3.	＋	－	＋
4.	＋	－	－
5.	－	＋	＋
6.	－	＋	－
7.	－	－	＋
8.	－	－	－

　　歷史上的每幅畫都可以在這個表格內找到一個位置，有時可能不是完全貼近。范戴克（Van Dyck）受魯本斯（Rubens）影響，屬（晚期）巴洛克，但他的人體優雅協調，線條清晰（svelto），所以不論受何種影響，他確實傾向樣式主義，在他身上也看不到任何洛可可風格，所以范戴克應該屬於第二排（＋＋－）。卡拉契兄弟屬於第六排（－＋－），因為他們完全屬巴洛克風格（他們創造該風格），但排斥樣式主義，又其風格呈現動態起伏，不同於洛可可。或許有人覺得馬列維奇的《黑色方塊》應該放在第八排（－－－），代表否定的總和，好像讓所有風格屬性消失的黑洞。（馬列維奇形容自己的黑色方塊是「醞釀一切可能性的胚胎」，這也表示事實上缺乏所有現實性。）很明顯地馬列維奇的《黑色方塊》屬於聖像傳統，應該還記得馬列維奇將它展示在房間的角落處，有如懸掛的聖像般，因此馬列維奇既非樣式主義，亦非洛可可，可能剛好跨進巴洛克的門檻。布萊斯·馬登（Brice Marden）一幅早期的綠色單色畫，名為《內布拉斯加》（*Nebraska*），其巧妙稱得上樣式主義，裝飾性又強，可屬洛可可，因此屬於第三排。那麼瑞曼屬於哪

一排呢？我覺得瑞曼不同作品所屬位置各有不同，不過我想指出，不能將所有單色畫自動歸入第八排。

　　關於風格矩陣的運用技巧我們就模擬到這裡。風格矩陣所認同的**視覺**（vision），或反過來說，某種視覺所認同的風格矩陣，意味著所有藝術作品形成一個有機的共同體，每一件作品的存在，都可能釋放出其他作品的潛在特質。當時我覺得藝術品的世界就像一個共同體，內部各事物都環環相扣，緊緊相連。這樣的想法主要受艾略特（T. S. Eliot）啟發，其論文〈傳統與個人才智〉（Tradition and Individual Talent）在當時對我影響甚鉅。以下是最重要的一段：

　　　　單看一位詩人、藝術家，其意義都是不完整的。欲了解其重要性，欲鑑賞其絕妙處，都應領會該詩人或藝術家和前輩的關係為何。讀者或觀者不能單獨評價他一人，而必須把他和已逝的詩人或藝術家比較。我認為這是一種美學的原則，不只是歷史的評論。詩人或藝術家努力融入傳統或尋求定位，這種需要並不是單方面的，一件新作品產生後將對現存作品同時產生影響。傳世不朽之作自有高下優劣之序，每每有新（全新）作品加入，這順序又會稍做修正。原本的順序會在新作品加入前完成排序，也因為連續而來的創新之作加入後，仍須維持一定順序，因此**整個**原先的順序或多或少都必須調整，因此每個單一作品在整個藝術史裡所形成的關係、比例、價值，都會隨之變更。[14]

[14] T. S. Eliot, "Tradition and Individual Talent," in *Selected Essays* (New York: Harcourt Brace, 1932), 6. 卡羅爾敏銳地從這篇論文中找出風格矩陣的來源，不過之前我已在《分析的歷史哲學》（*Analytical Philosophy of History* [Cambridge: Cambridge University Press, 1965]）及《敘述與知識》（*Narration and Knowledge* [New York: Columbia University Press, 1985], 368, n. 19）兩本書中引用過。

誠然，我所謂的「藝術世界」（art world）正是艾略特文中理想的共同體。一件藝術品就等同於藝術世界的一分子，和其他藝術品產生各種不同關係。我甚至還覺得所有藝術作品一律平等，每件作品的風格屬性多寡皆一致。每當表格加入一個新的風格欄位，每件作品便同時增加一種屬性，因此就風格的豐富性來講，米開朗基羅的《最後的審判》（The Last Judgment）和萊因哈特所畫的任何黑色方塊並無二致。藝術世界講求徹底平等，也是相互補足的。在某方面來說，風格矩陣的原則反映了我在哥倫比亞大學教通識課的經驗。例如配合著聖經、維吉爾、但丁、喬伊斯等人作品來閱讀《奧德賽》（Odyssey）時，我發現原來史詩的意義可以如此豐富，正好跟來自歐洲的寫作性閱讀（writerly reading）理論及無限詮釋（infinite interpretation）的概念不謀而合。

　　最後，風格矩陣架構也可以配合藝術的教學，不論是藝術史課程還是一般評論課程，前者不管任何兩件作品在歷史上或在其他方面有多麼不相關，都可以用投影機拿來作比較，後者則是很難拋開某作品讓吾人聯想到某某事物的說法。其實這種做法完全忽略了歷史背景，將所有藝術作品視為同一時代的產物。對於這種方式的可行性或甚至有效性，我現在持保留態度。正如艾略特所寫：「我認為這是一種美學的原則，不只是歷史的評論。」我所擔心的是，這種方法會讓美學和歷史分家，雖然它縮短了藝術美和自然美的距離，不過卻讓我們對藝術美失去鑑賞力。藝術感知能力絕對和歷史有千絲萬縷的關係。我認為藝術美和歷史也是緊密結合的。

　　這可說是〈藝術世界〉一文的主要論點，不過當時我並未察覺到，原來這個論點和風格矩陣之間相互矛盾。這篇論文裡，我主要關注的議題是：某些藝術品在外觀上和普通日常用品如此之相似，視覺幾乎難以區別，我的立論是：「欲判斷某物是否為藝術品，我們需要提出眼睛無法反對的證據──藝術理論的背景、藝術史的知

識：藝術世界。」讀者會注意到敘述作品特性時，我提及該作品和藝術世界的關係。我想當時我要表達的是：除了討論的作品本身以外，還必須知道其他現存作品的來龍去脈，知道這些作品如何讓這件新作品成為可能。當代藝術之中，一些受到忽視的作品反而特別引起我的興趣，像沃荷的《布瑞洛箱》或莫理斯（Robert Morris）完全無風格的雕塑，這件作品差不多在我寫〈藝術世界〉的時候問世。這兩件作品似乎和歷史上所有作品的關聯性都不大，雖然當時有一些關於箱子的討論，有人認為箱子傳統源自極簡主義藝術家唐納・賈德（Donald Judd），該傳統也包括（我覺得有點莫名其妙）《布瑞洛箱》（理查・賽拉 [Richard Serra] 認為：「沃荷以絹網版畫的方式將布瑞洛牌商標印在木箱上；亞特斯察格 [Richard Artschwager] [1] 的箱子則以塑膠製夾板拼成」15），也有一些形式主義藝術史學家將莫理斯的《箱子及其製造過程的錄音》納入這個箱子傳統（似乎只要是箱子就可以）。儘管這些「箱子」夾帶不同意義和詮釋降臨在藝術世界，但只因為外觀形式上的些微相似，人們就刻意將他們歸入同一類。我在〈藝術世界〉裡提出的看法是，不懂歷史或不熟藝術理論者無法將這些箱子作品當成藝術品，因為這牽涉到物件的歷史和理論，而不只是眼睛易見的部分。唯有訴諸歷史和理論時，才能將這些新作品視為藝術，單色畫的情形尤為如此。

　　我所謂的「單色畫」不只是顏色單一，而是色調一致的平面。曼帖那（Andrea Mantegna）[2] 當年畫的石頭和「青銅」畫，很明顯是刻意製造雕刻和鑄造的效果，畫家作畫時選擇了灰色或墨色的裝飾畫畫法，並壓制不管任何原因的調性差異。譚西（Mark Tansey）

[1] 亞特斯察格（1924-），美國普普藝術家。

15 Richard Serra, "Donald Judd 1928-1994," *Parkett 40/41* (1994), 176.

[2] 曼帖那（1431-1506），義大利早期文藝復興畫家。

是當代的單色畫藝術家（他在接受訪談時曾說，畫單色畫是未雨綢繆，節省顏料留到老年時使用）。但我想要談的單色畫無法回溯到馬列維奇之前太久，即使是馬列維奇時代的作品，也需稍作釐清。馬列維奇 1915 年的絕對主義代表作《紅色方塊》（*Red Square* 又名 *Peasant*），事實上是白色底色上畫了一個紅色方塊，因此應該說它是一張畫了方塊的畫，而不是一張方塊，甚至無聊的話，我們可以說這是方塊的自畫像，或者真的很無聊的話，還可以說這是一個著紅顏色的方形物，作用是描繪一個不是很正的紅色方形物，因為該方形物和畫布的形狀並不十分對應。馬列維奇 1915 年的《黑色方塊》再度強調這種不完美對應的重要性，在當時人的心裡「產生一種神奇公式的力量」。馬列維奇的描述如下：「以最強烈的表現性和新藝術的法則在方形的畫布裡畫了一個方形。」（新藝術法則即是絕對主義。）其學生柯爾洛夫（Kurlov）說馬列維奇自稱「僅僅畫了一個方形，將方形表達得淋漓盡致，而且和四邊的關係也拿捏得恰到好處——這個方形的四邊完全不平行於畫布所產生的完美方形，方形本身也絕不是畫布四邊平行線的複製而已。這就是存在於一般藝術作品裡的對比法則公式。」[16] 不過這個方形也不是只有教學功能：馬列維奇死後，遺體被放置在一口「絕對主義者」的棺木裡，如葬禮上拍的照片所示，牆上的黑色方塊有如聖母像。在絕對主義評論家所用的意象裡，這彷彿是繪畫的死亡。

　　絕對主義崇高的宗旨之一是保持圖像傳統，避免抽象，以此方式描繪馬列維奇所謂的「非具象實在」（non-objective reality）。一直到絕對主義出現，單色畫才變成一種可能，不過一開始也只被當成笑話看待，好像畫了某個具象實在，卻沒了色調變化，就像一幅全

[16] *Kazimir Malevich* (Los Angeles: Armand Hammer Museum of Art and Cultural Center, 1990), 193.

馬列維奇遺體供人瞻仰 PHOTO CREDIT: JOHN BLAZEJEWSKI.

白畫被比成穿了白色聖袍的處女在雪地行走，或齊克果
（Kierkegaard）幽默的比喻，他把一幅全紅的畫比為紅海，像以色列
人穿過紅海後，埃及大軍滅頂的景象[17]，這個有趣的比方是讓我提
筆創作《平凡的變形》的原因。不過當時即使有絕對主義，一般人
還是很難想像非圖像的畫作，更遑論單色具象實在，或者更有甚
者，像馬列維奇常掛在嘴邊的非具象實在。的確，我認為「非具象」
一詞將「具象」的部分，也就是精神及數學的實體意義，帶進晚近
的時序。古根漢美術館原稱為非具象繪畫博物館（The Museum of
Non-Objective Painting），當時的館長雷貝女伯爵（Baroness Hilla
Rebay）確實感覺到──當然也**深信**──她的館藏具形而上的重要

[17] Soren Kierkegaard, *Either/Or*, trans. D. F. and L. M. Swenson (Princeton: Princeton
University Press, 1944), 1:22.

性，那是遠遠超越形式主義分析中所內含的。

　　無論如何，我們姑且假設有兩個紅色方塊，一個體現齊克果式的笑話精神，另一個則發揮絕對主義的精神，但是兩個紅色方塊外觀如此相似，在歸入風格矩陣的時候，很難不把它們放在同一列，但是這兩個方塊的風格特質卻是非常不同，更何況它們各有不同的詮釋和意義。但話說回來，我們可以再任意想出以其他不同精神創作出來的單色畫，外觀風格不論是雷同或不同都只是純屬巧合。我在寫《平凡的變形》時，對當代單色畫其實毫無所悉，但仍無法忘懷，可能是拜齊克果所賜，因為他所講的笑話有那麼一點哲學的味道。我開始把注意力轉向單色畫。我的書出版不久後，我在一場聚會上遇到瑪莎・哈菲夫（Marcia Hafif），她自謙地介紹自己是位單色畫家，事實上她是某個單色畫派的代表人物，她特地在她的住處為我舉辦一場聚會，把我介紹給其他單色畫家。從這些畫家身上，特別是哈菲夫身上，我對單色繪畫的種種有更多的了解──了解我曾以不為意的紅色方塊的可能性有多少。紅色方塊彷彿提供了我絕佳的哲學刺激，我很確定，從哈菲夫及其夥伴那邊學到如何分辨外觀相似的紅方塊之間的差異，是讓我走上藝術評論之途的原因。

　　以下一長段文字是評論哈菲夫的《中國紅 33 × 33》（*Chinese Red 33 × 33*），哈菲夫自己說這幅作品是「一位藝術家的百幅作品中的其中一幅，數百名藝術家的上千幅作品裡的一幅。我們如何了解這個平面的紅色方塊所代表之涵意？為何塗上一層家用亮光漆？為何畫在木板上？為何是三夾板？」

　　　這幅畫一開始只是當它自己：紅色，方形，中等尺寸，懸掛
　　在牆面的位置和觀者的視線差不多高度，觀者一眼就能望見，
　　畫的四邊周圍空位也夠大，使得該畫在整個牆面上明顯突出。
　　它有名字：就是畫家所採用的廣告顏料的顏色。看到這幅畫產

生的反應就跟看到其他事物一樣。你看著它，已經悄悄地注意到畫的尺寸、形狀、亮紅色的表面、未經修飾的三夾板邊緣、牆和畫之間的距離。接著開始思考發問：這是什麼？

　　這個物件附著在牆面上，看起來像一幅畫。它確實是畫出來的，這是一幅畫沒錯。這幅畫讓我們想到什麼呢？

　　此時，因為意義斷裂，它產生多重指涉：掛在專門掛畫的位置；木材畫板源自文藝復興時代……家用亮光漆可見於日常生活，這種普通漆搭配一般油漆刷，就可以用來幫桌子上色；三夾板也很常見，價格不貴；單色的表面屬於單色畫的傳統；方形既中性又具現代感，大小適中，不會太大或太小，這幅畫是該藝術家的作品樣本。[18]

該作品的設色方法就跟替椅子上色一樣，這也是這幅單色畫很重要的藝術事實：它沒有筆觸的感覺，換做是其他單色畫作品，可能會出現這類筆觸，這幅畫相當乾淨「俐落」。再者，它也不採用蛋彩，而用容易購得的商用亮光漆，如果是文藝復興時代的話，用木板作畫一定得搭配蛋彩。「中國紅」是室內裝潢師的專業術語，取這個名字是因為她選了這個顏色。但有多少幅紅色方塊畫作具有上述所有意義呢？眼睛不會告訴你答案，除非等到「心靈開始思考發問」，才能尋得答案。要能欣賞這幅作品，理解作品的美學角度，這些資訊是不可或缺的，而這些資訊和歷史密不可分。我不期待大家像艾略特那般，將美學和歷史評論分開討論，不過一旦美學和歷史合一，風格矩陣的前提也就不攻自破。黑格爾批判謝林（Schelling）時，曾用「絕對」的概念來討論「單色畫形式主義」（這也是很經典的單色畫笑話），「就像在晚上，所有的乳牛都是黑

18 Robert Nickas and Xavier Douroux, *Red* (Brussels: Galerie Isy Brachot, 1990), 57.

的。」[19] 在風格矩陣的保護傘下，所有的方塊都長得一樣，唯有透過歷史觀察，才能得出各方塊所蘊含不同的美學概念。

單色畫的歷史有待更多研究紀錄，馬列維奇、羅得前柯（Alexander Rodchenko）、克萊因（Yves Klein）、羅斯科、萊因哈特、羅森柏格、普林那（Stephen Prina）面貌各殊，需以單獨篇章分述；以瑪莎·哈菲夫為首的單色畫團體所形成的篇章亦頗有可觀；接著再對費城單色畫家的發展討論一番。當然了，瑞曼可自成一章，瑞曼的作品有趣之處在於他的留白反映其時代氛圍。五〇年代的作品反映出抽象表現主義的設色哲學：對於顏料和畫布，藝術家可是相當敏感，對於形式的運用則是自由不拘的，像在蛋糕上灑糖粉一樣。把這種製作糕餅的精神用在作品上，畫家的落款字體豪放，頗有歡慶之意，完成日期之顯眼，可媲美蛋糕上的蠟燭。六〇年代期間，瑞曼成為極簡主義畫家，也稍微偏向唯物主義，畫作除了畫面、畫板和顏料之外一無他物。到了八〇年代，進入九〇年代，瑞曼將本時代的多元主義入畫，混合使用一些雕塑材料，如鋼製螺栓、鋁製扣件、塑膠、蠟紙等等，儘管在畫風上經歷幾度蛻變，瑞曼的作品跟伏爾泰筆下的戇第德（Candide）一樣，仍保有他一貫簡單全白的精神。正所謂有所變有所不變。

哈菲夫自評《中國紅33×33》為「在數百張畫作裡，佔據一個角落，為它自己孤單存在，但也存在於其他作品的脈絡中」。這句話也適用於瑞曼的作品，甚至我想，也適用於每位藝術家的作品。一件作品可從與它放置於同地的其他作品中擷取意義，這也說明了今日的繪畫在何種程度上仍需要展覽會場，這樣的場域提供一個架構脈絡，讓觀者品評欣賞一幅作品。不過有時展覽場地賦予作品的

19 G. W. F. Hegel, *The Phenomenology of Mind*, trans. J. B. Baillie (London: George Allen and Unwin, 1949), 778.

能量和意義超乎人的感官。在此對風格矩陣提出批評，是希望能夠說明，我們欣賞視覺藝術時，有多少美學感受是源自謹慎的馬列維奇口中的非具象實在，也就是非感官因素。當「心靈開始思考發問」時，這是可以預期的。

　　我以單色畫的討論為示範，說明該如何思考評論，不管作品的外觀多麼相似，我們都必須有所警覺，思考他們各自的歷史淵源。我們必須對他們的創作背景闡述一番，盡力解讀每一幅作品的陳述，再根據其陳述品評畫作，判斷該作品是偏重模擬、形而上、形式主義或道德意識，甚至如未能忘懷風格屬性，也可逐一歸入相對應的風格矩陣，思考與之相同風格的還有哪些作品。馬列維奇的《黑色方塊》刻意顛覆背景的正確性，這點很像曼高德的方塊系列，曼高德的方塊也是看似符合幾何學，實則不然。不論是馬列維奇還是曼高德的作品，這個相同點可以做為評論的起點，隨著評論的延伸，也可能發現此一共同點在他們各自的創作生涯中並無任何特殊意義。或許我們應該成立一家單色畫美術館，就像我在《平凡的變形》一書中開門見山所舉的例子，一個專門展覽紅色方塊的畫廊，每一幅都外觀一模一樣，但意義卻大大不同。

　　光是想像有這麼一座美術館就具十足的哲學意義，假如這座美術館真的存在，那意義更是重大。如能飽覽1915年至今的所有單色畫作，一定能夠真切了解藝術欣賞之道，尤其更能進一步體會視覺藝術和視覺經驗之間的互動關係。除此之外，這座美術館的存在更讓世人明白，單色畫跟繪畫發展瀕臨枯竭無關，不論是白方塊、紅方塊還是黑方塊，或是粉紅三角、黃圓形、綠五邊形等，這些跟繪畫死亡的消息無關，也因此與藝術的終結無關。每一幅單色畫都必須以個案處理，依據畫作有無充分體現畫家欲傳達的意義來品評優劣，月旦甲乙。

　　認為瑞曼的畫代表繪畫「末期」的說法其實有其時代背景，當

時的畫家不論是前進派或沒那麼前進，通常以後者居多，都開始覺
得繪畫已經不足以表達他們想表達的陳述。我想到六〇年代中後期
幾位很特別的藝術家：布魯斯・瑙曼、莫理斯、艾爾文（Robert
Irwin）、依娃・海絲，他們都是畫家出身，後來發現純繪畫受限太
多。但是他們並未轉而對雕塑有所期待，因為當時雕塑在內涵上的
限制並不亞於繪畫。這幾位藝術家的作品和雕塑的唯一共同點就是
都有真正的三度空間，這一點似乎不甚重要，就好像舞蹈也是三度
空間的藝術活動，這點雖然是無庸置疑，但是完全不重要。在某方
面來看，這裡所討論的作品在精神上和文學較接近，像一首具象
詩，瑙曼和莫理斯的作品特別明顯。總之，七〇年代的藝術主流漸
漸意識到，繪畫就像風格矩陣，開拓各種表現性的氣魄已經喪失，
讓那些堅持作畫的藝術家覺得自己被排除在藝術的演進之外。在那
十年裡，純繪畫越來越邊緣化，再加上女性主義和多元文化意識抬
頭，繪畫甚至遭妖魔化。在那樣的年代裡，到處都不可能出現「好
畫」，好繪畫已經不再自動等同於好藝術。

　　我所認為的結束應該是整個藝術圈的藝術活動出現明顯斷層，
而不只是因為單色畫採用精簡的公式創作，這種斷裂現象為葛林伯
格敘述結束的佐證，藝術已經進入一個新階段，我們姑且稱之為後
敘述時期。在此時期內所有藝術作品，包括畫作在內，都會內化這
種斷層。克蘭普指證歷歷，說畫家容許攝影污染自己的畫作，顯示
「繪畫已死」。我看到的卻是藝術史已不再定繪畫於一尊。至於瑞曼
的作品，從兩個不同角度出發，也將得出兩種完全不同的意義：一
者，將其作品視為現代主義敘述的末期產物，現代主義敘述下繪畫
仍是招牌門類；二者，視其為後敘述時代百家爭鳴中的一家之言，
此時和繪畫並列的不再是其他類型的繪畫，而是表演藝術、裝置藝
術、攝影藝術、地景藝術、機場建築、錄影藝術、纖維藝術以及線
條和秩序組成的概念結構。今日的藝術形態不勝枚舉，藝術家大可

依喜好任意選擇，像瑙曼、波爾克、理希特、托洛克爾，以及其他
許許多多藝術家，對他們來說，美學的純粹性已經不再是一道強制
令。如果瑞曼是屬於這個藝術世界，那對他而言自然也不是強制
令。

　　在此，我並不打算以前段的介紹做為本章結論，而想談談我所
謂的後敘述時期早期的繪畫，其本質為何。我認為繪畫多少會內化
藝術世界的多元主義，迫使它一改原先專斷排他的特性，也就是繪
畫過去自視為歷史發展進程的載具，覺得必須自我淨化，排除阻礙
演化的因素。五〇年代的藝術世界，正如我們所見，抽象和寫實兩
大陣營你來我往，相互較勁，如果各位還記得的話，對於抽象寫實
之爭，葛林伯格的論調是，幻覺空間不適用於繪畫。以 1950 年代的
標準來看，今日的畫家容忍度簡直過高，簡單舉例：真實形象可以
放在真實空間，也可放在抽象空間裡，抽象圖樣可以放在真實空
間，也可放在抽象空間裡，事實上並無規則可言。我在國家藝廊看
到羅森柏格 1987 年的作品，把一只日本風箏當成拼貼的素材用在一
幅其實很像畫的作品裡。我也看過大衛・瑞德的作品展，瑞德堪稱
典型的純畫家，但是他也將抽象畫放入由床和電視構成的裝置作品
中。容我強調，無規則可循也就表示創作方式有無限可能，藝術家
可以自由發揮，依需求創作，這些需求也不再以歷史為根基了。由
是，一些新興畫家也有了發展空間，如：史卡利、洛克伯尼
（Dorothea Rockburne）、曼高德、西維亞・曼高德（Sylvia Plimack
Mangold）等人，除這類畫家的作品外，另外還有許多藝術家將文
字帶入作品中。六〇年代的藝術先鋒有感於繪畫的限制，紛紛在形
式上求新求變，讓形式更適合表達他們的思想，於是繪畫的限制也
就放寬，繪畫有了新的定義，新的形式獲得認可於是成為表達的媒
介。我們必須承認過去那些限制確實讓繪畫藝術握有大權，反過來
說，繪畫創作也需在這些限制內進行。然而在什麼都可以的藝術世

界裡，適應乃生存之道。姑且以當今美國政壇打個比方，就像民主黨在其政見裡加入許多策略，如減稅、削減支出、精簡政府人事等等，但這些都是共和黨的拿手好戲，一般民眾很難把這些政策和民主黨聯想在一塊兒，但民主黨這麼做為的就是生存。在這個時代裡，我和貝爾丁都認為是藝術終結的時代裡，繪畫的政治面也是如此。

在此我把話題轉到美術館，美術館的沒落讓克普蘭宣布繪畫已死。事實上，1970年代，有許多因素讓藝術理論家覺得美術館已死，這些因素多半是政治因素，也有很多人把美術館死亡和繪畫死亡幾乎劃上等號，主要是因為美術館和繪畫似乎是相互依存的，甚至到了唇亡齒寒的程度。不過如果繪畫未死，也一定經歷過我一直反覆談論的轉變，那就是在後歷史時代各種藝術表達形式浮出檯面，繪畫不再是唯一的手段。而這緊接著帶出一個問題：美術館該如何面對繪畫以外的新藝術形式？又，如繪畫和美術館的關係真像評論家所講的那般密不可分，既然繪畫已經不是藝術創作的唯一寵兒，那是不是指美術館也不再是獨一無二的藝術展示場？如果在藝術創作裡，繪畫的地位已經沒落，美術館的光環是不是也將跟著黯淡？畢竟繪畫一向都以推動藝術史的角色自居，藝術的終結或多或少代表著繪畫遭到降級，美術館也將面臨同樣的命運嗎？剩下的篇幅我將繼續探討這些議題。

美術館與求知若渴的普羅大眾

約瑟夫・波伊斯《塞爾特蘇格蘭交響樂》
（1980）
COURTESY: RONALD FELDMAN FINE ARTS, NEW
YORK. PHOTO CREDIT: D. JAMES DEE.

　　十九世紀末著名小說家亨利・詹姆斯（Henry James）的作品
《金碗》（*The Golden Bowl*）裡，描述一位富有的藝術收藏家，名叫
亞當・佛爾（Adam Verver）。佛爾大量收藏高品質的藝術品，期望
將來能在自己的城市裡打造一座最夢幻的美術館，他住的城市名為
「美國城」（American City），詹姆斯行文中就這麼稱呼這座城市。佛
爾暗自想著，他手下的勞工必定對美的事物有著極度的渴望和莫大
的嚮往，他的財富正是靠這些人的勞力換來的，彷彿為了清償欠他
們的人情般，佛爾要蓋一座「美術館中的美術館」，座落在山坡上
的一棟大宅院，「其門窗為普羅大眾而開，他們或心存感激，或滿
懷渴望；廣博高深的知識綻放陣陣金光，帶給這片土地祝福和希
望。」[1] 這裡的「知識」指的是美學的知識，佛爾所屬的世代有著
根深柢固的「美即真」的想法，小說裡提到「從醜陋中解放出來」
指的是從無知解放出來，因此接觸美就等於接受知識的薰陶。我不
覺得佛爾曾仔細分析過自己這套理論背後的原因，為什麼他「急於
從所處的醜陋裡解放出來」，詹姆斯告訴我們，等到佛爾領略藝術
美的真諦後，他其實已經「有些盲目」了。在某些時候，藉由超自
然的啟示，佛爾明白自己想得到完美，他對完美一直都是無知的，
他想要建造「美術館中的美術館」，館內必定是「收藏精挑細選，
具神聖意義的寶藏」。這麼一座美術館是佛爾花了時間精神研究的
成果，而美國城的居民就是這個成果最大的受惠者。《金碗》這本
小說於1904年出版，那個年代在美國各地出現的大型美術館應該都
是這種佛爾精神的具體化。

　　1897年開放的布魯克林美術館正是佛爾精神的最佳代表。該美
術館由當時頗具規模的「麥金、米德與懷特事務所」（McKim,

[1]　Henry James, *The Golden Bowl*, ed. Gore Vidal (London and New York: Penguin English
　　Library, 1985), 142-43.

Mead, and White）負責設計，這間位於紐約的建築事務所也設計規
劃了哥倫比亞大學晨邊高地（Mornignside Heights）校區，在那個樂
觀上進的年代裡，許多城裡的大型豪華建築物都由該事務所承包。
從兩方面看來，布魯克林美術館正是小說裡說的「美術館中的美術
館」，原本的設計有意讓布魯克林美術館成為全世界最大的美術
館，既然是美術館之最，規模一定要夠大，才有所謂「王中之王」
的磅礴氣勢；其次，布魯克林美術館是總稱，因為它有好幾個分
館，每一個分館負責不同的領域知識（據我所知，在該館由數個圓
頂組成的遼闊拱形屋頂下，甚至包括了一座哲學博物館）。這座美
術館預定座落在布魯克林區地勢最高之處，雖然最後按設計完成的
部分只有西側，但那八根巨柱和具古典廟宇風格的立面，已透露出
其設計理念所欲表達的意義。一世紀前這座美術館剛開放時，其建
築固然宏偉，但館藏極為有限，然而這種硬體與軟體之間的不相稱
卻給人一種說不上來的感動。同樣地，建館前的宏大願景和後來未
完成狀態之間的對比落差，也頗令人動容。顯然，布魯克林社區的
發展從未達到建館時預期的水準，只留下部分的成品讓後人得以藉
之想像設計者宏大的志向。參觀布魯克林美術館巡迴展覽的主要是
曼哈頓藝術界人士，而其永久性典藏皆具學術重要性，布魯克林區
的公立學校也都會固定來參觀該美術館的公開展出，並和布魯克林
社區公立學校互有交流，該館對當地不斷增加的藝術家人口來說，
是項可貴的資源，但是這些藝術家全盤考量後只要經濟能力許可，
最心儀的定居處還是曼哈頓。除卻前述的藝壇人士、學者，剩下來
的布魯克林居民對於成立美術館一事，似乎也不像那些布魯克林
「佛爾」預想的那般：滿懷朝聖之心來參觀這座可「與〔布魯克林〕
財富、地位、文化和居民相匹配」[2] 的美術館。館內除了偶爾有學

[2] Linda Ferber, "History of the Collections," in *Masterpieces in the Brooklyn Museum* (Brooklyn:

童魚貫穿梭，大部分的時候展覽室都空蕩蕩的，我相信一些年長者對年輕時參觀美術館的懷念就是這種感覺。

我想暫時不談對藝術充滿渴望的布魯克林區百萬居民，也不談以「美術館中的美術館」精神所建設但卻門可羅雀的大型社區美術館所座落的各個社區，而想談談全國各地的「佛爾」們所深信的美術館價值是什麼。佛爾得到開示之前——根據詹姆斯的描寫是「登上令他暈眩的高峰」以前——對藝術應該頗有接觸。但我們可能會說，套句已經不流行的說法：他尚未以存在主義或移情化性的方式經驗過藝術。我的意思是，他所經驗到的藝術並未讓他對這個世界以及在這個世界生活的意義，有一種新的看法。這類藝術經驗中最動人的，莫過於羅斯金（Ruskin）於1848年寫給父親的家書裡所描述的。他當時人在都靈（Turin）市立畫廊內臨摹維洛內些（Veronese）的《所羅門王與示巴女王》（*Solomon and the Queen of Sheba*）以為消遣，數日後，聽完華爾多教派（Waldenisan）牧師佈道，他寫下這封家書，那場佈道和那幅畫的同時出現，讓他「信念動搖」：

> 某日正在臨摹維洛內些畫中宮女時，我突然為生命的絢爛感動莫名，這世界由最美的事物組成，不斷發展運作，為的不就是成就生命的美好……這世上的能量和美好會不會反過來毀壞造物主的名聲？上帝賜予人類美麗的臉孔、強健的身軀，創造了各種珍稀強大的能源，令人驚嘆不已；又創造豐沛的物質，以及對它的戀慕——黃金、珍珠、水晶，還有太陽，陽光讓這些稀世珍寶閃閃發光；上帝又讓人類能夠天馬行空地想像思

The Brooklyn Museum, 1988), 12. See also "Part One: History," in *A New Brooklyn Museum: The Master Plan Competition*. (Brooklyn: The Brooklyn Museum and Rizzoli, 1988), 26-76.

考。然而上帝無微不至的安排、使世界充滿光明、讓一切完
美，會不會讓祂創造的事物反而遠離祂？保羅・維洛內些，這
位藝術大師⋯⋯難道是魔鬼的僕役？而這星期日早上我去聽佈
道的那位牧師，一位繫著黑色領帶的老頭子，用他鼻音濃厚的
方言滔滔不絕，內容卻空洞貧乏，他真是上帝的僕人？[3]

　　羅斯金因接觸一幅偉大的畫作，他看世界的眼光也隨之轉變，
獲得生命的哲學。詹姆斯的小說裡，據我所知，並沒有在佛爾身上
出現類似的插曲，雖然我認為就某方面來講，這兩種經驗可能是相
同的，即便佛爾的故事牽扯到「豐沛的物質，以及對它的戀慕──
黃金、珍珠、水晶」。佛爾向第二任妻子求婚時，他帶她去布萊
頓，參觀大馬士革瓷磚展。詹姆斯小說中描述道：「這釉片透著紫
水晶藍，古老而永恆，宛如天上之物，就如同她尊貴的臉龐，是要
讓人貼近瞻仰的。」或許因為求婚的對象是年輕貌美的女子，佛爾
暗忖：「回想起來，在他的生命裡第一次，有那麼一瞬間，這個求
婚過程簡直有如完美的化身。」[4] 不管如何，佛爾因物質的美好而
感動，他同時也看見周遭的醜陋，以我推測，佛爾一定覺得那醜陋
是無藥可救的，不然精力充沛如他，應該會找到直接的辦法解決才
是。但他採取了間接的方式，認為藝術既點出了平凡人生的陰鬱蒼
涼，當亦能彌補該缺憾。鰥夫的身分對他而言也是種缺憾，要不然
他也就不用冒險追求另一段婚姻了──除非是他很確定這名女子的
美貌足以媲美一幅曠世鉅作作帶給他的生命意義。

　　不管是佛爾也好，羅斯金也罷，或許都跟一般人接觸藝術或美

[3] John Ruskin, communication to his father, in Tim Hilton, *John Ruskin: The Early Years* (New Haven: Yale University Press, 1985), 256.

[4] James, *The Golden Bowl*, 220.

術館的經驗不同。佛爾和羅斯金都在某種存在主義式的情境下接觸
到藝術品，在此情境下，藝術賦予他們洞察力，就像適時讀到一篇
充滿哲學智慧的文字。不過對羅斯金和佛爾來說，都靈市立畫廊的
其他畫作，或在其他時刻去看大馬士革瓷磚展是不是也有同樣的神
奇功能，這就不得而知了。但值得思考的是，兩人的美感經驗並沒
有讓他們變成更好的人。佛爾努力想以藝術品和美術館的典範做為
人我關係的標的，他將女兒許配給一位男士，他女兒形容這位先生
是「美術館的角落」（morceau de musée），佛爾又將他自己如花似玉
的妻子訓練成美術館解說員。但美術館畢竟不是快樂生命的解答。
而羅斯金本人和他美麗的妻子艾菲‧葛雷（Effie Gray）則因從未圓
房而以離婚收場，這表示羅斯金並沒有因維內洛些所傳達的喧鬧享
樂主義而放棄禁慾。臨摹時令羅斯金為之著迷的「細節」，其實不
過是宮女裙擺的荷葉邊裝飾（心理學家或許覺得可以為此做個案心
理分析）。這兩人皆以藝術彌補缺憾，雖然自己的生命並未跟著提
升到藝術的境界，他們還是覺得有必要向其他人傳頌藝術的好處
——佛爾藉由蓋美術館中的美術館，羅斯金則是透過他的散文，他
本人也在倫敦勞工學院（Working Men's College）教畫。他們都是傳
遞美學觀念的使者。

　　我想，先不細就佛爾、羅斯金美感經驗背後的動機為何，或許
正是他們這種美感經驗才使人類的藝術創作、修復和展覽成為可
能，但大部分人卻從未體驗過這種經驗。藝術經驗是難以預測的。
有些人會覺得這種經驗是可以自行選擇的，同樣一件作品對不同人
產生的影響各有不同，甚至對同樣一個人，因時因地也有不同的影
響。這也是為什麼我們必須不斷重新回去看那些名畫，主要並不是
因為每次都可以看出新的東西，而是我們期待這些作品幫助我們發
現自己。現在我們很難找到《所羅門王和示巴女王》設色摹本，因
為學者鑑定後相信，這幅畫可能是維洛內些畫室的作品，不是維洛

內些最值得看的作品。大家一定會想，如果羅斯金也知道這事，他還會不會受到感動呢？我認為一件藝術品能不能催化觀者的情緒，並不需要什麼特別的理由：就我自己而言，沃荷的《布瑞洛箱》意義遠大過許多其他作品，醒著的時候，我花很多時間思考這件作品帶給我的啟示是什麼。相反地，藝術對某些人來說也可能並無多大意義，他們對藝術視而不見，充耳不聞，就像當佛爾努力賺錢累積財富時，那時他對藝術也是「盲目的」，即使他們真的看到、接觸到，甚至跟藝術比鄰而居，他們也不會有任何特別感覺。美術館存在的正當性在於它可讓人們感受藝術，不過對那些覺得藝術沒意義的人而言，不管這些藝術活動多麼有價值，他們跟藝術研究就是絕緣，更別提「藝術賞析」。事實上，藝術經驗也不僅限於美術館內，有時候我回想，我和繪畫結緣是當年遠在義大利從軍的時候，偶然間有幸看到畢卡索的《生命》（La Vie）摹本，那是他藍色時期的代表作，從此便立定志向要走藝術這條路。那時我以為只要看懂這幅畫，就表示自己可以理解更深奧的東西，我還下定決心，等以後過著平民老百姓的生活，一定要親自去克里夫蘭朝聖。但大部分人仍然覺得只有在美術館裡才會看見令人感動的作品，就像維洛內些影響羅斯金一樣。我記得不久前，在一個記者會現場，有位觀眾向策展人坦承，該次展覽的攝影作品艱深難懂，這位觀眾說他沒辦法想像家裡掛這樣的一幅作品，後來策展人的回答我覺得相當有趣，她說幸好我們還有美術館能夠放這樣的作品，這種作品得費神思索，掛在家裡無異於自找苦吃。

　　從另一個角度來看，現代人的美感經驗卻也讓美術館變成社會輿論的攻擊目標。因為美術館提供的經驗並不是大眾渴求的。我們再回頭看布魯克林的居民，對他們來說，布魯克林美術館往好處想充其量不過是兒時記憶的一部分，要是往壞處想就是位於東方公園大道（Eastern Parkway）上一棟大得不像話也不頂重要的建築物。近

來在美國又出現一種更激進的觀念，和佛爾的理念有那麼一點類似，也建立在藝術經驗之必要的前提上，只是這派人士認為到目前為止，美術館所給與的藝術都不是社會大眾真正渴望知道的。社會大眾所要的是**他們自己的藝術**。麥可·布藍森（Michael Brenson）一篇研究「社區藝術」的論文敘述如下：

> 現代主義繪畫和雕塑給與觀者的美學經驗一直都是深奧、帶有強迫性質的，這種經驗已經無法反映社會發展、政治變遷，也不能呈現美國人記憶中的傷痛。現代主義藝壇的對話已然與世隔絕，晦澀費解，無法和美國境內多元文化的居民對談，美國因多元文化之故，其藝術傳統已開始主動接近社會，不再像是自成一家的象牙塔，而像是一個工具，能為體制外的表演或儀式活動所用……當然，那些置於藝廊和美術館的藝術作品，對美國現今面臨的基礎建設的危機助益實在不大。[5]

1993年芝加哥曾舉辦一場特別的展覽，名為「行動文化」（Culture in Action），布藍森這篇論文便是為此次展覽而寫。此次展覽中許多社會邊緣團體在藝術家的帶領下創造出「自己的藝術」，我稱他們為社會邊緣團體，是因為就社會距離來說，他們和芝加哥藝術博物館（The Art Institute of Chicago）之類機構的距離可說是遠到不能再遠了，這些團體的作品，當然還是符合一些標準，但在風格上和巨大到給人壓迫感的美術館所收藏的主流藝術同樣也是南轅北轍。布藍森身為頗負盛名的《紐約時代雜誌》（*The New York Times*）藝評，對這些藝術機構有深刻的了解，也分析這些機構的館藏，他在論文

[5] Michael Brenson, "Healing in Time," in Mary Jane Jacob, ed., *Culture in Action: A Public Art Program of Sculpture Chicago* (Seattle: Bay Press, 1995), 28-29.

裡的論述我想就連佛爾和羅斯金都會點頭讚許的：

> 一幅畫之所以偉大乃因其精練，同時串連藝術、哲學、宗教、心理、社會、政治、資訊等等，使之和諧共存於畫面上。愈是高明的畫家，就愈能夠讓每種顏色、每根線條、每個姿態變成思想與感覺的匯流。偉大的畫作凝聚時間，調和對立，讓人相信創作有無限可能，永不枯竭。因此很自然地，一幅好畫往往是潛能與權力的象徵。
>
> ……對愛畫的人而言，能遇到一幅意義精練呼應古今之作，此等經驗不僅深刻富詩意，還令人目馳神迷，甚有狂喜神祕之感。物質體現精神……似乎存在一無形的精神世界，又彷彿可以接近之，凡能看出物質中有靈性者，就能接近這個精神世界，
>
> 繪畫幾乎可說具有治療的功效。

這段描述對美術館藝術相當推崇，但我認為這不見容於行動文化「自己的藝術」的訴求。行動文化最值得爭議的一件作品，大概是「美國糕餅、糖果、菸草國際工會552號分會」諮詢斯波藍帝歐（Christopher Sperandio）和葛南（Simon Grennan）兩位藝術家意見後做出的巧克力棒，作品名稱為《就是這個味！》（*We Got It!*），某段敘述文字中稱此作品為「他們夢想中的糖果」。《就是這個味！》和維洛內些的《所羅門王與示巴女王》可說是南轅北轍，無法同時並存於同一個標準上。此現象帶出以藝術相對論解決差異的做法，讓所有藝術並存於一套系統內。在我看來，這種做法有點危險，不過還是得正視這種態度：他們把維洛內些歸入佛爾、羅斯金代表的陣營，布藍森本身某些觀點也代表此陣營；相對的，《就是這個味！》就歸入552分會勞工陣營，這個巧克力棒是勞工陣營「他們

自己的藝術」，而《所羅門王和示巴女王》是另一陣營自己的藝術，以大家耳熟能詳的批判語彙來說，就是那些富裕的白種男性，繪畫之於這個族群，正如布藍森所言，是潛力和權力的象徵。總之，這種相對觀點立刻導致美術館的族群化。握有權力的族群有權決定美術館裡面的展示作品是他們「自己的藝術」，而廣大的布魯克林居民就是被忽略的一群，但以這種「自己的藝術」觀點來看，這些布魯克林的居民也有權想要自己的藝術。

由於「行動文化」帶出許多議題，我將此展覽看成一種里程碑。近年來藝壇發生的許多議題帶出更多派系，各據一地，而這次的展覽正是這許多議題的具體呈現，我希望能先解決這些議題再回頭討論「行動文化」。這些議題中不乏與美術館有關者，我將針對這些議題提出一些看法，而且由於我也以各種方式參與了某些議題的討論，在此也算是根據自己的經驗提出看法。

1. **公共藝術**：公共藝術一直存在於美國，紀念碑即是一例。到了近代，拜佛爾精神所賜，藝術界興起一股風潮，既然民眾不來美術館，那麼就讓美術館主動出擊，將非紀念性作品設在公共場合，使民眾對此藝術品產生美學的反應，跟他們在美術館裡參觀的反應一樣。這個策略巧妙地以建築為掩飾，建立一座無牆的美術館，打著美術館招牌，藉為大眾謀福利之名，佔領公共空間。民眾無權過問，要建什麼樣的公共藝術完全由所謂的策展人決定，也就是那些懂藝術的專家，相對於專家，一般大眾不懂怎麼判斷好壞優劣。毫無疑問地，這種做法可以看成一齣策展人爭權的戲碼，我們的年代裡，藝壇最精采的一齣戲，莫過於賽拉設於紐約聯邦廣場的雕塑作品《傾斜之拱》（*Tilted Arc*）拆除爭議。當年我在《國家》雜誌專欄裡主張拆除，對此我仍引以為傲，我想當年也只有這份刊物可以讓我發表拆除之說，其餘的藝術刊物都不太可能接受這種論點。我記

得《藝術論壇》發行人柯乃爾（Tony Korner）向我表示，很多人都
同意我的言論，但是雜誌礙於立場，對此爭議不便發表看法。當時
藝壇不過在原地繞圈圈，辦了場公聽會，但並未起任何作用，最後
作品還是拆了，聯邦廣場留個醜陋的缺口，修補後的廣場重新歸大
眾日常使用。我的想法是，這個爭議比其他事件更清楚地讓大眾知
道出美術館權力運作的真相。神殿廟宇一向都是權力的象徵，正好
可用崇高偉大的靈性和神祉庇佑掩飾。只要美術館的形象被塑造成
一座「美即真」的神殿，就會掩蓋權力的真相。

　　2. **大眾藝術**：這個議題可從兩個角度切入。其一，讓大眾發表
意見，賦予他們更多權力決定在公共空間放置什麼樣的藝術品，這
在今日並不難辦到，畢竟在民主社會裡，民眾多少有參與討論的機
會，與欲擺設之藝術品相關的民眾有權參與決定，因為這影響他們
的生活。環境雕塑家克理斯多（Christo）經常有機會和相關民眾對
話，事實上決議過程也是他工作的一部分，不過很重要的一點是，
他的環境作品是短暫的，不會影響數個世代後的人們。大眾藝術的
決策主要還是以美術館的概念為基礎，不論藝術品設置地點在哪裡
都一樣：美術館外的空間，只要是藝術品設置期間，這片空間就是
美術館的管轄範圍，引起的反應也和美術館作品一樣，大眾貢獻意
見時還是扮演著諮詢對象的角色，像專家群一樣，述說他們的希
望、偏好、需求。例如，看過麥賽爾斯兄弟（Meisels Brothers）紀錄
片的人就知道，克理斯多的《飛籬》（*Running Fence*）對加州當地一
些地主所引起的感動有多詩意多熾烈，好比維洛內些的作品之於羅
斯金──當初決定設置《飛籬》時，部分同意票也是這些地主投下
的。之後我會再深入討論參與式美學的概念。
　　接著我要說明第二種切入觀點，也就是將大眾變為藝術家，創
造非美術館藝術，不過在那之前我們應該認清一點，一旦大眾有權

參與美術館的決策過程，美術館和民眾將共同決定什麼樣的作品該放，什麼作品不該放。在美國，大眾忙於應付許多帶有性暗示的作品，因審查制度而生的附帶議題也讓他們傷透腦筋。不過前幾年在加拿大，也有大眾強烈抗議其美術館花大錢購置藝術評價極高的作品：美國抽象藝術家紐曼（Barnett Newman）的《火之聲》（*Voice of Fire*）和羅斯科的《16號》（*Number 16*）。如今，美術館族群化——或說美術館為某特定族群存在，館內擺設該族群**他們自己的藝術**——或許有個明顯的優點：該族群自行決定「他們」要什麼樣的藝術，與此美術館無關的社會大眾無權過問。這或許可以終止審查之類的制度，只不過納稅問題也就必須由這些「他們」來承擔了。錢對於「美術館中的美術館」應該不成問題，社區裡的佛爾級富豪財主資本雄厚，他們只需要擔心怎麼說服自己慷慨解囊贊助藝術事業，不花在其他奢侈品上。另一方面，除了那些募得到款的團體之外，其他團體，包括「行動文化」在內，都必須顧慮到稅務的問題，不然根本辦不成。過去有國家藝術基金會（National Endowment for the Arts）大力贊助藝術活動，況且還有不計其數的免稅團體，而人民納的稅也不是完全都用在藝術活動的預算上，所以我不知道《就是這個味！》這樣一件作品讓納稅人損失了什麼。即使廠商努力把這些巧克力棒兜售給芝加哥的甜食迷，這作品並未賺進大把鈔票，因為藝術品的頭銜並未使它更加美味。但是如果沒有這家糖果廠的話，分會也沒辦法創造《就是這個味！》這樣的作品。當然，我不是指賽拉必須先蓋一間生產鋼軋片的工廠，才能取得《傾斜之拱》所需的大面積的風化鋼板，不過這是題外話了。

　　當代藝術有個特色不同於十五世紀以來的所有藝術，那就是當代藝術的創作動機無關乎美學。藝術品和觀者之間的關係也跳脫單純的觀賞，而希望和所設定的觀賞者產生其他層面的互動，因此這類藝術放置的場域不會是美術館，當然也不會是那些裝設得像美術

館的公共場合，那裡所擺放的藝術品主要都是美學的、僅讓人欣賞
的。1992年我在《藝術論壇》的一篇論文裡，有一段文字如下：
「今日我們所見之藝術試圖和觀者建立更立即的接觸，這種關係是
美術館所無法提供的……美術館則不斷承受各種來自藝術圈內及圈
外的壓力，努力適應大環境。因此我們可以親眼看見一種變化，我
認為是一種藝術創作、藝術機構和觀眾共同形成的三重變形。」[6]
而後「行動文化」的說明文字中也引用了我這段文字，對此我並不
覺得訝異，有部分原因也是因為我的想法在某方面也受到「行動文
化」幕後推手瑪莉・珍・雅各（Mary Jane Jacob）的啟發，她是位活
力十足，充滿社會關懷的獨立策展人，我個人相當欣賞她在美國斯
波雷多藝術節（Spoleto-USA）的參展作品。

　　美術館外的某些藝術類別並不真的屬於美術館，例如表演藝
術，或那些透過藝術──《就是這個味！》就是個明顯的例子──
向特定族群發聲的作品，這些族群可能依種族、經濟、宗教、性
別、族裔、國家政治路線或其他諸如此類的條件而定。飽受抨擊的
1993年惠特尼雙年展，集合了許多非美術館的作品於館內展覽，美
術館透過該展覽接受了我一直設想的藝術趨勢。我不得不承認雖然
自己很支持這類藝術，卻不希望在美術館內看到它們，這多少透露
出我落伍的政治觀。「自己的藝術」很自然導出「自己的美術館」
──代表特殊族群的美術館，例如：紐約的猶太美術館（Jewish
Museum）便是典型美術館族群化的例子，或如華盛頓國立女性藝術
家美術館（National Museum of Women in the Arts），在此藝術經驗和
族群認同問題相連結，透過藝術認同族群，無形中分化了觀眾，產
生中心與他者之分[7]。（美術館已經族群化的說法奠基於美術館已

<hr>

[6] Arthur C. Danto, *Beyond the Brillo Box: the Visual Arts in Post-Historical Perspective* (New
York: Farrar, Straus and Giroux, 1992), 12.

然變成為各種分眾專用的美術館，這種看法將觀眾一分為二，一端為白種男性或權力階級，另一端則是社會弱勢或邊緣人。）

3. **這是藝術嗎？**《就是這個味！》所代表的社區藝術之所以能夠崛起，有部分得歸功於六〇年代末或七〇年代初出現的藝術理論，但也有人認為，早在1915年杜象展示他的第一波現成物作品時，這類理論的基礎就已經奠定了。這類解放理論中最激進的可能是波伊斯，他不僅相信每一件事物都可以是藝術品，甚至每一個人都是藝術家（這不同於人人都可能成為藝術家的說法）。事事都是藝術品，人人皆為藝術家，這兩個陳述是有關聯的。以狹義的角度來看，如果藝術等於繪畫或雕塑，那麼第二個陳述就是每個人都是畫家或雕塑家，但這就像我們說每個人都是音樂家或數學家一樣荒謬。每個人當然都可以學畫、學雕塑，但通常程度還未及藝術品。就我了解，波伊斯將藝術降級的解放理論可能無法成立。藝術就是藝術，其餘者為非藝術。我們或許可以從某個特別的標準來區分《就是這個味！》和其他巧克力棒，但這個標準當然不會是巧克力棒的品質好壞——如味道、大小、營養成分等等。以這些標準來看，《就是這個味！》可能遠不及一根普通的巧克力棒，可是這無損它是藝術品的身分，而其他巧克力棒只是巧克力棒。做為藝術品的巧克力棒不需要是好吃的巧克力棒。它是藝術品是因為這根巧克力棒的製作動機就是要做為藝術品。你還是可以吃它，因為它的可食性是包含在它是藝術品這個條件當中。還有一件作品也很值得觀察，就是波伊斯稱之為「複數品」（multiples）系列的第一件作品，他把一片巧克力襯在一張白紙上。拿這件作品和《就是這個味！》

7 "Post-Modern Art and Concrete Selves," in *From the Inside Out: Eight Contemporary Artists* (New York: The Jewish Museum, 1993). 我在本篇文章中論及此議題。

以及年輕的觀念藝術家珍奈・安東尼（Janine Antoni）1993年的作品《啃嚙》（*Gnaw*）——該作品也有一大塊巧克力——來做個比較，找出三者間的差異，應該是頗有趣的。首先，這三件作品分別表示生存、解饞和暴食三種情況，因此可以代表阿兵哥、甜食迷和大胃王三種人的營養狀況。不過在這同時，有點諷刺的是，鑑賞家和次級市場卻不斷強調所謂的「品質」，有人可能會宣傳說波伊斯的巧克力是「極品」。這指的可能是他連巧克力邊邊角角的地方都修得整整齊齊、漂漂亮亮。不過那與複數品的藝術精神根本無關。這就好比用高價出售杜象的雪鏟，因為「廠商再也不製造那樣的鏟子了」——言下之意是：真正值錢的是它的手工和厚重的金屬材料。同樣地，藝術品本身是用巧克力做的這件事，和該藝術品所可能具有的一系列意義基本上也無多大關係。

很明顯地，在波伊斯的考量裡，「品質」並不是藝術品的必要條件，後來布藍森在《紐約時報》的一篇文章裡質疑這種「品質」標準，他這篇文章不但引起轟動，也引來不少爭議，該文的標題是〈品質已成昨日黃花？〉（Is Quality an Idea whose Time has Gone?）。我覺得有一點值得強調的是，不重視品質這個概念不能和「自己的藝術」劃上等號。女性藝術——我指的不是女性做的藝術作品，而是諸如拼布之類的傳統女性的工藝，它們一開始並未取得進入美術館的資格——的評估標準顯然就跟品質有關。猶太人和回教徒因為反偶像崇拜的關係，並不創作繪畫和雕塑，但是不可否認地，他們確實也有高品質的藝術品。即便是波伊斯為「行動文化」創作的作品——布藍森譽為「先知中的先知」——就我們這個品質概念已受到質疑的時代的標準看來，也是參差不齊的。我想，大家對於波伊斯的哪些作品最好？為什麼最好？是有共識的。事實上，波伊斯的作品給與觀者的感受，就像大馬士革的瓷磚或維洛內些的《所羅門王與示巴女王》給人的感覺屬於同一等級。比如說，1970年波伊斯

在愛丁堡藝術學院（Edinburgh College of Art）舉行一場表演（他以
「行動」[action] 稱之），表演名稱為《塞爾特蘇格蘭交響樂》（*Celtic
Scottish Symphony*）。該場表演留有攝影紀錄，他戴著他最常戴的毛氈
帽和獵人背心，站在一個空蕩蕩的房間，有時跪在塗了一層厚漆的
地板上，周圍有一些電子儀器。以下是其中一段紀錄：

> 他的動作減少到最低程度：先在一面板子上寫東西，再用一
> 枝棍子頂著這面板子在地上推，繞著克理斯森〔鋼琴師〕走了
> 四十分鐘之久，播放他自己拍攝的影片（因剪接的關係打斷了
> 節奏，這點不是很成功），片中藍諾奇・摩爾（Rannoch Moor）
> 以每小時 3 英里的速度緩慢經過鏡頭。大概有一個半小時以上
> 的時間，波伊斯把一片片的明膠從牆上取下，放進托盤裡，然
> 後以抽搐的動作將盤內的明膠拋過頭上把托盤清空。最後他直
> 立站了四十分鐘之久。
>
> 這聽起來好像沒什麼，但事實上這場表演非常震撼，而且不
> 只我一個人這麼覺得：在場觀眾都被震懾住了，只是每個人都
> 有不同的解釋。[8]

我注意到這段文字裡的「震懾」和先前羅斯金的「信念動搖」
遙相呼應。讀到這段敘述的人，應該都會希望自己能親身體驗這場
表演。有時我有一種想法，波伊斯好像是受到波伊斯理論影響的後
輩。總之他是位傑出的藝術家，風格相當令人注目，也擅長引起觀
眾注意。

這些反對意見獲得了一些回應。有人可能會說某些邊緣族群成

8 Caroline Tisdale, *Joseph Beuys* (New York: The Solomon R. Guggenheim Museum, 1979),
195-96.

員在創作與價值有關的作品時，可能已經內化了主流但本質上異質的藝術文化的價值觀，而波伊斯雖是先知，卻也難以擺脫其所置身的大環境的負面影響。真正的社區藝術畢竟還是有標準的，只是這套標準不適用供在美術館裡的主流藝術，當然也不適用代表主流藝術的衛星機構。

不過我的目的不是要延伸這個論點。或許可以這麼說吧，美術館所定義的那種藝術已經成為過去式，現在我們正生活在一場藝術概念的革命中，而這場革命的重要性絕不亞於1400年左右的那場革命，該革命所孕生的概念，自此主導了做為一種機構的美術館。我不只一次提出藝術末日已經來臨的說法，意思是在那種概念下所產生的敘述已經走到不可避免的盡頭。當藝術改變了，美術館做為基層美學機構的地位可能也就不保，取而代之的是美術館外的展覽，「行動文化」就是個典範，讓大眾知道藝術和生活的結合可以更為緊密，勝過原本美術館所能提供的。又或者，隨著美術館的族群化，它也可能變成美學上的邊緣機構，因為如今它所代表的是依然主流但局限於特定性別、經濟和種族的藝術文化。就某方面來看這當然可以讓美術館卸下不少壓力，不過卻也得付出一些代價。

在進一步說明之前，我想先回答「這是藝術嗎？」這個問題。我想以《就是這個味！》這件作品進行討論。以「美術館中的美術館」的標準來看，我們容許藝術觀念改革的空間有幾分，這件作品被視為藝術品的程度就有幾分，只是前者的空間應該不大。我們可以確定的是，一定存在一些藝術史外的概念，才有概念改革的空間，分析此一現象是藝術哲學的任務，目前已有人率先跨出幾步，包括我自己在內，儘管只有這麼幾步，也足以讓我們相信：以哲學定義來看，《就是這個味！》確實是藝術品，這樣的哲學定義一直到相當晚近才出現。如果以盛行數個世紀的主流藝術標準看這件作品，在解讀上必定有相當程度的偏頗遺漏。然而，用《就是這個

味！》一類作品所帶出的藝術標準來理解前述固有藝術概念範疇內的作品，同樣地也難獲得全面的解釋與欣賞。

　　4. **美術館與普羅大眾**：美術館在多元文化的美國社會裡能夠發揮的功能不大，這種講法我認為似乎太貶低美術館了。羅斯金在家書中向父親描述的藝術經驗，詹姆斯為讀者創造的小說人物亞當‧佛爾，或者1970年波伊斯在愛丁堡的表演，我認為這些藝術經驗其實並不受限於多元文化裡階級、性別、種族等等所造成的區別。當然，如要了解這些經驗需要一些背景知識，想讓大眾獲得這種經驗，就一定得替他們補足這種知識。但這種知識跟解說員、藝術史家或藝術教育課程所設定的順序不同。也無關學畫、學雕塑。這是屬於哲學及宗教的經驗，屬於那種可以傳達人之所以為人的生命意義的媒介。現在我們再回到亞當‧佛爾身上，他對求知若渴的普羅大眾有什麼樣的認知？他們要的到底是什麼？依我看，「意義」是他們和所有人所共同嚮往的：即宗教、哲學、乃至於藝術所傳達的那種意義——這三種存有，黑格爾以他過人的洞察力，稱這三種時刻（僅有的三種）為「絕對精神」。我認為把藝術品當做意義的支點這個觀念影響了詹姆斯時代的人，讓他們想把美術館蓋得像神殿般雄偉，而藝術品與宗教和哲學的親密關係，使美術館成了傳遞知識的媒介，也就是說，人們將藝術視為提供知識的泉源，而不僅是單純的知識。我認為後來人們對美術館的其他期待取代了傳遞知識這項功能，這從建築就可以看出來，例如：建築師羅杰斯（Richard Rogers）和皮亞諾（Renzo Piano）的代表作龐畢度中心（Centre Pompidou）。然而不管人們對美術館有什麼其他期待，都可能是我們創造、支持和體驗藝術的良好原因，但美術館似乎越來越像是個障礙，仍困在前述那種傳達知識的存在意義裡。我自己的感覺是，這些期待仍不脫這種意義，也因此對符合這種意義的美術館仍有所

期待。美術館同時極力想對其他聲音一併回應，這證明亞當·佛爾的精神不死，普羅大眾確實仍渴望今日的美術館掛著畫，櫃子裡裝滿了奇珍異寶，就像一世紀前在布萊頓，佛爾為了他想娶的美人，帶她去看的一切。

5. **藝術終結後的藝術**：藝術終結後，《就是這個味！》才可能被當做藝術品看待，這或許也是「事事都是藝術品，人人皆為藝術家」這類具影響力的理論在1970年代推波助瀾的結果。這件作品是社區的集體藝術，而非個人作品，或許也是一些政治理論敲邊鼓的結果，認為那些在美術館藝術找不到意義的族群，不應被剝奪他們生命中可能出現的藝術意義，這也是這派政治理論最核心的論點。不過一人得道雞犬升天的說法在此並不適用，《就是這個味！》的成功不表示每根巧克力棒都會變成藝術品，就像杜象的雪鏟也不保證所有雪鏟都是藝術品。藝術做了如此讓步後，我們不妨問問自己，「自己的藝術」這樣的概念為人接受後，該如何重新定位美術館？

　　我想有必要先釐清一個概念，並不是每個認為《就是這個味！》是藝術品的人都屬於該巧克力棒所代表的特定團體。和其他「自己的藝術」的例子一樣，這件作品將觀眾分為兩類：一種是認同該社區的人，這件作品是其認同感的具體化身；另一種人並不屬於這個社區，但是他們相信社區藝術，布藍森就是個例子，還有和各地社區合作的藝術專業人士，協助創作各具特色的作品，共襄盛舉參與「行動文化」展覽。這些人在美術館、畫廊、展覽和藝術期刊的專業世界裡如魚得水，《就是這個味！》並不他們「自己的藝術」。《就是這個味！》之於這群人，其實相當於維洛內些的《所羅門王與示巴女王》之於羅斯金，也近似大馬士革藍瓷磚之於佛爾，這種關係可以消除藝術的族群特徵：那並不是優渥白人男性專有的「自

己的藝術」。他們只是一群欣賞這個作品的觀眾，這群欣賞諸如
《就是這個味！》的那些生活優渥的白人男性和女性，他們之所以
喜歡這件作品當然不是從美學出發，而是基於道德和政治立場。
《就是這個味！》是屬於每一個人的，真正的藝術品都應該是屬於
每一個人的。的確，我們可以說這根巧克力棒雖然不是藝術世界製
造的，但是在糖果廠商的贊助下，當今的藝術世界讓巧克力變成藝
術品成為一種可能，而這件事所發生的特定時刻，也就是藝術終結
之後，「每件事都是可能的」想法大行其道的時候。不論《就是這
個味！》帶給觀者的感覺會不會像《所羅門王與示巴女王》帶給羅
斯金的那樣震撼——不過話說回來，又有多少人看了那幅畫之後的
感覺和羅斯金一樣呢？我們可以想像，對那些知道這根巧克力棒的
藝術史的人，他們應該會覺得感動，因為創造這根巧克力棒的男男
女女，儘管與藝術世界相隔遙遠，卻在這過程中思考了是什麼賦予
他們的生命以意義，然後決定他們可以同時用它做成藝術品和全芝
加哥品質最好的巧克力棒！單是這樣的可能性，就足以讓這件作品
進入美術館。畢竟我們能做的不就是將它保存下來，用以教育下一
代嗎？

第十一章

歷史的模態：可能性與喜劇

The Nation.

March 14, 1994 $2.25 U.S./$2.75 Canada

Painting by Numbers
The Search for a People's Art

1994年3月14日《國家》雜誌封面

　　稍早在分析中，我大膽自稱為藝術哲學的本質主義者，儘管在當代好辯的氛圍裡，「本質主義者」一詞早已背負強烈貶意，尤其在女性論述的範疇內，光是肯定某些永恆共通的女性特質存在，便可能被指為默許某種壓迫的進行。不過顯然仍有人將我視為反本質主義者，因此我站在正義的一方，譬如評論家大衛・卡西爾（David Carrier）不久前寫道：「藝術具有本質的說法就是丹托批判的對象。」[1] 其實《平凡的變形》一書本來就是要為藝術哲學的本質主義背書，因為該書主要談的就是藝術的定義，這無異於表示的確存在著某種永恆共通的藝術特質。自柏拉圖以降，一直到海德格為止，美學的問題不在於這之間的哲學大師是否為本質主義者，而是他們誤解了「本質」。「如果《噴泉》和《布瑞洛箱》是藝術品的話，那麼藝術的構成再也沒有一定要素」絕對不是我的推論，但顯然卡西爾認為是。重點是如果這兩件作品確實是藝術品，那麼許多企圖規範藝術本質的定義並未正確掌握問題，不過這不表示企圖定義的舉動是錯誤。如果敏銳如卡西爾這樣的藝評家都曲解我的觀點，那麼在此實有必要重申我的看法，因為我站在本質主義的基礎上宣稱我是藝術哲學的歷史相對論者，讀者可能很難理解，更何況提出證據證實這兩種不同觀點如何能協調一致這件事本身，就可能是一種哲學成就，而不單是為遭人誤解的論點平反而已。

　　「本質」可由兩個層面來看：一為某詞指稱之事物的類別（class），二為該詞內含的屬性特質：如果以解釋詞義的傳統方式來講，即**外延意義的**（extensionally）及**內涵意義的**（intensionally）[2]。

[1] David Carrier, "Gombrich and Danto on Defining Art," *Journal of Aesthetics and Art Criticism* 54, no. 3 (1995), 279.

[2] 「詞彙有兩種解讀方式，它可以做為一種對象類別（該類別可以只有一名成員），也可以做為一組用來判定該對象的屬性或特徵。第一個階段或第一種面向稱為該詞的**外延意義**，第二階段則是內涵意義。因此『哲學家』一詞的外延意義是『蘇格拉

當你藉由歸納法努力引出構成該詞彙之外延項目的共同和特別屬性時，其作用就是外延意義的。由於**藝術品**（artwork）一詞的外延意義具有超高異質性，特別是在現代，因此不時會有人以此為基礎，否定藝術品這個類別具有一組定義清楚的屬性，所以，在我開始對藝術哲學進行研究的那個時期，人們普遍認為藝術必定就像運動般，充其量只是一種具有家族相似性的類別。如果我的推測無誤，貢布里希當初之所以會說：「根本沒有藝術這回事」[3]，必定就是根據上述脈絡而來，雖然我從頭到尾都不認為貢布里希曾嚴肅看待杜象[4]。藝術品這個詞彙的外延意義如今因為杜象和沃荷變得更為異質，我的成就，如果稱得上成就的話，就是不受這種異質性誤導。杜象和沃荷之所以讓情況變本加厲，是因為如果將他們的作品歸入藝術品，立刻就會產生下面這個問題：光靠肉眼觀察將無法得知何者是藝術品何者不是，如此一來，也就無法利用歸納法導出該辭的確切定義。我的貢獻是：我們應該找出一個定義，這個定義除了能符合藝術品這個類別的嚴重分裂外，還要能解釋這種分裂是如何產生的。不過，就跟所有的定義一樣，我提出的（可能只有部分是我提出的）定義也是全然本質主義的。我所謂的「本質主義」，

底』、『柏拉圖』、『泰勒斯』等等，內涵意義則為『愛智慧之人』、『明智的』等等。」Morris R. Cohen and Ernest Nagel, *An Introduction to Logic and Scientific Method* (New York: Harcourt, Brace and Company, 1934), 31. 這是傳統邏輯學對詞義的標準區分。

3 E. H.Gombrich, *The Story of Art* (London: Phaidon, 1995), 15.

4 「討論杜象的書多得可怕，我一本也沒讀過，全部寫著他如何拿個小便斗到展覽場，大家又是如何認定杜象『重新定義藝術』……簡直是庸俗！」（E. H. Gombrich, *A Lifelong Interest: Conversations on Art and Science with Didier Eribon* [London: Thames and Hudson, 1993], 72.） 我想他真正想說的是「很多可怕的書」，這句話用卡西爾和我都很著迷的納博科夫式（Nabokovian）的口吻說出，目的是想讓我知道他沒讀過我的《平凡的變形》。或者是他讀過了，足以說這本書庸俗。

是指以正統哲學的嚴謹態度，通過所有必要且充分的條件後所產生的定義。恰巧，狄奇所提出的藝術建位論也是以這種本質主義為出發點。我們都決心抵抗做為時代主流的維根斯坦架構[5]。

我認為美學史上唯一能掌握藝術概念的複雜性，並對藝術品這個類別的異質性提出幾近先驗的解釋者，大抵就屬黑格爾，他與大部分哲學家不同，黑氏摒棄永恆不變的觀點，而從歷史的角度詮釋藝術。在他的理論架構下，象徵藝術和古典藝術須有所區分，浪漫藝術亦然，因此很自然地，黑格爾所提出的任何藝術定義，都必須呼應認知的混亂程度以及歸納法的無能。黑格爾對藝術終結的立論獨到，他寫道：「藝術作品如今不僅能引發我們立時而直接的歡愉感受，同時還喚起我們的判斷，因為我們的理智會不由自主地思考：1. 藝術的內容，以及 2. 藝術作品的呈現方式，並考慮兩者是否適切吻合。」[6]在第五章的結論裡，我提到要完整拼出藝術評論的剖析，除了作品的內容和呈現方式，幾乎不需要別的。可以確定的是，在黑格爾的絕對精神領域裡，藝術因涉及感官經驗之故，地位屈居哲學之下，哲學是完全知性的，未受視覺影響，雖然黑格爾在判斷「呈現方式」時或許已將感官經驗內化進去。我在《平凡的變形》一書中舉出許多假想的例子，並提供一套方法論，可供判斷無法辨識之對應事物，旨在確立一定義，如此一來方可勾勒出藝術的本質輪廓，不過這些討論其實都不脫形式與內容的範圍，此二者於是成為藝術作品的必要條件。一件藝術作品必須(1)**關於**某個主題(2)**體現其意義**。這種體現的結果總是超出或落在內涵與外延意義的區

[5] George Dickie, "Defining art," *The American Philosophical Quarterly 6* (1969), 253-56. 狄奇近幾年大幅修改他原來的定義，他的作品和評論的完整參考書目請見 Steven Davis, *Definitions of Art* (Ithaca: Cornell University Press, 1991)。

[6] G. W. F. Hegel, *Hegel's Aesthetics: Lectures on Fine Art*, trans. T. M. Knox (Oxford: Clarendon Press, 1975), II.

別──這種區別是為了捕捉意義的多種層次──之外，一直要等到德國邏輯學家弗雷格（Frege）引入其重要但未臻完全的「層次」（Farbung）概念以強化「意思與意謂」（Sinn and Bedeutung）之後，哲學家才找到一種處理藝術意義的方法（雖然這個方法很快又失去）。總之，我的書補充了兩個條件，而我一直覺得這樣可能還不足以解答所有疑惑，但又不知何以為續，因此就停筆作結。以卡西爾的說法，我似乎已經掌握了藝術的部分本質，於是以此支持我的哲學信念：藝術是一種本質主義的概念。

　　我和建位論者如狄奇在哲學上的不同，並非我是本質主義者，而他不是，而是我更強調藝術世界判斷一個物件是否為藝術品時，須提出理由佐證，避免該判斷淪為個人喜好，過於武斷[7]。事實上，我認為賦予《布瑞洛箱》和《噴泉》藝術地位的做法與其說是一種宣示，倒不如說是一種發現。專家就是專家，就像天文學家是鑑定星體的專家。沃荷和杜象發現了這兩件作品具有某些意義，而這些意義是與它們外觀相似的物件所缺乏的，他們也看出這兩件作品具體呈現這些意義的方法。這類作品的誕生很單純地是為了證明藝術的終結，因為在感官的呈現上這些作品能提供的刺激很少，但卻富含黑格爾所稱的「判斷」，我以這些作品為例，讓我可以提出一個不是很成熟的看法，那就是藝術幾乎已經哲學化了。

　　當然我們還需對建位論做進一步的考慮，這也是我思考藝術很重要的一部分，譬如1965年人們眼中的藝術品，回到1865或1765年未必是藝術品。在本質主義者眼中，藝術的概念是超越時間的。然而「藝術」一詞的外延意義卻具有歷史的指標性，彷彿藝術的本質是隨著歷史的演進揭開全貌，這或許就是沃夫林為什麼會說：

7 詳見 "The Art World Revisited," in *Beyond the Brillo Box: The Visual Arts in post-Historical Perspective* (New York: Farrar, Straus and Giroux, 1992).

「不是每件事情在任何時候都是可能的，有些思想只能在某些發展
階段中才會被考慮到。」[8] 歷史屬於藝術概念的外延意義而非內涵
意義，再一次，除了著名的黑格爾外，極少有哲學家曾認真看待藝
術的歷史面。貢布里希注意到了這點，他自稱其鉅作《藝術與幻覺》
旨在「解釋為什麼藝術有歷史」[9]。不過貢布里希實際解釋的是為
何模擬再現有其歷史，而非為何**藝術**有其歷史，這也就是為什麼他
的論述裡放不進杜象的作品，畢竟杜象的《噴泉》與「創作及貼合」
無關。如果貢布里希不像他的同僚波柏爵士那樣看輕黑格爾[10]，說
不定他會看出內容和再現方法本身都是歷史概念，而且這兩者針對
的並不是觀賞者的感官而是「判斷」。從歷史對這兩者的限制——
我們姑且稱之為黑格爾式限制——來看，《噴泉》（其創作概念圍
繞著抽水馬桶的歷史）和《布瑞洛箱》（間接暗示製造的歷史，尤
其是家庭清潔用品的規格演進史）這兩件作品如果出現得早一點，
完全不可能被當做藝術品。（因此我們可以將某件作品被視為藝術
品的時期，定義成它的歷史時期。）

　　「本質主義者」一詞到了後現代世界已成了過街老鼠，最嚴重
的是性別研究領域，其次為政治系絡。某些探討女性（womanhood）
本質的觀點一直被（正確地）看成是人類歷史上某特定時期對女性
的壓迫；而在薩伊德（Edward Said）的一項著名論點中，把阿拉伯
主義的本質簡化為一元的概念，讓西方對阿拉伯世界的多元視而不
見（姑且不論「西方」一詞是否也是過度簡化的本質主義用語）。

8　Heinrich Wölfflin, "Foreword to the Sixth Edition," *Principles of Art History* (New York:
　　Dover Books, 1932), ix.

9　E. H. Gombrich, *Art and Illusion: A Study in the Psychology of Pictorial Representation*
　　(Princeton: Princeton University Press, 1972), 388.

10　In Karl Popper, *The Open Society and Its Enemies* (Princeton: Princeton University Press,
　　1950), esp. chap. 12.

因此一直以來，不管是道德上還是政治上，否認（比方說）有女性本質的存在似乎總是比追溯其本質更為可取。或者可以追隨沙特那種顛覆了中世紀定義的說法，表示：以人類整體而言，我們的存在就是我們的本質。如今，我也無法確定重建本質主義定義下的「女人」、「阿拉伯人」或「人類」有什麼價值，不過在藝術這個例子上，如果我們去思考這麼做的好處，更遑論其迫切性，我們或許會發現，還是有些固有的良方可以對抗一般給本質主義貼上的負面標籤。假設「藝術品」的外延意義隨歷史而變，那麼不同時期的作品也就各有特色，不盡相同，也不需相同，那麼藝術做為一個概括的定義必須包含這所有的不同作品，反過來說，所有不同作品也都必須能驗證共同的藝術本質。**藝術品**的外延意義甚至還必須涵蓋所有曾經製作過藝術品的不同文化：藝術的概念必須與所有被認定為藝術的事件吻合。接下來導出的藝術定義必定是沒有必然的風格限定的，雖然在藝術革命之際，人們很難不將被革除的藝術稱為「不是真正的藝術」。那些喜好否定其他作品的藝術價值的人，傾向把藝術某個時期附加的特色提升為藝術本質的一部分，這種做法是哲學上的謬誤，但卻是很難避免的一種謬誤，特別是當我們缺乏一種有力的歷史相對論來調和本質主義時。簡言之，藝術的本質主義需要多元主義，不論多元主義在歷史上是否確實實現。我的意思是，我可以想像在某些情勢下，因政治或宗教政策的關係，藝術作品在外表上必須遵守某些特定標準。例如當我們嘗試以立法來規範國家藝術基金會的運作，使其符合社會習俗時，就可看到這種現象。

　　把歷史外延意義套用在其他概念上也是屢見不鮮的現象。譬如「女性」（womankind）一詞的概念歷史便相當複雜，所以以符合女性的定義也會隨著不同時代和不同地區而有明顯差異。（「男性」一詞同樣也有其歷史外延意義。）因此並沒有一個所謂的女性本質，可以讓所有的女性而且是只有女性得以印證，藝術也是如此。這表

示本質無法包含任何歷史或文化所附帶的特色。因此，本質主義在
這個問題上——就像在其他地方那樣——需要一種多元主義的性別
特徵，所有男性和女性的特徵，至於這些特徵符不符合理想的性別
典範，則留給社會和道德政策去決定。但這些並不會變成本質的一
部分，道理很簡單，因為屬於本質的東西與社會或道德規範完全無
關，不管是藝術或性別皆然。

　　本質主義和歷史相對論的結合有助於我們定義當代的視覺藝
術。當我們企圖掌握藝術的本質，或者說得謙虛點，當我們要為藝
術找一個適切的哲學定義時，只要意識到「藝術作品」一詞的意義
在此刻是完全開放的，那麼我們的任務就簡單多了，因為在我們所
處的時代裡，藝術家眼前的各種事物都可能變成藝術品，正如黑格
爾所說的，「歷史的藩籬」已經撤除。那麼對於前述沃夫林所說
的，不是每個時期每件事都可能發生，我們又該做何反應呢？沃夫
林解釋道：「每一位藝術家都面對一些視覺的可能性，不過這些可
能性也是他的限制」，因此「再怎麼有原創力的天才，也不可能掙
脫其生來就已設限的某些條件」。此乃古今皆然的現象，生於事事
皆可能的多元藝術世界裡的藝術家是如此，生在雅典培里克利斯時
代（Periclean Athens）的藝術家亦是如此，佛羅倫斯的麥迪奇家族
（Medicis）時代的藝術家也不例外。我們不可能因為進入後歷史時
代就逃開歷史的束縛，儘管我們處在凡事都有可能的後歷史時代，
沃夫林所說的「並非每件事都有可能」還是一樣成立。如果我們能
夠釐清什麼事可能，什麼事不可能，必能撥雲見日，解開種種矛
盾。這也是我想在本書最後一章談論的其中一個議題。

　　「每件事都可能」是指視覺藝術作品在外表上沒有先驗的限
制，只要是看得到的東西，都可以是視覺藝術作品，這也是藝術史
進入尾聲的一種特色。對藝術家而言，這特別是指可以挪用過去藝

術的所有形式，所以不管是洞穴壁畫、祭壇飾品、巴洛克肖像、立
體派風景、甚至是中國宋朝山水畫等等，都可用來達成藝術家的表
現目的。那什麼是不可能的呢？我們雖然可以挪用作品的形式，但
卻無法重現這些作品在過去扮演的角色或具備的功能：我們並非穴
居人類，也非以宗教為重心的中世紀人類、巴洛克的王公貴族、巴
黎前衛藝術家，更非中國古代文人。的確，沒有一個時代的生活形
態在和過去的藝術形態結合時，能夠產生和過去一模一樣的連結。
過去的人也跟我們一樣，無法將過去的形式變成屬於我們這個時代
的形式。在此我們必須將形式與我們與該形式產生關聯的方式區別
開來。每件事都有可能的意思是說，所有的形式都可能為我們所
用。不是每件事都有可能的意思是指，我們必須以自己的方式和這
些形式產生關聯。而我們以何種方法讓過去的形式和現在產生連
結，在某個程度上定義了我們這個時期的特色。

　　當我說「所有形式都是我們的」並非指我們這個時代缺乏自己
特有的形式。例如，任何人只要稍微瀏覽過1995年伊斯坦堡雙年展
（Biennale in Istanbul）的展覽目錄，一定會驚訝於沒有一絲繪畫成分
的作品已經晉升藝術創作之林，此等現象幾乎不可能出現在十年
前。該次參展作品多為裝置藝術，藝術家給自己最大的空間，靈活
運用各種媒材。這些裝置作品彷彿為我們的時代發聲，可以想見的
是，2005年伊斯坦堡雙年展的展出作品一定也是今日之人無法想像
的。於是藝術家似乎承擔了一種壓力，得不斷創造開發新奇的東
西，這是拜「藝術品」一詞開放的外延意義所賜。當然也是因為未
來本來就不可知。如果我們想像自己正在參觀十年後的各種雙年
展：第105屆威尼斯雙年展、第5屆約翰尼斯堡雙年展、第10屆伊
斯坦堡雙年展、2005年惠特尼雙年展，不論是何種景況，可以肯定
的是，我們無法從1995年的參展作品推想未來十年後的展覽內容。
不過我們也知道今日我們對藝術的定義已相當充分，因此不管未來

展覽的內容形式為何，我們都將毫不猶豫地將其視為藝術。如果未來「藝術」的定義與今日不同的話，那必定是經由哲學式美學的發展所造成的，這種發展有可能是受到未來藝術演變的刺激，但也可能不是。

讓我們再回到之前提到我們雖然繼承所有過去的形式，但是這些形式和我們產生的關聯絕對不同於和過去產生的連結。這是我們挪用這些形式時得付出的一種特別的代價，既然這種「無法相容」定義了我們所處的現在，我想值得花些時間分析後歷史時代和歷代藝術史的差別。我想再也沒有其他觀點比沃夫林提出的可能與不可能的歷史模態（modality）概念，更適合做為指導。

沃夫林的策略非常精明。他將風格乍看差異很大的同時代藝術家放在一起比較，試圖解釋兩者其實存在許多共同點，只是觀者第一眼不易看出，他寫道：「格林勒華特（Grunewald）和杜勒雖是同時代畫家，但風格差異甚巨，不過如把時間範圍拉大，將會發現這兩種形式殊途同歸，我們馬上就可以辨識出一些共通的要素，讓這兩位畫家同時成為其時代的代表人物。」[11] 或如：

> 沒有哪兩位同時代藝術家的風格差異之大比得上巴洛克大師貝尼尼（Bernini）和荷蘭畫家特伯赫（Terborch），兩人氣質傾向宛若兩個極端。驚見貝尼尼筆下的情緒狂暴人物，誰會聯想到特伯赫靜謐的小畫呢？不過如果將這兩位大師的作品並列，比較其技法的共同特色，我們必須承認，兩者確實關係密切。[12]

簡言之，每段時期都有一種共通的視覺慣用法，超越國家和宗教界

[11] Wölfflin, *Principles of Art History*, viii-ix.

[12] Ibid., ii.

線，要當一名夠格的藝術家就是要實踐這種視覺看法。然而「視覺
也有其歷史」（vision also has a history）：共通的視覺慣用法無可避
免的會一直改變。不管貝尼尼和特伯赫兩人的風格差別有多大，若
拿他們和文藝復興時代的波提且利（Botticelli）和羅倫索‧克雷第
（Lorenzo di Credi）比較的話，他們兩人之間的差距還是比較小，因
為波提且利和克雷第屬於另外一種時代的風格。沃夫林認為「藝術
史的重要任務就是揭示各種不同的視覺層次（vision strata）」，沃夫
林著名的「揭示」在此指的當然是波提且利和克雷第屬於線性，而
貝尼尼和特伯赫則屬繪畫性。當沃夫林說並不是每件事在每個時期
都是可能的時，我想他主要的意思是，屬於線性層的畫家不可能用
繪畫性語言「說他們必須說的」。沃夫林懷疑貝尼尼能否用十六世
紀的線性風格表現自己──「他需要繪畫性風格來說他必須說
的」。「說他必須說的」顯然已經超越視覺的歷史，除非我們認定
視覺形式可以用來表達非視覺的信念和態度：「視覺也有其歷史」
完全是因為視覺再現屬於生活的諸多形式之一，彼此之間有著歷史
關聯。特伯赫傳達的訊息是情色的、追求家庭趣味的，貝尼尼則是
充滿宇宙關懷和戲劇性。繪畫性風格讓此二人能夠暢所欲言，表達
想表達之意義，那是線性風格無法達到的。而這兩位藝術家與各自
所屬的生活形態產生重疊的方式，也是他們和線性風格所代表的生
活形態無法產生的。

　　反宗教改革（Counter-Reformation）時期的藝術，描述主題通常
是殉教者壯烈犧牲、基督的苦難以及十字架旁哀慟的聖母[13]。這裡
運用的心理學是讓觀者產生同感，於心有戚戚焉之時增強信念，因

[13] Rudolph Wittkower, *Art and Architecture in Italy: 1600-1750* (Harmondsworth: Penguin, 1958), 2.「許多關於基督和聖人的故事都跟殉道、暴力、恐懼有關，相對於文藝復興的理想化，毫無掩飾地呈現事實在此時變成一種必要，即使必須把基督描繪成『痛苦、流血、遭鞭笞、皮綻肉開、受傷、變形、蒼白和不忍卒睹』。」

為畫中人物的經歷如此沉痛，觀者不僅要能看到苦痛受難，還要能推敲在這種處境下，畫家所描繪的人物必定相當痛苦，總之觀者必須感受得到苦難，而藝術家便是透過繪畫和雕刻，找到傳達苦難的方式。等到巴洛克的風格技法臻於成熟，這類技巧便可應用在其他方面，譬如讓觀者感受到房內的溫暖或緞製袍服涼爽細滑的質感。因此和貝尼尼一樣，繪畫性風格讓特伯赫可以表達出「線性」風格畫家無法表達的意義，線性畫家甚至可能從未想過這樣的意義**能夠**獲得表達。十六世紀的藝術家無法想像可以用巴洛克風格的繪畫性語彙來表達某些事物，同理，巴洛克藝術家如果無法用他自己的語言表達所感所思，而只能藉用前人的線性風格，他們必定會覺得備受壓抑。這裡線性與繪畫性表達的不對稱關係，對我們產生哲學上的啟發。巴洛克畫家卡拉瓦喬要如何以品杜里奇歐（Pinturrichio）[1]的風格表達自己，暢所欲言？寫實主義畫家庫爾貝（Courbet）又如何能在代表喬托時代風格的限制下自由作畫？觀者或許可以看到或感覺到困頓、痛苦、悲愴籠罩在這些以線性畫出的人物身上，但如要觀者**感其所感**，和畫中受難人物產生更切身的關聯，則必須使用一種不同的風格技巧。（連環漫畫也使用線性風格，但常運用文字或符號表達痛苦，例如：「唉唷！」或頭部碰撞後，上方出現一圈星星。）但同樣的限制也作用於另一個歷史方向上，例如：沃夫林所描述的「巴洛克處理團塊時的動態感」對喬托來說又有何作用？這種技法適用於喬托透過其作品所想要表達的東西嗎？簡言之，信息和傳遞方法之間確實具有某種內在的對應關係。

　　哲學家費洛本（Paul Feyerabend）曾說：「有一種隱而不見的本質統一巴洛克、洛可可和哥德等歷史時期，只有孤獨的旁觀者能夠體會這種本質……我們承認戰時就會產生好戰的作家，不過好戰不

[1] 品杜里奇歐（1454-1513），義大利文藝復興早期畫家。

是他們本質的全部。我們也必須研究另一批完全不受愛國主義影響的作家，他們甚至對這種熱潮深惡痛絕，這些作家也代表了那個時代。」[14] 歷史本質的觀念當然還十分模糊，但我認為，如果我們尚未意識到與這觀念相對應的真實存在，就代表我們還沒真正抓住歷史的實體。我們可以選用「時期」來稱呼這些真實的存在，只要我們體認到：一個時期不僅是一段時間上的區間，而是在這個區間裡，男男女女老老幼幼，每種生活形態都有一個複雜的哲學認同，關於哪些事情是因為我們體驗過所以我們認識，關於哪些事情是我們可以認識但無法體驗，以及關於哪些事情是我們既可體驗又可認識的，假如每個人都擁有可以洞察其身處時代的歷史天賦的話——假如他們都能立即進入或跳出該時期的話。**我們**可以像學者或——套用費洛本那充滿浪漫情懷的說法——「孤獨的旁觀者」那般認識巴洛克時期，但卻無法像認識我們可以體驗的東西那樣認識它。就算我們能實際體驗，那也只是透過模擬和假裝，但那不是真正的體驗，因為旁人並未與我們一起過這種生活。以這種方式努力體驗某個時期的最佳範例，應該就屬塞萬提斯（Cervantes）筆下的唐吉軻德吧，他努力過著已逝時代的生活形態，但總是遭人嘲笑利用，因為他們無法真正分享他的生活形態（確實也沒有人能），不過他們卻可以從外部了解那種生活形態，這也是我們大部分人認識前朝生活形態的方式。

　　對於未來的生活形態我們無從得知，就算我們嘗試過一種未來式的生活，我們過得也只是自己眼中的未來。未來版的唐吉軻德大概是太空人之類的人，因為太空人一直是未來的象徵，大概從1930

[14] Paul Feyerabend, *Killing Time: The Autobiography of Paul Feyerabend* (Chicago: University of Chicago Press, 1995), 49. 費洛本引用他於1944年以軍人身分發表的一場演講內文，我們不清楚他後來在撰寫自己早年的觀點時，是否還支持這個說法。

年代起人們便作如此想像，因為當年有部科幻小說裡的男主角巴克·羅傑（Buck Roger）和女主角薇瑪·德林（Wilma Dearing）在各個星球間快速飛行。也許哪位具世紀末風格（fin de siècle）的作家可以模仿塞萬提斯，寫本未來版的《唐吉軻德》，故事裡的主人翁渴望體會未來生活，不過等未來真的來臨時，旁人眼中的他簡直是行徑詭異的怪人，就像今天如果真有巴克·羅傑這號人物，我們也會覺得此人簡直是怪異二字不足以形容。總之，既然愚笨無性別之分，這未來版的唐吉軻德不管是愚夫還是愚婦，一定會自以為聰明，仿效電影《2001太空漫遊》裡演員所著之衣飾。同樣地，從1960年代的有利位置去理解1990年代，情況也好不到哪去，因為今日的世界確實和過去人所想像的差別極大[15]。未來對我們而言是不可能的，而過去對我們而言雖然可以認識，但同樣是不可能的，不過這兩種不可能之間，卻有著深層的差異。這種不對稱是歷史存在的結構。就算有人可以預知未來，他知道的也是無用的知識，因為那人無法過著所謂未來的生活，因為沒有其他人如此。假使其他人也都過著那種生活，那就表示那種生活形態已經成為現在式。

「生活形態」（form of life）一詞來自維根斯坦，他說：「想像一種語言就是想像一種生活形態。」[16]我想，藝術應該也有類似的說法才對：「想像一件藝術作品就是想像此藝術作品參與其中的生活形態」（如果特伯赫想像1995年伊斯坦堡雙年展的裝置藝術背後代表的生活形態，不知那會是什麼樣子）。我在討論單色畫時，曾

[15] 所有人名詳見Rose de Wolf, "Endpaper: Yesterday's Tomorrow," *New York Times Magazine* (24 December 1995), 46。作者引用社會學家大衛·理斯曼（David Riesman）在《時代雜誌》（21 July 1967）的一段話：「如果有一件事沒有太大改變的話，那就是女人的角色。」

[16] Ludwig Wittgenstein, *Philosophical Investigations*, trans. G. E. M. Anscombe (New York: Macmillan, 1953), sec. 19.

試圖想像幾個不同的生活形態，這些形態都產生過外表相似的作品，但這些作品在不同的形態裡各自扮演不同的角色，具有不同的意義，因此應該有不同的藝術評論。以純粹美學的角度來品評藝術品，等於是想把藝術品從它們植根的生活形態中抽離出來，單獨看待作品本身，這種心態尤以現代主義者為最。不過這種做法卻忽略了該藝術作品之所以會如此呈現，乃是因為在其生活形態裡有某種類似藝術美感的東西曾發揮過影響力。藝術作品是在其生活形態中取得意義，也是符合其生活形態中的美學品質，如果將生活形態抽離，我們與美學的關係將只會是表面粗淺的，將無法了解這樣的藝術作品其目的和功用何在。我曾參加過一場討論會，主題是：「美到底怎麼了？」今天當我們提出這個問題時，等於是在問在我們的生活形態裡，所謂藝術美感的角色究竟為何？不過現在我不能離題。我想特別強調關於生活形態的哲學觀點：所謂的生活形態係指親身經歷過的，而不只是得知的經驗。藝術如要在一種生活形態裡扮演某種角色，其中勢必要有一套相當複雜的意義系統讓藝術能扮演其角色，說某作品屬於另一種生活形態，意味的是我們可以從某個早期的形態中抓住該藝術作品的意義，而這個早期形式的意義系統，只能靠我們盡可能忠實地加以重建。毫無疑問地，我們可以模仿先前時期的作品和其風格。我們做不到的，是親身去經歷該作品原本的生活形態裡的意義系統。我們和這件作品的關係整個來講是表面的，除非我們能找到一種方式讓這件作品融入我們的生活形態。

　　有了這層認識之後，我們再回到沃夫林身上。喬托、波提且利和貝尼尼三人的繪畫風格分屬於不同的生活形態，這點是如此的清楚，以致我們很難像瓦薩利幾乎深信不疑的那樣，相信這三人乃一脈相傳，屬於同一個進程序列，而且彼此間的關係密切到如果喬托能穿越時光隧道瞧見波提且利的作品一眼，一定會馬上挪用他的創

新技法——彷彿波提且利已經成功地畫出假如喬托當時知道怎麼畫便一定會畫出的東西。同樣的說法也適用於波提且利，如果他有機會看到貝尼尼或特伯赫的作品。我們不需藉助時光機器的虛構，也能想像貝尼尼知道波提且利或波提且利知道喬托，因為作品傳世，可供人欣賞。我們也確知，後來的藝術家無法以前輩的方式作畫，倒不是因為技巧或知識的關係，而是因為在反宗教改革的羅馬或麥迪奇時代的佛羅倫斯的生活形態裡，不會有舊風格得以生存的空間：因此貝尼尼和羅耀拉（Saint Ignazio Loyola）的《屬靈操練》（*Spiritual Exercises*）是相稱的，波提且利則否；波提且利和羅倫佐・麥迪奇（Lorenzo di Medici）的詩是相容的，喬托則否。後輩藝術家唯有當他致力從事的畫作裡顯示了前輩藝術家的作品時，他才能夠以先前的方式作畫，例如我之前提過的例子：桂爾契諾為了表現其畫中聖路加的狂喜，特意運用了一種古代風格來處理。如果桂爾契諾想畫一幅關於喬托生平的畫，以他的歷史敏感度，他也一定會採用他所看到的喬托的風格，而不用自己的風格：因為喬托不會、事實上也無法畫得像桂爾契諾那樣，因此桂爾契諾會格外謹慎，因應他的主題而調整畫風。

讓我們試想，如果某位藝術家缺乏桂爾契諾的敏感度，會產生什麼結果呢？德國藝術家費爾巴赫（Anselm Feuerbach）於1869年完成了相當具企圖心的一幅畫[17]，主題是柏拉圖《饗宴篇》（*Symposium*）中最精采的片段，酒醉的阿爾基比亞德（Alcibiades）夥同一群喧鬧嘈雜之徒，闖進一場理性的餐宴，在座賓客一一描述愛、讚美愛。此作品畫布極大，人物仿真人比例，一些藝術史學家

[17] 有關費爾巴赫畫作精采的討論，詳見 Heinrich Meier's "Einfuhrung in das Thema des Abends," in Seth Berardete, *On Plato's Symposium* (Munich: Carl Friedrich von Siemans Stiftung, 1994), 7-27。

特地查證畫中每位賓客的身分，其中較易於辨認的人物有：蘇格拉底、阿加松（Agathon），當然還有阿爾基比亞德等，其餘人物則較有爭議，還有待考證，不過我想一場賓客沒沒無聞的餐宴可能不符合費爾巴赫旺盛的企圖心。可惜費爾巴赫花了太多心思在細節上──油燈、衣飾、面貌、姿勢等皆鉅細靡遺──又過分強調一旁的群眾，反而無法凸顯如波塞尼亞斯（Pausanias）或阿里斯特得模斯（Aristodemus）等主要角色。費爾巴赫自小在崇尚古典的環境下成長，其父寫過一篇談論望樓阿波羅雕像（Apollo Belvedere）的文章。正如這個喧鬧的場景所呈現的，《饗宴篇》本身讚頌最崇高最抽象的知性理想，反對以物質的觀點欣賞美。看得出來費爾巴赫試圖以相稱於這種**美的理想**的繪畫性風格作畫。他不遺餘力地倡導所謂的「堂皇風格」（Grand Manner），那是十七世紀義大利藝評家貝羅禮（Giovanni Bellori）最先提出的一種風格，而後具體展現在普桑和波隆納地區（Bolognese）名匠的作品中，並在雷諾茲（Sir Joshua Reynolds）[2] 的論述裡得到最經典的闡釋。值得觀察的是，堂皇風格一向是畫歷史畫的最佳選擇，而在學院派的分級裡，歷史畫是所有類別中最崇高偉大的一種。費爾巴赫想必自視甚高，因此對世人不認同他的高見，他一定感到相當忿恨不平。當然了，這幅費爾巴赫最得意的代表作在它完成的 1869 年時是可能的。（同樣可能的也包括馬內 1863 年的《奧林匹亞》[Olympia] 和《草地上的野餐》[Dejeuner sur l'herbe]，其中後者曾被評為「藝術墮落至此，已不值得批評」，還有其他印象派畫家的作品也是一種可能性──印象派畫家首次舉辦畫展是在 1874 年。）費爾巴赫的作品風格已經過時了，儘管他可能不這麼認為，他自認他所擅長的堂皇風格是屬於十九世

[2] 雷諾茲（1723-92），十八世紀備受尊崇的英國畫家和藝術理論家，英國皇家藝術學院首任院長。

紀中葉的偉大風格，這種風格乃延續自普桑的作品，但比普桑更普
桑。

在這幅巨作中，費爾巴赫還畫了一幅畫中畫，場景也是一場饗
宴，是古希臘歷史學家色諾芬（Xenophon）所記載的，而宴中討論
的主題也是「愛」。畫中出現了酒神戴奧尼索斯（Dionysus）和艾莉
安德妮（Ariadne），因此代表了神與凡人之愛。問題是，費爾巴赫
雖有異常豐富的歷史及考古知識，但他的畫中畫也是採用「堂皇風
格」，和畫中的其他所有內容一樣，完全輕忽了桂爾契諾和沃夫林
兩位前輩所領略到的「視覺也有其歷史」的原則。如欲達歷史的合
理性，費爾巴赫應該為他的畫中畫選用貼近古希臘的風格，即便主
畫裡的其他景物都用他擅長的堂皇風格畫成。事實上我們對希臘的
繪畫一無所悉，但我們仍可假定像阿匹利斯和帕拉賀西歐
（Parahesios）一類的藝術家能夠以幻覺派的頭銜揚名於世，他們的
藝術風格必定較接近雕刻家普拉克西特利斯（Praxiteles）的大理石
雕，而不同於歐夫翁尼歐斯（Eurphronios）的陶瓶畫。柏拉圖應該
不至於認為陶瓶畫匠是危險的引誘者，會讓人把幻像誤以為真實。
我們甚至不知道當時人們是不是像費爾巴赫畫的那樣，已經開始在
牆上掛畫。不過我們至少可以推測：就算牆上掛畫，其畫風也不會
是堂皇風格。

邏輯學家把符號的**使用**（use）與**提及**（mention）分得非常清
楚[18]。當我們以「聖保羅」一詞造一個關於聖保羅本人的陳述句，
即是該符號的使用；如果以「聖保羅」造一個關於「聖保羅」一詞
的陳述句，則為該符號的提及。使用與提及的區分也適用在畫作。
我們使用一幅畫來陳述該畫面所呈現的一切。而提及一幅畫，就是

[18] 關於此區別之精采討論，請見 Willard Van Orman Quine, *Methods of Logic* (New York:
Henry Holt, 1950), 37-38。

用這幅畫來畫一幅關於它自身的畫，表達出「那幅畫看起來就像這樣！」的看法。提及的語詞通常以引號區隔，例如：「現在人們尊稱大數的掃羅（Saul of Tarsus）為『聖保羅』。」同樣地，在藝術的領域裡，被提及的畫作通常以畫中畫的形式出現。桂爾契諾已經不能使用他理解中的聖路加風格來畫他自己的畫，除非是刻意偽造。他只能畫一幅他想像聖路加會畫的畫，來「提及」那種風格。圖畫的提及主要是用在以畫家為題的畫作中，當然也會出現在以室內場景為題的畫作裡。維梅爾的風格具備足夠的彈性，因此他的畫中畫同樣可以用自己的風格畫成，這顯示這些畫中畫的原作風格與維梅爾自己的風格也頗相近。如果可以描繪未來藝術的話，我們頂多也只能以圖像的方式提及，因為未來藝術所屬於的生活形態是我們無法經歷的。

　　我說所有形式都是我們的，在此我想進一步釐清形式的使用和提及。其實很多時候，這些形式僅供提及，不能使用。例如1940年代著名的維梅爾偽畫畫家馮梅赫倫（Hans Van Meegeren），他作偽畫的動機與他認為自己未受到藝評家肯定有關，他的目標就是要騙過專家的眼睛，若能達到這點，他便可以證明他的畫若出自維梅爾之手，必將受到藝評家肯定為重要作品。既然他是偉大作品的創作者，其成就自然便與維梅爾不相上下。他的思考邏輯與艾倫‧杜林（Alan Turing）測試「機械智慧」（machine intelligence）有些雷同：我們必須能提出確切的依據區分人和機器的「產出」（outputs）有所不同——例如請文學評論家和機器同時對某些問題進行回答，但聽眾不知道回答者的身分——否則我們一味認定文學評論家具有智慧而機器沒有，這是無法自圓其說的。當然，馮梅赫倫的例子是人性的，而且充分表現出人性，因為後來財富比復仇更加吸引人。馮梅赫倫現存於鹿特丹博曼斯美術館（Boymans-van Beuningen Museum）的《基督在以馬忤斯》（Christ at Emmaeus）對於重新評價馮梅赫倫

的作用不大，儘管許多人逐漸對馮梅赫倫感興趣，但這興趣是藝術成就之外的，就像對希特勒的水彩畫或邱吉爾的油畫感興趣一樣。的確，試想，假如有人看過馮梅赫倫粗糙的仿畫，並認為它可媲美維梅爾早期巴洛克畫風的作品，如《基督在馬利亞和馬大家》（*Christ in the House of Mary and Martha*）（但事實上，維梅爾這幅畫的水準遠超過馮梅赫倫的仿畫），這表示馮梅赫倫如果不是生在二十世紀，而是十七世紀的話，他會是很成功的畫家。不幸的是，他所擅長的風格在他所處的時代只能拿來「提及」，而不能「使用」。他只能藉維梅爾之名使用這種風格——以仿畫者的身分使用這種風格。

如果馮梅赫倫以自己的名義，設法將他1936年的《基督在以馬忤斯》送到阿姆斯特丹展出，我們不難想像會有什麼結果。套句我常說的話，那種風格的畫在1936年阿姆斯特丹的藝術世界並無容身之處。如果人們真的相信那是維梅爾所作，它應該能夠生存於1655年台夫特（Delft）的藝術世界（但我覺得馮梅赫倫的畫和維梅爾1655年的《基督在馬利亞和馬大家》放在一起話，前者馬上黯然失色）。1995年的藝術世界確實有一塊生存空間讓那樣的作品立足，不過僅限於提及作用的框架內。畫家必須處理的命題是這幅畫本身示範了哪種畫風，而不是基督在以馬忤斯這樣的作畫內容在講些什麼。

美籍畫家康諾爾（Russell Connor）利用家喻戶曉的幾幅名畫重組出一幅新的作品。他借用畢卡索的《亞維儂姑娘》裡的兩名女子取代魯本斯作品《強搶流西帕斯的女兒》（*Rape of the Daughters of Leucippus*）的女子，再幫這幅畫題個幽默的名字《現代藝術遭紐約客挾持》（*The Kidnapping of Modern Art by the New Yorkers*）。康諾爾所影射的就是賽吉·基爾鮑特（Serge Guilbaut）的《紐約如何偷走現代藝術概念》（*How New York Stole the Idea of Modern Art*），結果康諾爾

康諾爾《現代藝術遭紐約客挾持》（1995）COURTESY OF THE ARTIST.

這幅畫變成一幅後現代的代表作，充滿環環相扣的暗示指涉，就像一種多重身分的漫畫。康諾爾當然不是藉此佯裝成魯本斯和畢卡索，也不是假裝成基爾鮑特宣稱揭露的藝術史醜聞。康諾爾的畫作如要引起共鳴，其主題一定要夠有名氣，甚至到了觀眾熟悉到不能再熟悉的程度。康諾爾以新的方式指涉這些名畫，他本身夠聰明，也把他的聰明才智運用在藝術上。康諾爾曾對一群觀眾打趣地描

述，他向父親說明自己想當畫家，他父親回答說：「那你得畫得像林布蘭才行。」他也一直把這奉為父命。事實上，康諾爾本身的繪畫技巧相當出色，臨摹的功夫也十分扎實。不過對我而言，他的重要性在於他向世人展現在後歷史時代裡，畫家可以畫得像林布蘭，但是卻不沉溺在這種技巧裡。

我在這裡提到康諾爾是為了要解釋，儘管在今日的藝術世界裡凡事皆有可能，但如果有人只想「畫得像林布蘭」，必定會遭遇重重阻礙。不久前我收到一封信，來信的讀者便是如此，他提到自己在生命中的某個時期深受林布蘭感動，他看到「自畫像和拉比（the Rabbi）的形象完全表現出崇高的人性，超越古今之限制，以一種過人的天分畫出意涵豐富的油畫」。這位讀者根據親身經歷的「頓悟」（epiphany），決定一心鑽研繪畫，且根據我的推測，他後來真的能夠「畫得像林布蘭」，至少技巧已經達到他自認「禁得起品質考驗」的程度。不過某大美術館的當代藝術策展人卻向他表示，他的畫「不適合我們這個時代」。這位讀者感到相當困惑，尤其今日的藝術世界宣稱能夠容納各種風格，理應更加開放才對。讀了我的文章後，他請我回答他的問題：「如果被禁止的是傳統標準所重視的一種藝術，而且這種藝術，就算不是大部分人，事實上仍有許多人喜愛，那該怎麼辦？」這個問題相當一針見血，我想盡我可能地回答他，經過反覆思考後，我想本書最後就針對這個問題作點探討。

首先我們來談一下這位藝術家的頓悟。我並不訝異他認為林布蘭傳出的信息是「崇高的人性，超越古今之限制」。這個訊息是無庸置疑的，就像羅斯金從維洛內些身上獲得的一樣，再說如果畫作不能傳達這種超越時間限制的顛撲不破的真理，這幅畫也就不值得欣賞了。但是，就畫作本身而言，它並不是真的「超越古今之限制」，林布蘭的畫就跟維梅爾的畫一樣，都是某個時空下的產物，即使他傳達出的訊息不具強烈的歷史指標，對其同時代人或對我們

都一樣具說服力。當然，我不否認訊息和傳達方式息息相關，這裡也不例外。林布蘭畫中厚重幽暗的背景和神祕的光線增強他所要表達的訊息，然而他的風格個人色彩過於濃厚，時代特徵也相當明顯，我們根本無法使用他的風格。他傳達的訊息的確是橫貫古今，如果我們也想傳遞那樣超越古今的訊息，就必須找到自己的方法，而不是沿用林布蘭的方法。我們可以隔著一段遙遠的歷史提及他，對我們來說，從林布蘭所帶出的訊息，表達方法有成千上萬種，完全沒有上限。不過我們還是得為我們的時代找出最適切的表達方法。可惜在這點上林布蘭幫不了我們，他只能透過囿於其歷史背景的畫作，傳達超越時間限制的訊息。

至於「就算不是大部分人，事實上仍有許多人喜愛」的藝術，後歷史時代的藝術大師科瑪爾和梅拉密德合作的一件作品完全說明了這點，這件作品本身也代表我們這個時代的悲劇與喜劇。來自前蘇聯的科瑪爾和梅拉密德，因為顛覆社會主義寫實繪畫而在1980年代的紐約藝壇小有名氣。他們在紐約這麼一個相對安全的藝術環境裡，嘲諷列寧和史達林所謂的英雄事蹟，兩人的詼諧在紐約還頗受歡迎，就像他們的處境也一樣令人同情。跟當初沃荷一樣，他們不但打響知名度，在評論方面也相當成功。他們的作品可說是雅俗共賞。1982-83年的《社會寫實主義的起源》（The Origins of Socialist Realism）令人發噱，極少作品能出其右，他們畫一則傳說故事：據說有一名科林斯女孩將她愛人映在牆上的影子輪廓畫下來，因而發明繪畫藝術——只是在他們筆下的那位愛人是史達林，一名身著古典服飾的年輕女子正描繪史達林的側面像。這幅畫本身運用最典型的社會主義的寫實主義風格，產生針砭諷刺的部分原因，就是他們以模仿這種風格來嘲諷這種風格，同時也挖苦該風格的靈感來源史達林——浮誇英雄主題經常描繪的對象。這類嘲諷蘇維埃的藝術於1987年在紐約巴拉丁（Palladium）展出的五月天裝置藝術（May

Day installation）達到最高潮，科瑪爾和梅拉密德自稱秉持公開與重建（glasmost and perstrioka）的精神並與蘇聯決裂的心情從事創作，而蘇聯一解體，冷戰也結束，這兩位藝術家頓時失去他們最擅長的、也是讓他們與眾不同的主題。諷刺的是，共產主義的瓦解正巧和西方藝術世界的崩潰同時發生，即使是八〇年代已成名的藝術家都面臨一個共同的問題，他們在 1988 年借用列寧一篇重要文章裡提到的問題：「還有什麼可以做的？」

　　等祖國恢復藝術自由後，科瑪爾和梅拉密德馬上把市場的概念當做創作主題，這是他們聰明的地方，因為前蘇聯共產黨員擁抱市場經濟概念的熱情簡直不輸他們的祖先接受東正教儀式和信條的虔誠。在《國家》雜誌合夥人的支持下，科瑪爾和梅拉密德決定進行市場調查，試圖尋求「人民的藝術」，也就是人們真正想要的藝術，而後登於該雜誌 1994 年 3 月 14 號刊的封面。一旦將人們最想要的藝術公諸於世，那麼就可以配合需求調整供給，達到古典經濟學家說的供需平衡的境界，那麼社會──應該說「人民」（因為語言習慣一時改不過來）──應該就可以得到他們想要的藝術，而得知人民需求的藝術家也得以擺脫貧窮。我無法想像藝術知識可以套用產業概念，說不定人們想要的藝術很可能還是那種傳統慢工出細活的油畫創作：頭戴貝雷帽的畫家站在畫架前作畫。不過誰知道呢？這種調查是史無前例。同時，為美國市場揮毫對這兩位藝術家而言，似乎是擺脫蘇聯身分，變成美國畫家的一種方法。

　　他們運用的是最先進的社會科學研究方法[19]。利用焦點團體（focus groups）和精準的加權民意統計，針對美國家庭做抽樣調查，

[19] 這裡所參考的資料為 "Painting by the Numbers: The Search for a People's Art," *The Nation* (14 March 1994)。表格資料參考自 *American Public Attitudes Towards the Visual Arts: Summary Report and Tabular Reports*, prepared by Martila and Kiley Inc. for The Nation Institute and Komar and Melamid, 1994。

以一組問題訪問民眾的美感喜好。統計結果準確度極高,在統計學上的正確率為「在95%的信心水準上,正負誤差為3.2個百分點」。根據各州將抽調樣本分級,平均分配接受調查的男女人數,調查結果本身呈現一種極有趣的美學社會學。很明顯地,藍色是美國人最喜歡的顏色(佔44%),尤其是中部各州四十至四十九歲之間年收入約三萬至四萬美元的保守白人男性,不過該族群並不參觀美術館。 M&M巧克力製造商進行的另一項調查可與此媲美,甚至我在想他們投注的商業籌碼更高,該公司想為其巧克力產品新增一種顏色,藉此改變產品糖衣的顏色範圍,因此想知道什麼顏色最受歡迎,調查結果就是藍色,我想應該沒有人會覺得太意外吧。他們發現人們喜歡藍色的程度與其教育程度成反比,教育程度越高者越不喜歡藍色,而收入越低者越喜愛黑色:年收入低於兩萬美元者和年收入高於七萬五千美元者比較,前者喜歡黑色的比例高出後者三倍,後者喜愛綠色的比例高出前者三倍。不過購買M&M商品的主力消費者是年收入高於四萬美元的族群,儘管該族群的收入比例中,保姆費用一類的支出又因人而異。科瑪爾和梅拉密德也根據龐大的統計數字創造了他們稱之為「美國最想要的」(America's Most Wanted)一幅畫,其畫面容納了最多民眾想要的東西。

巧合的是1995年1月15日《紐約時報》書評版裡,朵莉絲‧莫特曼(Doris Mortman)大力推薦一本新出爐的暢銷書《真實色彩》(*True Colors*),她寫道:「內容涵蓋讀者所有想要的情節」,諸如「親情」、「愛情」、「背叛」、「競爭」、「天才」、「成功」等等。這是描述一位藝術家的故事,近乎滿版的廣告裡有一只花瓶,旁邊幾枝畫筆和一些擠壓過的顏料管擱在一塊異國風格的布面上,推薦文章繼續寫著:「《真實色彩》將讀者帶進國際藝壇,一窺藝術家如何在急於出人頭地的壓力和內心的渴望兩者間徘徊。」我們倒是可以想想,有沒有人做過民意調查,看大家最想看的小說情節是什

麼。不過我覺得大部分的人應該還是希望小說取材來自經驗，而不是根據精密計算的統計數字：讀者希望小說是作者內心有感而發有話要說，至少也應該是根據小說家的個人經驗而來。我自己的想法是（根據直覺而非科學），如果讀者知道某本小說裡有「所有讀者想要的情節」，全部都是讀者指定的，反而會興趣缺缺，或許這裡提到的文學需要進一步限定範圍：羅曼史和色情小說不在此限，因其讀者可能只關心套用公式的「結果」是什麼，並不在意作者的創造力。「最想要的」素材到底適不適用繪畫，這是個很值得研究的問題。「最想要的小說」封面的畫筆和顏料的主人翁，他的創作不應該是根據大家的意見，而是正好相反——大家喜歡這位藝術家的作品，因為他在「國際藝術世界」脫穎而出。「最想讀的小說」裡藝術家主角或女主角不可能藉民調找尋靈感，而是藝術靈感與繪畫的浪漫精神同在，與真愛同在，這也是最受歡迎的小說一定有的情節。

這裡產生一個很有趣的問題，是不是可以問問民眾，看大家喜歡的畫是來自民意調查還是畫家的靈感創作？民眾（我繼續採用缺乏科學證據的直觀法）應該會喜歡像布契姆夫（Buchumov）那樣的藝術家，這是科瑪爾和梅拉密德早期創造的一位虛構畫家，他們以布契姆夫之名，畫了許多夢幻的風景，還寫了一部充滿浪漫情懷的日記。我個人認為，「最想要的畫」一定和大部分人對畫的期待不同，總之《真實色彩》從未登上《紐約時報》暢銷書排行榜。我猜想可能還是有不暢銷的「暢銷小說」。「暢銷小說」必定是一種小說類型，是一種因內容而界定的小說。我直覺想到的另一個類似例子，就是實際上沒人想要的「最想要的畫」。

百老匯的另類藝術美術館（Museum of Alternative Art）舉辦「最想要的畫」（The Most Wanted Painting）開幕展那天，場面熱鬧，喧騰一時，至今我仍記憶猶新。我本身對這次展覽作品的創作過程略

有所悉，因為整個過程是由《國家》雜誌贊助，包括社會科學研究方法的補助，我也不斷從曾和這兩位藝術家合作的工作人員那裡得到相關消息。不過即使沒有這層關係，藝術世界也幾乎沒有祕密，能不能吸引觀眾才是重點。去看展覽的人都希望能得知美國人內心深處最想要的藝術是什麼，如果這項調查結果正確的話，不過由於問題設計的關係，我們實在很難相信從諸如紐曼的《誰怕紅色、黃色和藍色》（*Who's Afraid of Red, Yellow, and Blue*）、馬哲維爾的《西班牙共和國的輓歌》（*Elegy for the Spanish Republic*）以及羅斯科的《16號》這樣的畫作中，能看出美國人內心的渴望，因此這次調查結果很難達到完全正確。也許還需要另一項調查來了解藝術世界最想要的畫是什麼。開幕當天晚上的來賓，喝著藍色伏特加（象徵藍色在眾多色彩中脫穎而出，獲得壓倒性的勝利），彼此交換八卦開著玩笑，這麼一群人，價值觀已經扭曲到對事物麻木不仁，唯一剩下的感覺就是認為自己的美感判斷高人一等，彷彿這幅鍍金裱框的「真正油畫」代表了所有凡夫俗子的美感。不過，真的會有某某先生某某小姐看到這幅他們夢想中的畫之後，會驚呼「沒錯就是它！」嗎？他們曾對藝術有過夢想嗎？

　　我認為單從繪畫性風格來講，就可以看出科瑪爾和梅拉密德《最想要的畫》（*Most Wanted Painting*）只能代表「知道自己喜歡什麼，但對藝術所知無多」者的觀點。這兩位畫家的風格可稱為修正版的十九世紀哈德遜河一帶比德邁風格（Biedermerier），將藍色的比例調整為44%，也在風景裡畫了人物。令人驚訝的是，科瑪爾和梅拉密德在各國進行調查，繪製各國《最想要的畫》，從俄羅斯、北歐各國、法國、肯亞，一直到中國，我寫這篇文章時，據說他們已在中國挑選好受訪對象，正挨家挨戶調查訪問，因為在中國電話分布不甚平均，可能會影響調查準確度。調查結果卻令人出乎意料地雷同，彷彿只需將每個國家「最想要的畫」更動一些小地方，看

起來就像另一個國家「最想要的畫」，例如：《俄羅斯最想要的》（*Russia's Most Wanted*）採用的藍色彩度較高，但使用的比例較少，雖然現在中國「最想要的畫」是什麼樣子尚未揭曉，但假使科瑪爾和梅拉密德能畫出像宋朝山水畫的作品，我才會覺得驚訝。他們對世界各國人民做隨機抽樣調查，所選出來的是一種毫無特色，但完全符合大多數人印象的寫實風格，以此風格創造出《美國最想要的畫》，這種做法恐會引來非議。我跟這兩位畫家說這些畫看起來都很像的時候，他們不以為意地解釋國與國的差別在《最不想要的畫》（*Least Wanted Painting*）上才看得出來：全部以抽象風格作畫，使用大小顏色不一的尖角圖像，從金色、橘色、淡紫、洋紅到藍綠色，勉強通過肯亞人能接受的色階。《美國最不想要的畫》（*American's Least Wanted Painting*）看起來相當小氣，法國人最不想要的畫則是大而無趣。但是整體風格千篇一律，各國的不同只是細節上的出入。最想要的畫其實就是十九世紀的風景畫，這種畫衍生到後來變成月曆的裝飾畫，從美國密西根州卡拉莫左（Kalamzoo）郡到非洲肯亞都是如此。有水有樹彩度44%的藍色風景畫是先驗的美學共相，這是每個人想到藝術時第一個聯想到的樣子，彷彿根本沒有現代主義這回事。

　　人們對藝術的概念皆有可能來自月曆，即使是肯亞人民也是，月曆已變成一種藝術範本，大家只要一想到藝術，首先就會想到月曆上的畫。心理學家愛蓮娜・羅許（Eleanor Rosch）及其研究小組根據人類儲存資訊的方式建立一門心理學學派，一般稱之為「範疇論」（category theory）[20]。比方說，如果要說出一種鳥名，大部分人

[20] E. Rosch and C. B. Mervin, "Family Resemblances: Studies in the Internal Structure of Categories," *Cognitive Psychology 7* (1975), 573-605; and E. Rosch, C. D. Mervin, W. D. Gray, D. M. Johnson, and P. Boyes-Braem, "Basic Objects in Natural Categories," *Cognitive Psychology 8* (1976), 382-439.

的回答是「知更鳥」，幾乎沒有人會回答「大鷸」（coot）；如要說出一種動物，「狗」是常見的答案；如要說出一種狗名，「警犬」是個常出現的答案，很少人會回答「拉薩小獅子狗」（Lhasa apso）；如果要舉出一位歷史名人，美國人會說「喬治・華盛頓」，但中國人一定會有不同的答案；如果要舉出一種野生動物，經常出現的答案是「大象」、「獅子」、「老虎」，而不會是「河馬」。所以科瑪爾和梅拉密德調查老半天獲得的結果，可能不是民眾喜歡畫裡有什麼，而是他們最熟悉畫裡有什麼。我敢保證開幕當晚那群觀眾根本不具代表性，他們儲存資訊的方式也是如此。這也就是為什麼一旦畫面呈現的是不同於具歷史地位的藍色風景畫時，觀者的直接反應就是那不是藝術。這也是為什麼當問到「請就下列各選項，選出最喜愛的藝術風格？非洲、亞洲、美國和歐洲」，70%的肯亞人會回答：「非洲」，可是實際出現的肯亞人最喜愛的畫卻和其他國家沒什麼兩樣。哈德遜河比德邁風格沒有半點非洲藝術氣息，不過肯亞人或許是透過這類風格意象了解藝術的定義。難怪在肯亞地區的問卷中，對於「家中擺置什麼類型的藝術品？」這個問題的答案，91%的人回答月曆印刷品（也有高達72%的人回答「印刷品或海報」）[21]。

　　為了表示各國最想要的畫各有不同，這兩位畫家選擇了不同的人物放在風景圖裡，在此，科瑪爾和梅拉密德開始顯露他們的惡作劇性格。既然民眾喜歡風景畫勝於非風景畫，喜歡有名人的畫勝於沒名人的畫，他們乾脆給大家一幅有名人的風景畫。顯然俄國人不可能選擇喬治・華盛頓，一般中國人不會選耶穌基督，肯亞人不會選拿破崙，如此一來，自然就會出現各國差別，畫家的嘲弄意味也越發濃厚。民眾表示喜歡有動物的畫，特別是野生動物，並不表示

[21] Taina Mecklin, "Contemporary Arts Survey in Kenya," *Research International* (16 May 1995).

科瑪爾與梅拉密德《美國最想要的畫》（1994）
COURTESY: RONALD FELDMAN FINE ARTS, NEW YORK. PHOTO CREDIT: D. JAMES DEE.

他們想要一幅同時出現名人和野生動物的風景畫，除非一提到這位名人一定會聯想到某種動物，像參孫與獅子、帕西法厄（Pasiphaé）與公牛，或約拿與鯨魚這類的組合。但是喬治・華盛頓和河馬完全是風馬牛不相及——如果要畫寫實風格的畫，華盛頓和河馬是無論如何都很難共存於一個畫面裡。這兩者也不可能同時出現在羅許的圖示論（schematism）的同一個層次裡，因為華盛頓是名人的典範，但是河馬絕對不會是人們第一個聯想到的野生動物（雖然河馬百分之百是野生動物）。把華盛頓和穿著休閒服飾的典型美國家庭放在同一個畫面上也十分不合理，因為有時間上的矛盾。

　　《美國最想要的畫》最令人驚訝的是，我不覺得會有任何人想要這幅畫，至少這幅畫原本想要滿足其口味的那些平民百姓不會想要。不管是喜歡畫中有野生動物的人，或是喜歡畫中有華盛頓的人，都不會喜歡一幅有華盛頓又有野生動物的畫。科瑪爾和梅拉密

德將意義不相關的物件連接在一起，即使這些連結的物件單獨來看還頗賞心悅目，但是他們的連結卻令人不敢恭維。這就像在政治上，減稅、消除政府赤字、提升行政效率、減少政府干預等策略都頗受民眾歡迎，不過這些政策是不是可以一併進行，則有待商榷。眾議院議長金瑞契的〈與美國簽約〉（Contract with America）稱得上是政壇版的《最想要的畫》。不管這幅畫具不具有政治哲學的意味，照理說它都應該反映出每一個人集體的美學效用曲線，不過卻什麼也沒反映出來。這幅畫反倒有一種畫謎的結構，把一些不連貫的要素統統擠進同一個框架裡。不過跟畫謎不同的是，他們的畫沒有解答。對於為何放進那樣的物件完全不加解釋，純粹是因為它們是問卷上最受歡迎的選項，每一個物件之間沒有任何意義或因果上的關聯。就像金瑞契的〈與美國簽約〉，他們的畫基本上也是不連貫的，我認為，一旦大家意會到這幅畫只是一味放入大家喜歡的所有物件，一定會因為這幅畫的不合理而產生反感。如果問卷上曾提供連貫性的問題讓民眾思考的話，或許《最想要的畫》根本就不會問世。

在美式英語中，「最想要的」（most wanted）一詞通常是用來描述聯邦調查局（FBI）最想將之逮捕到案的通緝犯，而非國家藝廊最想展出的藝術品。無論如何，「第二想要的」畫不可能是庚斯伯羅（Gainsborough）的《藍色男孩》（Blue Boy），也不會是《蒙娜麗莎》，而是像科瑪爾和梅拉密德結合各種第二受歡迎的美學特質所作的畫。事實上，《美國最想要的畫》只能跟科瑪爾和梅拉密德根據同一份資料所畫出的其他畫作列在同一等級。以繪畫本身來說，《最想要的畫》根本不能立足於藝術世界，稱得上藝術的倒是科瑪爾和梅拉密德在整個過程中的表演：包括從問卷調查、開始作畫到著手宣傳的種種，這表演確實是經典之作。它探討大眾的藝術，本身卻非大眾藝術。這表演，正如一位觀察家所言：「是後現

代的、幽默詼諧的、肖像的」，甚至稍加引伸的話，這表演不就是
《最想要的畫嗎》本身嗎？這幅畫採用哈德遜河比德邁風格，從表
現手法來看，顯示出這兩位畫家的懷舊之情，但如果從時代意義來
說，這讓我們了解到我們已經永遠回不了一切以創作美麗的畫作為
依歸的美學原鄉。這也顯示出如要在後現代的藝術世界裡找出一條
脈絡，眼睛可以給我們的線索多麼有限。還有就是讓我們見識到，
今日的藝術和一般大眾，至少就《最想要的畫》捕捉到的品味而
言，隔著多遠的距離。

　　至此我已討論過兩種悲劇型藝術家和兩種喜劇型藝術家。馮梅
赫倫屬於前者，因為他覺得唯有模仿維梅爾才能有所成，不過當他
達到那樣的境界時，他也失敗了，因為他成為不折不扣的偽造者。
以仿效林布蘭為志的那位藝術家發現這個世界不欣賞他的才華，那
樣的才華要在另一個時空下才受推崇。如想同時在今日藝術世界佔
一席之地，又能擁有精湛技巧如林布蘭者，就得像康諾爾那樣，只
從提及的觀點切入，而不使用過去的風格，而且其創作精神是戲謔
的。後歷史時代的真正英雄是那些可以精準掌握每種風格但又不落
入特定繪畫風格的窠臼者，科瑪爾和梅拉密德就是最好的例子，這
兩位藝術家的特質是當初黑格爾討論喜劇時就預料到的，黑格爾
說：「整體基調是無視於失敗與不幸的幽默、自信和自在，以及狂
熱的喜悅瘋狂、愚蠢與各種癖好衍生出的盎然生機、無畏大膽。」[22]
我覺得這些藝術悲劇與喜劇的模式為藝術終結做了最好的定義，藝
術終結並不像字面聽起來那樣愁雲慘霧，其景象正如其代表性喜劇
所展現的那般。康諾爾、科瑪爾與梅拉密德的喜劇正巧詼諧有趣，
不過喜劇未必要詼諧，但一定要快樂。藝術終結所依存的那種喜劇
可以把悲劇表達地很悲慘，就像理希特於畫作中挪用模糊的壞照

[22] Hegel, *Aesthetics*, 1235.

片，畫出巴德梅因霍夫幫恐怖份子（Baader-Meinhof）[3] 領導群如何死於非命，因為喜劇之為喜劇，關鍵在於方式而非主題。

　　黑格爾於其藝術哲學的曠世鉅著倒數第二段寫著：「現在，隨著這些喜劇的發展，我們已經接近哲學探索的尾聲」23，我想我的探索也應該到此告一段落。藝術史是一部真正的史詩，而史詩通常在一片光明燦爛中畫下句點，就像但丁的《神曲》（*Divine Comedy*）那般。古往今來的哲學著作中有多少不只有結局，而且還是快樂的結局？在這一片快樂氣氛當中，若此刻真是藝術的黃金年代，那當然再好不過了，但恐怕喜劇的條件正好造就了悲劇的發生，如果這表示我們的時代並非黃金年代，那我只能說，人生何嘗完美呢！

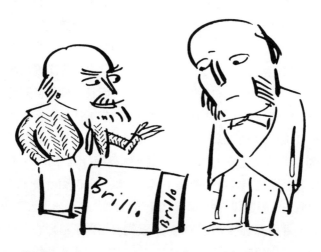

安東尼‧赫頓葛斯特（Anthony Haden-Guest）「亞瑟‧丹托教授對其同僚黑格爾博士說明二十世紀末哲學高峰」
REPRODUCED BY PERMISSION FROM *ART & ARCTION*, JUNE 1992.

[3] 巴德梅因霍夫幫，1970年代西德著名的恐怖主義團體。

23 Ibid., 1236.

譯者序

　　西方藝術自古希臘荷馬史詩時期起，至今已有四千七百年左右的歷史。它經歷了奴隸制、封建制和資本主義制度，走過了曲折起伏的路程。在這漫長的過程中，出現過各種思潮和風格、流派，以適應生存的社會環境。而這些風格、流派往往是互相矛盾衝突的，每當一個風格、流派發展至顛峰之際，通常也就同時是其窮途末路之肇始，於是反動思想概念及實踐方法便應運而生，期能為已無以更上層樓之藝術創作，重新注入一股活力。此般辯證式的發展過程，透過否定、矛盾、對立而統一的步驟循環，呈現出「否定再否定」的規律運轉。證諸實例，從希臘、羅馬、中世紀，經文藝復興時期，乃至十七世紀的巴洛克、十八世紀的洛可可及古典風，繼而到十九世紀的自然主義、浪漫主義、寫實主義、印象主義，再到現代主義、後現代主義，皆不脫此歷史演進格局。

　　這數千年來的藝術寶藏累積之豐富，其面貌之複雜多變，絕非能以三言兩語把特色交代清楚。不過若把西方藝術放在世界格局中作全面的審視考察，它最有代表性的成就首推「摹擬再現」的寫實表現，而這個體系以義大利文藝復興和法國十九世紀美術為代表，畫家們或藉解剖學鑽研人體構造，或臨摹人體模特兒以求技巧精進，「摹擬再現」所注重的逼真酷似於此時登峰造極。

　　但這「摹擬再現」寫實手法獨享尊寵的情形，到了十九世紀中、後期就出現了鬆動的跡象，尤其是1839年攝影術問世之時，再

現技巧的突破更面臨無以為繼的窘困，於是西方藝術進入現代主義時期，美學觀點改弦易轍，推崇表現、象徵、抽象等手法，不再崇尚以透視、光學的原理在二度空間的平面，作出三度空間的立體表現，畫框不再像面引人入勝的鏡子或窗戶，作邀觀者赴畫中人、景召喚之勢，現代主義藝術家認為非寫實的語言，同樣可以表達思想與情感，還能另創造出適應當時社會思潮需求及人們審美觀念的情緒與氣氛。現代主義時期同時也是百家爭鳴的時代，代表各種風格的論述紛陳，爭相發表否定別人、拉抬自己的流派宣言，使現代主義時期在革命之餘，多了分獨斷雜沓的意味。

時序到了最晚近，或確切的說，自七〇年代初開始，後現代主義思潮興起，推出折衷式的藝術理論：折衷傳統與現代、古與今、東方與西方、菁英文化與大眾文化，而其實「折衷」二字意味著「主流」論述的消失，各種風格平起平坐的時代來臨。因為後現代主義理論家認為，在藝術史上，各種風格已應有盡有，為歷來的藝術家們所窮盡，當代的我們已經很難再創造出任何有新意的風格來。既然沒有個性風格，取歷史和現代創造成果的種種要素來作「拼集」，來作折衷主義的「結合」，便是很好的選擇，而且恐怕也是唯一的選擇，因為在這藝術理論發展至極端成熟穩定的當代，藝術歷史似無再往下辯證的可能，矛盾、否定、衝突的情形將成絕響，於是便有當代學者（例如德國歷史學者貝爾丁及本書作者亞瑟・丹托）提出藝術終結的命題，主張藝術理論及歷史演進的終止。

本書作者亞瑟・丹托（Arthur C. Danto）是美國當代哲學家兼藝評家，現任哥倫比亞大學教授，他就是這麼一位強烈主張終結論的後現代主義理論家，其於1984年發表論文〈藝術終結〉（The End of Art），宣稱藝術歷史告終，或更確切的說，指的是大型論述或藝術進化觀的終結，此爭議性命題一出，自然引發諸多熱烈討論。本

書主要架構源自作者於1995年春天，受邀至華盛頓梅倫講座的講稿，除了對先前「藝術終結」的概念作進一步延伸和說明外，作者更以此帶出當代藝術發展的種種現況，剖釋藝術歷史結束和創作之間的互動關係，因此「藝術終結」的概念不可謂不是了解全書的一把鑰匙。

　　丹托的終結乃是對大型論述的批判，企圖回歸藝術本質，從哲學角度審視藝術，或許正如丹托所言，整個當代藝壇的發展或許正是藝術哲學化的結果：傳統論述築起的高牆倒下，現代主義奉為圭臬的純粹性消失，藝術活動不再定繪畫於一尊，連帶地美術館的定位都要重新調整，當代藝術世界所展現出來的是前所未見的多元化，不但是題材多元，使用的媒材也多樣，而且更要和社會脈動或大眾文化結合，反映人類存在的真實面貌。

　　綜觀全書，讀者不難發現丹托念茲在茲的問題即為「何謂藝術？」，尤其在藝術多元的今日，視覺或感官刺激已經不是判斷藝術的唯一條件，勢必更加依賴「思考」，方可決定何謂藝術何謂非藝術？兩件外觀完全相同的事物，如何判斷一為藝術品另一為非藝術品，丹托對藝術展開全面的哲學探索，便是受安迪‧沃荷的《布瑞洛盒》（ *The Brillo Box* ）所啟發，與此觀點相關的子題是單色畫的實質內涵，丹托亦有相當精闢之探討。

　　歷史論述既已遭處決，藝術世界獲得前所未有的自由，各國或各地藝術家紛紛起而創作「自己的」藝術，當代藝術家所處的年代究竟是金色年代還是灰色年代？這樣的發展動向是悲劇亦或是喜劇？實在無法一言以蔽之，現在藝術家可以任意佔用現存的各種風格，但僅止於討論的層面，一切創作都要落實的我們自己的時代，方才算數。

　　如果說當代的藝術家已經跳脫「再現」可視事實的窠臼，譯者也自許跳脫眼前原文句法結構築成的迷障，而從宏闊的脈絡精確掌

握原文意義，輔以中文語法特性的變通，以最有效的形式轉化意義，提高譯文的可讀性，希望對於研究當代藝術概況的讀者有所裨益，甚至讀者如能按圖索驥，深入研究本書中所提及的重要藝術家及作品，當有匯通之效。翻譯過程中偶遇理解障礙，在此特別感謝師大詩書畫三絕的羅青教授特提供許多概念上的指導，也感謝一路上熱情打氣的同學、朋友與家人，有你們的支持和鼓勵，翻譯的路上我們不孤單。